劉克襄——著

北台灣漫遊

北海岸線、士林北投內湖線、東北角線、雙溪貢寮線、烏來坪林線

不知名山徑指南①

玉山社

自序

新漫遊主義

走路是一種思考。走路是一種生活態度。

這等認知和學習，大抵是中年後豢養成的。在鄉野健行，則是行走藝術裡最教人珍惜的一種。我也仰賴此類悠遊，擷取迤邐、婉約的山川，或飽覽形形色色的人文風采。

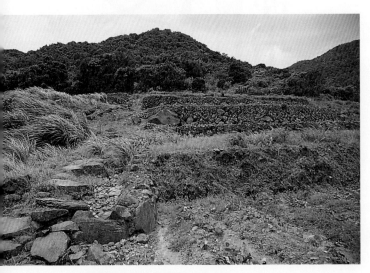

鹿堀坪古道與旁邊的地瓜石田。

我更選擇生活周遭的郊山，做為結交和溝通的朋友。山不在高，而在風貌。風貌萬千，每座山自是各有靈氣和山性，矗立成自己的龐然形體。古道、舊路或小徑，那是山伸出的友誼之手，讓我有機會更深層地認識。

健行久了，我也逐漸蘊生一種微妙的走路節奏和情緒。這一步調，可不

台灣獼猴。

是像健走者不斷地往前，一個山頂又一個，挾休閒之意圖，鍛鍊身體。但也非浪蕩的行旅，興之所至，隨遇而安，毫無地圖指南的參考和引領。

我總是假定有一前往目標，而且已經有一個確切的準備，從容地知道何時出發，何時停歇。一路上則搭配著周遭風景的變遷，安心而輕緩地將身心展開。一如練氣功者，以溫婉的身子，吞吐納放，調養身體。那一天的行程若能走個五、六公里最好，但不一定非得抵達，有時被路上風景吸引，就這麼耽擱了一天，也有另一方滿足。

儘管都是例假日的單日行程，我還是刻意地避開石階步道，偏向原始的山路，做為探索的主要路徑。當我踩在泥土時，在城市裡蘊積的濁氣才能釋放，相對地，草叢和落葉層也回饋給我大地的靈氣。

千禧年前後如此行旅至今，自有快樂的發心，讓我利用平常的假日，暫時抽離自己，走進一個荒野強勢的家園。在那裡，尋覓一個長期蟄居城市、永遠無法找到的自己。這種漫遊所興建的生活價值和視野，為我的上班族生活，悄然醞釀出不同的風韻。

相較於19世紀以來地理探險家大山大水的橫越、縱走，北台灣不過彈丸之地。小村小落亦無歷史長河積累的情境，供人動容抒發。但在這經緯度猶不滿一格的地理環境，我的生活視野，容或是一隻手掌心的攤

開，裡面的細密紋路，卻一樣複雜華麗，終我一生的行走，都難以究竟。

　　書裡挑選的一百條，也不過是起步而已。至於既命名為不知名的山徑，為何是這一百條，而非那一百條，我亦說不出所以然。台灣是颱風之島，三五年難免出現地震、水洪，破壞了各種山路，甚而整段毀掉。原先規劃的也不是這百條，早先有好幾條都割捨了。攤開地圖時，只是依健行的條件評量，時間契合，緣份到來，就悄然邂逅了。

　　每回健行過程，大致都分成三個階段的愉快。一是事前資料的蒐集和期待的興奮，二為走路過程所邂逅的驚奇和歡欣，三則是事後回味和書寫的享受。

　　我依舊喜歡尋找有趣的人文風物和動植物，做為旅途素描的對象，陪襯著文章的書寫。這種寫生紀實的工作不只是創作的必要，那情境還會讓人想起地理探險家斯文赫定、鳥類畫家奧杜邦等，這類質地較好的旅行家和自然觀察者，所欲展現的

龍洞岩場為攀岩聖地。

視野。

　　我也習慣比對多種地圖，清楚地理位置。再以好奇之心，繪製行走的地圖。只可惜，迄今還無法習慣以GPS定位，單純地在地圖或文章裡，寫下一排阿拉伯數字。當位置只是些

昔時叫草湳仔的大屯自然公園。

數目字出現時，那彷彿是在外太空星際漫遊，難免心生空虛，甚而有孤獨之微妙感受。希望有朝一日，我能學到與新科技親切對話的能力。

　　就不知這樣的登山寫作，是否也有某一角度的良好視野，貼近台灣的山岳文學，廁身於此一行列。我是在重新整理時，才有這種從文學品茗出發的思維，因而也想到早期60、70年代時，或者更早的山林寫作，是否被我們疏離、輕忽了。

　　有些山友的資訊是必須特別感謝的，前輩岳人如謝永河、張茂盛、龔夏權、陳岳、吳智慶、林宗聖等，或目前仍縱情山林遊蕩的黃福森、TONY、蕭郎、曾忠一等一干志趣相同的山友，雖然多數不熟識，但從網路、書冊和雜誌上都拜讀過作品，或依循其繪製的地圖往來山林。他們提供的登山經驗和智慧結晶，讓我受益匪淺。同時，也得感謝山友李文昆、杜欽龍、曾聰華和其家人多年的偕行，一起分享這段生命裡，再也不可能邂逅的生活情境。

本書使用說明

在旅行的區塊上，有些山徑很難排置，恕我放棄傳統山系的地理歸類，轉而以自己的直覺、旅行的經驗和地理的情感編輯。

建議使用者在出發前，還能參考其他綜觀地形圖和交通圖，更能清楚旅行的山脈和交通地理位置。在走路時則以文中地圖為準則。我盡量參考相關地圖，畫出山路的方向、長短和位置。但因是手繪圖，在真實比例上，難免有些疏失，或不足之處。讀者可一邊以「步行時間」和文本輔助，會更清楚路況。晚近市面也有些翔實的登山地圖，比例尺二萬五千分之一，亦可多方參考，添助行走的樂趣和視野。

無論如何，每條步道或古道，至少都有一張地圖指引，有時因地理範圍太大，再補充一張輔助。地圖上手繪的各種地圖符號，我亦列出一張總表在後，謹供參考。

每條山徑都有特殊的景觀風物，我習慣將自己看到，覺得有趣的內容書寫下來，不適合在文本出現的，姑且放到旁邊的box做補充說明。具有代表性的動植物和古物，多數也會以插圖配合。

行程方面，以自行開車抵達登山口為準則，若能搭乘公車或火車的地點，亦附上公車或火車種類和路線。

我是走路平緩的人，速度不若一般常登山的山友，附記的「步行時間」，適合一般人參考。「餐飲」，若非特殊小店，皆以自備為宜。必要的參考書籍，我會列在文本末尾。

各種地圖符號

目 次

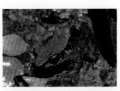

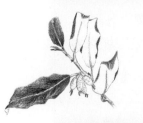

北海岸線

士林北投內湖線

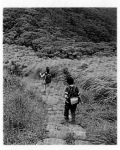

東北角線

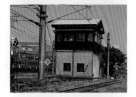

目　次

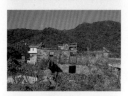

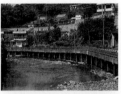

烏來坪林線

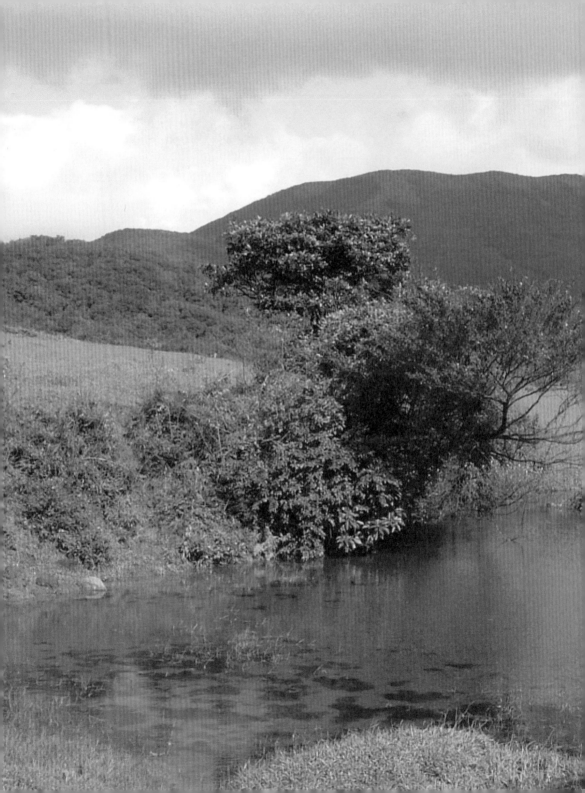

北海岸線

鹿堀坪越嶺道

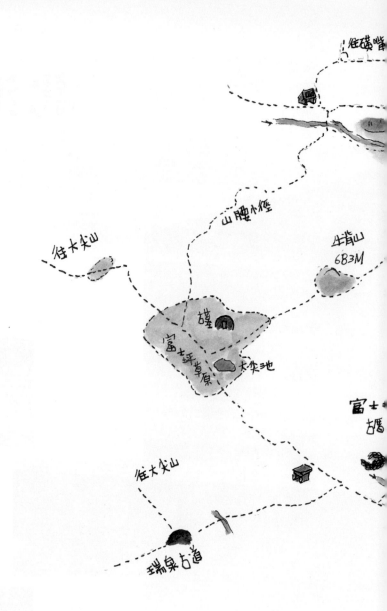

往磺嘴

山腰小徑

往大尖山

牛背山
683M

富士坪草原

大尖池

富士
往大尖山

瑞泉古道

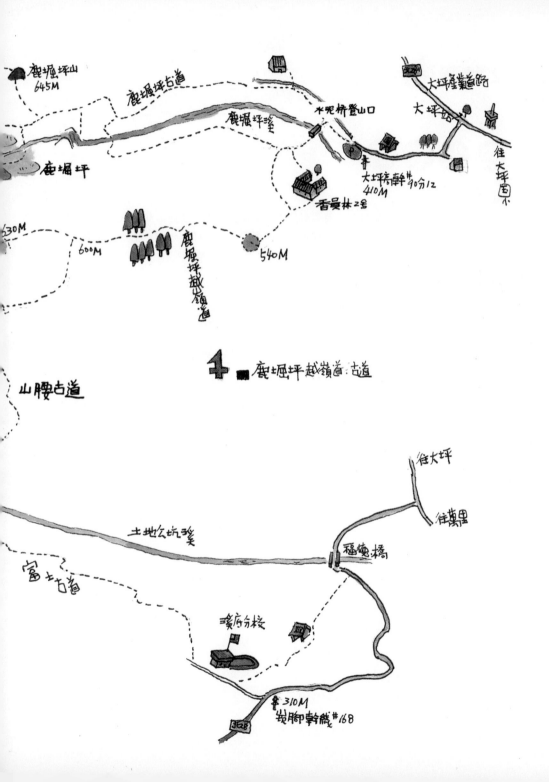

■行程

可搭乘基隆客運經萬里到此，時間必須上網或電話查詢。或由台北開車，從明德樂園或內湖經風櫃口、靈泉寺至大坪國小。時間約一個小時至一個半小時。最快路程由北二高抵萬里，再走北28-1公路，經鏡湖，再經二坪到大坪國小。

■步行時間

建議由大坪國小開始步行至大坪站，感受高原風光。

一、古道線

大坪站 __10分__ 土地公廟 __15分__ 水泥橋登山口 __50分__ 鹿堀坪 __40分__ 富士坪

二、越嶺線

大坪站 __10分__ 土地公廟 __18分__ 香員林2號 __10分__ 540M稜線 __30分__ 岔路 __20分__

牛背山 __5分__ 富士坪草原 __30分__ 鹿堀坪 __40分__ 水泥橋登山口

■適宜對象

青少年以上皆宜。

■餐飲

附近無餐飲。

在鹿堀坪越嶺道的杉林裡，撿到一個暗褐色的空玻璃酒瓶，酒瓶外浮凸著幾個字——「日本麥酒株式會社」。猜想這個酒瓶是日治時代某一個林班的工人，帶上來喝掉而遺棄的吧。而一個當年

日本麥酒株式會社

　　青島啤酒的歷史，可溯自1903年，是中國最早生產啤酒的企業，日耳曼啤酒公司青島工廠就誕生在此。這家由德國和英國商人創建的啤酒廠，傳承歐洲的釀酒技術，生產設備、原材料，都從德國進口。同時從中國海上第一名山——嶗山，汲取優質泉水，釀製出異於風味的淡色啤酒和黑色啤酒。1906年青島啤酒在慕尼黑國際博覽會上，獲得了中國啤酒業第一項國際金獎，從此逐步銷往北京、上海和香港等城市，其後工廠由日本麥酒株式會社經營近三十年。1945年二次世界大戰後，始定名為「青島啤酒廠」，日後遠銷新加坡、馬來西亞等國家。晚近，台灣亦進口。

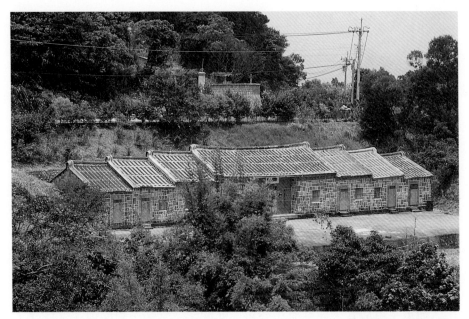

萬里鄒家一條龍古厝。

　　由日本主控，在中國青島製造的啤酒，竟在一甲子之前，出現於遙遠台灣島的山上，我不免著有異樣的感傷和好奇。把酒瓶放回林子，繼續往富士坪出發。

　　晚近六、七年，我幾乎每年都會到鹿堀坪古道來健行。但這回想要走的不止是古道，我和友人打算先攀爬越嶺道，再從古道繞O型路線回來。這次還邀請了詩人史耐德（Gary Snyder）的學生楊小娜來爬山。她正準備寫一部有關二二八的小說，我想到一些當年逃避追殺的政治犯，曾經跑到山裡。於是，選擇這一個山區的舊房子、古道和自然景觀，做為導覽她認識北台灣山區的指標環境。

　　大坪位於萬里西方的山上台地。這個村落拓墾的歷史可能不到二百

鹿堀坪的梯田前些年才開始荒廢。

年，拓墾的人是從萬里上來，先到二坪，再上山到大坪。大坪的意思就是山上的一處大平原。

　　以前的人上抵這座高原，可能種稻自給自足。現在有公路了，不需要產稻米，所以改種地瓜。如今到處都是著名的紅心地瓜田。

　　把車子停放在大坪高原小公車「鹿堀坪」站旁，對面現在又搭建了一間簡陋的候車小木屋。從香員林的小路走進去。為何不直接開車進入？原來，捨不得放棄沿途的鄉野和田園景觀。若是直接開車，一開始就抵達水圳登山口，很多事物會錯失。

　　下了坡，幾間農家房舍。左邊遠遠就看到那片高大而暗黑的優雅杜英林子，矗立在產業道路旁邊，數條水圳蜿

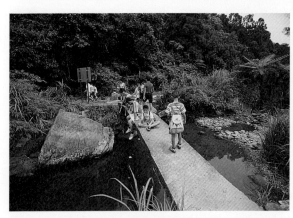

登山口附近的水泥橋，橫跨鹿堀坪溪。

蜓而過。紅心地瓜田都在休耕。一位清理水圳的老農夫跟我說，已經施肥，再過一陣才會種植。至於，附近為何不種水稻了，原來跟其他山區一樣，交通方便，算一算成本，自己種划不來。四年前，我還看到的最後一片梯田也宣

鹿堀坪產業道路旁的杜英林。

告消失，只剩下即將乾涸的水澤，尚存活一些田螺和殘存的稻子。

　　上了一個小坡，抵達三條水圳流經的福德祠，那棵依傍的老楊梅尚未結果。旁邊有些園藝栽植的櫻花，在這個季節盛開著，讓附近擁有一

鹿堀坪古道與旁邊的地瓜石田。

片綺麗的風景。過了曾經買過土雞的農家，抵達停車場登山口，旁邊即水圳步道。沿幽靜的水圳緩行一段，抵達岔路。左邊一條瘦長的水泥橋，橫跨鹿堀坪溪。旁邊為廢棄的茶園。過去的

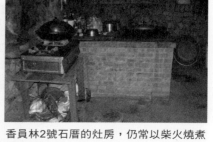

香員林2號石厝的灶房，仍常以柴火燒煮食物。

香員林2號的主人凝視著自己的石厝老家。

地瓜田似乎都荒廢了，幾棵蕃石榴長著果實，一大片刺莓結滿鮮紅纍纍的甜美果實。小路盡頭的農家香員林2號，右邊的土角厝石屋仍在。基礎為常見的安山岩，上為土角泥塊，以稻田的草稈和泥土製成。這和一般陽明山純然是安

日治時代的青島啤酒罐。

山岩的房子有很大的差別。這間小屋和正房現在只是廚房和置放農具的倉庫。最隔壁的二層樓新房，如今塗成綠色，住著老農夫一家。以前的豬舍已經廢棄，只剩下石垣、荒草叢。前面有紅鳳菜到處蔓生，一路還有不少竹柏。農家後的竹林和森林裡則橫陳著一條幽深的越嶺路。

台灣野兔。

　　沿地瓜田石階上行，未幾分成二路，右邊

視野開闊的牛背山上，可遠眺磺嘴山。

沿廢棄的水圳通往鹿堀坪溪，以前常走。這回選擇左邊的山路走上稜線。一路偶而有石階，路況良好，沒多久就爬上稜線的空地。從空地可遠眺大坪和萬里海邊，以及基隆嶼的外海。此後山路進入菝契到處的林子，所幸山路開闊、平緩，同時又進入隱密、涼爽的林子裡，到處是茶株遺跡。不久，抵達了一片陰森的柳杉林，我便在那兒撿到老酒瓶。

出此柳杉林，隨即抵達一處類地毯草的小空地，山路在此有三條。右邊下鹿堀坪梯田，最左邊如今被稱為山腰古道，通往富士坪古道的古厝聚落，路上也有不少茶樹遺株。中間一條，穿過開闊的風衝林和一些零星草原，通往視野開闊的牛背山（683M）。一路上，磺嘴山在右邊，龐然地矗立著，山頂凸裸著一片草原的荒涼景觀。

從牛背山往西邊草原眺望，下方即富士坪。草原上，比上星期出現更多登山客。約莫六、七分鐘，經過一百年前的古墓，即抵達那兒。我一直懷疑，那埋葬在古墓裡面的人可能是病倒在草原，直接就埋葬於此。

野風朔大。在富士坪用完午餐，由另一條山路匆匆下山。走了半小

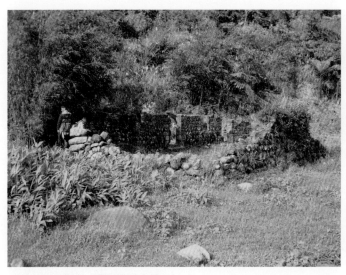

香員林1號廢址，現改建鐵皮屋。

時，旁邊隱約看到一些駁坎的產業，隨即抵達鹿堀坪梯田。一路上，我介紹了大菁、姑婆芋、九芎、芒萁、腎蕨等常見植物，讓楊小娜認識基本植物。我直覺，那是一部本地政治逃難小說的必要元素。繼續下行，再穿過柳杉林的陡峭山路，下抵香員林1號。

這處廢棄的梯田石厝，有位年輕的後代回來，去年蓋了魚池和鐵皮屋，但似乎有些無以為繼。以前，他們的田在鹿堀坪，他的父親我曾經見過，還常上山挖竹筍。前幾年，被颱風吹毀的水圳已重新整建好了。依賴鹿堀坪溪（頭前溪上游）的三條水圳，繼續活絡地往下流。

百年前，從鹿堀坪走到擎天崗草原，大約需要二小時。如果走下山到萬里買物品，也要同樣的時間。至於，由此到外雙溪的士林，就需要一天了。它和魚路一樣都是由北邊的海岸小村通往台北。金山靠魚路聯絡士林，大坪（包括一些萬里地區）則靠鹿堀坪古道。由於交通不便，來往的人少，因而也有人稱這裡為「小魚路」。香員林2號年紀接近五十歲的主人曾經挑地瓜藤去販賣，但不會有人由此挑魚，只是交通便道而已。（2004.2.20）

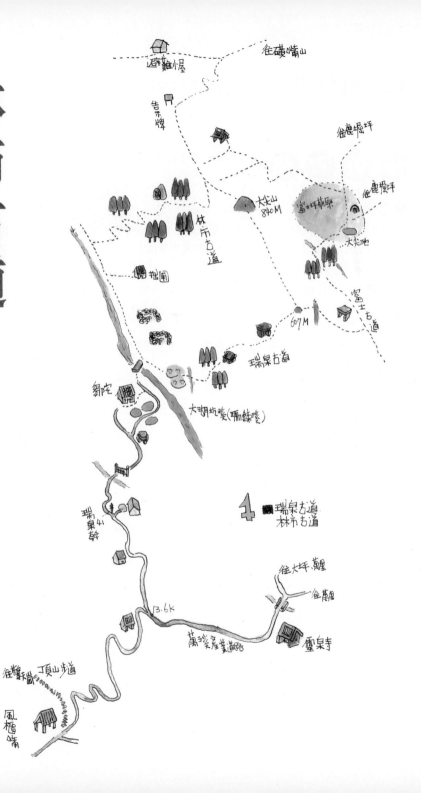

林市古道

漫遊資訊

■行程

由外雙溪過溪山國小，走萬溪產業道路，過了風櫃嘴，未幾在14k和13.5k標誌之間。約在14k聖惠宮往前二百公尺，左邊有一條柏油產業道路，旁邊電線桿註明著「瑞泉高分」字樣，由此再往前，車程約六、七分鐘，抵達「瑞泉高分29」，銜接著「瑞泉幹41」路為分岔，此為主要登山口。由左邊小徑上山。

■步行時間

瑞泉幹41　**5分**　鐵柵欄　**5分**　池塘「谷神」　**10分**　「拙圃」　**50分**　大尖山土堤

10分　告示牌

■適宜對象

少年以上為宜。

■餐飲

附近無餐飲，宜自備。

磺嘴山南方最為突顯的山頭，無疑是大尖山了。過了風櫃嘴，從萬溪產業道路下行時，迎面而來的就是這個龐大山頭。它的西側鞍部，是頭前溪和瑪鍊溪的分水嶺。瑪鍊溪從大尖山的南側蜿蜒往東，再向北流經萬里出海。鮮少為人知的林市古道，便沿著瑪鍊溪上游溪谷直上大尖山土堤。這裡也是登上大尖山最快的小徑，同時可連接富士古

磺嘴山和大尖山

磺嘴山亞群以磺嘴山為首，包括了周圍的大尖山、大尖後山、八煙山、茖寮湖山等。磺嘴山（916M）位於大尖後山東北方一公里處，具有錐狀火山外形，頂部有明顯的火山口。此一火山口壁緣呈平台狀，略被員潭溪上游所切穿。大尖山為磺嘴山的寄生火山（837M），為一較老的火山，以山形尖聳而得名，舊名叫「鹿寮坪山」。磺嘴山生態保護區，有承載量管制，須經申請核准方可進入。

道，以及礦嘴山古道。

　　林市古道為嫻熟陽明山山區的登山博物家林宗聖，因感念其母而取名之。猜想其取名之心境，和古今東西探險、旅行人士發現一處新地點的情境類似。在陽明山以人名取名古道者，至少還有一榮潤古道。當代社會地理探險思維成熟，以人名取名是否合宜，或承傳古風之雅興，見仁見智。我個人只以敘述方便，繼續以下行文。

　　由風櫃嘴往萬里下行，經過公路14k標誌後，約在13.6k處左邊有往回岔路。直行到登山口，約一‧五公里。由此一產業道路開車緩慢進入瑪鍊溪上游的瑞泉，路上景觀尚稱幽靜，路況亦十分平穩。遇到第一處岔路時，取右行。抵達瑞泉幹41時，柏油路再分成二條。右下到一戶農家，左上往鄒金發先生的住宅。約莫五分鐘後遇見一鐵柵欄。那是羅東林管處台北工作站設的，我們在那兒遇見鄒金發夫婦。鄒家在祖父時代就搬至這兒定居，已經有七、八十年了。早年在此闢有梯田、茶園和竹林，

靈泉寺

　　緊鄰產業道路旁的靈泉寺，位於台北縣萬里鄉的芥子山區，四周群山環繞。此寺風格樸實，係弘揚禪宗法脈的靈山聖地。民國60年代初期，惟覺老和尚潛跡於此，住一小茅棚，身修苦行，過著粗蔬簡樸的生活。後來，應十方信施檀越的懇勤啟請，就地闢建了靈泉寺，展開弘宗演教、弘法利生的志願。

瑞泉古道

　　此古道為林市古道和富士古道聯絡之山徑。登山口與林市古道相近，都在鄒金發農家旁邊的山徑。鄒金發農家為在「拙園」之前的魚池農家。右邊有隱密山徑可通往富士道。經過菜園，即可看到明顯路徑。詳見「瑞泉古道」。

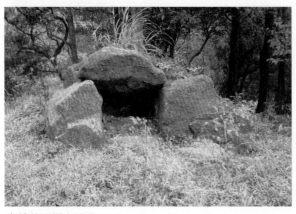

奇特的石棚土地公。

山芹菜。
古徑上可見，這是其他山
路較少看到的野菜，一般
多生於菜畦和田埂間。

現在都已荒廢。

　　沿著柏油路繼續前進，未幾遇岔路。左邊
續行可抵鄒金發素雅的農宅。那兒種植了許多
槭樹、杜鵑等植物。右下連續遇見三個魚池，
可能因為國家公園法的限制，裡面似乎已經放
棄養魚，只有一些錦鯉在裡面悠游。

　　瑪鋉溪在小徑旁豐沛地流過，溪邊不少美
麗的野花、野草，尤其是通泉草正是盛開時
節。我也看到了，此山區難得一見的山芹菜。
過了溪，旁邊有一條瑞泉古道，穿過菜畦、杉
林等環境，通往富士古道。繼續往前，左邊為
廢棄的梯田，以及舊石厝，許多石桌、石椅和
石臼等。還有好幾處荒廢的魚池。草皮小徑十分開闊，顯見為產業道
路。抵達「瑞泉高分32分低2」之電線桿，旁邊有一鐵門深鎖的「拙

圃」，裡面有一農
莊。住家是台北
人，跟鄒先生租地
當別墅休閒用。再
往前，有岔路，往
左繼續沿著美麗的
瑪鋉溪（應為支流
大湖坑溪）上行。
小瀑成瀧，溪景婉
約中帶著壯麗之
氣。約莫七分鐘，

被山友稱為「萬里長城」的大尖山土堤。

山路右上，離開溪邊，進入杉林的世界。若沿溪邊小徑往前，還有一不明顯山路，銜接到磺嘴山的避難小屋。但過了溪徑，我卻迷失。

　　漫遊在柳杉林的世界，半小時後，遇見一大石刻有「靜」字。再片刻，走出林子，上抵大尖山前開闊的土堤，山友暱稱「萬里長城」。這是第五次抵達這裡。

　　背後的大尖山（837M），攀頂的小徑不甚清楚。山頂立有一木柱和一圖根。整山都是芒草，無法吸引我再次攀爬。

胡頹子。
常見於北台灣稜線附近的林子。

　　遠方的磺嘴山繼續以陽明山最龐然的氣勢，在北邊誘引著我。再往前一個小時就可抵達山頂。但我未申請進入，還是恪守著國家公園之規定，沿著土堤往前，走到告示牌附近就停止了。

　　路徑旁邊有許多胡頹子和懸勾子，草地上也有野兔和水牛的大便。不少人從富士坪到來。從土堤旁一條小徑下行。未幾，銜接了富士古道尾，那兒有一座簡樸的小土地公廟，顯示此地早期已經開墾。那小廟，上頭還掛了登山客製作的土地公手杖。在此，我未找到任何下抵鹿堀坪的山路，猜想應該下行的山路只在大尖池和磺嘴山二地而已，不會有其他路線了。（2003.3.16 晴）

大尖山山谷的土地公。

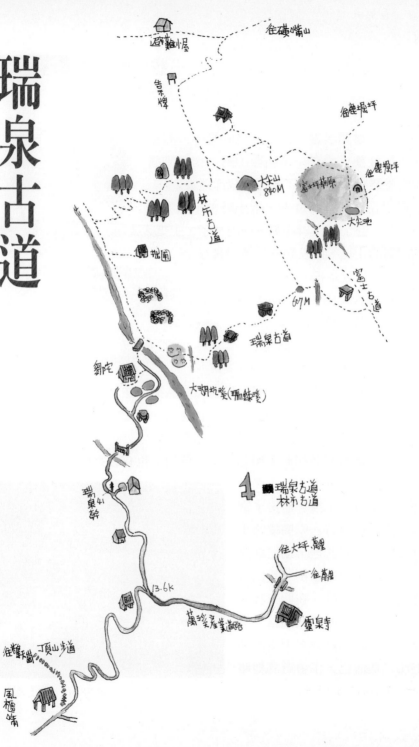

瑞泉古道

漫遊資訊

■行程

由外雙溪過溪山國小，走萬溪產業道路，過了風櫃嘴，未幾在14 k 和13.5 k 之間。約在14 k 聖惠宮往前二百公尺，左邊有一條狹小的柏油產業道路，旁邊電線桿註明著「瑞泉高分」字樣，由此再往，車程約六、七分鐘，抵達「瑞泉高分29」，接著「瑞泉幹41」路為分岔，此為主要登山口。由左邊小徑上山。

■步行時間

鄒宅 **60分** 富士古道岔路 (石頭土地公) **30分** 大尖池 **30分** 大尖山土堤 **30分**

磺嘴山岔路 **10分** 避難小屋

■適宜對象

青少年以上為宜。

■餐飲

附近無餐飲，宜自備。

翻過多風的風櫃嘴，往萬里去的路線，彷彿螞蟻爬離了一個大盆子的世界，開始要前往另一個陌生的遠方。尤其是一翻過去，看到要前往的大尖山雄峙於左側時，那種情境特別地濃厚。

按過去的習慣將車直接開抵「羅東林管處」設立的柵欄前，

瑞泉古道上，廢田地裡的石棚土地公。

瑞泉古道上供人休息的大石棚。

從那兒再沿柏油路出發。這次看到岔路口的石棚土地公廟，特別感到興趣。此後走瑞泉古道時，一路也看到好幾個石棚土地公廟，猜想是有一關連性存在，應該都是同一群人搭建的。

瑞泉古道為林市古道和富士古道聯絡之山徑。由石棚土地公廟往下，經過一連串魚池，以及鄒金發農家旁邊的山徑，再過涵洞橋的瑪鍊溪上游後，即抵達登山口。如果直走，寬敞的泥土路為林市古道。右轉，越過菜畦地，森林邊緣有一小徑即瑞泉古道，那兒常掛有布條。跨過一小溪，隨即進入隱密林子。

初始，山路開闊而平坦，兩邊杉林聳立，山路上流動著怡人的清新空氣。偶而出現一些農夫單獨擺置的蜂巢箱。到處有廢棄的駁坎。山桂花的白色漿果成串豐富地出現，眾人皆興奮地摘採、品嚐，都覺得，這時

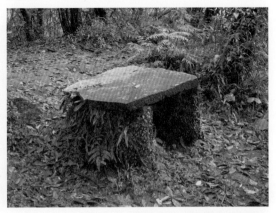

富士古道上的石棚土地公。

台灣獼猴桃。

陽明山地區數量不多的攀緣性植物，
果實如小號的奇異果，甜美可食。

台灣獼猴桃

學名：*Actinidia callosa* Lindl.。獼猴桃科。別名：狐狸核、猿猴梨。花果期，秋季花果，自生落葉性藤本，莖長達七公尺以上，嫩枝具有毛茸，莖上有明顯的皮目。葉互生，紙質，卵形至長橢圓狀披針形，細鋸齒緣，兩面光滑無毛；花序聚繖狀，腋出，被有毛茸；花白色，雌雄同株而異花，雄花具多數雄蕊，雌花子房分成多室。漿果長橢圓狀卵，長三～四公分，直徑二～二·五公分，灰綠或綠褐色。海拔三百～一千八百公尺。分佈北部和中部的原始林。

和奇異果很像，只是果實小了點。每年9月下旬到12月是採果期，果兒汁多味美，松鼠、獼猴、鳥雀也喜歡吃。採成熟的果實，洗淨後切片生食，酸甜度一如市場上的奇異果。可將果皮削去後洗淨，打成果汁飲用。

另有一種在中南部原始林較常見的近似種，叫台灣羊桃。學名：*Actinidia chinensis* Planch. var. setosa Li。別名：羊桃藤、獼猴梨。漿果橢圓形，長約四公分，密被褐色毛茸。生長海拔約一千八百～二千八百公尺。

節的果實特別甜美多漿汁。

　　約莫二十來分後，上抵一處稜線高地，左右似乎有不明顯小徑。但最明顯的還是往前下行的山路。再前進，轉而出現一些拍海竹和麻竹的竹林，還有開闊的果園環境。果園裡有茶樹遺株，此外有橘子、楊桃等，田園盡頭還有一石棚小土地公廟，但和先前的一樣，都無神明在裡面，只有一祭拜的小缽。

　　在一牛糞堆旁，發現了一顆罕見的果實，台灣獼猴桃。這是我在陽明山地區的第二次發現，上回是在絹絲瀑布步道。後來，分給孩子們吃。這種台灣的小奇異果，酸酸的，正是奇異果的縮小版。

　　又走了一陣，抵達大石棚。這大石棚並非廟祠，而是一個躲雨的小屋。上面用一片大安山岩做為屋頂，棚下至少可躲五個人。過了此地

赤腹山雀。
第一次在陽明山的森林裡記錄
這種中海拔鳥類。北台灣的數
量和種類應該不多。

赤腹山雀

學名：*Parus varius* Gould。山雀科。身長約十一公分，翼長僅六公分。體色由頭至頸部、上胸大致為黑色，額、嘴基部至頰、頸側皆為白色，後頭至後頸中央為白色。背部大致為鉛灰色。主要辨識以下胸栗褐色，最為醒目。主要棲息於低海拔至中海拔山區之闊葉樹林中，常與其他畫眉科、山雀科等鳥類混群活動。多在樹之中、上層枝枒間，以啄食昆虫為主。台灣特有亞種，族群數量不普遍。

後，進而上抵最高點的稜線（607M）。左邊有一山路，登山人取名為「土牛山路」，可以通往大尖山。那兒到處是牛糞，相當程度呼應了路名。由稜線下一溪澗，附近有一株大黃藤懸垂。聽到山下傳來音樂的聲音，研判直線距離，離富士古道的溪底分校並不遠。瑞泉古道最後和富士古道銜接，整條路約需一個小時左右，路程輕鬆，只有後段稍有狹窄陡坡，大抵平緩。

銜接富士古道的位置，左邊也有一小小石棚土地公廟，類似中途看到的，顯見二條古道間應有一緊密關係。富士古道較為寬敞開闊，此路我已經來過六、七回，過去多半從溪底分校上來，有時

殘立於富士坪草原上的農場界柱。

富士坪草原上的大尖池。

單線來回，有時走到鹿堀坪。此路最後要上抵富士坪草原時，也是杉林景觀，但之前有一段原始次生林，還有茶葉遺株呢。

這回我也看到赤腹山雀和繡眼畫眉、綠畫眉組合的族群。赤腹山雀在北部地區的山巒，甚少看到，這還是

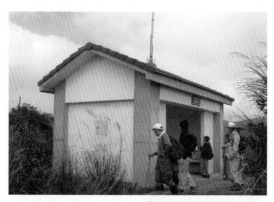

磺嘴山稜線的避難小屋。

首回在陽明山記錄。我對這一中低海拔山雀科在北台灣的分佈數量，以及集團覓食的行為，充滿相當的好奇。在低海拔山區，較常看見黑枕藍鶲、繡眼畫眉、山紅頭等常見鳥類的組合，研究和討論也較為普遍。我個人在

山芹菜

學名：*Cryptotaenia japonica* 。別名：鴨兒芹、鴨腳板、鵝腳板。為傘形科鴨兒芹屬，多年生草本，高四十～七十公分，全體有香氣。根狀莖很短；根細長，密生。莖直立，具叉狀分枝。葉互生，三出複葉。葉柄基部稍擴大成膜質窄葉鞘而抱莖，小葉無柄；中間小葉菱狀倒卵形，長三～十公分，邊緣有不整齊重鋸齒，基部下延，側生小葉歪卵形，有時二～三淺裂。夏季開白色小花。生長於低山林邊、溝邊、田邊濕地或溝谷草叢中。台灣中部及南部皆有野生，全台灣大部份地區皆有栽培當蔬菜吃。夏、秋季最適宜採收。

福州山三年，追蹤調查的就是以黑枕藍鶲為主角，註釋這一組合時，充滿較大的把握性。但看到紅頭山雀的來去，總有一種霧裡看花的困惑。大概也只能以欣賞的角度，去感受它們覓食的快樂吧。

上抵富士坪草原，草原上到處是牛糞和野兔的大便。草原上有二頭水牛遊蕩著。礦嘴山巍峨地挺立於北方。胡頹子已無果實，但菝契的紅色果實還有不少。習慣性地走到大尖山前的長土堤休息用餐。

後來，試著走礦嘴山的路線到避難小屋。小屋往擎天崗走，約一百公尺後，左邊有一綁布條小徑，可回到瑞泉，網路上也有登山記錄。但我帶友人下去時，山徑模糊，布條也未再看見。花了半個多小時探查，始終未發現明顯的路徑，遂放棄由此下山，重新回到長土堤，循林市古道下山（參見「林市古道」），回到登山岔路口，發現不少山芹菜，上回來就看到不少，北部地區這種野菜似乎不多見。（2004.2.15 晴）

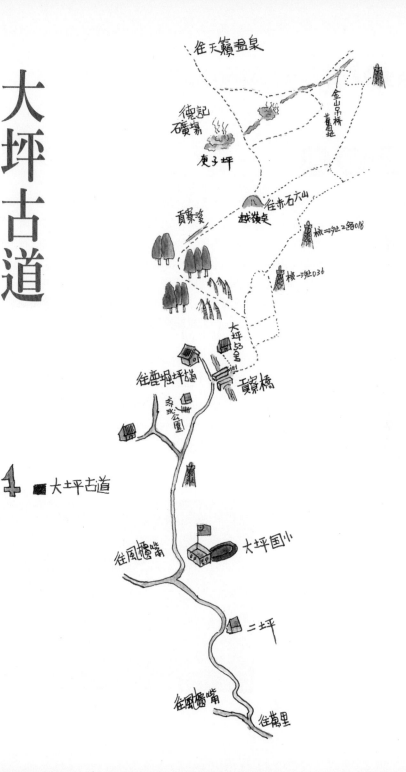

大坪古道

漫遊資訊

■行程

可自行開車由北二高交流道，至萬里轉萬溪產業道路；至黑豆大仙餐飲店時，有二條路，走右邊往大坪國小（左邊至靈泉寺）。萬里至大坪國小約半個小時，亦可從基隆的基隆客運總站搭乘經萬里到崁腳的公車。每天約有十班。其中6:50、9:35、17:00還會開到大坪，在涼心公園站牌折返。9:35班車最適合。也可走陽金公路，經馬槽約七‧九公里可遇「天籟溫泉」招牌，沿此路標右轉，經警衛站前行約一‧八公里右轉路，由此續行約二‧四公里即抵庚子坪。

■步行時間

涼心公園 __10分__ 大坪53號 __45分__ 越嶺點 __15分__ 庚子坪溫泉 __5分__ 吊橋 __80分__

大坪53號

■適宜對象

少年以上為宜。

■餐飲

附近無餐飲，宜自備。

大坪高原上的紅心地瓜田。

這裡的紅心地瓜田照常青綠，水圳也依然活絡，高壓電塔更醒目地矗立著。唯有進入鹿堀坪的站牌紅磚小屋被拆除了。對面馬路不知何時，重新蓋了一間，但失去古樸的味道，看

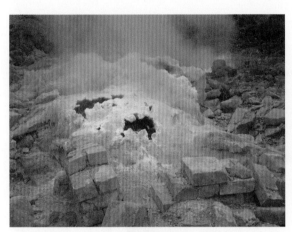

大坪古道上庚子坪的硫磺噴口。

庚子坪溫泉
　　位於陽明山國家公園，磺嘴山東北側，清水溪上源，有多處噴泉源頭，因斷層地形成，屬於酸性硫酸岩泉，露頭攝氏四十五～九十九度，附近地質為火成岩。

到它，更加懷念先前的。

　　通常，前往庚子坪溫泉有二條主要道路。一條由天籟溫泉會館進入，另一條從大坪取道前往。天籟溫泉會館的路線所經之地，多為裸露的產業道路，較難吸引我。由大坪前往的路線是著名的大坪古道。我覺得拜訪溫泉，應該走這樣的古典路線，才能更有趣地體驗溫泉和硫磺情境之奇特。

　　前些時，觀看網路資料，大家走大坪古道採取的路線，似乎都是從大坪進去，由天籟出來。但是，我注意到有一群登山客採取的是O型路線。他們從往金山的產業道路找到保線路，再從那兒走回大坪古道。這樣的路線挺適合我的喜愛，於是特別選擇暑假時，帶孩子前往。

　　以前，來這兒探勘過磺嘴山的路線，對大坪古道前半段自是熟悉，直接將車子停放在水泥橋前。過了水泥橋，是封閉的農場。產業道路上擺放有一個大水泥涵管，阻擋了車輛進入。沿著寬闊的產業道路，平緩而舒適。一路右邊出現二處岔路，逕自採取走左邊的道路。到了第三處岔路，依舊取左邊的竹林小徑。這些竹子看來是桂竹。進入竹林後，變得隱密而低矮。過了一個柵欄後，才稍為開闊，接著進入柳杉林。杉林裡林相較為複雜，零星散佈著茶樹的餘株，竹林也有好幾叢。左邊有條

庚子坪萬里磺溪上游一景。

幾乎乾涸的小溪。根據過去的登山資料，註明是貢寮溪，水源還算豐沛。乾涸之故，可能是久未落雨。

在杉林裡，不時有暮蟬從草叢裡，被我們驚起。它們才羽化不久。還有美麗的豆娘和蝴蝶飛舞著，看來是一個昆蟲相相當豐富的環境。在這個悶熱的天氣下，林子依舊十分陰涼，小路又平坦，走來一點也不吃力。

有人沿著小徑在摘魚腥草，遺留在尼龍袋子旁，人不見蹤影。無疑地深入某處竹林裡了。今天是週末，時間是早上十時，尚未遇見任何遊客，我相當欣慰。看來知悉這條路線的還不多，或者是不願意走如此長的山路到庚子坪溫泉吧！

抵達越嶺線，才遇見另一隊登山隊伍趕上來。四名大學生形貌的年輕人。帶頭的人顯然十分熟悉這處溫泉，講了一些庚子坪溫泉的事情，對八煙溫泉也頗為熟悉。

在越嶺點，右邊有條岔路通往赤石六山，大約要一個小時。這座山還是第一次聽到，我尚無探查的興致。過了越嶺點，開始下坡，左邊有長長的土堤，明顯是以前人工作所遺留的痕跡。左邊則出現鐵絲網，莫

非是用來阻擋牛隻侵入？這時小徑上開始有小溪流過。未幾，看到了一個乾涸的四方形水泥池。左邊似乎有一條捷徑，四名年輕人從那兒走下去，我們也跟著走。眼前下方就是庚子坪，山凹處正冒著濃濃的白煙。下切的小路是一面陡峭的山壁，往下時有些辛苦，而且芒草濃密遮掩，走得並不十分舒服。下回再來，或許要走水泥池邊的小徑。

隨即來到廢棄的德記礦區。這個百年前就出現於台灣的西方老公司，我一直充滿特殊的興致，也不免想到美利士商行、到蘇澳拓墾的荷恩，以及西方的探險家們。天氣悶熱，四下無人，只有我們和四位年輕人在那兒瞭望。

礦區遺留著不少堆砌的石塊和採集硫磺的圳道，另外還有水泥柱等殘留物。遠方高處則有工寮可以守望。這兒或許有很多滄桑變遷，但有一個東西持續老樣，那是黃澄澄的硫磺噴口和硫磺噴出的聲音。有一張國家公園禁止戲水等活動的告示牌，清楚地站立在裸露的地面，但我很懷疑多少人會理會這個告示牌的警告。

許多冒出的溫泉集中成一條小溪，形成滾燙的溪水，湍急地往下流。我們順著這條溪，小心地走下溪谷。這處露天的溪谷約有百來公尺寬，左邊是冒著高溫的溫泉，右邊卻是天然溪水的高瀑。瀑布上的岩層因風化和長期接受溪水的沖刷，形成棕、褐、綠、黃、白等五顏六色的繽紛組合，屬於溫泉區常見的瀑布之景。而整個溫泉環境完全裸露於陽光之下，總覺得不適合夏天，較適合冬天的到訪。它的情境和八煙溫泉剛好相反。遮蔽在密林裡的八煙溫泉就缺少這樣的曠野之味，反而蘊藏著陰涼之冷意。

四名年輕人下去泡溫泉，同時取蛋到上游較燙的礦區煮。二個孩子也忍不住熱意，想下去玩水。我問年輕人：「難道不怕被罰款？」

「要罰三千元！」我再強調。領隊先是愣了一下，似乎不知道會罰

硫磺溫泉自岩壁瀉下，岩壁經氧
化後，日久形成璀璨的色彩。

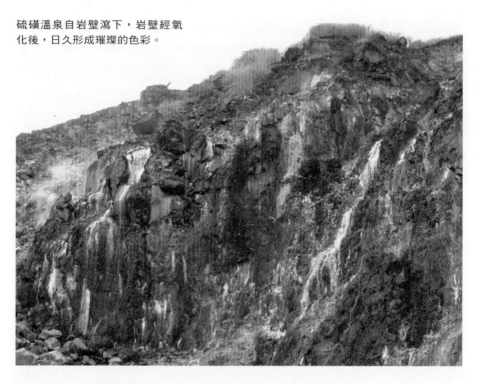

款。然後，他認為這兒不容易抵達，國家公園的警察很少上山來。

　　最近，我在電視上還看到不少報導，一些報章也大力鼓吹，同時介
紹的主持人還親自泡溫泉。但是孰料到，依法這兒是禁止戲水的。我發
覺，國人不守法的習性在自然環境裡，其實最容易表露。大概眾人以為
出了城市和社會的既定範圍，一切可恢復自然競爭法則。其實，這也是
自然保育法最無法徹底實踐的根本之因。

　　在溫泉區待了一陣，四名年輕人打算走原路回去。我決定邀請他們
同行，沿著萬里磺溪下行，尋找吊橋去。往金山產業道路下行，約莫五
分鐘，果然看到右邊有一個廢棄的吊橋。旁邊鋪了小徑，萬里磺溪在此

並不像過去報導露出紅褐色的溪床。

　　過了吊橋，眼前竟是土石流後的山崩坡地，小徑消失了。他們在前面茫然四顧，遍尋不著路。我四下檢視，注意到左邊有一些鞋印。尋著鞋印前行，翻過一個小山，就看到一條小徑清楚的山路。

　　順著小徑慢慢地繞「之」字型前進，走上了稜線。那兒有高壓電塔，確定是保線路。以前的山友便是走這條保線路，踏回大坪古道。

　　天氣悶熱異常，儘管稜線在濃密的樹蔭下，但是無風，大家走得十分辛苦。如果是秋冬晴朗之日，走在這條路上應該非常愉快的。蝴蝶翩翩翻飛，昆蟲不時驚起。林相少有破壞。

　　接著，遇見一條岔路，竟有些迷惑。我建議繼續走保線路。四名年輕人走在前，不過，卻突然發生驚叫。在前的二位，一位往前衝，另三位往後跑，大叫著「虎頭蜂」。回來的其中一位手臂已經被叮。在前面的人也被叮了，痛苦地蹲下。我急忙叫大家低頭蹲下，保持在原地。我試著低身緩步走過去，經過他們適才被叮螫之處，果然有一群蜂飛出，在我頭上盤旋。我急忙往後退，那群蜂並未跟上。

　　其他人看此情形更是不敢前進。我想了一會兒，研判附近恐怕有蜂巢。再次緩慢走上

萬里磺溪上的吊橋舊址。

前，小心地探查。這回接近時，仔細地尋找，果然發現了一個蜂巢，大約一公尺高，就在小徑旁的樹枝上，一群蜂正在巢上躍躍欲飛。

但那不是虎頭蜂的巢，而是長腳蜂的。更何況這些蜂的體色是明顯的淡黃色。於是，放心地告知大家。然後，我再度試著走過，但那些長腳蜂依舊跟上來。所幸，我走過時，身子放得很低，而且速度慢，這些長腳蜂只有警戒，並未攻擊。它們只飛到我頭上威嚇。確知不是虎頭蜂，我就安心許多。雖說長腳蜂還是有叮傷人的記錄，但不至於像虎頭蜂那般可怕。就不知是哪一類長腳蜂，竟如此兇猛。

我向大家打招呼，示意學我過去。其他人看我如此情況，還是不敢前進，寧可捨近求遠，繞一段過密林，再走回稜線。我的二個孩子也嚇到了，這回也是跟其他人一樣，尾隨他們，繞遠路和我會合。

再上下蹭蹬一陣，走到第二座高壓電塔，接著是第三座。但是，除了我，大家似乎對山路的去處失去信心。我再仔細看遠方，看到了磺嘴山的位置後，放心不少。

等看到第四座電塔時，大家已經放棄走稜線，正好旁邊有小徑往下，全部都往下衝。所幸，他們猜對了。其實，如果繼續往前，一樣接通原來的古道。（2001.6）

魚腥草

學名：*Houttuynia cordata* Thund.。俗稱臭菜、豬鼻孔、側耳根、臭根草、蕺菜、十藥。多年生草本植物，地下有白色根莖。利用根莖來繁殖。草高三十至四十公分，呈腎形，葉的前端尖銳有柄互生。6至8月左右，在莖的前端會開出穗狀花。開白色小花。北部山區常見。它是藥用價值極高的常用中藥草，具有清熱解毒、利尿消腫等功效。藥理作用為抗菌、抗病毒、降壓等多種功能。魚腥草也是一種「藥食同源」的野生佳蔬。營養價值較高，水煮後鮮美可口。

青山瀑布

漫遊資訊

■行程

從老梅溪旁產業道路進入，抵達豬槽潭後，繼續走至石橫2號橋，左轉往前約三、四分鐘，經過右邊有一間土角厝後，抵達尖山湖登山口。

在淡水可搭乘淡水客運和國光客運往金山的班車，在老梅站下車。徒步約四十分鐘，往豬槽潭的北17縣道進入。或在石門站下車，在站牌下往尖山湖的北19縣道進入。

■步行時間

尖山湖18號　**40分**　青山瀑布

■適宜對象

少年以上為宜。

■餐飲

附近無餐飲，只有登山口有攤販，宜自備。

茅茨山叟居，空庭閉松影，
山靜鳥弄寂，花落溪流哽。
坐久塵慮疏，清趣時獨嶺。
天昏日欲暮，樵歌發前嶺。

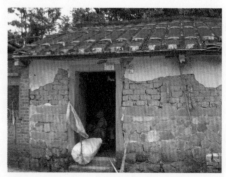

尖山湖18號農家，離青山瀑布最近，在此定居已近百年。

這是光緒年間，一位隱士楊鳳舉結茅隱於大屯山中，撰寫的一首詩。從詩裡溢出的氛圍，充分地告知19世紀末期，這座北台灣

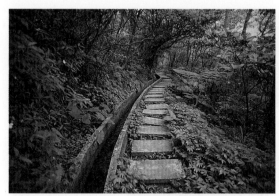

沿著水圳的步道，相當平緩，周遭林木蔥蘢。

尖山湖周遭開發簡史

在石門地區，以謝姓人氏在康熙年間開墾草埔尾最早。但拓墾到了乾隆時代才進入高峰，湧入更多移民。

嘉慶年間，移民開始向山坡地和平崗地帶開墾。這時水利事業發達，以往貧瘠的山坡地有了水源灌溉，有利於土地利用和開發。

老梅的豬槽潭是在嘉慶年間由漳州人鄭姓所開闢，築水圳而定居。而石門村的石崩山和山溪村的老崩山、尖山湖和九芎林等都是地近高山的山坡地，原本不適合種植，都因水圳而能灌溉定居。

的山巒，已經非常適合文人雅士，做為蟄居的山頭了。那個年代海拔高到一千公尺的山頭，大抵也只有大屯山山脈，擁有此一條件。

或許是附近的環境特別容易引發人這樣的聯想吧。當我從開闊的老梅溪山谷開車進入，一路抵達尖山湖的石厝農家，準備走訪瀑布時，意外地想起了這首詩。

前往瀑布的小徑，是一條地方社區的觀光步道，人工設施相當明顯，但還是看得出早年拓墾的風味，以及延伸自老梅的農耕環境。剛開始右邊有緩坡的梯田環境，山腳則有幾戶隱密的人家依傍。登山步道右邊也有灌溉的水圳，這些水明顯地

斯文豪氏赤蛙喜棲息於潮濕環境，叫聲如小鳥。

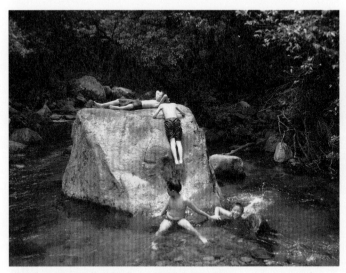

取自青山瀑布的老梅溪上游。但一般人知道這座瀑布的時日，遲自1977年7月7日。當時由干永福等一行山友探查，從尖山湖19號農家進入，進而在1985年的《登山》雜誌報導出來。

小朋友在清澈的豬母屏溪（老梅溪上游）戲水。

登山口立有一明顯石碑，書寫著：「青山瀑布步道」。一些旅遊地圖上則寫著尖山湖瀑布。原來，此區叫尖山湖，到瀑布約一‧三公里。

爬了百來公尺後，進入平坦的石階。一路皆為埋在泥土的石階，直到瀑布，水圳始終伴護在旁。

剛開始時，斜坡的山坡上，果實甜美的水冬瓜十分多，樹心好吃的筆筒樹亦不少。水圳旁的草叢則有各種潮濕的灌叢，較值得注意的有七葉一枝花、胡麻花等。陽光充裕的地方，還有不少通草挺立著，山蘇花則寄生在陰濕的森林密處。

步道開闊處，可眺望到對岸山巒的雄峙和渾圓。它像一頁森林之書攤開在我們眼前，裡面有各種層次的森林色澤。那兒是二坪頂山，海拔不過四百四十公尺，但是看起來相當高聳。

步道中途，處處有早期農業的遺跡，可能是果園之類。那兒有一條

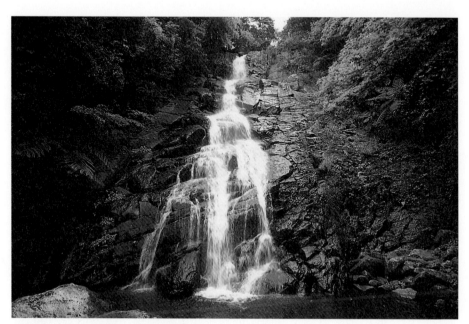

青山瀑布遲自80年代末，才見諸報導。

岔路，可走到步道的舊農舍，尖山湖18號。

　　一路上清涼而愉快，
且相當綺麗而秀氣的自然步
道，相當適合孩童的自然教
學。非例假日，徜徉在這
兒，享受寧靜的森林之氣，
無疑一大快事。

　　中途有小徑可下至溪
邊，欣賞溪邊的風景。登山
者還可沿溪上溯，跨過溪到

青山瀑布建有欄杆平台，已經大眾化。

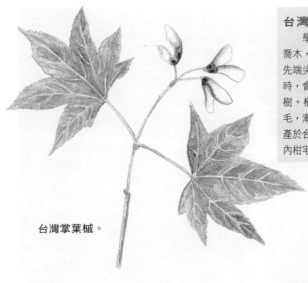

台灣掌葉楓

　　學名：*Acer palmatum*。 楓樹科落葉喬木，掌葉狀分裂，有五～七深裂；裂片先端尖，有重鋸齒緣；葉秋冬或天氣稍冷時，會轉紅、橙紅或黃色，常被誤以為楓樹。樹皮呈淡灰褐色，幼枝被白色長柔毛，漸長漸光滑。台灣特有的紅葉植物，產於台灣北部中海拔森林。大屯溪古道、內柑宅古道和這兒都很容易發現。

台灣掌葉楓。

　　對岸，右邊有農業用的圳溝路徑，通往石橫2號橋，但不是很好走。

　　若沿左邊小徑溯溪，可上抵老梅瀑布，行程約四十分鐘。過了老梅瀑布，早些時，那兒有不少冷泉冒出，但象神颱風後，多處山壁發生土石流崩塌，路途似乎中斷。

　　如果不下溪，繼續前行，進入更為成熟的蓊鬱森林。九芎逐漸增加。更裡面，接近瀑布時，則以台灣掌葉楓最具代表。這二種落葉植物的樹皮各有特色，前者樹身斑駁像長頸鹿的脖子，後者像是滄桑的鱷魚皮。它們在冬季剩下枯枝，讓陽光灑進，春天則長出嫩芽，形成綺麗的茂密風景。

　　過了水圳終點後，石階成為鵝卵石，一路上更加陰涼而自然，最後有木棧步道和亭子供遊客休息。青山瀑布高約五十公尺，水量豐沛、濕氣陰森，是非常年輕而開闊的瀑布。林子裡，不時聽到紫嘯鶇尖銳的聲音傳來，把這座山谷緊緊包圍在濃鬱的森林裡。（2001.5）

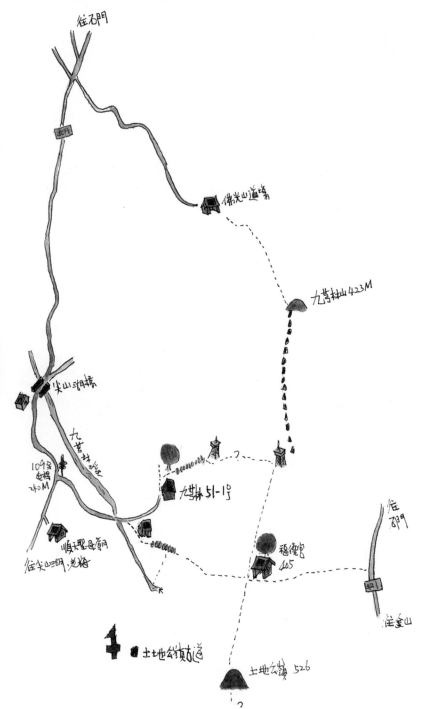

土地公嶺古道

往石門

佛光山道場

九芎林山 423M

尖山湖明橋

九芎林坑

109公路
740M

九芎林 51-1号

順天聖母廟

往尖山湖、老梅

稻香宮
405

往石門

往金山

土地公嶺古道

土地公嶺 526

漫遊資訊

■行程

由北二高下萬里交流道，到石門國中再轉北19縣道，至電線桿「崩山109」登山口。

■步行時間

一、登山口 **5分** 土地公廟 **15分** 鞍部福德宮 **20分** 土地公嶺山

二、鞍部福德宮 **40分** 九芎林山

■適宜對象

少年以上為宜。

■餐飲

石門以肉粽出名，最有名為劉家肉粽。

石農肉粽是北海岸的著名食品，由此旁邊小徑可前往土地公嶺古道。

> 危途泥滑滑，僕馬欲消魂；
> 霧重埋山市，濤狂撼石門。
> 溪橋經雨斷，嶺樹受風喧；
> 彷彿聞雞犬，欣然已近村。

這是19世紀中葉（道光、同治年間）詩人林占梅的詩作〈石門道中遇雨，興中悶臥口占〉。猜想當年他坐轎前來，可能剛好夜宿金山，隔天曉發，準備經過石門前往淡水路上。

從金山到石門應該是沿海岸走，但過了石門，說不定有沿山稜線走尖山湖到北新庄的可能了。1904年《台灣堡圖》裡，一條明顯的官道便從石門出發，經阿里磅、二股、頭股，連接到葵扇湖和六股村附近的魚路古道。這條可能和今天的北21縣道重疊不少。從二股更有一條山徑，

翻過土地公嶺，前往尖山湖。它便是這回要攀爬的土地公嶺古道。

如今前往土地公嶺古道更方便了。石門國中對面，石農肉粽旁邊有一條巷子，車子從那兒上去右轉，經過一些石門的舊厝，就是北19縣道。

這一條狹窄的縣道，彎曲而蜿蜒，經過的多半是梯田和石厝農家的田野環境，綺麗中夾雜幾許荒涼，呈現田園的破敗美感。此景一路銜接到北17縣道的老梅，或者繼續到橫山，都持續著這種荒寂景象。做為漫遊路線，或許非常適合健行，以及騎單車。

中途，在「崩山109」電線桿停車，公路旁一邊為存藏著海岸樹種的森林，另一邊是美麗而開闊的梯田。但冬天了，梯田都已休耕，呈現荒疏狀態，田埂裡有水圳流出的水溢出，竟也灌溉了些許荒田。

沿著左邊的小徑走上去。左邊的梯田上有幾個工人，操作著高壓電塔的纜線，在運送一些鋼索上山。右邊有一條水圳，圳水迅速地流著。產業道路往上，旋即有溪流在旁。未幾，抵達一處大樹

尖山湖紀念碑

從土地公嶺古道登山口再往南，朝北17縣道前進，不久抵達位於山溪村、日治時代戰機空難的神社遺址。步道約六百公尺。當地立有高一·二公尺，保存良好，刻有「海軍將十戰死之地」碑文的紀念碑。敘述發生於昭和12年（1937年），一場軍機撞山事故。為了保存這段史實，如今在原址建立神社，佔地不大，周遭有小官燈石柱，以及數棵櫻花樹。沿著二、三階小台階，可遠眺石門鄉外海風景。

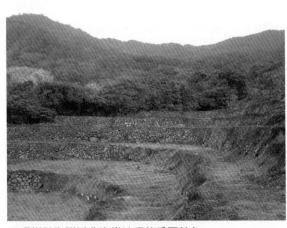
石堤梯田為附近北海岸地理的重要特色。

鞍部土地公嶺大廟。

的土地公廟岔路。左邊通往九芎林51-1號的單棟民宅。右邊往上，廟旁邊就是菜畦田。若橫過菜畦，林旁有一條水量豐沛的小溪，水圳之水便來自那兒。

沿著土地公廟往上，林子裡，斷續有石階鋪設。石階兩旁明顯的是廢棄的駁坎，面積不小，後來明顯地荒廢了，再長出林子。約莫十來分鐘後，抵達另一座鞍部土地公廟。

此廟碩大，不看地圖，以其近乎二公尺、四坪大的廟身，座落山之稜線鞍部，即可研判絕非泛泛小廟。廟後有大榕樹依伴。門柱對聯寫著：「福被工商歸大有，德培農土慶豐年。」廟旁還有一小小舊廟的廢址，不細看還真難發現。草叢中，三塊石頭，以及一個燭台殘存著。可見大廟係重新翻修。

廟前有一條通往土地公嶺山的稜線步道，走到那兒約二十分鐘。廟後通往九芎林山，約四十分鐘。

我所知悉的土地公嶺古道，應該就是由此鞍部往東下山，走至二股的北21縣道。當年採茶取筍的人，多半是由此翻過山稜線，抵達大廟休息，再下到原來的土地廟旁。接著，再走北19縣道至尖山湖。甚而，再往竹子山，翻到北投去。而非走現在較開闊的稜線。此一研判，另一參考係一段陽明山國家公園的口述歷史。當時住在石門尖仔鹿的人曾經回憶日治時代採茶販售的路線，可做為現今爬山時的參考。

　　他們先把粗製的茶葉磚弄好。品質較佳的，交到老梅的農會集體包裝。較中等的，自己送到台北的茶行。早期，攜帶茶葉時，都穿著草鞋，從富貴角尖仔鹿翻過土地公嶺，再經過尖山湖、二坪頂（鷹仔鼻山），再經過竹子山，抵達北投。

　　這一段由竹子山下抵北投的山路，並不好走。他們喜歡誇張地形容，連猴子都會跌死。抵達北投後，就有車子搭到台北。擔茶時，早上一、二點便得出發，回程時點電石火回來。這條路，也是日治時代走私時所走的路線。石門的人過去走私豬、雞、鴨、蕃薯、魚等物，都是這樣走的。

　　在這處台灣最北的茶產地，茶園和梯田有著不同的需求環境。茶樹順著山坡種植，梯田開墾成一階一階的田。石門的東北季風強，故須種樹為林以防風。主要為相思樹。但相思林不能種得太寬。太寬，茶園便小了。尖仔鹿的茶園後來所以荒廢，肇因茶業不景氣，茶工廠倒閉。茶農採茶無處製作，便漸漸荒蕪了。

黃藤果實。
北台灣數量尚稱普遍的藤類，但果實不容易發現。多半是生長一定歲數的老藤。

黃藤

　　黃藤為多年生大藤本，喜歡陰濕的環境，常見於中低海拔的闊葉林中。葉的總柄上常有又多又長的逆刺，托葉鞘也常具短刺。剝除黃藤多刺的葉鞘後，它的長莖因為氧化作用，變成黃色，所以稱為黃藤。此一藤莖強韌且富有彈性，常被拿來製成各種家具及工藝品，例如藤床、藤椅及藤籃等。它的嫩心莖則可依個人的喜好炒食，或煮成湯。果實則很少看到，多半在冬天結出成熟的黃褐色果實。每年12月至隔年的1月初，在十～十二年株齡以上的黃藤植物體上，果實會在植株葉腋抽出的果梗上成熟，呈黃褐色。酸酸的，早年許多窮人家小孩以此為零嘴。

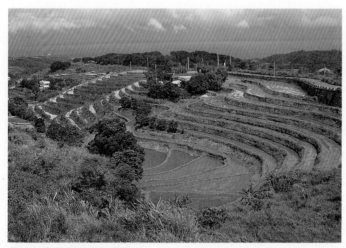
橫山地區美麗的梯田景致。

從土地公廟往南，走了二十分鐘，穿過懸勾子、菝契等勾刺很多的稜線。小徑上也有不少胡頹子。抵達土地公嶺三角點基點，從這兒可以遠眺到鷹仔鼻，此小山後為竹子山。基點附近並無明顯的新路，只得折返。回到土公地廟，再往北，朝九芎林山去。

地名如是，想必是早年九芎林很多的山嶺。在稜線上看到少見的黃藤果實，外皮如蛇皮，叢生於葉腋。試吃一顆，有點酸，但不難吃。繼續往前，抵達一處高壓電塔工程地。山頭有點零亂，工人在那兒種了野菜，顯見工程的耗時。但我未找到適合下山、切到九芎林51-1號的新路。

只有一條稜線的路線，繼續走了約三十分鐘才抵達山頂。有時可以遠眺北海岸野柳和金山一帶，但九芎林山並無任何視野。

下山到51-1號休息。這棟房舍重新敷以水泥，種了不少天仙果，還有紅菜、左手香。屋旁有一棵大榕樹，樹旁還有另一條石階路。由此上山，兩邊都是駁坎的廢棄產業。蓄水塔也在半山。再往前有另一高壓電塔之設施正在趕工。山坡亦被弄得有些零亂，黃土大片裸露。可能施工的原因，導致山路消失。（2003.12.14 陰）

山仔頂越嶺

山仔頂站
往淡水
軍營
蓮霧園
山仔頂
270M 根幹123

山仔頂古道

松樹

往淡水
山仔頂古道

興福寮
興福寮古道
真聖宮
往北投
向天池
往面天山

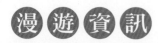

漫遊資訊

■行程

前往的路程：

1. 可搭乘捷運至淡水站，坐早上7:00或8:50（7:50此班繞路較遠，先到楓樹湖，約五十分鐘抵達）的淡水巴士至山仔頂，約二十分鐘抵達。
2. 或搭乘淡水巴士，至大溪橋或山仔頂站，再走往山仔頂。
3. 可直接開車前往。

回家的路程：

　　在興福寮搭乘1:40或2:50左右的巴士，或走北市3路，搭乘631路1:30的車次往北投，或淡水巴士2:50至淡水捷運站。

■步行時間

山仔頂 **2小時** 向天池 **40分** 興福寮

■適宜對象

青少年以上為宜。

■餐飲

附近無餐飲，宜自備。

對現今的登山客而言，山仔頂古道是一條位於二座百年老村落之間的山路。但不知最初是何人定義為古道，現今若以較寬鬆的古道條件來論，諸如石階、廟寺等，此一山路似乎也都不具備。百年前，山仔頂和興福村之間，明顯地也沒有這樣的相互關係。但是，因為我們所選擇的健

山仔頂

　　一座仰賴和淡水鎮聯絡維持生活的小村，以地形取名。居住者的祖先據說是因為害怕盜匪而搬遷到此居住。根據史料，這一村的祖先自乾隆年間就已經入墾，以王姓為主，居民過著簡單的生活。目前，主要種植為蓮霧，並且靠著後面面積不大的森林產業在生活。蓮霧森林，看似有三、四十年的歷史。這兒拜的是地基主，地基主就是土地公。

位於偏遠一角的山仔頂聚落。

行方式，似乎有了一些積極的意義。

　　由於到山仔頂的小公車不多，有些登山人喜歡搭乘淡水鎮公車，在大溪橋下車，多花個半小時的時間，健行到山仔頂的小村。然後，再走上目前稱之為「山仔頂古道」的路線，前往向天池。

　　我卻寧願多花時間在捷運站，等候淡水客運的免費公車，直接駛到終點站的山仔頂小村。然後，多花一點時間在村子裡消磨，走逛這處美麗而乾淨的聚落。

　　山仔頂位於半山腰的寬敞台地。小小的村子素淨而安寧，不少石厝老屋保留完整，流露著典雅的況味。好幾間地基主座落在小路間，印證了同一個族群的人在這兒買下一塊地，進而共同祭拜。教人矚目的，還包括了村子前，一片老蓮霧林，樹身造型誇張，一棵比一棵蒼勁有力，形成豐饒而

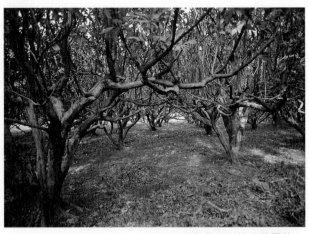

山仔頂附近的老蓮霧林。

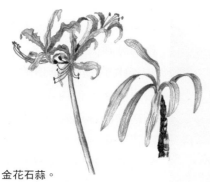

金花石蒜。
北部海岸已經不多見的原生植物，目前楓樹湖和山仔頂都有栽培。

金花石蒜

金花石蒜別名忽地笑、龍爪花、山金針。台灣地區產於北、東部沿海地區。多年生球根花卉，鱗莖外形狀似水仙，表皮黑褐色，葉片與花梗長度約三十至六十公分。金花石蒜最大的生長特點，就是「有花無葉，有葉無花」。原來，葉片得等到花謝了以後才長出來。每年9至10月為花期，單花壽命約一週，花謝後葉片長出，至翌年4月，葉片枯黃進入休眠期，直到9月再次抽花梗。金花石蒜早期曾是北部海岸地區到處可見的原生球根花卉，50到70年代，由於商人大量搜購，逐漸消失殆盡。晚近各地推展金花石蒜復育，才再現生機。

美麗的產業景觀。這塊蓮霧林少說有三、四十年的歷史。

　　可惜，幾次去的時節都不對，未見到夏日蓮霧結果的形容，那時想必鳥類集聚，會更加熱鬧吧。

　　第一回由此登山，選擇冬初時。

　　從這兒登上向天池的登山口，在「水窟幹123」位置的登山石階（270M）。上行不久，就看到一座大水塔。路旁盡是石頭駁坎，一路上都有產業，有的隱藏於拍海仔竹後。大致上有種蓮霧、竹子、蔬菜和金花石蒜等農產。不久，小徑旁邊都是

向天池

向天池是大屯山系最大而完整的火山口。遇雨成為小湖。多數時候呈陸化狀態。往往只見燈心草。有興趣者不妨檢視，看看是否有水毛花、荸薺、水韭之類更進一步的水草。如果能夠找到這些，意味著水池還在運作著，尚未全然陸化。特殊的豐年蟲，則喜愛利用短短幾天天雨累積的小水塘，在此完成傳宗接代的使命。

向天池旁的盧氏女性古墓。

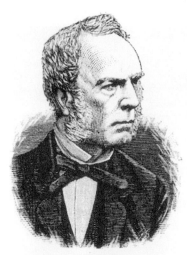

福鈞。19世紀中旬，最早來台灣採集植物的外國人。

隱密的排海仔竹竹籬。當地人又稱之為蓬萊竹、米苔竹，主要為遮風用。半途石階有一棵大香楠，非常雄偉，幾乎是在台北近郊看過最壯觀的一棵。

再往前行不久，又看到一棵，氣勢依舊驚人。拍海仔竹消失後，原始的隱密森林逐漸出現，但仍殘留有產業的遺跡。過了竹林，約四百公尺，一處轉彎山路時，周遭無林子遮擋，視野景觀變得開闊，可以鳥瞰北海岸的景觀。

清楚看見北新庄、三芝和淡水等地的所有建物與淡海。這是整段路程裡視野最開闊壯麗的一段。上了海拔五百公尺以後，遠眺的景觀才消失。

通草逐漸零星地在旁邊出現。19世紀中旬，第一位來台的英國植物採集家福鈞（Robert Fortune,1854），在淡水港附近海岸倉促採集時，印象最深刻的便是這種製紙的植物。通草如今在北海岸並不多，從這裡到老梅一帶山區，分佈非常零星。平地更是難以發現。我大膽猜想，福鈞可能是在紅毛城附近的山丘看到的。現在因大量開墾，通草的生長環境已經退卻，縮減於山區森林的環境。

此後，都是隱密森林的風景，一路上毫無人跡。這時，林子又是另一種難得的原始美景。我在陽明山縱走稜線地形的經驗，這裡的森林最具蓊鬱之氣。沒有懸勾子、菝契和濱枳木等植物的干擾。那種健行的感覺充滿著幸福而舒服。離開竹林後，多半時候踩在柔軟而落葉豐厚的小徑，猶若踩在鬆軟的海綿上。更重要的是天氣，縱使在炎熱的夏天，相信亦是非常涼快的。儘管一路上行，周遭毫無水源和溪澗。此地的潮

濕，想必是東北季風帶來的。

走了一個小時，上到660M海拔時，出現一處大平地。平地上有一處廢棄的低矮石堤。可見，早年拓墾恐怕就已經接近向天池了。這時一路上都有高大的黑松，橫倒在前。或者，還是以枯木之姿屹立

水滿時的向天池，棲息著蝌蚪和豐年虫。

著。這些枯木顯然都因松線虫，應聲而亡。它們成為甲虫幼虫棲息的好場所。幾位孩子試著翻開一些枯木，尋找鍬形虫。結果，發現了不少扁鍬形虫和紅圓翅的一齡幼虫。

山菊開了，但是未看到冬天時盛開的黃花尾鼠草。台灣根節蘭仍有開花的，但有些已經結果。大樹斷續遇見後，抵

台灣根節蘭

這種蘭科植物分佈很廣，植物學者認為，主要生長於中低海拔五百公尺～一千六百公尺的山區闊葉森林下，相當常見。秋天時就可以看見美麗的黃花。我的經驗裡，在台北海拔不到三百公尺的石碇和木柵山區就能看到。在山仔頂六百公尺的闊葉林下小徑，顯然也相當普遍。它是一種多年生草本的地生蘭，又名棕葉根節蘭，葉子近似颱風草。

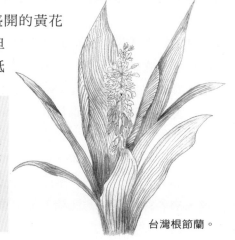

台灣根節蘭。

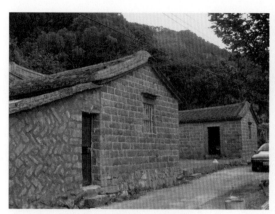

興福寮古厝被國家公園列為古蹟建築。

古厝內昔時的舊灶房一景。

達七百八十五公尺的位置時，箭竹林開始出現。

　　不過，這一段路並不長，一下子就過去，隨即又進入隱密的森林，這時昆欄樹也看到不少。昆欄樹出現不久，遇到一條岔路，左邊較不明顯，是前往面天山的小徑，逐漸陡升。右邊前往向天池，緩慢下行。這時大約已經走了近二個小時。整個過程，相當輕鬆而愉快。

　　下抵向天池半途，看到一座女性古墓，上面書寫著模糊的字。右邊有司神伴護。可能是興福寮地區村人的祖先吧！

　　前一個星期不斷下雨，向天池積成小湖。上回來時，久未落雨，湖心都已快陸化，幾無池水，只有一些軟泥灘依附在叢叢的燈心草邊。這回卻是水勢豐沛，一時之間，恐怕會以小型湖泊的環境繼續存在。

　　湖邊傳來台北樹蛙的叫

興福寮

　　早年，當地人住在關渡平原。因為關渡容易水患，先移住到小坪頂，由於治安不好，再搬遷到此偏遠的山區，過著辛苦的山墾生活。目前住有三百多人，多半姓張。此地原名興化寮，尚有不少古厝，其中三間古厝還被列入二級古蹟。根據當地傳說，因為「興化」這個名字容易把錢流失，才改成「福」字。這裡並不適合水田耕作。早期種植橘子，現在以蔬果花卉、綠竹筍、高麗菜等為主。最普遍的是杏花。至於，杏花和興化是否音同而取名，頗耐人尋味。興福寮的入口有一座土地公廟。傳說，當地若有小偷進來，走到此時，土地公會做法，讓這裡變成森林，讓小偷找不到路回去。

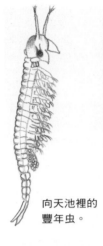

向天池裡的
豐年虫。

村前土地公廟。

聲，跟隨過來的小朋友就著冰冷的向天池尋找蝌蚪。結果，他們發現了不少蟾蜍的蝌蚪。但更重要的發現是，看到了綠色和灰色的豐年虫。這些豐年虫長約二公分，造型非常奇特，像爬虫，又像蝦子；一對小小的黑眼睛，甚為明顯。他們跟我報告說，綠色的可能是雄虫，灰色的是雌虫，因為有些灰色的胸部抱著卵。

我們在向天池用餐。一群群的遊客從清天宮或二子坪的方向過來，進入這個完整的火山

通往面天山的石階步道。

面天山山頂的飛機導航板。

口。我們選擇由人少的興福寮步道方向離去。

下山的時間大約半個多小時，都以石階鋪陳，並不難行走，林相比清天宮的步道蔥蘢而原始。中途有一條廢棄的山路，過去是通往糞箕湖的，現在少有登山人提及，顯然已經荒廢。抵達平緩的坡地時，右邊林子下有許多廢棄的茶園。左邊則有廢棄的柚子和橘子園。

興福寮隱身著許多石厝老屋，是一個安靜的百年老村落。村前有一座土地公廟，廟旁有大楓香樹。村子裡則有大茄冬。最近因象神颱風，土石流衝進村子，淹沒了一間石厝民宅，原本就安靜的村子，更顯得落寞。我們在廟前等候公車。班次不多，必須算好時間，才不會等候太久。（2000.12）

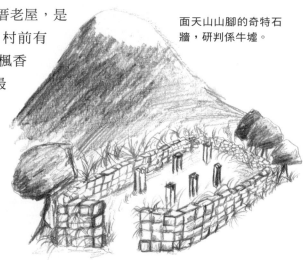

面天山山腳的奇特石牆，研判係牛墟。

菜公坑古道

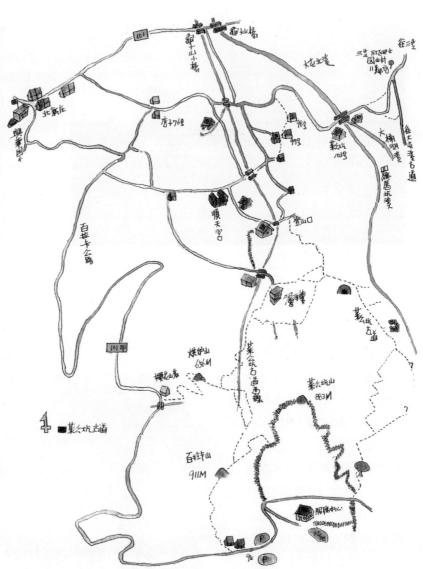

漫遊資訊

■行程

開車由登輝大道轉北新庄，再開車由101甲至社區巴士菜公坑站，左轉進入，直抵順天宮。或由店子46號進入，此線較複雜，路標不清，宜多探問。

■步行時間

北新庄 45分　順天宮 35分　二層洋樓 15分　水管路岔路 30分　菜公坑山登山口

■適宜對象

青少年以上為宜。

■餐飲

附近無餐飲，宜自備。

前往菜公坑古道的路上，突然想起李瑞宗。前些時才和他去魚路古道教學，但卻忘了請教陽明山古道的諸多疑惑。現今在陽明山古道健行者，若想閱讀相關史料，李瑞宗為陽明山國家公園主持的古道調查報告，無疑是必須參考的重要田野調查史料。有關這方面的史料，一般人進入陽明山國家公園的網站當可獲知。

早些時，我閱讀李瑞宗主持的這些古道調查，包括魚路、平林坑溪古道和大桶湖溪古道等，都有著猛然驚

李瑞宗於魚路古道對遊客解說。

心的心得。最特別的是他對古道的定義和命名。在古道的定義上，李瑞宗明顯地比其他山友的標準嚴格。許多我們現今熟悉的古道，都不在他的審視定義之內，包括我即將前往的菜公坑古道，以及前些時山友爭論過一陣的林市古道、瑞泉古道等。

在古道（historic track）的認可上，李瑞宗參考了國外史學者的定義，認為至少要有六大要件做為判斷。我謹約略整理如下：

1. 一百年以上的歷史。
2. 二十～三十公里以上的長路程。
3. 古道由政府軍隊、富商等人開鑿，留下明確文獻。
4. 一條聚落與聚落間緊密聯繫的路線。
5. 古道有重要歷史人物走過。
6. 古道發生過重要的歷史事件。

在古道的命名上，他也習慣以一條溪流最貼近小徑的支流，做為命名基礎。我們習稱的大屯溪古道，李瑞宗在報告裡則以大屯溪上游的大桶湖溪，命名為大桶湖溪古道（或藍路古道）。內寮古道則以外雙溪上游的平林坑溪為底，稱之為平林坑溪古道。菜公坑古道則名之為羅厝坑溪林道，因為小徑旁邊的山谷有條羅厝坑溪，往北切行。

李瑞宗主持的調查裡，第一線調查員為何稱菜公坑古道為林道，除了遵循嚴謹的古道定義外，踏查日記的書寫者還引用了以下的六個觀點，我亦覺得十分有趣，在敘述及我的行旅之前，應該先提出來小論一番。他們提出菜公坑古道不是真正古道的六個觀點如下：

1. 山徑迂緩，隨等高線徐徐上升，並無直線突上的路段。
2. 沿途無石階的痕跡。
3. 路口、路尾、路旁均無一座土地公廟。
4. 沿途亦無任何石厝或住屋的遺址。

5.起點與終點並無相互聯繫的交通必要性。

6.無任何文獻的證據，反而留下造林的人工植被。

此一組第一線田野調查者的報告，在訪查的結論中，獲知當地居民稱這兒的山谷為羅厝坑，「因此應該正名為羅厝坑溪林道，但登山者卻誤稱為菜公坑溪古道。事實上，菜公坑是在羅厝坑南方的另一個山谷才對」。調查者更因柳杉林的種植，因而認定這條古道為日治時代所闢的林道，一如鹿堀坪越嶺道、頂山越嶺道和瑞泉古道上的植被。

但山不在高，亦不在名，重要的是，你如何和它發生情感，如何和它對話。日後，拜讀網路旅遊作家TONY的作品，在敘述此線時，仍採用約定俗成的「菜公坑古道」。吾人也不敢隨意僭越，以免山友在閱讀時產生混淆，只是把這原由再贅述一番。

在北海岸旅行，習慣先在北新庄駐足。這次要攀爬菜公坑古道，更得在此逗留。我彷彿回到了60、70年代的小村。這個位於百拉卡公路和101縣道交會的小鎮，依舊充滿了寧靜和淳樸的風味。榕樹低垂，街道狹窄。老舊的石厝、廢棄的紅磚屋並列，隱密的兵營和小學則匿藏於疏林間，隱然覺得，其實這是個人口眾多的小鎮。

只有二條公路交會的地方稍為熱鬧，幾家攤販擺著地方物產，諸如茭白筍、山薑、地瓜和野菜等。這幾年假

菜公坑附近的古厝。

台灣第一位醫學博士，
杜聰明，北新庄人。

日時，還多擺上了香燭和金銀紙，賣給前往北海福座等靈骨塔燒香的遊客。

在此小鎮徘徊時，難免憶起台灣第一位醫學博士杜聰明（1893～1986）。杜先生祖先世居北新庄，父親理家時代的日治初期，他們家在百六戞、竹子湖都有田地，以種植茶、水芋和蕃薯為生。同時亦兼及燒炭為業。杜先生在〈追憶父親〉的詩作裡，即有一詞：「種茶種芋拓山林，勤儉先人基礎深。」杜先生還回憶，母親幼少時在竹子湖草凹牧羊，常常無米可食，食山羊蹄過活，因而號曰思牧，追念母親之辛苦。

早些時，讀杜先生的回憶錄時，由這些零星史料，我曾猜想，杜先生在孩提時代或許也常和母親上山燒炭撿柴或者採茶葉，當時走的古道若不是百六砌古道，就是菜公坑古道吧。

以前，登山客都是從北新庄徒步，由店子46號的巷子，沿著產業道路走到順天宮，再去攀爬菜公坑古道。若順著此一產業道路，彎個小道，也可通到三板橋和大屯溪古道。

現今，也有些山友會開車到三板橋，來個大縱走，先上大屯溪古道（大桶湖溪古道），再由大屯自然公園繞菜公坑古道下山。此一行程約七、八個小時，壓力相當大，非我族類所愛選擇的悠遊之健行路線。

若從店子路進入，一路可見村落和水田交錯的綺麗景觀，中途亦可看到素靜、典雅的菜公坑水圳和土地公祠。若從百拉卡公路進入，那是另一番隱密、幽暗的林子，自有不同的情趣。或許，光是以此做為健行的路線，二個小時的O型縱走，就是很棒的鄉野之旅，不需要特別走進

菜公坑古道了。

　　若要深入前往菜公坑，必須先得找到順天宮。這座地圖上並未特別註明的小廟寺，已經有三、四十年歷史。它不像一般廟寺之形容，而是利用了一間三合院石厝的護龍搭建，廟前暮鼓晨鐘各一。

店子村

　　101甲線過龜子山橋到北新庄之間，此為已故政治名人盧修一的出生地。本村水源豐富，梯田密佈，最大特色為用石頭疊成梯田。每一塊田都很狹小而短窄，由此可研判開墾之艱苦。

　　廟寺住持就是石厝的主人。石厝約有九十年歷史。沿著廟寺旁潔淨的小路上行，還有幾戶住家，亦為石厝老屋。

　　在土地公廟旁遇見一位老人。他跟我說，上個月才在菜公坑古道工作，從菜公坑溪銜接了一條大水管。早年，他們曾走到大屯自然公園種

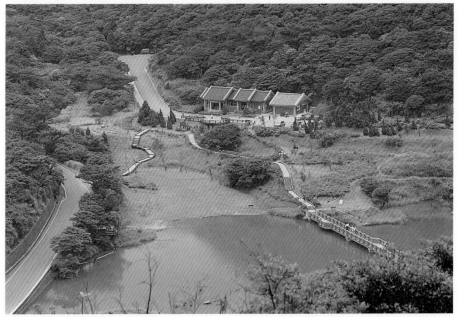

昔時叫草湳仔的大屯自然公園。

百六砌古道

百六砌古道約闢建於1816年，在北新庄至竹子湖途中，因山路陡峭，居民用一段一段的筆筒樹幹鋪設台階，總計一百六十二階，後來改用石塊鋪設，簡稱「百六砌」。百六砌分為百六砌頂與百六砌腳二個聚落。日治時代稱為百六刻、百六隙、百六夏。戰後，被訛稱為「巴拉卡」。此一古道目前多被闢建為百拉卡公路，因沿途開發歷史很早，原始的樟科、殼斗科為主要的闊葉森林，早已破壞殆盡。自清代的燒薪取炭、開墾茶園、栽種大菁；接著，日治時代的大屯山造林運動，以及晚近原有植被生態環境不斷地天然更新，現有鬱閉的森林，呈現了人工造林夾雜的次生演替的林相。沿途可看到日治及戰後栽種的琉球松、黑松、柳杉以及相思樹、楓香等植物。山路小徑上，偶而可發現清末已沒落的藍染產業遺跡，以及大菁作物，或者荒廢的茶園。

蕃薯，採收柑橘。

登上菜公坑古道的路線有二條，主要一條在過了橋後住家旁的小徑，先穿過隱密的竹林，抵達一處蓄水池的岔路。

但福德祠後面也有一條田間石階可以通往菜公坑古道。先經過一些廢棄的梯田，跨過一條乾溪，抵達二層洋樓菜公坑85號住家。然後，經過一處開墾的杉林田地，上抵岔路。右邊的泥土山路可通往菜公坑的另一條山徑，如今有人稱之為菜公坑古道西線，我要走的是東線。西線小走一段，似乎物產遺址不多，為何如此稱呼，還有待下一步的探查。不論如何，二條路的終點都是菜公坑山和大屯自然公園。

此後確定為古道之路。一條美麗的山徑，適合緩慢地健行。從岔路沿相思樹為主的森林出發，隨即遇見一座完好的炭窯。再跨過一近乎乾涸的山溪，旁邊有岔路下抵羅厝坑溪，不知還可通往哪裡。約莫十來分後，又在靠近羅厝坑溪下方的岔路，看到另一個炭窯遺跡。一路上，還看見不少駁坎殘物，足以證明此地過去有不少產業活動。

隨即，遇到水管路岔路。水管路沿溪並行，猜想此即原先之古道，但已經崩塌許久，後來才改為現今另一條爬坡之山路。這段爬升到大屯自然公園的山路頗為陡峭。接近登山口時，有一岔路出現，往左通到羅厝坑溪谷，終點是羅厝坑瀑布，此後無山路。右轉則為上抵大屯公園的山路，附近也有炭窯的遺跡。

菜公坑山山頂的反經石。

　　中午，我和孩子在登山口，第一次吃7-11便利商店的竹山蕃薯飯。用完餐後，愉快地往回走。

　　在日後結集的《回憶錄》裡，杜聰明亦提到，先人過世後，有好幾位──包括其母親，最早係安葬在視野良好的百六戛一帶的山頂，接近現今于右任公墓附近。當年杜家先人的安葬，或許走的是淡基橫斷古道，亦可能係菜公坑古道西線，有關此一線索，就留待熱心的山友繼續追查了。（2002.12.15 晴）

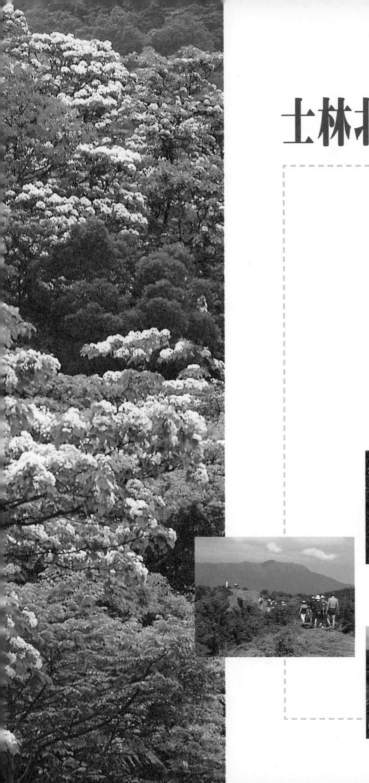

士林北投內湖線

內寮古道、牛埔古道

絹絲瀑布

擎天崗

805M

市144

平林坑溪

竹嵩山
830M

牛埔古道

香楓石屋

璃碑石道

往平等古道

磁坪坑（大溪尾）

香楓站

國家公園界碑

陳義竹寮

士林第四公墓

德傳山莊

43巷

根伯

內寮

往菁坑
山仔后

五記記

土地公廟

平菁街

93巷

95巷

農莊在所

平等國小

4 內寮古道

■行程
　可搭乘公車小19路，或自行開車到內寮。由村子最底處的儂儂山莊進入。

■步行時間
　93巷口 **25分** 儂儂山莊 **60分** 第三次越溪處 **30分** 擎天崗 **20分** 竹篙山 **30分**

　竹篙嶺 **45分** 93巷口

■適宜對象
　青少年以上為宜。

■餐飲
　附近無餐飲，宜自備。

我和美國來的賞鳥人尼克，約在士林捷運站碰頭。他有一個中文名字叫柯德席，偶而會在一些中文的影評雜誌中出現，伴之以精確而犀利的電影評述。目前，對當代自然議題的書寫也充滿興致。台灣自然寫作的發展，他也相當好奇。

　　尼克是穆潤陶教授的好友。他們都研究中國文學，也因熱愛賞鳥，在文學會議結識。穆潤陶來台時和我在台灣見過面，知道尼克要來台灣，特別請託我導覽。

　　尼克希望我帶他去一些特殊的地方賞鳥。十年前，尼克在台大唸過書，也在台中逢甲大學執教一段時間。他喜歡剉冰、飯糰、木瓜牛奶和台灣的古厝，也娶了台灣的老婆。我知道他已經在植物園看過松雀鷹和黑冠麻鷺築巢，常見的鳥種都很熟悉了。

　　「你不妨把這趟旅行，當成只有自己一個人走。」初見面時，尼克

最早留下魚路古道記錄的外國人郇和，賞鳥人稱為史溫侯。

客氣地用流利的中文跟我說。他長得像一頭壯碩的大棕熊，胸前掛著望遠鏡，和我一樣穿著短褲，背包裡則帶了二瓶五百CC的飲料和一個飯糰。他只在看到美麗的鳥和風景時，才會不自覺地溜出長長的英文句子。

原本想輕鬆走古圳的，聽他這一說，瞬間，我把他當成和百年探險家一樣的旅者，決定走一條較辛苦的山路，讓他見識真正的台灣森林。

開車上抵平等里。我先介紹這處陽明山早年即開發的高原和公路旁水圳。他對我這樣的解說充滿好奇和樂趣，賞鳥似乎不再是唯一的話題了。

進入內寮古道（植物學者李瑞宗定名為「平林坑溪古道」，並認為1862年時，郇和走下士林的路線，可能是這一條），由平等里駐在所對面，上坡的柏油路進去。

內寮古道是內寮村通往平等里的唯一小徑，早年只是二公尺寬的小路，直到1960年代才鋪設柏油路。如今每隔一個小時就有小19公車進出。

經過村前的土地公，再穿過林子，隨即進入寧靜的內寮小村。在岔路的五

平林坑溪古道

根據陽明山國家公園的古道報告，平林坑溪古道，自大嶺（擎天崗）採東南向，經過後湖底、細腳幼仔寮、頂簡寮、土地公寮，然後由此分二叉：一向內寮，再至坪頂；另一向下簡寮，然後再分二叉，其一越溪，經過狗母豬潭，再沿坪頂古圳而行；另一直接走向平林尾，再越溪至坪頂古圳；二線均至內厝，抵坪頂。由坪頂而出，順著大平尾而下（即今之平明步道），至外雙溪。最後，抵達士林。沿途多大菁植群，並有菁礐遺址二處，唯多已破損。

內寮村村頭的土地公。

合記前，我們看到電線桿上有一隻類似白頭翁的鳥，但是長了羽冠，臉頰有紅斑和白斑。腹羽近尾巴處為肉紅色。用望遠鏡仔細觀察，赫然發現是紅耳鵯。這是東南亞常見的鳥類，一般人不太可能喜愛飼養。台灣以前未記錄，為什麼在這樣高的海拔出現呢？

前幾日有颱風。尼克問我：「會不會是颱風帶來的？」

「如果是，發現的地點應該是墾丁較為合理。」我提出不同的看法。我和尼克討論後，決定在鳥會寫篇文章報導這個記錄。

像五合記這樣的有應祠，不遠的石厝後還有一座，由二塊大石組成。二者都是紀念清朝時來此開發，未娶親、無子嗣者。此二小廟的座落，充分流露了內寮居民的人情味。

我們要走的內寮古道是一處較為原始的森林。登山口在村尾岔路，儂儂山莊左邊狹窄的石階小徑，登山口的房子掛著「95巷100號」

內寮村裡的五合記，係一有應祠。

內寮村路上的三合院石厝。

的門牌。我取出一本平等國小老師編的指南，告訴他要走的路線。

「以前走過嗎？」尼克問道。

大菁。北台灣古道上常見的
染料植物。

我聳聳肩，「多半還沒有。」

尼克遲疑了一下，好像誤上了賊船。

內寮村通往擎天崗總共有二條路線。左邊是番婆路，可以沿著內寮溪而上。後來才知，路跡十分明顯。水管路在右邊，可以沿著內寮山稜線前往。二條路都可以通往擎天崗和魚路古道相連。從那兒亦可以通往萬里、金山。

我們決定走水管路。早年魚路古道暢通的年代，內寮山區是當地居民獲取民生物資的重要通道，金山來的魚貨、山區的大菁染料、鋪蓋屋頂的芒草等，都需要前往擎天崗

貌似石頭公的想伯也是一有應祠。

取得。同時，不同年代在山裡生產的茶、竹筍、蔬菜、柑橘等，都靠著內寮山區的栽植，運送到盆地去。1960、1970年代，萬溪、平菁等產業道路相繼鋪設完成後，內寮古道的重要性才減低，只剩下登山人在健行。

才開始上路，就遇到一條死去的花浪蛇。尼克喜歡蛇，一直希望看到它們。但是沒想到會是一條死蛇。接著，我看到許久未見的枯葉蝶，徘徊陽光旁的林叢。後來，快抵達擎天崗草原時，又遇見一隻。我已三、四年未見這種蝴蝶，看著它時而閃著漂亮蝶翼，時而閉合成枯葉，有些捨不得離去。

接著是白金龜，以及各種蜻蜓、蝴蝶、青蛙。台灣低海拔森林的豐富自然生態像是豐饒的菜餚，一盤盤地端出，讓尼克看得嘖嘖稱奇。

跨過近乎乾涸的內寮溪後，一路上坡旁邊的隱密林子裡有不少駁坎，顯然以前曾有不少產業在此。未幾，上抵稜線。我介紹一個老朋友，早年日治時代的陽明山國家公園的界柱。有一回溯坪頂古圳，曾經走到這兒，後來繼續沿著

瑪礁古道上的國家公園界柱。

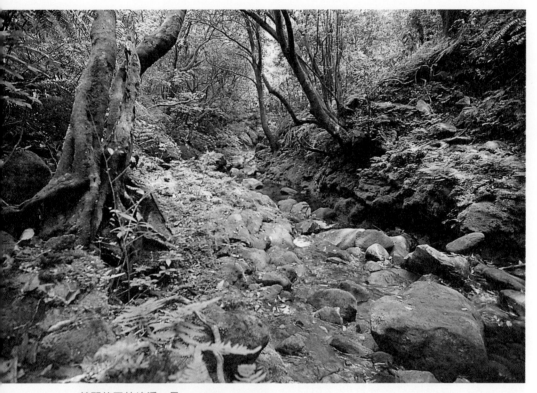

綺麗的平林坑溪一景。

此條山路的稜線往南走，抵達坪頂古圳的亭子。一路上也有不少人為的駁坎和土堤，此路為瑪礁古道前半段。

　　界柱後，過了引水涵洞的土堤，隨即遇到岔路。岔路左邊為瑪礁古道後半段。出口和番婆路銜接。右邊即水管路（平林坑溪古道），我們由此繼續往前，沿著落葉滿地的山徑前行。水管路沿著半山腰，平坦而陰涼，空間和緩亦不緊密。旁邊就鋪設著水管。林子裡，除了我們經過時的沙沙落葉聲外，就是蟬鳴，以及暮蟬羽化時，自地面竄出的聲音。

鳥叫聲十分稀少。偶而看到穿山甲廢棄的地洞，或遇見一隻盤古蟾蜍。這些我習以為平常的事物，尼克都充滿樂趣。

尼克的父親是歷史學者，母親則從小喜歡看鳥，經常帶他到野外去觀察。不過，小時他沒有興趣，長大後才重新燃起。

古道上有三個寮。但是，我一路上並未看到解說牌註明這些寮的遺跡，只好自己判斷了。猜想第一個「下礜仔寮」應該就在界柱下的駁坎。而「土地公寮」則在廢棄的水管處。至於「小腳幼寮」，還未遇見。

抵達上回帶孩子健行的岔路。往下走可以抵達坪頂古圳的源頭。往上到擎天崗草原。繼續往上，開始靠近溪邊。旁邊不時有轟隆的瀑布聲，偶而可聽到大冠鷲的鳴叫聲。尼克急切地想看到它。那種心情，就好像我在落磯山脈想看到金鷹一樣吧！可惜，林子遮蔽上空。後來，我們走到一處駁坎相當多的溪邊，在那兒休息。這兒的駁坎一層又一層，似乎是種植橘子或茶吧！猜想這裡就是小腳幼寮了。抵達水源地，旁邊有石厝老屋和駁坎。過了水源地，我找到了一個完好的染料池。

再過了這個地方後，林子裡偶而有竹林，但多半是愈來愈為隱密的森林。我有點疑慮，不知還要走多久，天空也有些許變色。尼克說我做任何決定，他都沒關係。

其實，我比較煩惱的是，回來時是否能找到番婆路的路線，或者是牛埔古道。繼續往前，連續過了二次清澈的小溪，繼續沿著溪邊的左岸，看著布條前進。溪流愈來愈清

平林坑溪上的染料池遺跡。

澈、綺麗，尼克喃喃自語：「哇！沒想到離台北這麼近的地方有這麼漂亮的溪流。」

我本來還不覺得怎樣，但是也慢慢地感受到溪流的澄澈和水中蘊藏的蔚藍。溪石的綠苔交錯著溪水的潔淨，更沉澱出典雅的靜謐。後來，遇見一棵高大的昆欄樹。我直覺，離草原不遠了。

尼克又讚歎道：「在美國要看到這樣漂亮乾淨的河流都很難了。」

我們第三度跨過平林坑溪時，溪流以小小的、近乎垂直的峽谷地形迎接我們。那兒更是淒美得讓人心驚，似乎必須安靜地走過才好。上了小台地後，不時回頭，凝望著，這條平緩小溪的精巧。難怪尼克如此讚歎，我在北台山區也不曾遇見如此綺麗而蜿蜒的溪流，果真不負福爾摩沙之美名。能夠帶一個老外到這樣的地點，真是我的驕傲。感謝這塊土地繼續存留這樣美好的環境。遇見這樣美麗的溪流，無疑也是自然觀察裡重要而不可抹滅的生活經驗。

最後，抵達二條溪流的交會口。循布條走左邊的小徑，繼續沿溪行，若按尼克的美學經驗，這兒的溪流又是一番風貌，展現了日本庭園精緻小品的美景了。

我隱隱感覺，對岸有著駁坎的廢棄產業，而且有幾間舊石厝住家。同時那兒有一條小徑，或許可以通回內寮。但是，我未努力尋找。只擔心踩著牛糞。我們繼續往前走上銜接擎天崗草原的環山步道。

遠遠的山谷有許多水牛，在草叢裡走動。最容易找到它們的方法，往往不是看到身影，而是看到牛背鷺白色的身影。它們常停在牛背上。

我們一路走到往竹篙山的碉堡，結果並未發現回內寮的路線。遠遠的北邊，看見大嶺的土地公廟和金包里大路的城門。

小雲雀在天空不斷鳴叫。牛群徜徉在草地上。用完飯糰後，依舊未找到番婆路。只好選擇指南裡較為清楚的牛埔步道，試著走回平等里。

擎天崗草原上的環形步道。

那是回到車子最近的路。至於是否能走回內寮，我已經喪失信心。

　　嶺上不斷有以枯枝幹迎向天空的松樹。過去，這是一條農夫趕牛上山吃草的步道。走上竹篙山後，接下來是泥濘的小徑，腳下都是假枺木、菝契和懸勾子的銳利小勾刺和硬枝，不斷地刮傷我們的腳。天空則是炎熱的大太陽。

　　我們亦不時踩到牛糞。有時一腳陷進去，鬆軟的牛糞噴出，整個人都沾了糞汁。

　　一路上亦是牛糞味不斷。同時，不斷遇見水牛。有時就陷身牛群的觀望裡，像是誤闖原始部落裡，被好奇的土著所觀察。值得一提的是，這兒野放的水牛有些似乎是赤牛裡的神戶牛，牛角往前翹起，並非像平地的水牛牛角往後翹。但這種日治時代圈養的肉牛，現在還有野放嗎？

　　面臨這樣山路難行的困境，尼克很忍耐。儘管小腿已經刮傷，血漬不斷。我很過意不去，但想要回頭似乎困難更多。勉強地尋找近乎廢棄的舊登山布條，也只能靠著這些快消失的布條，探尋往下的路。雖然在一些登山路線圖裡仍有這條路，但顯然已經許久未有人走了。好不容易抵達竹篙嶺，下瞰來時路，頗有不堪回首的唏噓。

殘留在擎天崗草原上的古墓石碑。

尼克繼續好奇地觀察鳥類，山紅頭、綠畫眉、竹雞、繡眼畫眉，這些平常的林鳥，對他而言都是很有興趣認識的。

不過，半途上他至少又低聲問過我二次：「你走過這裡嗎？」

我都誠實地回答他：「沒有。」

不知他做何想法，大概認為我是瘋子吧。

我只是回答他：「這樣的冒險，我有信心。」

尼克也學會看布條了，不過，周遭都是鐵絲網和隱密的灌叢，他並未找到明顯的路線，在嶺上摸索了一陣。我一看就知道問題出在哪裡。他太老實了，沒有注意到柵欄是可以翻過去的。那處柵欄是防止牛跑進去的路線，已經覆滿芒草。

我帶他翻過柵欄，進入芒草叢，果然找到了一條登山路，還看到茶園。可是，接下來也不好受。進入了芒草林裡，繼續忍受皮膚被芒草邊緣切割的凌虐。芒草都比我們高大，好不容易抵達一處空地，同時也看到柏油路面，但是芒草有增無減。柏油路似乎廢棄多時，而且非常濃密。我們像野豬一樣，蹲著前進，不斷鑽探。甚至，背著身子才能往前。好不容易終於遇見大路。平菁街43巷，周遭不斷有果園和農園的環境。沿著柏油路下行經過陳義介的大墓。據說是一位日治時代的抗日人物。接著，再經過第四士林公墓。遇見一座土地公廟，以及一對竹雞散步後，約莫三、四分鐘抵達平菁街巷口。（2000.8）

坪頂古圳、瑪礁古道

漫遊資訊

■行程

可在士林中正路口搭乘303公車前往。經由山仔后，繞平等里至平等國小站下車。或搭19路小型公車，從外雙溪上山。後者班次不多，要特別注意時刻。抵達後，再沿平菁路95巷子進入，過內厝橋，不久即可抵達入口。此外，亦可搭18路小型公車至聖人橋，由田尾仔橋上山。或自行開車前往。

■步行時間

聖人瀑布 <u>10分</u> 車登仔腳 <u>5分</u> 田尾仔橋 <u>15分</u> 桃仔腳橋 <u>15分</u> 坪頂舊圳岔路 <u>20分</u> 坪頂舊圳水源頭 <u>50分</u> 往擎天崗岔路 <u>25分</u> 往內寮岔路 <u>50分</u> 坪頂古圳亭

■適宜對象

青少年以上為宜，切忌勿戲水、烤肉，污染水源。

■餐飲

平等里附近餐飲店多，宜自備。

清晨時，帶領一群國小五年級的學生從車登仔腳橋出發。二年前，他們曾經來過坪頂古圳，那時只是從平等里走到車登仔腳。這回可是沿內雙溪溯源而上。我跟他們說，這回走這條路有二個意義。重新走訪坪頂古圳，檢視看看這條古圳二年來有何變化。過去這一、二年來，古圳聲名遠播，遊客如織，很可能遭到相當的衝擊，希望他們能重回這裡來感受。

此外，因為他們的年紀都大了一些，應該可以冒險了。所以決定選擇上溯一般遊客較少前往的源頭，更深刻地體驗二百多年前，當時在此截取水源的古人，如何找到這個水源頭，並利用山水的資源。

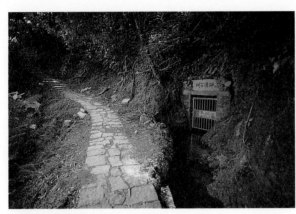

坪頂古圳步道旁著名的水圳石洞。

一如過去，我提供了孩子們藍天登山隊繪製的地圖，由他們自己判斷前往的方向。我在旁觀察，提供建言，或者解說發現的生物。

孩子們朝田尾仔橋出發，清楚地知道由那間別墅旁邊的小道進入此橋。田尾仔橋，名字顧名思義即產業的盡頭。不過，如今站在田尾仔橋，看到溪上源的部份山坡地還有許多產業。過了田尾仔橋，孩子們不想走石階道上山坡，因為兩邊太單調，只有拍海仔竹林和果樹。改走溪邊，上溯到桃仔腳橋。

直接進入隱密的林子小徑後，偶而看到一些遊客丟棄的垃圾。溪路不明顯，孩子們循溪一個石頭攀過一個，溪水裡有三、四個美麗的水潭，林相清幽。半途發現左邊有一道美麗的瀑布，手上的登山地圖裡並未提到。緊接著，還看到不少禪修靜坐的小棚子。

無霸勾蜓常見於古圳附近。

過了十來分鐘，終於抵達桃仔腳橋。稍事休息後，爬上橋，繼續出發。經過那蝙蝠固定夜宿的涼亭。涼

無霸勾蜓

台灣最大的蜻蜓。軀體粗壯，體長八‧五～十‧五公分；綠色複眼大而澄澈，兩胸側各具二黃綠色帶；腹部亦具環狀黃綠色帶。翅透明，略帶淡褐色。稚蟲棲息於溪流暖流之處，以水中小動物為食。棲地分佈全島各地溪流。成蜓喜於領域區來回，在水圳環境，常沿水圳區段來去。

登峰圳源頭的土地公廟。

亭下的石桌還是佈滿了蝙蝠吃下的甲蟲糞便。抵達登峰圳後，因為天氣炎熱，孩子們在那兒戲水一陣。這樣悶熱的天氣，冰涼的溪水沾上身體十分舒服。有一隊登山人從香對繞登峰圳源頭過來。

孩子們在戲水時，發現不少昆蟲，也再度發現白金龜和無霸勾蜓。旋而上抵坪頂新圳。新圳正在重新修築，並無水源。沿石階上行，隨即抵達了坪頂古圳。往右邊的水源頭漫行。一路沿著水圳自是十分平坦。水圳清幽，圳水清涼，不時可見溪蝦。圳路邊草叢和林子成蔭，除了觀察昆蟲和賞鳥，並無特殊景觀可言。

這段路輕鬆走來少說有四十分鐘。接著，抵達水源頭的柵欄。這時遇到一隊登山老先生出來，警告我們，裡面有二條大蛇，勸我們不要進去。由於旁邊有一

坪頂古圳

平等里古稱坪頂，以前是七星山山腰際的河谷台地。18世紀中葉，乾隆初年（1741年），就有福建漳州人何士蘭率先來開墾。由早期房舍位置的訊息得知，漢人初進坪頂時，選擇在北邊有山坡遮蔽風雨的山谷建立家園。初期的聚落出現於當地公廟，也就是合誠宮的所在地「大莊」，然後逐漸擴散成六個小聚落。

世代務農的坪頂自然也需要充沛的水灌溉與取用，但坪頂聚落只有一條內寮溪貫穿此聚落。內寮溪的溪水流量非常少，無法滿足坪頂村落的飲用與灌溉，因此先民便從19世紀時期開始著手開鑿水圳。陸續開闢了坪頂古圳、坪頂新圳和登峰圳等三條水圳。就海拔位置而言，以古圳最高，其次是新圳，登峰圳位置最低。

古圳長達三公里。新圳四公里長。最晚的登峰圳最長，約七公里。當地居民世代飲用坪頂三條古水圳的水源，至今仍未使用自來水。他們深信古圳清淨、冷冽的山泉水質比過濾過的自來水還要好。在七星農田水利會經營管理之下，水圳始終保存相當美好。這三條古圳的水徑，時間最久的古圳已有一百六十六年，最短的登峰圳也有八十八年。

條清楚的下山路，不免好奇，先讓一位孩子下去探看，看看下去是否允當。結果，帶頭的孩子判斷錯誤，我們下到溪底才發現，此去無山路。對岸只有一些簡單的竹林產業。我們在這處美麗的溪邊休息一陣，走回柵欄區。

　　我告訴孩子們，能遇到蛇是一種福氣，表示這是個生態豐富的森林。如果能遇到大蛇，更是天大的幸運。我猜想那恐怕是一對臭青公吧。沒多久便來到古圳的水源頭，可惜並未遇到。只找到一只空蛇皮，以及斯文豪氏赤蛙。

　　在源頭稍事休息後，繼續找到往前的小徑，決定和以前的登山人一樣溯溪。由於山路狹小，換由我帶隊進入濕濡的山路。穿過大菁的草

坪頂古圳上的風清亭。

遠眺如鵝背的鵝尾山。

叢、竹林和一些產業，再度進入隱密的森林。只是路況稍差。起伏跌撞一陣後，下抵一處綺麗的溪邊。

按地圖指示，過了溪，隨即找到潮濕而隱密的小徑。繼續沿著溪邊抵達一處幾乎乾涸的溪床。遇見了一條紅竹蛇從水邊爬出，緩慢地離開。

從那兒有山路往上，抵達一處蓄水塔的岔路。右邊往擎天崗（此路詳見「內寮古道、牛埔古道」），左邊回到坪頂古圳的涼亭。

按地圖往回走，一路小徑乾燥，只發現穿山甲挖過的洞。還有一處廢棄的舊自來水水管，研判這條路就是內寮的水管路步道。

在一處稜線空地休息。那兒也有岔路往擎天崗。遇見一對穿涼鞋的老外登山者。再往前，隨即遇到往昔陽明山的界柱。這兒有一條小路通往內寮小村，大約五、六分鐘就可抵達。

內寮也有番婆路、牛埔步道等幾條古道到擎天崗，希望日後亦能有時間走訪。但這時只想回到坪頂古圳。看到這條通往內寮的小徑出現，我更深刻體會，早年平等地區居民在此想必開發了許多山路。我們放棄了這條路線到內寮，繼續走地圖上的稜線。按地圖指示還要一個多小時的路程。此段沿著瑪礁山山稜，也有人稱為瑪礁古道。

雖然是隱密的林子，但經過不少廢棄的駁坎、土堤以及竹林。還看到一些廢棄的土甕。無疑地，當時即有人在養牛，或者從事某些產業活動。好不容易，抵達古圳入口的風清亭和老榕樹旁，再返回車登仔腳。

（2000.6.4 晴）

漫遊資訊

■行程

可搭乘公車小19路，或自行開車到內寮，由村子最底處的儂儂山莊進入。

■步行時間

儂儂山莊 __40分__ 牛柵欄 __15分__ 土地公廟 __10分__ 番婆厝 __30分__ 碉堡 __15分__

平林坑溪入口 __50分__ 坪頂古圳岔路 __15分__ 界柱 __10分__ 儂儂山莊

■適宜對象

青少年以上為宜。

■餐飲

附近無餐飲，宜自備。

　　　　蠶叢行十里，勞頓漸難禁；
　　　　嶺峻人如豆，山荒草似林。
　　　　澗泉奔瀨急，巖徑入雲深，
　　　　小憩茅亭下，烹茶許細斟。

　　　　　　　　　　——林占梅〈由芝蘭山過金包里〉

以上引述的詩大概是1850年代，詩人林占梅第一次提及陽明山的詩作，或許也是他第一回的旅遊。從後來他六、七首和陽明山相關的詩作裡，這第一首也最明顯地提及，他可能翻過了大屯山系，前往金山。假如按當時的環境，或許，他走的山路，說不定是平林坑溪古道了。

內寮古道歷史

內寮古道屬於魚路古道在擎天崗南邊的另一重要支道，包括番婆路和平林坑溪古道，各自銜接坪頂（平等里）地區，也是此區居民通往金山、士林，獲取食衣住行等重要物資的交通孔道。1958年陽金公路開通，以及50、60年代平菁產業道的相繼完成，內寮古道的幾條山路，才逐漸為村民廢棄，只有少數山友來去。

當然也不只他，相隔不到十年，或許還有一個人。植物學者李瑞宗在查訪陽明山古道時，便告訴我，1862年英國博物學者郇和（R. Swinhoe）從金山走訪陽明山的路線時，過了大嶺（擎天崗）後，下山前往士林的路線，可能也是平林坑溪古道。

這二個假設，一直讓我對內寮後頭的幾條山路充滿高度的好奇。因而連接內寮的古道，諸如和平林坑溪平行的番婆路、牛埔步道，我亦特別多予關注。再者，平林坑溪古道目前亦是查訪藍染的熱門路線，加上綺麗的風景，更讓我對此區上下擎天崗始終抱持著高度的興趣。

有關平林坑溪古道，也有好幾種稱呼，諸如內寮古道、水管路步道。這二種稱呼都有其因由。內寮古道之稱呼，概因於此路在內寮村之後。這一說法，將古道分成左右二條。過內寮溪，走到平林坑溪稜線的山腰小徑，即目前所知之平林坑溪古道，就是右邊的內寮古道。由於路邊即鋪設水管，所以也稱為水管路。至於，沿內寮溪（或叫礁坑溪）上溯的番婆路，則為左邊的內寮古道，也有人稱為礁坑溪古道。至於，二路間沿著瑪礁山山稜的小徑，又稱為瑪礁古道。古道如此複雜，

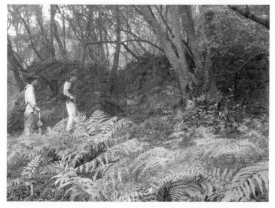

傳說中，番婆居住的舊厝。

又眾說紛紜，若非有興致的山友，其實挺煩人的。（以上路線可參考「內寮古道、牛埔古道」、「坪頂古圳、瑪礁古道」）

這次我要走的是番婆路，從古道上石厝和土地公廟的設立年代，我懷疑當年郇和到來時，這條路線已經出現。

依舊按過去的登山方式，從儂儂山莊旁邊的小徑上山。穿過陰濕的小徑，迅即來到內寮溪岔路。往右過溪床，走上平林坑溪古道和瑪礁古道。往左直行穿過杉林即是番婆路。

直行一陣，又遇岔路。一條沿溪邊直行，左邊往上穿過柑橘園。柑橘熟了，黃澄澄的，附近卻無布條。可能被果園主人拆除，避免太多人前來。上回經過時，就被一當地人（可能是果園主人）誆騙，言稱此地無路可行。在此一岔路，這回繼續判斷錯誤，竟沿溪行，而未上行穿過柑橘園，走上稍為遠離溪岸的左邊小山徑。

溪邊有一條不甚清楚的產業道路，未幾即看到銜接山泉的水管橫溪而來。我還誤以為走對了。往前，繼續看到許多駁坎產業和竹林，但路跡不明顯，好不容易抵達一處過溪的地點，還懸有二條登山布條。過了溪，繼續走在不明顯的小徑。又走了十來分鐘後，小徑消失。隨行的山友花了一些時間，才找到路徑。但走了沒幾分鐘，小徑再度消失。只好沿乾涸的溪溝艱苦地前進摸索。意外地，找到了一根「陽明山農場」的界柱，跟平林坑溪古道的那根一樣。

這時觀察左岸，明顯地被開墾過，而右岸顯得山勢陡峭。於是，朝左岸探查。費了一番心力，終於找到了應該踏查的山路。那山路少說離

長相奇特的七葉一枝花，陽明山常見。

開溪邊一百公尺，位於半山腰。循山路往前，隨即抵達牛柵欄，這樣跌撞到來，竟花了一個小時。後來，我往回走，如果只是沿著山路，其實半個小時就能抵達。

　　跨過牛柵欄後，再過乾溪，沿對岸的山徑前行。沒過多久，再跨乾溪到左岸。隨即遇見了一座安山岩的古樸小土地公廟，上刻有一對聯：「白雪知公老，黃金賜福人。」竹子山的土地公廟，對聯亦如此內容，寓意頗活潑，卻難以和當地地理環境牽連，進而明確解讀。

　　我在附近注意到有疑似山豬的齒痕，日前拜讀岳峰古道探勘隊的筆記。他們在此經過時，也看到山豬磨咬樹幹的痕跡，後來還救了一隻掉

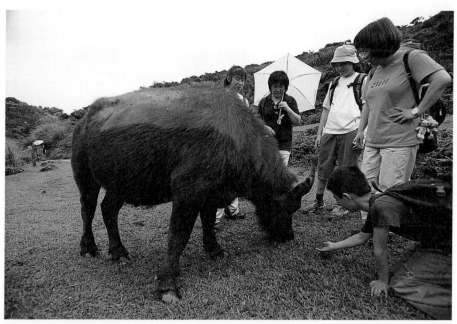

擎天崗水牛因長時野放，脾氣不穩，接近它的人必須相當小心。

入陷阱的山豬。在此近十年，久未聽聞山豬的蹤影，至多只有穿山甲的洞穴痕跡。這個記錄讓我大感興奮。

再往前，又過內寮溪，到處是防範水牛的鐵絲網。空氣中則瀰漫著牛糞的特殊味道。牛糞也在林子中的草皮出現。眼前還出現平坦的類地毯草環境，一間斷垣殘壁的舊石厝牆佇立在前。旁邊還有一小間石厝或牛棚。這間廢棄的石厝爬滿菁苔，樹藤亂攀，比附近所見的石厝規模都大，建築時間就不知了。

根據平等國小老師最早的探訪資料，以及岳峰古道探勘隊的調查，番婆路附近，日治前是一大片樟樹林。為了照顧大片樟樹，需要人管理。當時有一位綽號「番婆」的先生，因懂得林業種植常識，便請他來擔任管理員。為了方便管理這些樟樹，番婆便在樟樹林內的內寮溪旁建了這間石厝。石厝蓋好後，不久番婆便娶了一位漂亮的老婆叫烏仔。因為番婆很疼某，怕某吃苦，所以什麼事都自己做。坪頂聚落的人便流傳一首詞句聯，「番婆甲烏仔」來描述他疼某的過程，詞句內容大意是：「番婆貪得烏仔水，才得扁擔柱錘，來到半嶺吸口氣，行到三角仔崙頭，嘴開開。」

番婆原本住在南坪（現新店花園新城一帶），因為略懂番語，當初新店聚落就推派他做通事，和烏來地區的泰雅族人交往。番婆的家就成為漢、番以物換物的場所，以致當地聚落的人便稱呼他做「番婆」；真實姓名已經被人忘記。這片樟樹林則在戰後被砍伐殆盡。根據環境研判，對樟樹林是否真的存在，我保持高度懷疑。現在，要在陽明山地區發現樟樹林，幾乎是不可能了。

過了番婆厝後，小徑遠離內寮溪，繼續往上行，穿過狹窄的濱柃木和菝契灌叢。抵達了一座碉堡（805M），旁邊有市199圖根點。由碉堡測位，番婆路出口位於西南方。

從碉堡再往前，經過草原，抵達環形石階步道。左邊通往竹篙山和擎天崗，右邊通往石梯嶺。往右行，順石階過一木橋後，隨即看到平林坑溪古道岔路口，綁有布條，和石階步道分開。

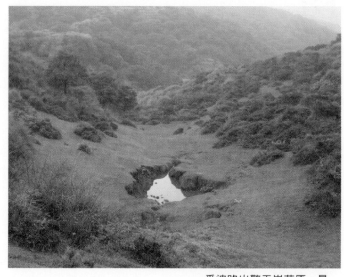

番婆路出擎天崗草原一景。

再度走進平林坑溪古道，沿著美麗的小溪著實興奮。而看到小溪仍保持著過去精緻的秀麗景觀，彷彿再度進入日人之庭園小徑，心情更是洋溢無以訴說的快樂。過去來過四回，都是由內寮走上來。這是頭一次往下走，仍有著相似的喜愛。

入口下行不遠，右邊小溪對岸有一石厝或牛墟。再往前抵達溪流分叉處。過左邊小溪，繼續沿著美麗的溪流前行。之後，又連續過了二處平林坑溪，經過小腳幼寮、土地公寮和下礐寮，每一站都能勉強辨認出一些駁坎之跡，但草木隱密而陰森，一般登山者恐難以從外觀看出什麼名目。一路平坦，我倒是積極建議，何妨就以愉悅之心情，踏實地輕鬆走路，獲得的喜悅恐怕會更為滿足呢。

從擎天崗草原，下山回到內寮的路，約莫一個小時。（2003.2.16）

菁礐溪步道

大榕樹
柏園山莊
美國學校
水管路
原住民之園
故宮
7-11
順益原住民博物館

漫遊資訊

■行程
搭乘公車至故宮博物院站，由故宮博物院右側小徑步道進入。

■步行時間
原住民文化主題公園 **5分** 三合院 **40分** 美國教會學校 **15分** 柏園山莊 **70分** 永公路40巷水圳路起點 **30分** 公平橋 **10分** 大莊 **10分** 大榕樹 **50分** 明德步道出口 **15分** 明德樂園

■適宜對象
青少年以上皆宜。

■餐飲
大莊附近有許多休閒餐廳和土雞城，謹推薦大榕樹餐廳，白斬土雞、油炸豆腐和炸豬肉為主菜。

菁礐溪，看到這個地名，難免會猜測，想必那兒過去有染料池、工寮等地點，以及大菁長滿溪谷吧？出發時，心頭也是攔著這個意念啟程的。

我和一群山友在故宮對面的7-11便利商店碰頭，然後朝對面的原住民文化主題公園前去。公園

原住民主題公園一景。

公園裡以百步蛇為圖案主題修築的小溪。

的小徑過去是車道，如今鋪設石階成為漂亮的公園步道。連原先骯髒的小溪，都以百步蛇的圖案，刻意以卵石鋪成美麗而蜿蜒的小溪，周遭則植以各種園藝植物，乃至讓原生樹種在岸邊自由生長。這條取諸自然的人工小溪，明顯地將自然元素和符號，化為建築美學的一部份，讓人眼睛一亮。

再往前，溪之中途有一小小生態池，約有二個籃球場大。它的周遭池畔密生著各種水草，莎草科植物、水芙蓉、野薑花等等，至少有二十種各類型的水草密生著，成為小而美麗的草澤池塘。台灣的一般池塘絕不可能如此水草繽紛。我很懷疑如果不是長期照顧，如此水草景觀的持續

自然生態池

位於原住民主題公園內，沿著一條人工小溪上溯，裡面有水蠟燭、野薑花、水芙蓉、蓮花等水生植物二十餘種，並棲息紅冠水雞、栗小鷺等鳥類，蜻蜓種類最多，是非常適合自然觀察的地點。

原住民主題公園內的生態小池。

無患子。
芝山岩和菁礐溪都是常
見的常民代表性植物。

性能否持久。美麗歸美麗，是否符合原始
的自然池塘亦值得懷疑。但現代建築家取
諸自然的活潑創意和大膽冒險，還是教人
敬佩的。

　　繼續往前，經過人造階梯，由溪左
邊小徑，過了小橋，往前約五分鐘，抵達
一家古意盎然的三合院，看來至少有七、
八十年歷史。屋前有好幾株戰後初期即栽
種的龍眼樹，看似活了快一甲子。另有一
株無患子老態龍鍾，枯得只剩樹皮，樹幹
中空，但樹皮仍支撐著綠葉繁密的生長。

　　再往前三、四十公尺，左邊有一石階小徑上山，經過土地公廟後，
周遭是竹林，以及廢棄的駁坎環境，證明早年附近一定有許多山坡的產
業，只是最近多半廢棄，只剩下高經濟作物的綠竹了。約莫十分鐘後，
抵達岔路。左邊通往水管路，有黑色大水管裸露在山坡。以前，曾由小
橋附近沿溪走過這一段，相
當陡峭。如今橋邊置放了蜜
蜂箱，不適合通過。

　　繼續往上，沿著一條很
少人行走的石階路。石階路
鋪滿枯掉的竹葉。中途還遇
見一間廢棄的古厝。最後，
遇見一條岔路，以及一間廟
寺。往左邊上坡，銜接柏油
路抵達了莊頂路。沿柏油路

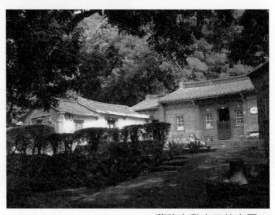

舊路上登山口的古厝。

往前，不過五分鐘。眼前岔路上，座落著「美國復臨學校」，地址是莊頂路84巷64號。學校旁邊右側有一小徑，通往美崙山和莊仔頂山。由此繼續往前，經過一棵大朴樹和無患子並立的巷弄。大朴樹約要二人抱，相當壯碩，

中途的水圳與步道。

甚少見到如此粗大的。

　　再通過綠竹林環境，沿著水圳旁的小徑上溯，抵達了柏園山莊的彎路。

　　莊頂路174號宅正對面，有一條上坡的產業道路。道路旁邊是特殊的水圳長城。原來，水圳比路面還高，於是築成了城牆般長達近二百公尺左右的長城水圳奇景。過了水圳旁，即永公路40巷，旁邊有一間相當恢宏的豪宅，佔地寬廣，而且地理位置顯著，據說是台玻老闆的住家。再往前是觀光果園，園主姓曹，已經八十多歲，身體十分硬朗，對果物栽種相當經驗豐富。果園種植著上好的山藥、火龍果、

水圳舊道旁邊的石頭公土地公廟。

百香果、澎湖絲瓜和明日葉等。他們是這兒的世家，住在此已經上百年了。小時他常走芝山岩崁仔路來去。果園旁邊幾間古厝隱匿在村子裡。我們約好秋天時，再來走訪這處經營精彩的果園。

　　繼續往前，再度看到水圳和產業道路並行，旁邊有些髒亂的垃圾。不過，水圳十分乾淨，裡面顯然有文蛤。後來，還發現了溪哥和石斑，以及溪蝦。一路上蝴蝶和蜻蜓也不少，像蛇般的蜒蚰也一路可見。我們還幸運遇到一條美麗的小青蛇。水圳旁邊有不少大樹，除了榕樹外，以無患子為主。無患子讓我想起近鄰的芝山岩，那小山也以無患子為重要樹種。此外，這兒的馬陸長達十公分左右的比比皆是，跟芝山岩也相當類似，讓人有豐富而好玩的環境聯想。經過一處水圳的大轉彎處，附近產業以山藥為主。有一處山藥梯田，綿延得非常壯觀。還看到一棵咖啡樹。柿子樹也不少，但似乎廢棄了。

　　過了轉彎處，水圳旁邊仍然有竹林產業，有時也有菜畦，偶而有一、二位農夫點頭，擦身而過。水圳不時有上坡小岔路通往永公路，但不明顯。從永公路也難以看到，下方的森林有此一美麗而陰森的水圳。

隱匿於密林的公平橋。

　　初時，視野開闊，不論回頭看柏園山莊，或者俯瞰整個台北市景都十分清晰。至善路的翠山莊和外雙溪也能清楚下瞰。我相信，天氣好時，甚至能看到新竹鳥嘴山的方向。

　　這條水圳路叫公館里水圳。但我知道上了

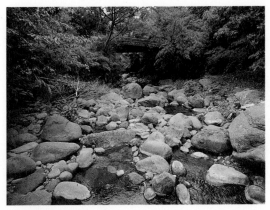

水潭遠眺公平橋一景。

狗慇勤水圳

　　平等里狗慇勤地區，現今屬於平等里10鄰，主要由42巷進入。這是平等里早期開墾的主要耕地之一。可是由於缺乏穩定的水源，當時的耕作物侷限於耐旱的作物。1849年，清朝道光年間，當地業主大約七十多人集資開圳，圳道長五公里。鑿穿山洞約三百公尺，流經圳仔頭，藉以灌溉狗慇勤地區農田。這是繼坪頂古圳後，平等里地區開闢的第二條水圳。這條水圳迂迴曲折，有如九彎十八拐，故先人取諧音「狗慇勤」，地名也如此流傳至今。

平等里，有一條舊水圳叫狗慇勤水圳，和這條水圳緊緊相連。公館里水圳取自上游的菁礐溪。水圳路舒適而平坦，但相當長，或許是我走過此線水圳路裡最長的一條。走了近七十分鐘的清涼路線後，更深深覺得，水圳路是台灣步道裡最愉快而平緩的山路。

　　公館里水圳雖然有許多人工圳壁的遺跡，但左邊靠山壁的部份幾乎未曾修築，仍舊是原始的土壁。約莫半途有往上石階，可通往公館里。有些水圳路段亦以早期人工卵石維持著。過了一半路程後，聽到了山谷下有菁礐溪的瀑布聲，往下看，山谷深而險峻，彷彿進入中海拔的原始森林。

菁礐溪上游的水潭。

　　逐漸地，水圳和菁礐溪慢慢靠近。在二個水道交會的地方，看到了擺置著石頭的低矮土地公廟（平等里「大榕樹」老闆說的，小時，他常來此戲水。登山專家林宗聖曾描述，這是大屯山區僅見的石頭公）。廟後不遠，有一座1987年才蓋的公平橋，從密林橫跨了溪面。過橋再往前，在林子下有水堤阻擋，菁礐溪形成綺麗的幽深水潭。水潭裡到處可見大型的石斑和溪哥，數量不少。這個環境的場景，讓我想起了山美村的達娜伊谷溪。在此休息好一陣，我繼續往前，走在狗慇勤步道，艱苦地走了一段上坡路。右邊的小草山逐漸露出美麗的紗帽形山頭。接著，七星山多巒並立的雄偉山頭也露出。雨水少，相思樹的成簇小花，黃得滿山驚心。約莫一刻後，從禾豐農園餐廳停車場旁的小巷，穿過園藝植物的田地，抵達了平等里42巷。

　　平等里昔稱大嶺，亦有稱為大莊。狗慇勤步道約有百年歷史，以前是平等里居民通往公館里至士林的主要聯絡要道之一，60年代平菁產業道路修築後，才少有人往來。中午在大榕樹吃完土雞午餐，沿著菁山路走了十五分鐘，再順著明德步道下山。此下山路即當年平等里通往士林的大道。

平菁街大榕樹下餐廳旁的土地公廟，常有當地農夫販售農產品。

　　年底冬天時，我再走了一次，天氣寒冷，並未看到多少溪魚，倒是無患子果實不少，但我仍未見到任何大菁或礐池的遺跡。菁礐溪之名從何而來，仍有藍染遺跡嗎？對我依舊是個問號。（2002.5.3）

頂山越嶺道

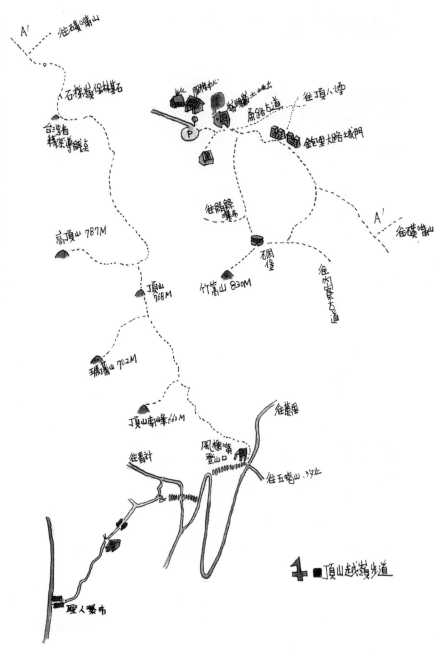

A'　　往磺嘴山

石槽殘保林基石

台灣省　　　　　　　眺榕中心　　葶蓁蘇士地公　　　往頂八煙
棧察導鑽點　　　　　　　　　　　　魚路古道

P　　　　　　　　　　頂路古道　　　鉋里大路城門

A'
往磺嘴山

往絹絲瀑布

高頂山 787M　　　　　　　　碉堡

竹嵩山 830M　　　往內寮古道

頂山
768M

瑪鋉山 702M

頂山南峰 660M　　　　　　往萬里

風櫃嘴登山口　　往五指山，汐止

往香村

聖人瀑布

⊕ ▇ 頂山越嶺步道

■行程

可分別由擎天崗或風櫃嘴進入。往擎天崗可搭遊園公車,或商請車子接駁。風櫃嘴方向亦得請朋友開車接駁。腳力健者,當可自風櫃嘴繼續沿石階山路下行,走到聖人瀑布,再搭乘18路小型公車回城裡。下行路程約一個小時。

■步行時間

由擎天崗至風櫃嘴,正常速度約三個小時。

■適宜對象

少年以上皆宜。

■餐飲

中途無餐飲,唯兩邊出口皆有,擎天崗為福利社餐廳,風櫃口是攤販群,宜自備。

層巒氤氳散午煙,潺潺流水下梯田;

數家聯絡依山郇,一徑縈紆上嶺巔。

犬吠有聲樵客過,鳥啼隨意野人眠;

扣門少憩茅簷下,村酒留賓不用錢。

—— 林占梅〈入金包裏莊憩佃人家〉(1858)

雖然走的不是魚路古道,但抵達擎天崗草原時,總是習慣了要想起林占梅的詩句。常在擎天崗草原健行的人,想必也有不少人在這裡聆聽過我,在此吟哦他的詩作吧。

當我從擎天崗草原開始啟程,同時也想到了一位老友的詩句,那也是我在解說擎天崗時,經常提及的。

我站在向大海及天空敞開的山頂，
一時受到各種類頻道的寂靜的襲擊，

——羅智成〈大屯看雲〉（1982）

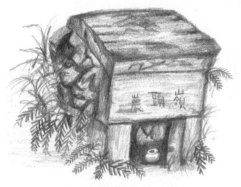

嶺頭巖小祠隱身於大廟後。

這是一條幾乎都在稜線縱走的山路，但視野之開闊，北台無出其右者。從擎天崗草原起到風櫃嘴，除前半段還有一小片林子，後半段路線有部份在杉林裡走路外，多數時間，八方遼闊，在晴朗天氣下，可遠眺到陽明山各重要山巒。

左邊排列著七星山、小觀音山、七股山、竹子山、大屯山等山巒。另一邊則依序為大尖後山、磺嘴山和大尖山。至於最邊角，尖尖的地方應為開眼尖山，連接友蚋山。或許，攜帶一份登山地圖是必要的，尤其是陽明山地區的，正好可以藉這個地理位置，透徹地認識我們生活周遭的山巒。

清晨時，搭乘暗紅色巴士在擎天崗站下車，從大嶺擎天崗草原出發。初時，由土地公廟的小徑往左邊沿環形步道健行，當然也可以由右邊繞遠路，上了竹篙嶺的碉堡後，再沿步道前往。

擎天崗服務中心。

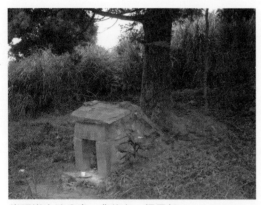

嶺頭巖土地公廟，背後有一棵黑松。

在這一開闊草原，很容易就聽見小雲雀的鳴叫聲，尤其在春天時。草地上則看得到野兔的大便糞粒。在金包里大路城門前，有一處登高望遠的地方，可以往北鳥瞰金山斷層，以及魚路、大油坑和大尖後山下的密林梯田。

如果由右邊的石階步道前往，在太陽谷附近草原，很容易遇見水牛群。在密林小徑也有機會看到糞金龜和埋葬虫等甲蟲。

離開擎天崗後，經過一連串隱密林子的小徑後，抵達磺嘴山分叉口。

此後離開林子，石梯嶺和接下來的頂山皆有路標可識別。接近石梯嶺時，天氣若澄澈，還可看到遠方的基隆嶼和九份的基隆山。而眼前是圓肥的大尖山，左邊則為龐然的磺嘴山。雙扇蕨是這兒稜線的重要指標

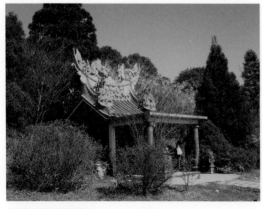

嶺頭土地公新廟。

刻有「消滅共匪酬壯志」的涼亭已經成為參觀景點。

雙扇蕨。

雙扇蕨
　　這種蕨類常出現於北部低海拔山稜線之無風地區、陽光明亮的環境，而且形成稜線小徑上重要的優勢植物。諸如猴山岳、石霸尖、富士古道等都有豐富的記錄。在接近石梯嶺的地方可以看見一整片雙扇蕨。

擎天崗草原風和日麗時非常適合徜徉。

植物。在石碇山區的潮濕稜線，雙扇蕨也是優勢植物，這是兩邊山區最接近的常見蕨類。燈心草則叢生在潮濕的漥地。

　　到了石梯嶺以後，有一連串開闊美麗之小草原錯落其間。第一塊最為壯觀。此後多半在林叢間。秋末以後，其間的水池經常傳出台北樹蛙的鳴叫聲。最後進入景觀綺麗的柳杉林。柳杉林裡，有一塊大空地，中午天氣熱時，不妨在那兒休息、用餐，

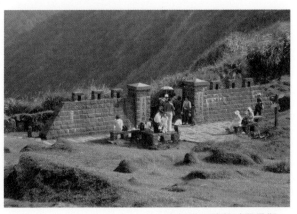

金包里大路的城門景觀。

走在頂山步道，最大享受為遠眺四周山景。

頂山步道一景。

或躲避陽光。出了柳杉林抵達頂山，頂山下方也有一塊林子的空地。此後，以芒草的環境為主，偶而有低矮之林子出現。如果晴朗的日子，不容易躲避太陽。

秋末時，芒草花開風景最為旖旎。這裡的芒草被定義為台灣芒，一些植

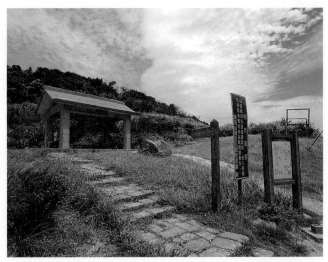

昆欄樹。陽明山的代表
性樹種，是侷限分佈於
日本、台灣等少數地區
的孑遺植物。

風櫃嘴出口。

物專家認為，和山下的五節芒有著一些差異。仔細看似乎比較尖細、強
硬。10月初時，花穗就已經逐漸盛開。

　　一路走到頂山前，偶而皆可遇到零散的牛隻，但最大群的牛隻還是
集中在太陽谷的環境。

　　多數的林子，以紅楠為主要優勢植物，偶而可見山龍眼、山櫻花
等。秋天時，小徑旁偶有山菊開花。七星山常見的昆欄樹這兒相當稀
少。箭竹林到了風櫃嘴附近才發現一整個族群。

　　整條山稜線的山徑著實難以和魚路的豐富多變媲美，也無法和山谷
裡的大桶湖溪古道、鹿堀坪古道的美麗相抗衡。但它展現的是大山大
景。最好選擇春秋時，陰涼或風光明媚的好日子前往。天氣太熱，多霧
之日都不是行走的好時節。（1999.4）

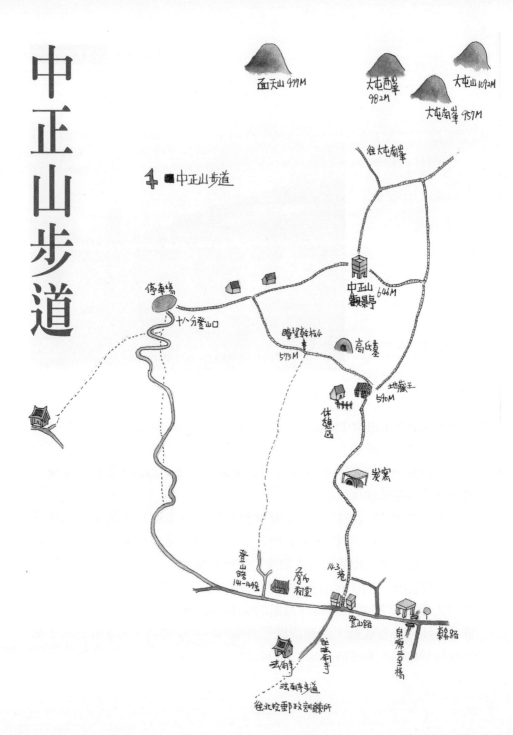

■行程

可在北投搭乘小7公車至十八分下車。或直接開車由泉源路至十八分，由登山路進去，在143巷入口進入。

■步行時間

一、

143巷登山口 __20分__ 炭窯 __20分__ 廟寺 __15分__ 中正山觀景亭

二、

渤海高氏祖墓 __40分__ 詹氏祠堂

■適宜對象

少年以上皆宜。

■餐飲

登山口有雜貨店，附近無餐飲。

　　中正山為大屯山南峰支稜上最高之山峰，原名彌勒山、十八分山、大竿林山，海拔646公尺，有圖根點一顆。市民為敬仰總統　蔣公，忠國愛民，光被德澤，功在國家。故在南坡山麓，種植「中正」二字之林木，遠望非常清晰。

　　　　　　　　　　──《台北市近郊登山手冊》（1980年交通部觀光局印行）

還記得80年代以前，每次遠望北方的大屯山系，都會看到一處山坡上，陡大的二個大字「中正」。但是隨著時代的變遷，強人威權政治的瓦解，這二個字因乏人照顧，逐漸和旁邊的林子接合，恢復成過去的低海拔次森林。從此「中正」二字也成了陽明山的歷史名詞了。

　　如果從十八分著名的登山路出發，攀登中正山最傳統的登山口，主要是由法雨寺步道解說牌對面的窄巷上山，意即143巷入口。入口處有一間雜貨店，或許登山客光顧比當地人多。

　　此條山路都是石階。出發前一天還跟山友黃福森聊山。他已經不在台北近郊爬山了，因為到處都是石階步道，實在無法忍受。現在他都到桃園、新竹，尋找中級山的自然小徑健行。

　　他的苦衷，我頗能感同身受。想到全程都將是石階，總覺得這一趟

60、70年代是陽明山桶柑最輝煌的盛產時期，價錢賣得亦最好。

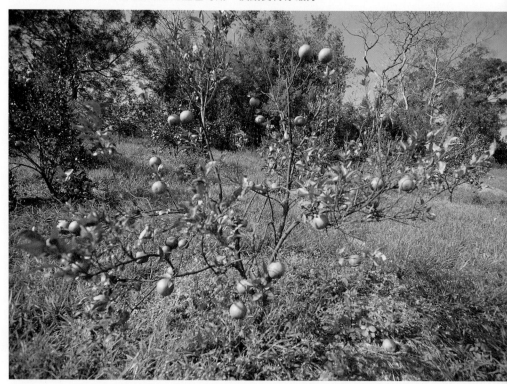

桶柑。

柑橘

　　北投柑橘又名草山柑仔，生長在四百～七百公尺間的山腰。最興盛的種植期在50到70年代間。整個大屯山區分佈的範圍很廣，平等里、草山、泉源里、粗坑、菁礐、興福寮等等皆種植。但根據老一輩的經驗，中正山一帶的品質最佳、香味最濃。當時買桶柑都會附帶葉子，椪柑則無。這是果農給消費者「在叢摘的」的保證，非落地後的次級貨。

彷彿是到廟寺參拜似的。但是，我必須勇於面對石階步道的事實，以及理解石階步道之必然和實然之原因。儘管它是一種對自然環境誤解所展露的結果。或許，對多數市民，它卻是一種建設，以及方便市民的妥協結果。

　　一路上兩旁都是駁坎，愈往上，愈是荒廢，密生著颱風草和各種林木。過去，這塊面南的山坡較缺水，一路上兩旁也都是排海仔竹，景觀類似聖天宮步道。我因而猜想，以前這些都是種柑橘的。十八分過往即以種柑橘著名。有幾間老舊的廢棄石厝，證明了二十多年前，此地柑橘一度盛產，如今則荒廢了。上了坡後，相思樹亦出現。沿著單調的石階走了一刻後，

中正山步道旁邊的炭窯。

氣喘嘘嘘的我，看到了一個完整的木炭窯在轉彎處，洞口用安山岩護著。但是已經不再使用，裡面棲息著蜜蜂群。

　　木炭窯出現的地方，相思樹亦增加了，而且不少棵還很粗大。景觀繼續重複，直到遇見一處岔路。眼前也有二間石厝廟宇，但都荒廢了。石階分為二，右邊的直上觀景台，左邊的從二棟屋子間穿過，可通往中正產業道路，也可通往觀景台。石厝旁邊有一間登山客休息的小屋，前面還有木台，這兒視野開闊，文化大學、大磺嘴、北投都可一清二楚地鳥瞰。消失的「中正」二字就在小屋下方。

　　我選擇左邊的石階前進。約莫二、三分鐘後，右邊出現一座「渤海高氏祖墓」，因為墓碑老舊，想來有一段歲月，我猜是竹子湖高氏的歷代祖先之墳。高氏是竹子湖最早進來開墾的漢人，他們最早向平埔族人買地。

　　過了墳墓，眼前右邊有一條自然小徑，研判可以走下山到十八分。但是，我想試看看是否有別的路線。抵達停車場後，再往回走，走到三層的觀景台。這兒是一個三百六十度視野的絕佳觀景區。未料到七百公尺的山頭竟然如此遼闊，此時上山來的人都驚歎不已。我上去時，一對登山多年的夫妻正好在山頂瞭望，興奮地辨認著周遭的山區。另外，還有一個年輕人也在頂樓好奇地鳥瞰。

　　從這兒，往北可眺望大屯西峰、南峰和向天山。西邊俯望淡水河和觀音山。南向有關渡平原和大台北，乃至遠方的二格山、獅頭山都隱約辨出。東面則是七星山、五指山和大崙

中正山

　　中正山原名彌陀山，又名十八分山，位於大屯山南峰（960M）南邊斜山脊嶺端，嚴格說來，並不算一座獨立的山頭。二、三十年前，它因南邊山麓曾經整理，留下「中正」二字而聞名。當時，住在台北盆地北邊的市民來回士林、北投地帶，天氣晴朗時，往陽明山山區仰望，都會看到這二個清楚而巨大的綠字。如今疏於整理，已經不復當時的景觀。這兒是一個放射狀步道的中心點。總共有六條石階步道可以抵達，在陽明山來說算是最密集的一條。從十八分就有三條，從竹子湖也有第一和第二登山口二條。大屯山還有一條銜接。

頭山等地。

我先告辭，繼續沿石階往竹子湖的方向出發，未幾轉到回去的方向，結果遇到了年輕人從另一條石階下來。這時才知道，上山時並未找到165號登山口的位置。我建議這位萍水相逢的年輕人，

渤海高家古墓。

從渤海高氏墓右邊的小徑下山，他很樂意跟隨。

這位年輕人才退伍二年，在電機相關的公司上班。今天天氣晴朗，他不想待在辦公室，於是來到這兒眺望風景，享受浮生半日閒。為何選擇中正山？因為學生時代他曾經來過這裡玩，覺得這兒山色明媚，於是又跑到這兒來回味。

從小徑下山，一路都有「軟腳蝦」綁的路條。路條上寫著1999年4月。這條完全進入原始森林，偶而有小石塊鋪設的小徑，路上有些水管在旁鋪設，不少地方仍有產業的遺跡，尤其是竹林。我覺得很興奮，總算不用再沿著石階回來。下去的時間不到四十分鐘，抵達詹氏祠堂側邊柏油小徑。（2001.3）

十八分頂坑步道

往第二登山口
1.4km

往大屯
大屯南峰
第一登山口
大屯南峰

竹子湖產業道路
往竹子湖 2.5k

60M

舊石厝

蓄水塔

石頭古厝

九号(一人抱)

舊木塔

165号

166号

89-1号

堀築坑溪

頂坑

大崙尾雀塔

東昇路 77号

楓香

東昇路 61-108号

219公車

十八分站

登山路

東昇路

泉源舊橋

■ 十八分頂坑步道

■行程

由北投泉源路至十八分，可搭乘219公車或小7到十八分。

■步行時間

登山口 **10分** 165號登山口 **60分** 果園岔路 **10分** 竹子湖產業道路果園岔路

25分 東昇路89 -1號

■適宜對象

青少年以上為宜。

■餐飲

附近無餐飲，宜自備。

　　嫩綠新芽次第栽，名園曳杖且徘徊；
　　人間佳種知多少，天下晴雲自去來。
　　老屋翻新村徑遠，小畦驚豔好花開；
　　白頭吟望中原路，待我歸來酒一杯。

　　　　　　——于右任〈遊草山柑桔示範場〉（1951年生日時）

上山前，意外拜讀到一首于右任書寫草山橘的小詩，感覺有些句子，很符合今天要登山的心境。

　　繼續探查早年通往竹子湖的舊路。從北投搭乘219公車抵達十八分站。登山小徑在雜貨店附近分成二條。右邊上去為東昇路，左邊則為登山路。

　　上一回，由登山路143巷登中正山。這次過了泉源3號橋，選擇由右邊柏油小徑上山。約莫六、七分鐘，抵達頂坑。根據當地耆老的回憶，這兒也是採集柑橘的重要山徑。

　　頂坑小村最著名的是三棵楓香老樹，都已經有百餘歲。其中二棵分岔連身的，當地人稱之為情人樹，常有情人來此瞻望。以前據說這兒有許多楓香樹，如今已被砍伐光了。另有一說，日本人來此時，看到這兒有大楓香，特別加以保護，甚至再栽植。因為日本人喜歡這種樹。這二種說法，我都予以接納。畢竟，前些時走逛竹子湖時，就看到不少楓香大樹佇立在竹林間。

　　從楓香樹群再往上約五分鐘，隨即抵達165號登山口。166號旁邊有不少廢棄石厝。再拾級而上，走了十來分鐘的石階路。左邊突然出現寬敞的小徑，入口有石柱。好奇進入，半百公尺之竹籬後，赫然出現一美麗之三合院老厝，座落在梯田景觀之中央。唯梯田皆已廢耕，形成綠茵草原。

　　三合院仍有人住。和老人閒聊一陣後，確定這兒就是過去前往竹子湖的舊路。繼續回到石徑。一路山勢急陡，遇見

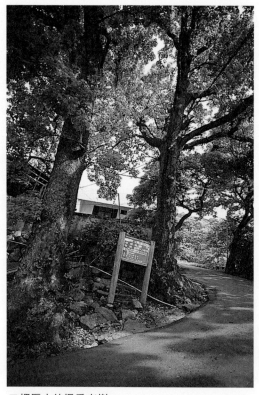
二棵巨大的楓香老樹。

半途潔淨典雅的石厝院落。

　　一些廢棄的舊水塔。這些水塔的造型相近，年代少說都有三、四十年，猜想是配合當時柑橘栽植的水源吧！旁邊就有不少廢棄的柑橘園，隱藏在蓬萊竹林和金露花圍籬中。

　　這處山坡面南，水源不足，建造水塔勢所難免。過了一處乾溝後，繞個小彎，左邊出現一座石頭組合的土地公廟，裡面空無一物。

　　一路幾無九芎，好不容易才出現一棵一人抱的。這時才看到登山布條。此舊路比中正山步道荒涼而潮濕，鳥聲也比較多。往前繼續有駁坎

十八分小史

　　草山一帶的舊居民，早年大致上定居在二個地點。一處是竹子湖，另外一處是十八分。十八分中間有一條溪流通過。最右邊的叫湖兮，即目前之頂湖。中間叫坑兮，在泉源國小附近。最左邊叫埔兮，意謂平地，它包含了法雨寺附近的環境。

　　所謂「山頂人山頂腔」，東昇路和登山路一帶，舊居民都是安溪人後代，講話都是泉州腔，和鹿港一帶海口腔相同。十八分人極為好客，最重視正月初的天公生，祭典總是準備得很豐富。除了一般祖先和觀音媽祖的祭典外，他們對地方的「尪公」、「祖師廟」也相當熱心，和鄰村的小坪頂、下菁礐更合作祭典事宜。這兒的草山居民少數種植「山田仔」梯田，和燒木炭。

　　十八分的石頭厝冬暖夏涼，主要種植草山柑仔。四十年前「北有草山桶柑，南有員林椪柑」相互輝映，1960年代，一甲地的柑園包給人採收，採收價格高達七萬元。這個價錢若是在關渡平原，可以買到半甲田地。

步道旁邊的舊蓄水池。

　　的產業，旁邊則有金露花圍籬。同時，廢棄的石厝繼續出現，看來都是因柑橘之消失而被廢棄。密集的廢石厝，難免引來吾人想起桶柑事業的繁華落盡，進而不自覺地輕聲唱歎。

　　石階小徑陡升，偶有平緩之地。大約一個小時後，遇一岔路，鳥聲喧譁。眼前有一高大之山巒聳立著，無疑是九百多公尺的大屯山南峰了。從這兒看到的南峰，竟有一番高美而婉約之氣勢。

　　猜想這裡就是十八分人說的頂山了。右邊小徑綁有登山布條，但不知往何處？我採中間路線，兩邊繼續是竹林和柑橘之產業。柑橘似乎在採收。中途有岔路，有樹枝橫擋不知往哪兒去？會不會是竹子湖舊道呢？手上並無地圖，後來回去查對，也無路跡。

　　一刻鐘左右，上抵竹子湖產業道路。接下來若要去竹子湖，必須走二‧五公里的產業道路。

我對這樣平緩的公路興致不大，隨即折返。但不想走回頭路，決定試走果園的岔路。於是，沿此路下行，結果都是陡急下坡，泥濘滿地並不好走。旁邊偶而有竹林產業和果園，但大部份是原始森林。

地面出現大量的山菊，想來秋天開花時會是很漂亮

石頭土地廟遺跡。

胡麻花。
百合科裡搶眼的小型草本，北部生長於中海拔山區。

的山徑，偶而可見天南星和七葉一枝花。同時，看到不少穿山甲挖掘的地洞。約莫半小時後抵達頂湖東昇路。東昇路77號三合院石厝有雀榕和紅楠一對老樹，都有百年歷史。紅楠對我而言較為特殊，因為過去在這處山區幾乎不曾見過如此高大之紅楠。解說牌的敘述十分新鮮而有意義。內容大意為：道光年間，護樹人陳有贊的祖先來此，以二十元購得二分地，種這些樹做為防風，並且成為地界之標誌。

走出村子，在路口搭乘219公車回家，結束了這趟想要探勘竹子湖舊路的摸索。我想，下一回若從竹子湖再出發，可能會比較清楚此區山路的情形。（2001.4）

紗帽山小徑

紗帽山
643M

紗帽山頂
觀景區

廢棄涼亭

古墓區

往北投、天母

頂半嶺站牌

上半嶺

大埔登山口

半嶺水利步道

569號

往天母

紗帽路

第一展望台站牌

愛富三街

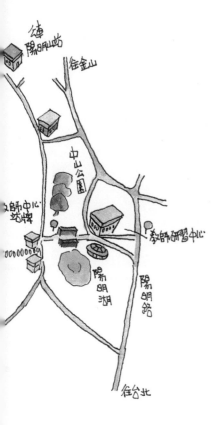

漫遊資訊

■行程
搭乘260或230，在前山公園教師訓練中心或大埔登山口的頂半嶺站下車皆可。北投到陽明山公車，每半個小時一班。

■步行時間
前山公園登山口　**20分**　基地　**10分**　頂峰

30分　大埔登山口

■適宜對象
全家大小皆宜。

■餐飲
前山公園前有餐飲，宜自備。

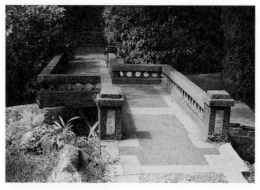

前山公園的典雅古橋。

群峰環峙兩溪間，
形勝天然出宇寰；
小隱他年來此地，
築廬願傍七星山。

——張棟樑〈草山雜詠〉（光緒年間）

十幾年前，從草山的學院畢業那一天，特別去爬紗帽山，做為大學生涯結束的紀念。記得當時是從半嶺的登山口上山，一直爬到都是森林的一處廢棄涼亭。還爬上了一棟廢棄房子的屋頂，遠眺台北盆地。

1930年代紗帽山全貌。

不過，一般人登山都習慣從坡度較緩慢的前山公園出發。這個日治時代即已興建的公園，曲徑古樸、小橋典雅。爬山前不妨在那兒小坐，享受大樹遮空的蓊鬱寧靜。公園就位於教師訓練中心後，那兒有一個不明顯的登山口解說牌。

墓前有旗桿座，意味著抵達一座大墓。

一路上全程都是重新鋪設的石階路，過了幾間民宅即是隱密的森林。以前，據說這兒有台灣獼猴群，但是來過三、四回都未記錄。猜想下方第三

陳家周氏女婢墓。

水源地的蓊鬱森林較有可能棲息。根據日治時代的照片，紗帽山開墾地甚多。現今多為完好的森林，可能是日治時代這兒有植林，成為水源涵養區。櫻花樹和松林栽植得也特別多。

約莫二十分鐘抵達一處平緩的山腰。左邊步道前，出現一個旗桿座。旗桿座的石塊有上下二個菱形穿孔。左側一塊外表還有二行碑文：「咸豐乙卯科中式六十六名舉人陳霞林敬立」。另右側一塊的外表僅有二團龍花紋。

順旗桿座進去，那兒有一大墓。這一大墓是1855年（咸豐乙卯年）舉人陳霞林興建的。他是清末台灣的有名士紳，來自泉州府，世居大稻埕獅館巷，係大龍峒陳維英的得意學生，二十二歲時考中第六十六名舉人，後來官做到內閣中書、候補知府等，人稱他為陳部爺。

古代考中舉人以上者，可在住宅或祖墳前立一對旗桿，光宗耀祖。旗桿多木製或石造。再沿著旗桿座往前，一座婢女的墓。婢女姓周，1854年（道光甲辰年）重修，至於是什麼時間蓋的？誰蓋的？是陪葬或是活埋？都是個謎。

更進去就是大墓了。這是陳霞林祖母的安葬處。上有碑文：「西源顯妣諡順節，陳媽李孺人佳城」。西源是漢人的堂號。顯妣是

陳霞林祖母墓碑旁邊的石獅子。

被懷疑為早年湧泉和風動石勝地的地點。

死去的母親。諡順節表示家族有人做過官，才有諡號。陳媽李孺人是陳家婦人娘家姓李。佳城是墓的意思。

　　仔細搜尋草叢，大墓前方的另一方向也有一旗桿座，和先前的遙相呼應。此大墓建於1832年（道光壬辰年），外觀講究，有石頭做成的護欄，石柱頂端有蓮花及石獅，地面有紅地磚及白色小塊馬賽克，此乃因有後人整修。從石柱上的字，可以得知1977年時，陳氏子孫們重修過。

　　既有婢女墓陪葬在旁，又有旗桿座。若以百年觀點，規模算是陽明山首見的。可見這兒勢必擁有優勢的風水，才會有達官貴人不計代價，選擇在這個山頂上，葬其親人。由此想像，當年為了埋葬，光是抬那棺木上山，想必就是一件浩大的工程。

上抵頂峰瞭望的空地，幾顆亂石以及大紅楠。北望視野奇佳，可遠眺七星山、大屯山和陽明山公園等處，以及山腳下的國家公園和中山樓等地，同時可看到陽明山國家公園管理處。

再往前行，經過三角點（643M）抵達一處地點疑似廢棄的涼亭，有四根立柱和圓形平台。若是根據過去的文獻，似乎大有來頭。有專家曾懷疑，這是過去風動石和湧泉之說的地點。另有「太子亭」一說，據說是1923年日本裕仁太子4月下旬來台時建立的。我卻知道，1979年自己畢業時，登高望遠之處就在這裡，只是當年的房子已然消失。

從涼亭下山，接近大埔登山口時，開始有竹林的產業出現。走出公路再

湧泉與風動石

紗帽山雖小，卻是台灣史上的名山，文獻記載不少。攀爬這座山登高，在某種意義來說，也不只是登一座陽明山的前哨，而是一趟台灣史之旅。

早在清朝時陳培桂修的《淡水廳志》，即曾有文字描繪到紗帽山的一則傳奇：「紗帽山，在大屯山界。孤高峭立，偶形肖故。上有碎石，如梅花蕊瓣，俗呼風動石，石窩有若花心，蓄水斗許，汲乾復自滿。」

這座風動石和湧泉據說在日治時代就消失了。但在山頂水泥柱二等三角點六百四十·五公尺的南邊，有一處近七公尺正方的基座，砂岩石塊鋪地，座上有四根立柱，其中一根自基部折斷、消失。它類似涼亭的基礎。亭子中有一個高出地面直徑一·五公尺的圓形平台。

1987年，考古學者陳仲玉去走訪時，認為這座涼亭可能是古時風動石和湧泉的地點。但日治時代湧泉乾涸，勝跡遂失。筆者以為，文獻記載的可能是紗帽山下，天母水管路步道頭的第三水源區。由於成為民生用水，當時的湧泉在日治時代已經以紅磚小屋興建，刻意遮護起來。至於風動石，或許位於頂點，可以鳥瞰七星山和大屯山的觀景區。那兒有一些安山岩散落周遭，在陽明山只有此山和菜公坑山擁有這種情景。

第二水源地的水道古橋，由紗帽山山腳可清楚眺望。

從文化大學天母古道小徑遠眺紗帽山。

往前，便可接半嶺產業道路以及天母古道。從那兒慢慢地散步下山，在天母總站搭車回家，盡情地回味了二十年前隨地漫遊的感覺。那幾年，以郊山畫作出名的畫家廖德政，也常在此間田野散步寫生。說不定，我們曾照面呢！

　　這段下山路的健行，更讓我想起著名茶商李春生的孫女，女詩人李如月的＜草山途中即景＞，此詩應為戰後初期之作：

　　亂峰秋色望中迷，千里行途日已西；
　　紗帽山迴田上下，磺溪水遠路高低。
　　村牛罷牧岩阿降，夜鳥呼群樹裡啼；
　　一碧蒼涼殘照裡，暮煙遙逼到邊堤。

（2000.9）

竹子湖步道

百拉卡公路
人行步道
鞍山
台灣七星山站

往中正山
水尾
燈泉寺
往頂湖

海芋園區

竹子湖小徑

土地公廟
海芋田

33-10號
石厝

第一水源區

湖田橋

湖田國小

東湖溪

4-2號

竹子湖
11-1號宅

P

出陽明山園機門

青春嶺

往陽明山公車站

漫遊資訊

■行程

可搭乘公車，在台北市公園路公保大樓前搭國光客運陽金線班車，於竹子湖下車。或搭捷運淡水線，或216、218、266公車到新北投站，在北投國小轉搭小9公車至竹子湖下車。或開車至竹子湖前停車場停放。另一路線從陽明山後山公園上行；後山收費站前約十公尺處有一陡坡，順著這條產業道路往上爬，可至青春嶺。

■步行時間

一、

竹子湖站 __3分__ 湖田國小 __10分__ 小橋 __15分__ 第一水源地

二、

小橋 __20分__ 石厝33號 __10分__ 石厝33-6號 __10分__ 拱橋 __20分__ 湖田國小

■適宜對象

全家大小皆宜。

■餐飲

附近有許多土雞城等餐飲。

3、4月是海芋盛開的季節，也是櫻花怒放的時日，縱使是非例假日，陽明山都擠滿旅遊的人潮。同時擁有這二種開花植物的竹子湖，觀光旅遊的熱鬧情形自不在話下。

我也刻意選擇這個時日前往，但卻試著採取一個特別的

竹子湖產業旁邊石階步道。

冬天的大屯山。

路線，尋找一個新的認識竹子湖的可能。過去和朋友來竹子湖，都是觀賞花卉，稍微在田邊駐足，或者吃個野菜就離去。這樣蜻蜓點水的行旅，其實很難體會此地環境和歷史的特色。

　　在進入竹子湖的停車場停妥車子，沿著路邊行走。這時剛好一輛

竹子湖開拓小記

　　竹子湖位於大屯山、七星山與小觀音山之間的湖田里，海拔約六百公尺。因氣候涼爽，成為高冷蔬菜和花卉的專業生產地，也是大台北地區夏季蔬菜的主要供應源之一。

　　竹子湖地區的形成要回溯至三十五萬年前。七星山因火山爆發，噴出的岩漿堵住了山坳的出口，以至於積水無法流出而形成堰塞湖，此即「竹子湖」之名由來。後來湖水的侵蝕作用切穿了湖緣，積水流出，經過農民的開墾而變成現在的農田景觀。

　　二百年前最早進入竹子湖的漢人是姓高的家族。他們向當地的平埔族人買地開墾。接著是姓曹的家族，次為姓林的家族。分別向姓高的家族買地。

　　早期在此以燒木炭、種田和種茶為主。種田的起源溯自日本人來大屯山。有回中午用餐時，山上的雲霧散開，他們看到竹子湖的地理環境，提議種蓬萊米，做原種田。那是1923年（大正12年），當時台灣在來米腥臭又硬，很難吃，才會有蓬萊米出現。

桂竹林內的石厝。

小9公車過來，還特別靠過來，以為我要攔車，進入園區內活動。對不起，這兒用「園區」形容，因為到了這個季節，竹子湖確實像是一個熱鬧的市集。

　　走至湖田國小，按著登山前輩張茂盛於1999年初繪製的地圖，順著柏油路走下去。最後下了石階，進入石頭堆砌的田地之間。這些田有的正休耕，有的正在種菜。石階間溪水嫋嫋，拍海仔竹林隔著一些產業。未幾，進入密林。很難想像在竹子湖旁竟有如此蔥蘢的林子。先是遇見一棵大崑欄樹，進而看到這兒林子裡最常見的大楓香。它們的主幹樹皮裂出理智的線條，猶若樟樹，卻多了一份滄桑。這些大楓香往往可長及二、三人抱的樹身，相當壯碩。我猜想是日本人刻意要求保護的吧！抵達小橋前，左邊有一條小岔路，未鋪石階，一路落葉堆疊，右邊是陡峭

下垂的美麗溪澗。山路上遺留有不少過去的舊水閥設施。最後，抵達一間農舍。農舍旁有小徑可以通到陽金公路。

　　我用了一刻鐘的時間來回。再回到小橋邊，束裝前進。隨即遇見岔路。二條岔路都在林蔭之下，呈現美麗的石徑景觀。選了左邊的小徑下行，晃眼抵達公路。按地圖之位置，研判此地就是青春嶺，亦即是過去之猴嵌。這條公路可抵達陽金公路，不過車輛稀少。沿公路上行時，左邊

陽明山的櫻花

　　根據友人陳世一在《陽明山之美》一書中的調查，「竹子湖曾經是台灣最早種植櫻花的地方，約在1900年左右就開始有少量緋寒櫻和吉野櫻的種植，而後又陸續有種植，使竹子湖成為日治時期最著名的賞櫻聖地，但由於竹子湖的雨量過高，也曾發生過栽植日本櫻花全部失敗的記錄。日治後期，陽明山中山樓及公車總站附近的櫻花也漸漸興起，和竹子湖共同成為台北附近的賞櫻景點」。

　　櫻花屬薔薇科、櫻亞科、櫻屬，花瓣五枚，雄蕊多數。櫻屬全世界大約有二百種，天然分佈於北半球和溫帶地區，台灣約有十種。其中緋寒櫻最為人熟知，花色緋紅，果實亦可食。冬春的陽明公園內有梅花、桃花、李花、梨花、杏花、緋寒櫻、日本櫻，看起來均頗相似，但除區別花色外，櫻花多呈二、三朵一束朝下開（本土種），並具長花梗，且樹幹上有一環環特殊的橫紋，可以此辨認。

有一條老水圳，而且有另一條落葉小徑。

　　後來，繞下去踏查。穿過一處隱密的箭竹林，接著一條落葉積得厚厚的小徑，忽地引出一座美麗的原始森林。右邊繼續是深崖，陡峭的崖下有巨大的急湍聲傳上來。炙熱的陽光無法穿越密林。

　　小徑旁邊不斷有方形水泥，猜想是鎮壓水管的水泥，而下方是大型水管。

　　這是一條鮮少人知的水管路。約莫十分鐘後，山路來到盡頭，竟是一間淡藍色小屋，屋前有老舊的洗磨石子門柱一對，附著著青苔，那兒還有一路未看到的七葉一枝花開花了。這裡是水源禁地，不得再

山櫻花。陽明山的代表性花種。

進入。仔細觀察這個淨水廠，突然間想到天母古道的淨水廠。淨水廠顯然已經修動過，可惜，門前上方有一塊小匾，字被塗掉了，但旁邊的「昭和」字樣仍是依稀可辨，看來是日治時代的建築物。溪水正不斷地從淨水廠旁邊的一處出口，轟隆地流向下方的瀑布。

　　折回柏油路，繼續往前，沿著彎曲的公路走了約二十分鐘，路上景觀尚可，時而被陽光曬得暈眩。辛苦了一陣，抵達一處石厝。石厝前右邊有竹林小徑。由小徑進入，出現一片桂竹林的天地。終於清楚此地為何叫竹子湖的原因。右邊竹林裡還有一間廢石厝，可能是採收竹林的工

竹子湖蓬萊米試種年代表

1899年，日本人將中村種引入試種。

1921年，台北廳農務主任平澤龜一郎及技師鈴田巖、磯永吉在竹子湖試種中村種。

1923年，竹子湖設立原種田。

1925年，中村種正式推廣。

1925年，從東湖到草山，為運送稻米開牛車道。

1926年，5月5日，磯永吉博士提出蓬萊米、新高米（新高山即玉山）、新台米，來稱呼台灣所種的日本米（中村種），後來總督選定蓬萊米之稱。

1926年，台灣第一次輸米到日本。

1927年，為方便運稻，牛車道改成汽車道。

1927年，設四十人書房，二年招募學生一次。一年級十人，三年級二十四人。一、三年級以國語、算術、習字為主，四年級以農業、家事為主。竹子湖書房後來改為國語講習所。此為湖田國小前身。

1928年，1.蓬萊米原種田事務所落成。2.竹子湖原種田倉庫落成。 3.原種田著手收穫（9月初完成）。

1933年，竹子湖高地試種蕃茄。

1935年，竹子湖成為高地蔬菜（高麗菜）的供給地。

1965年，陽明山至金山道路全線由二公尺拓寬成四公尺。

1968年，公路改鋪柏油。

1973年，竹子湖原種田事務所結束營業。

　　由於臨近都會生活圈，最近竹子湖內已有不少農家，栽植高經濟價值的花卉及盆栽，除知名的海芋外，還有杜鵑、茶花、松柏、梅花、櫻花等。觀光菜園主要培植的蔬菜有高麗菜、大白菜、蕃茄、胡瓜、青辣椒等，也是夏季蔬菜的供應區之一。園區的環山道路，非例假日適合健行，但真正的功能在運銷農作物。

竹子湖產業道路路上販售海芋等各種花卉的攤販。

寮，異常清新而特別。出了竹林，還有一條岔路，繼續往右邊的小徑上去，銜接環繞「園區」的公路。沿左邊的小徑抵達海芋田。台灣藍鵲正在築巢，發出清脆而美妙的叫聲，那是我過去不曾聽過的奇妙鳴唱，打翻了我對牠們叫聲粗啞之偏見。

台灣藍鵲一邊高展歌喉時，還各自挺著長長的尾羽在天空如鷹隼之鼓翼飛行。而牠們棲息的山頭，吉野櫻和重瓣櫻正開著淡紅色和多瓣的花朵。突然間，覺得自己很幸福，更因為選擇了這樣的小徑，似乎對竹子湖有了較深刻的接觸。

沿著邊緣的小徑繼續往前，直到海芋田盡頭的土地公廟。這時海芋正盛開，站在這處農田的盡頭，遠遠地看到了對岸遠方，一群遊客正在路上購買海芋。盡頭又是高崖瀑布，原始的森林。眼前有二條岔路強力地吸引著我繼續往前。可惜，我的初次踏查時間有限。只得繼續折回，穿過海芋田，上了環繞園區的公路，走

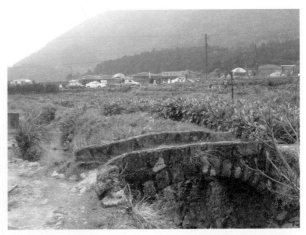

竹子湖窪地內的古橋。

竹子湖窪地內的舊石厝。

進遊客的人潮裡。過了橋後，右邊有一條田埂。我選擇從那兒下去，探看附近的溪溝。溪上有一座古老的石拱橋，見證這兒歲月久遠的開墾。過了石拱橋，眼前有一棟高大廢棄的石厝。無疑地，石厝和石拱橋似乎都是這兒開發歷史的重要遺跡，恐怕亦是我們到竹子湖行旅時，必須認識的一些重要風貌了。

　　竹子湖是早年陽明山最早開拓的區域，以前我讀杜聰明醫師的文章，小時候家境貧窮，他的姑姑好像就是由北新庄的百六戛牽牛到竹子湖吃草。後來，我亦讀到不少這兒開墾的文獻，顯見這兒是閱讀陽明山早年歷史不能漏失的重要地點。從石厝繼續往上，隨即走在環繞園區的公路。由此散步，一會兒便抵達校舍建築漂亮的湖田國小。（2000.4）

　　附記：2003年春天，有一回，由台大城鄉所陳林頌同學導覽，前往天母水管路步道走訪，在其簡報中才知道，先前在竹子湖查訪的淨水廠，過去是第一水源地，那淨水廠小區上的字應是「水源頭」。天母水管路步道則有第二水源地和第三水源地。

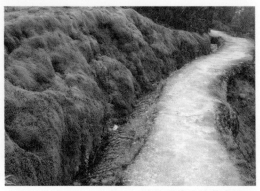

竹子湖昔時的舊水圳。

劍潭山步道

往文間山、大崙頭山、金面山

營區

觀机坪

通北街145巷3弄29號

42、203展望點

往內湖

開竹堤

楓咖啡樹

通化街

力行新村

往圓山

老地方

6

5

崗哨

便榆園

石舖小甘家

劍潭山153M

往圓山飯店

毋忘莊碑

楊榆樹小埤

銘傳大學

保齡球館

土地公

202巷

中山北路5段

劍潭站

■劍潭山步道

漫遊資訊

■行程

前往劍潭山的方法很多，301、220、285、260等絡繹於天母、士林的公車，都可抵達。下車的位置在中山北路五段的銘傳大學，由左邊的282巷進入。或在劍潭捷運站下車。

■步行時間

一、

中山北路五段282巷 **30分** 稜線 **15分** 老地方 **25分** 通北街登山口

二、

老地方 **40分** 文間山 **20分** 鄭成功廟

■適宜對象

全家大小皆宜。

■餐飲

附近無餐飲，宜自備。

搭乘台北捷運線，最能感覺山之存在的地點無疑是劍潭捷運站了。而旁邊的劍潭山無疑也是搭乘捷運不可或缺的登山小徑。已經四年多未到這座山健行，不知它是否有所改變。過去曾經翻過山頭，走到文間山。

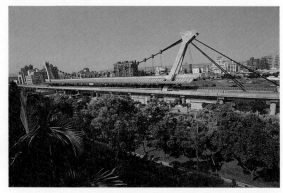

劍潭捷運站為登劍潭山的最好起點。

步道上的軍事標語遺跡。

　　劍潭山亦稱為福山（152M）。這個位於台北市中心的山巒，就位於赫赫有名的圓山飯店之後，同時也是淡水捷運線最接近的大山。此外，別忘了，它也是最深入台北市中心的一座山脈，再加上緊位於基隆河畔，四方景觀獨出一幟。在東南方的相思林環境和北方的火山地形環伺下，自然生態位置也益加顯得重要而醒目。

　　這一回，我想探索新的路線。一個不用穿過古人區——墳墓的森林，更能充分感覺山林小徑的美好。過去從劍潭山到文間山，因為不得不穿過古人區，健行的樂趣往往喪失大半。那種感覺好像享受一碗好吃的牛肉麵，卻是在車水馬龍的街道之小攤前，而非舒服雅緻的餐廳。

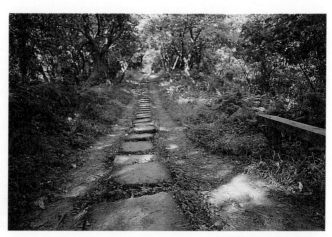
劍潭山山稜的步道。

　　從捷運站過了中山北路，大致上有三個入口。一個在土地公廟拱門，第二個在圓山保齡球館，第三處在銘傳大學旁左邊的巷

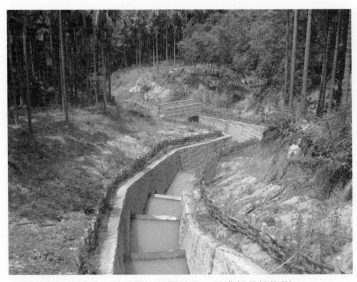

劍潭山東面的排洪水道工程，荒謬的是，周遭都是檳榔樹。

子。我喜歡把它們比喻為一個森林大站的不同入口，如果是一個森林小站往往只有一個登山口。這三個入口風貌各有千秋，相互通達，都能在半小時上抵視野開闊的稜線。

　　我再次選擇銘傳大學左側的小徑上山，沿著石階緩步而行，一路有零星住家。上了石階，四棵楊桃樹老樹還在，倍感欣慰。

　　一路上，尚未抵達稜線前，石階路旁都是綠竹林分佈。愈往山頂，愈為深邃、清幽。葉大而高挺的麻竹也有一些。途中，偶而還看到楊桃栽植，還有香椿之類的民俗植物。綠竹筍的盛產期在6、7月。清晨時，常可看到筍農荷鋤挖筍，附近山腳有時便可買到新鮮的綠竹。

劍潭山山脈往內湖方向南面山坡較為乾燥，多半是芒萁草原，容易引發火災。

從劍潭山縱走到金面山山頂，乃橫越台北盆地的重要山徑。

　　穿過中國人壽產權的土地後，抵達「毋忘在莒」的石壁時，林子才感到蓊鬱一些。不過，山下的車聲始終不斷地浮上。過了石壁，開始有崗哨、碉堡和廢棄的營房。這些崗哨沿著稜線，一路共有八個，主要是為了保護蔣介石的士林官邸而設立在山頭的。過去，這兒是不准登山者接近的隱密山區，如今開放，才逐漸有人運動、登山。

　　走到稜線後，山頭林相良好，儘管日光明媚，毫無悶熱之感。除了常見的相思樹，山紅柿、青剛櫟等稜線上常見的植物都能發現。約莫走

了一刻，抵達稜線終點，現在開闢了一個很大的林蔭空地，叫老地方。許多中老年人在這兒休息、泡茶和運動。

稜線終點還有岔路。左邊通往碉堡，仍有些許駐軍。右邊的狹窄小徑通往文間山。小徑逐漸下坡，有六、七分鐘的時間都是走在林子裡。中途，出現二條岔路。第一條後來試著走了一段，都是在林子裡，非常舒適。第二條走在石階上，中途有一段是開闊的芒草地。這兒有一處休息的空地和瞭望基隆河的觀機坪，一般登山者似乎傾向於走這一條。天氣熱時，才走前面第一條。

台灣史著名茶商李春生的孫女、牧師娘李如月，曾有一詩＜上圓山＞，頗能映照吾人現在小立山頂的心境，謹摘錄如下：

圓山高處極登臨，
山水迴環豁目心；
江上帆檣時出沒，
社頭林堅變晴陰。

可惜了，基隆河已見不到江帆點點。如果繼續往前，一路要穿過墳墓區，而且緊臨軍營，到處是丟棄的垃圾。很少看到山區有如此髒亂的地方。出了林子，是條軍用產業小路，筆直通往文間山、金面山和大崙尾山等山巒。呵，這是一條健行的大動脈，一日健行的美好世界，端賴你抉擇。（可參見延伸說明「文間山之旅」）。

我最新的建議路線是走前面二條路。第一條享受林子的蓊鬱。第二條變化較大，最後抵達印度橡膠樹的農家。這戶農家旁邊有翻倒的石臼，看似已在此居住少說有四、五十年。農家前有二條小徑往山下，建議往右邊的小徑，經過檳榔林，和第一條路相接。不妨由此再按第一條

上山，走回劍潭山的稜線。如果繼續下行，通往通北街的巷弄。

　　想要搭乘捷運登山的人，時間若只有半天，或許可以來此散心。再去附近的城市餐廳享用午餐，生活裡有一、二天如此，應該會很愜意吧。（2001.7）

文間山之旅

　　十幾年前，文間山還未開闢車道時，就有傳統的登山小徑，讓喜愛登山的人翻越這座海拔不到二百公尺的山頭，前往故宮博物院。或者，由相反的方向走到大直。目前，前往文間山的登山小徑已經被寬闊的柏油路取代，從劍潭古寺邊的雞南山路上去即可，舊路幾乎都已消失。如果由大直上山，登山前不妨先至右邊巷弄內的劍潭古寺參拜，欣賞這座百年老廟的規模。

　　文間山由於位居要津，眺望視野良好。但附近的林子並未被充分保護，開發頗為嚴重。一路上不時可看見廟宇和軍事要塞。由於林相不夠隱密，甚少形成台北近郊山區常見的次生林，再加上缺少溪澗、水潭流過，相對地，動物種類也不夠豐富。

　　路邊山坡地的主要喬木是相思樹，最常見的灌叢植物是芒萁。這種向陽坡面的蕨類，經常密覆成低矮的草原，可見山區環境頗為乾燥。到了接近山頂的地區，還可發現為數頗多的車桑子，可能與這塊山區早年仍屬於海岸地層的地質有關。

　　非例假日時，登山路的車輛較少。走路約半個小時，抵達一條分岔路，左邊往福山農場，右邊往鄭成功廟。左邊路況較差，除了軍車外，較少車輛往來，相當適合健行。此條山路位居稜線上，再加上山脈和基隆河並列，處處可向左右兩邊的山腳鳥瞰。右邊可俯瞰基隆河和台北市區；過了岔路口後的雷達營區，左邊又可遠眺故宮、雙溪和陽明山。由此再一路前行，都是柏油小徑，平常只有軍人和登山客在活動。

　　經過一間孤立的簡陋民宅和少林亭，隨即抵達一處岩塊的山區。左邊有一條不明顯的小路，通往基地。此路為登山客常走的小徑，繼續下行，按登山布條指示，可抵達大直，也可銜接劍潭山山稜線。若繼續沿大路走，繞山盤行，不久即抵達軍營，左邊也有小山路。由小山路繼續往前，可抵達劍潭山，沿稜線走約一小時，可下抵劍潭捷運站。中途在雷達軍區時，還有一條往右邊的柏油小徑，可通往山頂的雷達管制區。半路上也有登山小徑，通往文間山山頂。

　　文間山（182M）位於自強隧道上方之山脈。從山腳仰望外貌不揚，但從鄭成功廟遠看時，近似二個圓緩的雙峰。若朝鄭成功廟方向的柏油路前行。路面寬闊，旁邊有廢棄的軍事碉堡，還能展望內湖公館山方向的景觀，及基隆河上塔悠河段全貌。登山者撫今追昔，或可想像昔時基隆河蜿蜒之綺麗景觀。

　　半小時後，可抵達鞍部的涼亭，左邊有石階小徑可上抵文間山山頂，也有寬廣小路下山。右邊開始為劍南路，可通往鄭成功廟。鄭成功廟視野開闊，適合遠眺淡水河和觀音山。

　　鄭成功廟下方有登山指示牌，告知位置，並繪出通往金面山、大崙尾山和大崙頭山的路線，路程都不遠，腳力健者，不妨由此繼續攀爬。此路可經湧泉寺，下抵外雙溪。

雙溪森林木棧步道

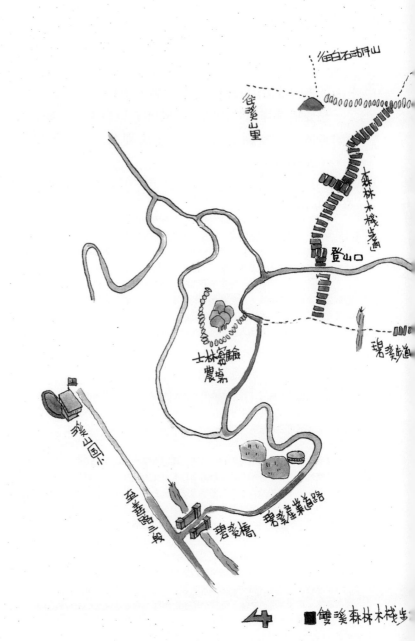

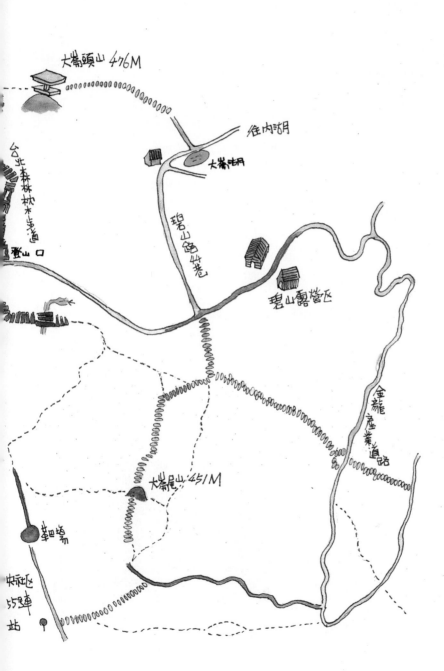

漫遊資訊

■行程

欲前往這條步道，可以搭乘小18公車，由至善路三段過碧溪橋下車走上山，也可以在內湖區公所搭乘小2公車，由金龍路轉碧山路，在碧山里終點站下車。之後，走大崙湖旁之步道上至山頂，亦可由枕木步道入口進入。開車更為方便，碧溪產業道路和碧山路交會口有停車場。

■步行時間

一、

木棧步道入口 __60分__ 山頂稜線 __5分__ 大崙頭山

二、

大崙頭山 __45分__ 枕木步道入口 __30分__ 士林實驗農場

三、

大崙頭山 __80分__ 大崙尾山 __30分__ 中央社區七站

■適宜對象

全家大小皆宜。

■餐飲

附近無餐飲，宜自備。

台北盆地的步道種類多樣，泥土步道、水泥步道、枕木步道、樹條步道、卵石步道、砂岩步道或安山岩步道等等，內容亦十分多元。但若論獨樹一幟者，無疑地，雙溪森林木棧步道是台灣最具

雙溪森林木棧步道的建設，彷若森林裡的誠品書店。

後現代感，也最具有生態保
育意識的步道。當然，修築
這樣一條枕木步道的花費恐
怕也最昂貴。但若純以視覺
空間來說，它跳脫了過去步
道的呆滯和沉悶。寬敞的枕
木，鏤空的視覺，高高架於
地面上，讓人更接近森林，
而不是一種仰望的疏離。再
者，盡量不遮住周遭視線，

此一步道架高，離地面少說都有三、四十公分。

又不干擾森林原先的生長機制，也值得稱許。

　　它也是內雙溪農林體驗園區主要的二條生態步道之一，周遭林相成
熟而豐富，多半以能承受東北季風的植物為主。一路走來，輕鬆而自
在，不會有以往山路的壓力，像是進入一家新穎卻尊重原味的餐廳。

　　從登山口開始，兩邊還有一些過去殘留的園藝植物產業，同時步道
左邊還有溪澗發出淙淙的流水聲。大約走個五十公尺，就進入隱密的林
子，紅楠、大明橘都是優勢植物。

　　這裡雖是蓊鬱而原始的風衝矮林，但中途還是可以看到駁坎遺跡，
顯見過去曾有產業在此出現過。一路上也相當適合賞鳥，鳥類族群的出
沒十分平均。在觀賞時，由於觀察的位置較高，並不盡然是辛苦的仰
望。

　　步道的盡頭銜接五指山步道，左邊往五指山和標本園區；右邊往
前，左邊有小徑可通碧山巖，再往前有另一條更早時修築的「台北森林
步道」。這也是一條枕木步道，但以貼著泥土地面的修鋪方式，明顯地
不若目前這一條尊重環境的演替。如果繼續往前走，稜線直通大崙頭山

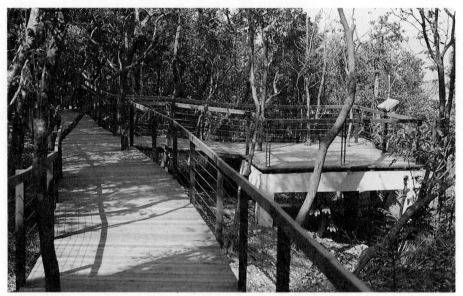

木棧步道尊重森林成長的自然機制，但修築的經費想必亦最昂貴。

山頂（476M）。這稜線和山頭居於四通八達的位置，高興怎麼走都好，識得植物最佳，但理解周遭人文和自然風物更能產生情感。

在此也不得不略述個人對步道的看法。我想把重心放在二個大議題。一為步道材質，二為解說牌。

自然步道發展迄今，其實也經過多方摸索，到底一處山徑是否要鋪設人為的建築材料？要鋪什麼樣的材質？爭論一直很多。我會主張遠離都會的山區及國家公園，盡可能不要鋪設，這也是晚近尋找非石階山路攀爬的重要選項。有些近郊和社區的山頭鋪設石階，我亦能以理解的眼光包容，畢竟政府單位必須考量到老幼婦孺的休閒空間、地方產業的運送等。只是晚近一些偏遠山區的山頭亦有石階出現，還使用外地來的石頭，諸如陽明山國家公園及平溪線等，這種石階步道就有必要檢討了。

台北森林步道

這條位於外雙溪農林體驗園內的步道，實際長度不及二公里，但穿越過隱密而幾未開發的大崙頭山西面山麓，林相成熟而多樣，動物資源也異常豐富。除了有各種森林鳥類和昆蟲棲息外，爬蟲、松鼠等哺乳類也不時可見到。晨昏時，步道兩旁更是霧氣濕重，加添了林相的神祕感。

如果由士林至善路通過碧溪橋沿產業道路往內湖上行，大約二十分鐘即可抵達紅木欄杆的入口處。左邊為上大崙頭山登山口，右邊為自然觀察步道入口。沿著這條寬一公尺五公分的山路，一路拾級而上，都是枕木鋪成的步道。枕木上不時會出現鐵皮解說牌，介紹現場的植物和長相。這裡的解說牌介紹的樹種較為奇特，諸如潮濕林的水金京、成熟林的茜草樹、耐風耐旱的小葉赤蘭等，都是台北其他步道解說牌上，較少被提及的重要樹種。

但最重要的是東北季風下的優勢樹種，諸如大明橘、山紅柿、紅葉樹、老鼠刺等厚葉或多鋸齒的植物，以及北部區域代表性樹種，諸如野鴉椿、山臼等善於落葉的樹種和紅楠，都構成了這塊大崙頭山西北面山坡的林相。

一路上，儘管都是爬坡，如果慢慢走，一點也不覺得吃力。旁邊還設有枕木平台，讓登山遊客休息，或駐足觀賞。鐵皮解說牌的設計主要也是吸引登山客。

貼著泥土興建的台北森林步道。

解說牌也是一個值得省思、討論的。自然步道設有解說牌確實有必要，那也是更深入認識一座山的方法。但我並不傾向於在每一處重要景點都非得有解說不可。倒是可以盡量集中於登山口，以地圖明示，讓民眾清楚了解梗概，必要說明的景點再設立。網路也可以處理一條步道的內容。而解說的內容，除了自然景觀和物產特色外，我覺得山性、步道、詩詞文獻，以及常民在此的生活歷史亦是重點，這方面一般人相信都覺得有必要，但較少在現場的解說出現，或許目前田野調查的功夫還下得不夠徹底吧。（2000.2）

東北角線

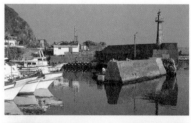

獅球嶺古道

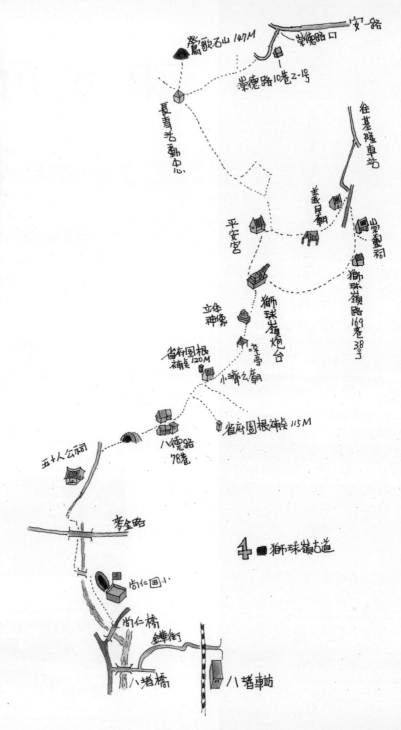

鶯歌石山 147M
安一路
崇德路口
崇德路10巷2-1号
長青老活動中心
往基隆車站
義民廟
山學童祠
平安宮
立体神像
獅球嶺炮台
獅球嶺路169巷38号
省府圖根補点120M
小諸公廟
省府圖根補点115M
五十人公祠
八德路78巷
參全路
尚仁国小
尚仁橋
鐵道街
八堵橋
八堵車站

獅球嶺古道

漫遊資訊

■行程

搭火車在八堵車站下車，過地下道至金華街，再過八堵橋至尚仁國小。

■步行時間

八堵車站 **30分** 五十人公祠 **40分** 獅球嶺砲台 **15分** 大業隧道下傳統市場

■適宜對象

少年以上皆宜。

■餐飲

基隆市附近餐飲店多。

　　戒徒遂踰嶺，徒轟艱登陟；
　　狁夷淪陷地，僅此限其闖。

這是1886年清法戰爭後隔年，清朝大家、詩人陳衍渡海來台的感懷詩＜晚渡獅球嶺，放舟至水返腳，乘月肩輿抵稻江＞中的一段，描述其從基隆港翻越獅球嶺到水返腳（汐止），再到大稻埕的心境。

林朝棟。

　　攀登獅球嶺當然不只陳衍而已，清朝詩人所在多矣。大抵在1891年鐵路未開通前，幾乎所有從基隆來往台北的旅人，都必須經過這座橫擋在台北和基隆之間的百來公尺小山。然後，才能如陳衍一樣放舟到汐止，再乘輿入城。或者是下了山，逕自在嶺腳搭船，順河而下。比陳衍

更熟悉此地環境的英國茶商陶德（John Dodd），就有更寫實而精確的精彩描述：

　　登上小山前往嶺腳的路徑十分陡峭。艋舺平原的物產（米、蔗糖、大菁、黃麻等）便由此翻過小山到基隆。而魚貨則由基隆運往內陸的村鎮。在大清晨，你遇見不少人攜著裝著海魚的籃子──某類非常小的魚，那是夏天路上唯一的必須習慣的氣味。旅行者則多半搭乘轎子，由基隆肩送到嶺腳。在夏天的月份，翻越這險峭的山，這種抬舉的工作當然相當艱辛。從海關到嶺腳的翻越路程，通常約一個小時多一些時分。此後，可以訂一艘適合急湍的小船，航行而下，直抵淡水。

<div align="right">──陶德＜基隆周遭＞（1885）</div>

八堵車站旁的二二八紀念碑。

　　我要走的路線大抵也是陶德提到的，從海關到嶺腳的距離，全程不到四公里。後來，自己估算一下，自己走路所用的時間，大致和百年前抬轎夫的時間差不多。但抬轎夫肩膀可能肩著一頂坐著像陳衍這樣的旅人竹轎，不像我只有一個小小的背包。

　　那是冬末一天清晨，我特別搭乘電聯車在八堵車站下車，準備由此出發，穿過地下道，前往獅球嶺，再下山，從基隆火車站（旁邊即當年海關）搭乘火車回來。

　　過了地下道後，隨即進入窄小的金華街。詢問當地老婦，沿其指示路

箭竹稜線上的三角點。

線，跨過八堵橋後，抵達尚仁國小旁左邊的渡船口。這裡過去我常來，以前研究西方旅行者的遊記，知道它是基隆河上游終點港口之一。大武崙溪在此和基隆河交會。溪邊巨岩寬平，看似良好之泊船地。

再沿著大武崙溪右岸步道前進。這條平坦的步道如今是中油線路。雖然旁邊為林子，但更上方是高速公路。緊接著有小橋跨溪，穿過一個橋墩，抵達五十人公祠。

五十人公祠旁邊碑文刻錄著，早在清朝中葉，基隆河已經是重要的運輸河道，地瓜、茶和大菁等由此運送經過，此地稱為港仔口。最早，有五十人順基隆河來此拓墾。後來，有一回流行病，導致全數罹難，僅一人倖存，後人遂撿屍骨，建此廟祭拜，凡有事業不順遂者，皆可來求。據說有求必應，還頗靈驗。

由此再往前，約半百公尺，又有一岔路進入涵洞。涵洞長約二十五公尺。出了洞，都是貧窮人家圍聚成的小村落，屋頂鋪著雨港常見的油毛氈。離開這一小聚落，沿山徑石稜而

昔時碉堡的瞭望孔。

獅球嶺誌

獅球嶺位於基隆港市南方、約五百餘公尺的丘陵地上，屬於大基隆山支脈三貂山的西支。沿此一支脈而下，分別有土地公嶺、大小紗帽山、七里墩山等。這些山雖然不高，卻崎嶇起伏，層巒迭起，明媚如畫。從山嶺遠眺，基隆港灣歷歷在目，自古即為軍事要地。

1883年清廷在嶺上築有砲台。1884年，直隸提督劉銘傳以山西巡撫銜，督辦台灣軍務。同年8月，法水師提督孤拔率艦進攻基隆，企圖翻越獅球嶺，謀取台北城。

提督曹志忠率部隊和棟軍統領林朝棟駐守於嶺上，阻隔法軍南下，相持數月而罷。次年乙酉，法軍再攻獅球嶺，仍為林朝棟力拒。

1894年，清日之役，台灣防務吃緊。海防重鎮基隆，由提督張兆連率十三營駐紮。獅球嶺有林朝棟率十營戍守。次年乙未，台灣割日，台民成立「台灣民主國」，林朝棟受命移防台中，獅球嶺改由胡連勝統六營鎮守。同年5月，日軍發動對基隆的攻擊。在這場短暫的攻防戰中，守軍在獅球嶺堅決防禦，激戰至傍晚，知曉大勢已去，才結束這場保衛戰。

現存的獅球嶺砲台，位於獅球嶺頂三叉路口，四周林木茂密，隱密良好。砲台上的大砲在日治時代已經遺失，目前僅存石造指揮所，以及一處扇形砲座。砲台旁有一殘存的彈藥庫，雙重牆體回字型平面，用砂岩砌成。開口設於兩側，弧拱門洞二道。中央為彈藥庫，牆質堅厚，可防阻砲擊。

現今，這兒還有高速公路指標的標示點。站在指標處，可清楚望向市區方向，基隆港灣的景色在此可一覽無遺。

上，路窄而陡，車流聲不斷傳來。周遭下方的山路似乎都被公路環繞。山腰有一些產業，接著是隱密的箭竹林，大概是這兒的主要植物種類。爬一陣陡坡後，上了稜線，仍舊以箭竹林為主。偶而有一些低海拔常見植物，諸如野牡丹、紅楠、山桂花等。

中途來到一處小濟公廟，廟後有一省政府時代的圖根點。上抵一處涼亭後，眼前為長壽公園，大清早來此晨操的人似乎不少。至此，北方的視野漸開，看到右前方山勢有若一頭大公獅伏臥，左邊砲台的位置則類似一個小獅球。當初為何叫獅球嶺，想必是看到這地形演變而來的結果吧。

過了平安堂後，就是著名的獅球嶺砲台。此一台灣史上最著名的嶺地，海拔不過一百一十五公尺，是當年基隆進入台北盆地的唯一交通孔道。

站在砲台的小丘山，往北瞭望，正下方就是中山高速公路穿過的大業隧道。銜接公路的則是繁華的基隆港市，以及輪船泊靠的港灣。基隆

獅球嶺碉堡昔時殘留的建築。

幾處砲台都以視野良好著稱，但這一處無疑是最正中的重要據點。1885年林朝棟率領清軍鎮守獅球嶺高地八個月，扼住港口咽喉，阻擋了法軍進入台北。還有十年後日本乙未侵台（1894年），因為嶺上守軍內亂，在大雨中遭

昔時置放大砲的陣地。

平安宮

平安宮創建於1796年（嘉慶元年），至今已有二百年歷史。迄今歷經七次整建。最早該宮是座西南西向，經歷幾次改建，改成現今北北西向。最早也只是茅屋小廟，現今則全然翻新成規模宏偉的大廟。

距離這次重建之前的大規模重建是在1921年（日本大正10年），宮前廣場右側還留有辛酉年「獅球嶺平安宮重修誌」的石碑，以及當時樂捐的信士姓名和金額的碑文。

獅球嶺最高點。

平安宮重修紀念碑。

到日軍攻陷。這二次發生在此的慘烈戰鬥，不免都再度浮現腦海。

如今，這兒只剩下一座石造指揮所，以及扇形砲台基地。它們的規模雖不若槓子寮、海門天險等，卻和戰後遺留下來的軍事碉堡，都將此地理險要的位置，充分地突顯，供後人到此憑弔、吟哦詩句，憾恨歷史之枉然。我不免再想引用19世紀末光緒年間詩人黃瀚＜雞籠港漫遊紀事＞裡的詩句，做為在碉堡鳥瞰之結束：「我行踏上獅球嶺，嶺頭戰壘猶堪省。」

再往砲台下方走一段路，和獅

平安宮的石獅造型獨特，與一般的
石獅所握的器物截然不同，可惜有
些已損毀。

球嶺對峙的山頭有一座基隆最早的土地
公祠——平安宮，建於1796年（嘉慶元
年）。主要係庇佑早年往來獅球嶺的旅
人，至今仍舊香火鼎盛。唯今乍看之，
還以為是其他神明的大廟呢。走下廟的
步道更有石燈座，共四對沿階而立。一
般土地公廟是不會有這樣規模的，可見
其重要性。階梯盡頭是一對典雅的石
獅。這對石獅和一般石獅差別甚大。它
們的腳竟握著算盤，另一腳雖已毀棄，
但持著的似乎亦是商圈官場之器物，相
當特殊。此外，旁邊的廢棄涼亭，儘管
草長茸深，亭柱斑駁，仍揣摩得出前朝

土地公的精緻和繁華的一個面相，意味著這是一個不凡而輝煌的廟寺。

　　由平安宮再往下，中途遇一公用古井，座落早年的石階老路旁。再
沿路而下，穿過拱門
進入中山高綿長的傳
統市場，約莫二十分
鐘後抵達火車站。搭
車前，特別去拜訪鐵
道上的老朋友，一間
縱貫線上仍在使用，
也幾乎是碩果僅存的
號誌樓。（2001.2）

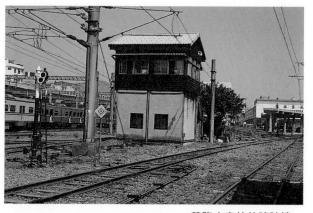

基隆火車站的號誌樓。

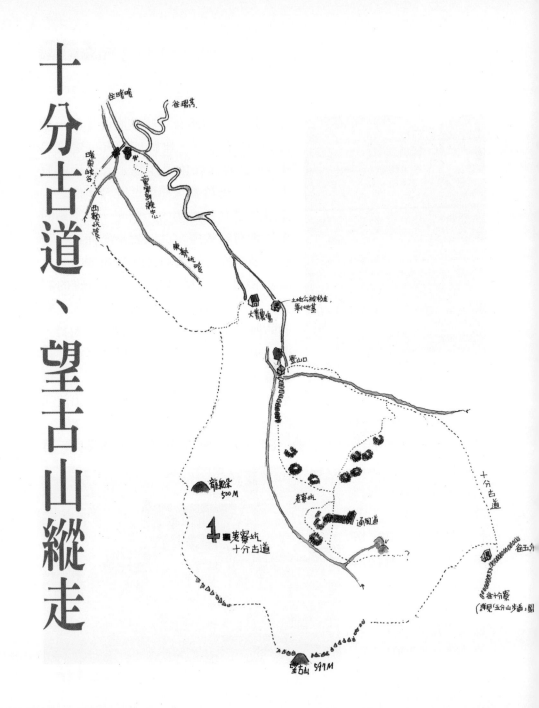

十分古道、望古山縱走

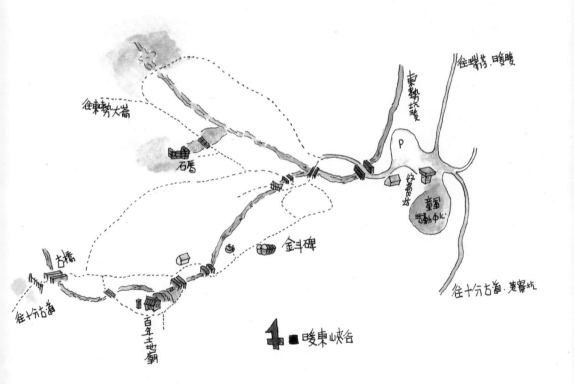

往瑞芳·日暖暖

東勢坑溪

往東勢大崙

石厝

P

好景坊

童軍活動中心

金斗碑

古橋

往十分古道

往十分古道·老寮坑

百年土地廟

暖東峽谷

漫遊資訊

■**行程**

中山高下暖暖，前往暖東峽谷。或搭乘基隆市602公車至暖暖東新煤礦站（603公車走東勢坑路線，到暖東峽谷，車少）。至暖東峽谷後，繼續往前。遇岔路，走右邊產業道路，直駛到產業道路盡頭。左往十分古道，右邊往荖寮坑煤礦舊址。

■**步行時間**

暖東峽谷 __40分__ 登山口 __50分__ 土地公廟 __120分__ 望古山 __90分__ 中窯尖岔路 __15分__

龍船朵 __40分__ 往暖東峽谷岔路 __15分__ 登山口

■**適宜對象**

青少年以上為宜。

■**餐飲**

附近無餐飲，宜自備。

19 世紀中葉時，基隆河上游的暖暖，曾是東北台灣貨物的集散地，也是進入宜蘭的要道。1823年（道光3年），板橋林家花園殷商林平侯、林國華父子，以鉅資修築暖暖經十分寮（或三貂嶺）、頂雙溪、遠望坑到宜蘭的古道。暖暖段的古道，現今被稱為十分古道。日治時代為保甲路。暖東峽谷石洞內的居民則稱它為官道。

　　1876年年底時，台灣巡撫丁日昌，前往一處叫「荖寮坑」的地方巡視礦務，那兒靠近

丁日昌。19世紀末，台灣重要的清朝官員，曾倡議開煤礦、種植咖啡。

八斗子，和十分古道附近的「荖寮坑」同樣以產煤聞名，而且都有近百年歷史。就不知丁日昌是否走過十分古道。還有那位清廷總理衙門聘請的英籍礦師翟薩（David Tyzack），當時到處旅行，聲稱「荖寮坑」煤質良好。他是否也沿此，勘察到十分寮去呢。這二個歷史公案都值得繼續追查。

五分山石階步道起伏於山稜線。

　　為了省掉進入暖東峽谷的門票，三個家庭帶著五位小朋友直接將車開至右邊產業道路盡頭，從那兒進入十分古道，但也喪失了接觸峽谷內早期殘留的人文風物，希望下回可單獨到那兒走訪。

　　通往十分的隧道即將打通，這條產業道路將成為暖暖和十分寮之間的要道。抵達產業道路盡頭前，經過了第一座土地公廟，廟門朝著路旁南面，顯見當時古道是在產業道路右側。過了土地公廟，約莫五分鐘後，抵達小路盡頭。有一棵老茄冬樹佇立著，殘存的古道在左側，沿溪而上。右邊平坦的小徑，通往暖暖地區清朝時就出現的荖寮坑礦場。

　　走入古道，隨即感受到一陣潮濕而涼爽的林氣。旁邊有水流澎湃的東勢坑溪，周遭盡是潮濕地區常見的林木。跨過小溪後，拾級而上。未幾，看到右邊有通往荖寮坑的明顯岔路。再往前，溪邊疑似有大菁染料池的窪地，符合早年文獻提及此地殘留有菁礐之說。附近更有許多駁坎堆砌的遺留物，連綿如城牆，規模相當浩大。顯見這兒早年一定擁有不小規模的產業活動。

暖東峽谷內的步道，終年於潮濕的環境裡。

這條古道殘留的路徑，走來十分舒服，森林蓊鬱而原始，昆蟲相相當豐富。不時踩在先人遺留的殘舊石階上。不久，慢慢地爬上山腹，遠離了水邊。柳杉林和桂竹林繼續出現。

這段路走了約莫五十分鐘，上抵嶺頂的稜線。稜線就是五分山步道。往石階下行十來公尺，有一座土地公廟。繼續往下約一個小時多，十分寮老街即在望。這就是早年的十分古道越嶺路線。往上則前往五分山氣象台。（詳見《北台灣漫遊——不知名山徑指南 II》平溪十分線的「五分山步道」）

上回走五分山步道時，陽光明媚，我被曬昏了頭，竟未注意到這兒有一條岔路。不，是二條，還有一條往望古山山頂，但是幾乎密覆在芒草和灌木間。想到待會兒要走這條路，不禁暗自心驚，非常後悔，未帶磨好的開山刀。

休息一陣後，雖有些猶疑，還是決定前往望古山，繞O型路線回到暖東峽谷。再怎麼說，車子就停放在那裡，不回去是不行的。

我用登山杖當砍草的工具，在前嚮導開路，手裡只有一張影印自藍天隊張茂盛繪製此區的簡圖。不消二分鐘先上到頂子寮山。沿著稜線繼續往前，眼前的路徑林草叢生。研判是因現在為夏日，才導致各種植物如此茂盛生長。緩慢地走了約一個多小時，幾乎都在摸索山路，尋找布條，或者陷於林叢的糾葛中。最後，爬上山林投的一處稜線。這時節山

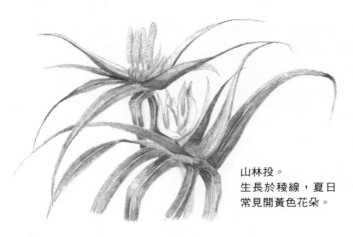

山林投。
生長於稜線，夏日
常見開黃色花朵。

林投開著鮮黃色的花朵相當漂亮，可惜數量並不多。

　　山稜線視野開闊，可以遠眺周遭，平溪地區的山谷和基隆嶼，盡收眼底。稜線上山林投大量密生，難以踩及下面的土地。

繼續往前，勉強有一條過去被人砍出的林叢小徑，但幾乎每一步都得努力地撥開山林投葉。我暗自叫苦，但小朋友初次踩在都是山林投的幹莖上，竟是興奮異常。

　　走在上下起伏不定的山林投和芒草叢間，跌足多回，又掙扎了一個多小時，才抵達望古山（601M）。山頂旁邊有一塊大岩石。時間剛好正午，就地打尖，享用中餐。

　　餐畢，續走稜線，山林投和芒草叢依舊在前阻擋。又有菝契、黃藤和懸勾子等刺人的灌叢和攀藤橫生周遭。有的人衣服被割破，也有的手被劃傷了。我因為在前開路，割扯得最為嚴重，二隻手臂都劃出了十幾道傷痕，右肩還滲著不知從哪裡來的大塊血漬。也不知是汗水或林子間的水氣，褲子全濕。白色的T恤一樣悽慘，全然污黑了。

　　繼續在隨時斷路的環境裡，不停地在密林中尋找前方的布條。找到了，才能勉強往前。布條對我們而言，簡直是大海中的明燈。我發現，自己正帶領一群朋友和孩子們，進入北台灣低海拔郊山最險惡的一座，壓力倍增許多。所幸，大抵只要沿稜線走，應該都不會迷失。最後，抵

達另一處近六百公尺的山頭前，有一條人工的階梯，急陡而下，但依舊在稜線上摸索。山林投消失了，但芒草還在，小徑也尚未明顯。我們常有一種陷入芒草林海，不見他人的壓力。走走停停，焦慮叢生。繼續在找路，很不確定自己的正確位置。同時，開始狐疑地圖的準確度。過去，參考張茂盛的登山地圖，圖上寫一個小時抵達的山路，往往也能以相同的時間接近，或者稍晚一些。但是這次卻嚴重落後。從頂子寮山到望古山約一個小時，我們竟走了二個小時。

再渾噩而行，抵達了往中窯尖的岔路。但是，又多花了一倍的時間。從這兒走到中窯尖約二個小時。另一條岔路往右，直指龍船朵，約十分鐘可抵達。我們較為放心地下行，抵達一處溪澗，大夥兒壺水用盡，在那兒貿然享用清涼的溪水。不料，天空開始下雨，雨勢滂沱。昨日爬山就知道下午會有雷陣雨，所以都帶了雨具。原本，若按行程，應該可以避開雷雨的。只是，沒想到路程耽擱了。

在雨中緩慢前進，抵達龍船朵附近。龍船朵別號「迷你霸尖」（500M）。可惜，大雨嘩啦直下，能見度低，完全看不到它的沛然氣勢。只隱隱感覺，彷彿有一塊蠢蠢欲動的大岩，佇立在山頂上。

更糟糕的是，一個危險的狀況併發了。原來，去年象神颱風時，這兒出現了土石流的山崩環境。我們因為資訊不夠，不知這個地方的地形已經明顯改變。原本以為只是斷壁，但看到時，不禁傻眼。試著踩在土石流後的裸露山坡地，但腳下的大小石頭隨時都在迅速滾落，相當危險。偏偏布條又在土石流中消失了，一時間，找不到往前的小徑。這時大雨未停，急忙把孩子帶到旁邊的林子等候，避開土石流的威脅。

我先冒險沿著土石流的山坡往下走，嘗試著尋找任何布條的可能蹤影。往下小心走一段後，驚魂未定，大雨繼續落。眼鏡卻被雨水打糊，根本看不到任何東西。這時若有岩石掉落，都不知如何躲。勉強爬到一

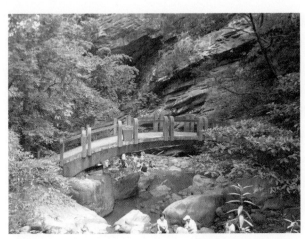

峽谷內的新型拱橋。

處岩石旁，揮拭全身的汗水。再往前探索，不意又是一處土石流的環境。摘下眼鏡細看，還是看不到任何布條。

過了一陣，雨勢似乎漸漸停息。但山霧瀰漫，天全暗了，還是未看到任何布條的蹤跡。我心裡有些急，已經三點半，再找不到布條，恐怕得想辦法向外面求救了。雖然想到，若是向外求救，對自己經年帶野外觀察是一大諷刺，但為了全隊的安危，顏面盡失又何妨，更何況自己體力也已放盡。

於是，我不再冒險，放棄了尋找布條的努力，往上爬，繞了一大圈，回到了大夥集聚的林子。這時，另一位曾經當海員的父親，本來一直殿後，轉而自告奮勇。換他爬下土石流的山溝，繼續尋找。他的視力較佳，在大霧湧起時，或許較有機會。

我和孩子們在林子繼續休息。過了七、八分鐘，聽到他的叫聲，從山谷下傳來。果然找到了。那回傳的聲音，平淡而輕鬆，但對苦候的我們，真是美麗的佳音。原來，他在山谷最下方找到布條。但這也意味著，孩子們和我們一樣都要冒險爬下土石流的山谷。但石塊隨時會因為我們的踩踏，突然滾落。這些落石，有的大如頭顱，相當可怕。我們只得讓孩子們保持距離，一個接著一個，慢慢地走下去。好不容易，大家才安然渡過了危險。

　　這時山谷似乎又有岔路。一條通往中窯尖，另一條過了溪谷，往林子裡去。地圖上並未繪出，我們當然走右邊向西的小徑。這時雷雨又再度急落，聲勢比先前更加浩大。但過了土石流的環境，再怎麼澎湃，我們也不在乎，縱使全身都已經淋濕。

　　這時山徑變成了水道，我們踩在溪溝中快樂地前進。最後，走出了林子，抵達一條野薑花林立的產業道路。往左通往暖東峽谷。往右經過一處美麗的草原和農舍，再往上銜接產業道路。又走了十來分鐘，終於回到了登山口，結束了這次艱辛、危險又疲憊不堪的旅行。

　　回家後，特別上網查詢資料，這才發現，在一處小佈告的山訊裡，有人提到龍船朵附近，因為象神颱風，附近有土石流，通過時宜小心。

　　唉，至此，我才猛然覺悟，自己真被這座低海拔不過六百公尺的小山，結實地教訓了一頓。以後，這種路況不明的山，最好還是要查明更多資料。同時，備妥開山刀、手電筒等必備的用具，以免真的發生危險時，什麼都沒有攜帶，那就相當不應該了。（2001.6.3）

■暖東峽谷步道

　　暖東峽谷是過去十分古道必經的路線。過去，由十分寮到暖暖，一定得經過此地，再到東勢坑，進而抵達暖暖老街的基隆河畔。如今暖東峽谷的路段被基隆市政府劃為公有地，規劃為休閒遊樂區。許多過去的古道石階已然消失。不過，還有些許路段仍舊留有當年的古物。這些是研判當年古道和人文產業活動的主要見證。

　　暖東峽谷會成為遊樂區，倒不是因了古道之故，主要在於它是二條溪流的交會點，峽谷內的西勢坑溪更是水勢豐沛，形成天然險要的巨岩景觀，溪邊又蔚生著蓊鬱的森林。沿著步道散步時，我更注意到，這兒

暖東峽谷內一景。

是各種昆虫和鳥類活動的場所。只是星期假日的遊客太多，經常讓溪谷充滿垃圾，各種烤肉架到處遺棄。通常，繞行暖東峽谷約需一個半小時，輕鬆去來，非常適合自然教學和觀察，賞鳥也是不錯的地點。

　　進了售票門，沿著左邊產業道路往前，隨即進入自然小徑。這條林子裡的小路緩慢上坡，約二十來分，抵達山谷盡頭的溪澗。一處相當適合孩童戲水的地點。到處是蝴蝶和蜻蜓飛舞，鳥聲不斷。從山谷再出來，經過一處相當寬大而陡斜的大岩壁，無水時像是一個天然溜滑梯之處。

　　過了大岩壁，右邊有一小徑通往荒廢的石厝。石厝和周遭的竹林，見證了早年這兒已經有零星的開墾。如果繼續沿小徑往右邊的山路前

位於暖東峽谷內，十分古道上的土地公廟。

行，可迂迴至十分古道的舊橋。往左先走下遊樂區的吊橋和溪谷。多數的遊客集中在此陰涼的林區活動。

　　繼續沿著左邊小徑，就是十分古道。這條古道目前修築成紅磚步道，旁邊有欄杆。中途出現金斗碑，石壁的山凹處堆放著三十來個舊甕，那是早年移民飄洋過海來台人士的骨灰。當年未被帶回家鄉供奉，集中在此，形同廢棄，進而成為萬善祠之墓。十年前，基隆市議會才決定，將這些金斗甕集中在原地，供人緬懷。

　　再往前，彎過二座新橋，抵達土地公廟。通過的這段山路，左邊巨岩聳立，形勢險要，形成暖東峽谷獨特險奇的美景。

　　土地公廟前的小徑和森林風貌婉約、清麗，讓這條古道充滿典雅之況味。日式風格的小廟前，還有一塊長條石碑，說明是大正4年（1915

昔時開墾，先民骨灰堆置的金斗甕。

年）蓋的小廟。兩旁邊對聯寫道：「寶護千家福，坑有萬人丁。」

1919年5月時，當年的平溪線，八堵到瑞芳才通車；1920年可通至侯硐；1922年5月才通至三貂嶺隧道口。如此說來，當時來往暖暖和十分寮的重要交通，可能大部份是靠這條山路了。我在十分寮老街走訪時，詢問過當地老人，縱使到今天，老一輩的人，都還清楚記得走這條山路的經驗。

土地公廟前的溪段變成平緩而美麗的寬闊溪流。過了小溪，一座舊石橋穩重地橫陳。橋身寬闊，可通四輪手推車。無疑地，早年這條路還有運送其他果物產業的功能。石橋的對面架有鐵絲網，禁止登山客未買門票就進入。這條路繼續通往十分古道和龍船朵，沿著溪流兩旁都是野薑花，8月時白花飄香，甚為綺麗。（2001.8）

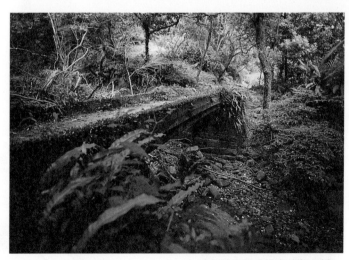

十分古道可通手推車的舊石橋。

小粗坑古道

車埕便路　豎崎路　往九份老街
福德祠
四番坑撰礦埔
小粗坑山 485 M
山神廟
粗坑口山 305 M
銀綠瀑布
小粗坑古道
候硐國小
小粗坑聚落
大粗坑聚落
往九份
大山分校
往瑞芳
小粗坑溪
木車閣
福德宮
萬善堂
昇福坑金礦
基隆河
亭
粗坑口
往金字碑
往侯硐
往侯石硐　大粗坑溪

■行程

由暖暖至瑞芳，再往侯硐。開車到「粗坑口」站停車，或由瑞芳搭乘瑞芳到侯硐的公車在「粗坑口站」下車。上山之登山口在岔路前方右邊的柏油小徑，沿小粗坑溪右邊上山，右邊有岔路到人家住宅。

■步行時間

粗坑口站 ——20分—— 福德宮 ——30分—— 小粗坑 ——15分—— 山神廟 ——15分—— 小粗坑山 ——40分—— 五番坑土地公廟

■適宜對象

青少年以上皆宜。

■餐飲

九份老街餐飲店甚多。

小粗坑古道石階砌築，比一般工整、講究。

過去在地圖和文獻上，屢屢看到的小粗坑，始終未見到有登山記錄。以前試著從琉榔路觀光步道上山，也未尋獲這條舊路線。直到去年，才在《台灣山岳》看到一筆探查的報導。未幾，在網路上，又看到岳峰古道隊的記錄，這才興起了前往一探究竟的興致。

沿侯瑞公路，在粗坑口站停車。這裡偶而有瑞芳至侯硐的公車停靠，但班次不多，也很少人影。幾間大門深鎖而無人的石厝傍著老榕，又緊靠著狹小的公路。

村子前有一座石碑矗立，告知著已經抵達侯硐了。石碑前方一百公

小粗坑聚落古厝之一。

尺處，有岔路上山，是條柏油小徑。右邊通往民宅。左邊的小徑沿小粗坑溪旁循序而上，經過一間廢棄石厝和老榕樹，路上掛著一些登山布條。未幾，產業道路消失，成為碎石子路和石階。小粗坑溪並無多少溪水。中途有一處岔路可越過小粗坑溪，一條山路蜿蜒而上，不知通往哪裡。我研判，應該也能通往小粗坑。

　　繼續前行，都是潮濕的密林，顯見這兒是隱密的背風山谷。鳥畫家何華仁跟著前來，一路都以望遠鏡尋找猛禽。石階旁，他看到了運煤鐵道的遺跡。約莫二十分後，抵達一處台地，海拔約一百八十公尺。旁邊有小徑通往一間土地公廟，附有拜亭和供桌。廟門一副對聯：「福聚小坑欣位正，德孚厚利仰靈神。」屋頂上，雕飾著雙龍搶珠。山中如是外貌，排場算講究了，更隱約暗示了此地輝煌的採金歲月（詳見《台灣採金小史》）。旁邊石柱則刻有昭和5年（1930年）的建廟時間。由此看出，小粗坑最繁華的年代，這段時間前後的可能性最高。

　　退回小平台，經過以前的掏金廠房水車間。目前，此水車間已經看不出痕跡。過了平台穿過小溪，前方石階左側是廢棄石厝和駁坎。石階開始呈緊密的Z字型而上。石階鋪設完好，顯見當初的施工細

水車間

　　過去採礦，若挖到的礦石屬中、平礦，都得先堆放在坑內，等待排班。再送到洞口附近的掏礦場。這兒又叫水車間。接著，利用大型動力的裝備，用以搗碎礦石。靠水的溪潤平台就成為水車間。為何稱為水車，因為主要以蒸氣機或電動馬達帶動搗礦機運轉，遂變成水車。水車間是初步的金礦石萃取廠，馬達帶動的搗礦鎚將放置在臼內的礦石搗碎。一邊加水，一邊搗碎。在搗礦機下方放置濾網及毛毯，等碎礦被水沖流至毛毯上，再慢慢析出粗金。

密。由此不免好奇，即將抵達的村子，顏雲年的發跡地，會是何等規模的山城小鎮。

　　路旁散落著過去產業之遺跡。一路上都走在涼爽而濃密的林子間。不像大粗坑的山路，幾乎暴露在芒草萋萋的荒涼路上，大熱天時幾乎都在陽光的炙曬下，旅人常要走得辛苦而急躁。

　　約莫半小時後，抵達了小粗坑。這是一處雅靜的山坡小台地。石厝數十間，沿階梯兩旁座落著。幾乎所有石厝都已經荒廢，只剩下石牆和灶房露出，屋內叢生著不少園藝花卉和荒草混雜著。中途有一家，經過重修整建，尚稱完好。那是一位搬到三重地方的人，偶而回來住。這兒仍有水電。他用一只木柴燒的鐵桶燒熱水。

　　另一邊的小徑，通往小粗坑分校。學校的廣場有一棵大榕樹，廢棄的小學校牆壁也爬滿榕樹的根莖。牆壁上有人刻了幾個令人動容的大字——「我的出生

台灣採金小史

　　1891年劉銘傳於八堵基隆河建築鐵路橋時，有一工人見河中有金沙，於是掀起了淘金潮。一時湧入基隆河的淘金客約有三千多人，掏金作業也由下游往上游移動。1893年，一對來自潮州的李家兄弟，就在大粗坑溪上游小金瓜露頭發現金苗源頭。大小粗坑輝煌的採金業從此掀起高潮，官方並設有釐金分局。

　　一些掏金人為求方便，乾脆在崎嶇不平的山腰建築簡陋草屋，也就是後來的大粗坑聚落。其實，大小粗坑在明朝更早以前就有平埔族的零星聚落，從九份（現今的金瓜石）越嶺大小粗坑間，踏出了群社通道。甲午戰爭後，台灣割日。日軍由澳底登陸，澳底的抗日義軍不敵，紛紛退入小粗坑一帶。日軍越三貂嶺攻瑞芳之際，曾在小粗坑一帶發生激烈遭遇戰。日領初期，抗日義軍盤踞小粗坑一帶，並參與採礦工作。由於山崖壁立，地方秩序混亂，日人窮於鎮壓。

　　1899年，日本藤田組礦業株式會社經營不善，將瑞芳礦山委由顏雲年承租。顏雲年接手後成立台陽礦業，因有感台籍礦工長時間於礦坑工作，容易染沙瘡肺病，於是在大粗坑建立一家礦工診療室。台籍礦工感念雲年多方照顧，便集資在九份大竿林七番坑，建造一座頌德碑，做為永久紀念。

　　小粗坑是顏雲年的發跡地。在鼎盛時期，每到黃昏夜晚，大小粗坑聚落的路上，不少賣藝者、賣吃者、乞食的，人來人往非常熱鬧。尤其是礦工下工後，更有三五成群提著電土燈，前往「小上海」九份買醉，吃喝玩樂。此時的九份集聚人口高達十萬人，酒家、茶樓、餐廳和電影院等娛樂行業四處可見。山區生活之奢華，遠勝山下之都會。當時也流行一句話，「上品要九份，下品輸台北」。此話大意是住在九份的人東西都是用上等的。在小說家吳念真的電影劇本、文章，以及一些當地人回憶的口述裡，我們都讀過這些精彩的雜憶趣事。

侯硐國小小粗坑分校。

地，我的故鄉，我的母校」。留字人叫顏仁貴。另一面牆寫著侯硐國小小粗坑分校，民國91年元月。

這幾個字似乎留下了一、二個訊息。寫的人或許是顏家後代，小時曾經在此長大，看著整個村子由繁華一時到各自遷移他鄉，人去樓空。他顯然在今年元月時回來過，有感而發，書寫了這幾個大字。

九份採礦沒落主因有三：一、黃金熱潮過後，價格無法再度提升。二、礦山的豐富礦脈在多年開採過後，降至海平面以下。開採技術不足下，金礦業愈來愈不值得投資。三、政府的黃金政策，以穩定整體經濟，犧牲金礦業為方針。1950至1960年間，在自由買賣與禁止管制間猶疑不定。

繁華的小粗坑為何會急速沒落，雖說有三條件，主因還是政府的黃金決策。懷想戰後初期，金融制度尚未健全，黃金成為商業交易的唯一憑藉，身價倍增。加上國共內戰，中央財政吃緊，實施幣制改革，物價浮動，黃金價格也隨之節節高升。金礦業在此時特別興盛。這時期為九份產金史中的第三個黃金時期，也是最後一次的興盛。此後，經濟趨於穩定，這股黃金熱潮也隨著消退，黃金價格至此便無法再升高。

台陽和台金在陳情無效後，人口不斷外流。1960年左右，台陽員工

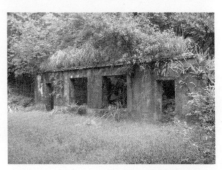

小粗坑分校另一景。

最後一間石厝已成佛門靜修的院寺。

只剩下二千多人，甚至造成大、小粗坑廢村。這就是當時小粗坑起落的來龍去脈。

我們到學校前的廣場休息。那兒有石桌和石椅，可供午餐。旁邊還有二條小山路，一條沿竹林往下，

九份聞人顏雲年。

不知通往何方，或許會銜接另一條山路。另一條右邊小徑上山，通往粗坑口山（321M）。沿此線上山，未幾便見到屋頂長滿苔蘚的土地廟，廟身四周鋪滿日日春。廟旁小徑再往前走，抵達埋有台陽礦83號基點的粗坑口山山頭。此一山頭展望佳，對面有三爪坑山迎目相望，右側山谷下，基隆河優美地迂迴而過。

回到石階路，循徑往上。經過幾處荒廢的石厝。最後一間修葺良好，住有修行的和尚。接近時，和尚出現於石牆旁，攔阻去路。他們委婉地解釋，若要繼續往前，必須繞右邊掛著木牌的「雲年

顏雲年

顏雲年出生於瑞芳，七歲（1882年）入私塾讀書。二十五歲（1900年）時，日人經營瑞芳金山的開發。顏雲年熟悉日語，且在瑞芳有人望，因此負責提供採礦需要的材料與工人，並與叔父經營部份礦區。由於地下礦產開發必須配合交通條件，因此採礦的同時也興建鐵道，更有利於開發。1914年時，以青化製煉法採金，獲利豐厚。同時，利用歐戰時機，收買經營困難的礦區，並且爭取「未許可礦區」的開採權，獲得可觀的收益。1920年籌設「台陽礦業株式會社」，是台灣開發地下資源最大的事業機構。1923年顏雲年去世（四十八歲），其弟顏國年（三十七歲，1886年生）接掌台陽會社，並於1929年擔任台灣總督府評議員。顏家在1915年至1945年間，以採礦獲得的鉅大資產進行多元化的投資，成為日治時代台灣新興的大家族。由於重視教育，顏家也資助推展地方文教事業，籌設瑞芳公學校、提供九份公學校，以及基隆公學校的建校基金。

路」繼續上行。話畢，喃唸一聲「阿彌陀佛！」轉身，消失在房舍內。

1949年建立的山神廟。

　　繼續前行，順石階拾級。海拔三百一十公尺的廢石厝旁，有一條清楚的小徑。猜想就是通往大粗坑聚落的越嶺道，途中有礦坑，以及隱密的銀絲瀑布。唯如果對此山路不熟悉，不宜亂闖。繼續沿石階蹭蹬而上，一路盡是陡峭而難爬的石階。費了一番力氣，爬抵山神廟。

　　這廟興建於1949年，國府撤退大陸時，廟頂有拜亭，擺有石刻供桌，廟門「山神廟」三字雕刻精緻。門的兩側石板刻著鍍金的對聯：「山貯黃金歸大德，神留至寶濟群黎。」

　　廟中原本置有一小尊石雕山神像，如今已經消失。山神廟是礦戶們的祭祀中心，他們相信山中所有的黃金都是山神掌管的。在開採前須擲杯同意，方能開採。

　　從廟旁往西北向上，就是小粗坑山西南稜。約莫五分鐘，抵達一岔路。左邊的小徑較為平緩。右邊的可攀上稜線。二條皆能走上小粗坑山（485M）。山頂有岳峰古道探查隊豎立的牌子。山頂周遭盡是高大而隱密的芒草，只有幾株小葉赤楠勉強伴生著。所幸視野良好，可以遠眺到深澳、東北角海岸、雞籠山、九份和無耳茶壺山等地。

　　從小粗坑下山，險急的下行之路。古道的石階多半埋沒在土堆和芒草裡，並不容易發現。但沿著過去綁著的布條，走得並不辛苦。雖然是面北的山坡，但芒草並未如出發前擔心的嚴重。一瞬間，又進入林子。但這一山坡的森林就不如適才的潮濕和蓊鬱。

下坡路上，仍有些廢棄的駁坎和石厝，還有人書寫文字於石頭上，顯見附近仍有產業，以及礦坑。紅楠和香楠零散地生長著，最後出口有一福安宮，旁邊立有古道樂捐人的紀念碑。下方則有廢棄石厝。此後，一路柏油小徑，下抵五番坑。

從小粗坑山遠眺基隆山。

中途遇見一間六棵榕樹的住家。裡面住了一位知名的藝術創作者，李承宗。他熱情地邀山友進入工作室參觀畫作。簡單的臥房和廚房外，都是工作的空間。李氏在此已經居住二十多年，當時買了房子，自己搭蓋。掛在木壁上的，都是磁磚的九份風景作品。李氏將早年九份瓦房的景觀以磁磚展現出昔時風貌。我看到詩人「管管」的名片在桌上，一聊下，這才知道詩人林煥彰、陳義芝等人都來走訪過。甚至，考慮在此買地。

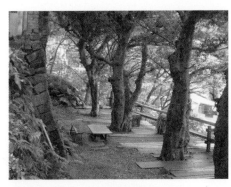

藝術家李承宗屋前的榕樹院子。

我們由五番坑走往九份，在豎崎路公車站牌下山取車。不論到瑞芳或柑腳國小，車票皆十九元，好奇怪的票價。（2002.10.20）

金字碑古道

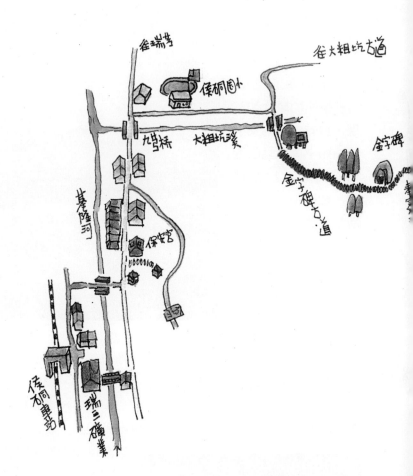

往瑞芳
往大粗坑古道
侯硐國小
九号桥
大粗坑溪
金字碑
金字碑古道
往牡丹
基隆河
保宝宫
侯硐不車站
瑞三礦業

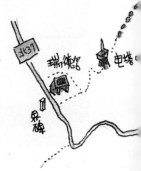

102
瑞行便忠
電塔
界碑

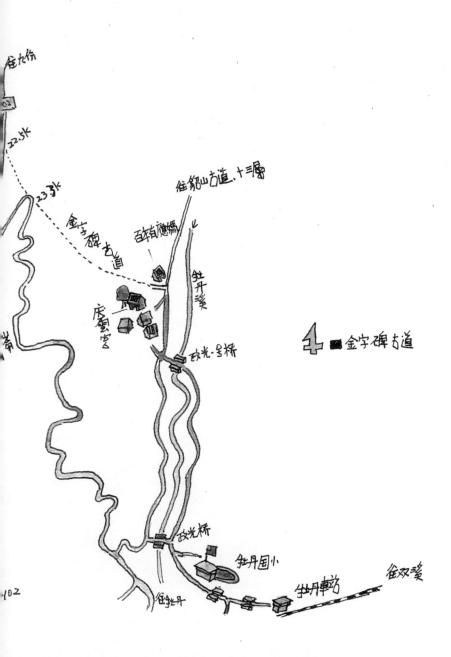

往九份

102.5k

22.3k

23.3k

金字碑古道

往貂山古道,十三層

百年柏德橋

金字碑古道

牡丹溪

慶雲宮

政光一号橋

4 ■ 金字碑古道

政光橋

牡丹國小

往牡丹

牡丹車站

往雙溪

102

漫遊資訊

■行程
可搭火車，或由瑞芳轉小型公車至侯硐。再由侯硐國小前的半嶺前往，路標清楚而明晰。

■步行時間
侯硐車站 **30分** 侯硐國小 **10分** 登山口 **60分** 金字碑 **10分** 奉憲示禁碑 **5分**

102號公路 **20分** 23.3ｋ **50分** 慶雲宮 **30分** 牡丹車站

■適宜對象
青少年以上較適宜。

■餐飲
侯硐車站附近有麵攤，可吃麵再上路。回程時，在侯硐瑞三福利社之餐館亦可用餐。

坐在侯硐車站的長條木椅上休息，等候雨歇。整個車站只剩下這三、四排長條木椅，依舊是舊車站的遺物。水泥車站的偌大空間有一種來不及趕上現代的寂寥和落寞，映照著前方瑞三煤礦廠的廢墟。

從日治時代，歷經五十年的開採，二、三十年前，礦苗枯竭後，眼前的小鎮就迅速沒落。煤礦業全盛時期，小鎮的礦工高達一千六百多人，產量佔全台十分之一，它和平溪線的平溪、菁桐等地，共同創造了繁榮的

侯硐車站前好吃的小麵攤。

黑金傳奇。

在車站下的柴橋路麵攤，吃
了一碗熱騰騰的海鮮麵再出發。
才吃到一半時，公車正好經過狹
窄的巷弄，激起的水花濺上了木
桌。以前買雨傘的雜貨店，現在
對面增加了一家兼賣雜貨的文史
工作室。

侯硐老街一景，是前往金字碑和大粗坑古道
的必經之地。

吃過麵後，沿著二層樓的短
短街道往回走，向北經過橫跨基隆河的介壽橋。介壽橋對面有一紀念碑
和涼亭，說明這座橋興建的緣由。此橋為當年瑞三礦業公司創辦人李建
興所捐建，紀念母親六十大壽。李氏乃侯硐傳奇人物。剛剛看到的瑞三
礦廠就是他一手打造，並且促成了侯硐小鎮的興起和繁華。避雨的涼亭
命名「懷德亭」，亭內有他的半身紀念銅像，不免俗地刻有贊詞。

吾人手頭上，則有戰後一台北縣詩人杜萬吉描述介壽橋的小詩＜侯
硐介壽橋＞。杜萬吉，少從名儒王子清遊，曾任職瑞三礦業。放諸當年
平溪線煤礦業，有此詩人身分者，當此君而已。

藍畢開侯硐，橫波駕彩虹；
功成名介壽，利清勢凌空。
倒影荒煙外，柔條暮靄中；
已無愁厲揭，四海仰仁風。

涼亭旁有一石階，往上五分鐘不到，一座日治時代的神社，殘留於
山頂。目前僅剩一對水泥柱遺跡。

轟立於古道上的金字碑。

沿著狹窄的侯硐路，穿過零落的砂岩石厝和紅磚老屋。接著左邊是一排沿河階修建的二層樓公寓。二樓銜接著馬路。右邊的房舍依舊低矮，有保安宮、土地公等小廟。

經過往牡丹的岔路後，進入另一個狹窄的街道社區，隨即抵達九芎橋。橋下即著名的大粗坑溪。三年前，象神颱風後，因土石流肆虐，兩邊河岸開始大規模的防治工程。大粗坑溪是台灣採金史上赫赫有名的溪流。1890年（光緒15年）劉銘傳興建基隆至台北間的鐵路時，築路工人在八堵橋下發現金沙，遂溯溪而上至九芎橋。日後，再循大粗坑溪上行，依次發現大粗坑、九份、金瓜石的礦脈，開展了台灣的金礦傳奇。如今，大粗坑溪上游，仍有一昇福坑金礦場，據說仍在開採。但經過多回，都未見採礦人之蹤影。

右轉東行，旋抵侯硐國小。此一國小已經有八十多年歷史。三、四年前象神颱風時，因上游土石流，曾經半毀，旁邊的民宅則家毀人亡，如今再重新修復。

國小前的產業道路，過去為運煤車道，如今叫半嶺路。約十分鐘後，抵達分叉路口。此一岔路往左，乃通往大粗坑和九份之古道路徑。向右則跨過一水泥橋，有一新穎之大涼亭伴著島榕和解說牌，此即金字碑之登山口。此處的大粗坑溪重新鋪了大型的防沙壩，無疑是為了防止

類似象神颱風的山洪再度爆發。

　　古道上的石階是重新鋪設的水泥石階，已經不復古道之形容，整條路上除了金字碑和奉憲示禁碑外，都是現代的人工步道，穿梭於隱密的森林間。或許是這個因由，再加上視野有限，位處偏遠的山區，兩頭聯絡不便。例假日時，登山的遊客並不多。

　　同樣是淡蘭古道的主脈，相較於草嶺古道山水相映的多變地形，金字碑古道猶如一徑孤道上青天，顯得單調許多。

　　步道兩旁都是常見的低海拔森林植物。山路一開始即以水同木、白匏子和野桐等喬木為主，偶有筆筒樹穿插其間，路旁的草叢則以曲蕊馬藍、大菁、秋海棠、懸勾子、姑婆芋和野薑花等灌叢植物較為常見。

　　小溪先是在右，進而在左，不時有斯文豪氏赤蛙鳴聲傳來，更顯示濕氣濃厚。小溪消失後，森林愈加隱密而陰翳，鳥聲上下。去了兩回都是如此，縱使是晴朗的天氣。這是最不同於草嶺之處。彷彿古書所云，此地經年陰霾，旅人行此惡地，若不結夥而行，恐遭不測。

　　中途半小時處，林相視野稍為開朗，

「奉憲示禁碑碑文」

　　以下抄錄為「奉憲示禁碑」碑文大部份內容，逗點係筆者自行填加：

「……本年三月初三日，據生員連日春林俊英等僉稱竊生等住居三貂該處所，有三貂大嶺迤邐十里，係淡蘭來往必經之途，羊腸鳥道險峻非常，所幸綠蔭夾道遮蔽行人，詎邇來無知之徒只顧利己恣意燒林，將兩旁樹木漸行砍伐，遂使行者有薰蒸之苦而無陰涼之遮，舉步維艱，息肩無地，生等步行，經此目舉心傷，緣思蘭前憲徐曾於轄內草嶺示禁道旁左右留地三丈，不准砍伐，三貂嶺倍難於草嶺，非蒙出示嚴禁諭飭該處隘丁及總董正副人等，嶺路兩旁留地，不准砍伐樹木，其已經砍伐之處不准開墾，以俟萌芽之，生旅可以有賴。憲澤可覃敷伏乞恩准示禁，嚴飭隘丁等著意看守嶺路樹木，遇有故違者，即當諭止稟究，永遠遵行無懈，則此嶺樹之陰森，無異甘棠之蔽芾遐邇被德萬代公侯切叩等情，據此除批示外合行示禁為此示仰三貂堡等處矜耆總董庄正副隘丁等知悉，爾等須知道，旁留樹原為人遮蔭行人，三貂嶺道路崎嶇，相距何止十里，若非樹蔭遮蓋，夏秋嚴熱行旅維艱，自示之後，該處路旁樹木各宜加意保護，前經砍伐者毋許開墾，俟其萌芽復生。未經砍伐者不准再砍，以資蔭庇，如敢故違者，該地總董庄正副，責成巡嶺民壯隨時諭止，倘有不法頑民恃強不遵，仍然砍伐，許即扭稟赴轄以憑究處……」

位於山頂的奉憲示禁碑和涼亭。

往右遠眺最為遼闊，海邊的深澳、基隆嶼，和右邊的雞籠山，以及下方侯硐附近的狹小谷地，清楚在望。不久，半路可看到山林投。此時，進入了原始林相的山谷。人工栽植的柳杉、油桐和竹林陸續出現，但牛奶榕、刺杜密等樹木也多了，展現一個較為成熟的森林相。

此時，海拔約四百公尺，遇見一休息之解說牌時，面南的山腰有塊壘般之巨岩出現。其中最醒目的一座大石壁上，嵌一長方形的石碑。此碑和草嶺古道一樣，都是清朝總兵劉明燈的題字。

當時文獻提到，劉明燈巡路至三貂嶺，「背倚危峰，遠眺大海」，有感於山路的險峻難行，時局艱困，即以此特殊聳立的石壁加以磨平，題詩刻於巨岩上。如今現場觀之，所謂「背倚」，或有可能，但「遠眺」則教人懷疑。畢竟，在此觸目所及，皆為隱密的林子。

無論如何，石碑仍然健在。此罕見石碑，不僅詩句塗有金箔，石碑周遭還雕飾蔓草連紋，再以飛龍圖案托底。頂上中央，則浮現雙龍抱珠的徽章。如此之細緻，在台灣古道旁之石碑當推第一。不但規格富麗堂皇，典雅可觀，文體內容之豐富亦是。當地鄉民以其石碑金字，因而稱之為「金

三貂嶺歷史由來

三貂嶺位於雪山山脈的北延山區。崇山峻嶺相互交疊，終年陰霾，自古即為淡蘭交通的最大障礙。歷史文獻和鄉野口傳都提及，從前行旅入山，生死難測，深以越嶺為戒。由於形勢險要，1896年時，準備入據台北的日軍由福隆進入，越過三貂嶺至侯硐九苧橋附近，當時即遭遇守軍吳國華激烈抵抗。

三貂嶺之前，除侯硐有宜蘭線鐵路經過外，民國8年，建了平溪支線，自三貂嶺經十分寮，南往菁桐坑，全線約十三公里。穿梭於基隆河上游兩岸，取代昔日越嶺路與石碇舊道相接，通往景美、台北。

字碑」或「金字牌」，恰如其分。

　　再說碑文形體，乃講究的小篆體書寫，內容不僅明志，亦寫實地反映了當地風景：

　　　　雙旌遙向淡蘭來，此日登臨眼界開
　　　　大小雞籠明積雪，高低雉堞挾奔雷
　　　　穿雲十里連稠隴，夾道千章蔭古槐
　　　　海山鯨鯢今息浪，勤修武備拔良才
　　　　　　　　——同治6年冬　台鎮使者劉明燈北巡過此題并書

　　過了金字碑後，林相開發就嚴重。但在這個次生林，鳥類出現的種類較為頻繁。步道變窄後，再行四百公尺，上抵芒草之稜線。此地多風，植物以紅楠為優勢。爬到海拔四百公尺左右的三貂嶺鞍部，山頂立有一塊「奉憲示禁碑」和土地公小祠一座。此為古道最高點位置，碑旁另有旗桿台遺跡二處，以及現今之涼亭。

　　先說土地公祠。土地公小廟旁有通往三貂大崙之明顯山徑。我突然想起，宜蘭古諺云：「行過三貂嶺，不敢越頭想某子。」（台語）當時高山險阻、交通艱辛，沿途還有土匪盤據，一越過三貂嶺，性命安危未卜，或不知能否平安返家，因此不敢想念家中妻兒，行旅者忐忑不安的悽楚心情可想而知。有關三貂嶺行路難，另有一曲，今之戲曲家林茂賢填詞的「串調仔」亦相當傳神：

　　　　唐山艱苦歹討賺，千里跋涉過台灣。
　　　　聽講後山無人管，三籍計較噶瑪蘭。
　　　　頭圍莊，九芎城，水分清濁，高山罩茫。

三貂嶺，艱苦行，天邊海角賭生命。

再說這塊示禁碑，並非劉明燈所題，可能是後來的鄉民集資的結果。示禁碑之意，即為清朝時，由上司承受命令告示民眾禁止民眾某事的碑記。有如今之公告，以便民眾共同遵守。

這塊石碑上寫了六、七百字不甚工整的楷書，但書寫什麼示禁內容呢？已經模糊不清，難以辨識，只知是咸豐元年（1851年）所立。

後來翻讀清姚瑩《噶瑪蘭記略》，詳見內意，頗符合今日之生態意義。原來，往昔之金字碑林蔭遮蔽夾道，旅人走來，涼爽宜人。但後來不肖之徒，為了個人私利，恣意燒砍。夏秋之時，行旅維艱。當年行旅官員眼見山嶺上漸漸禿裸，山道雜草叢生，道路阻滯難行，產生感慨。碑文大意即勸阻砍樹之舉，已經砍伐之處則不准開墾，以免來往行旅飽受蒸薰日曬之苦。顯見不必等到今日，當時三貂嶺附近的開發已經頗為嚴重。

當年之碑文猶在，但諷刺的是，再往下行時，三貂嶺至草嶺間的山谷，不僅古道已經消失，山坡地上也無森林，林立著的都是檳榔樹了。

過去之古道由此再往牡丹，前往雙溪、貢寮，接著才是草嶺古道。由山頂下行至102號公路，大約六、七分鐘即抵達出口，出口處有解說牌，敘述著古道的始末和地圖。

解說牌橫過對面公路，前面有山路布條，此處有一條不明顯的山徑，研判為昔時之舊

102號公路上的指示牌。

道，山徑邊有一輛廢棄的舊車。初時山徑陡峭，未幾銜接著平緩的山徑，出口又接102號公路。由公路往前走，繞一個大彎，約五百公尺。在二十三·三公尺之處左邊，又有不明顯小徑下切，但若非熟識者，恐怕不易尋獲。何妨循公路而下，直抵那定福小村。

素來寂靜的牡丹車站。

　　若尋著了小徑，初始陡峭，緊接著逐漸平緩。山徑明顯地少有人走，但隱約仍可看出，約一公尺至二公尺寬的道路，有些路段邊側有駁坎。夏天時，在這密林中行走，應會覺得涼快。約半個小時後，遇一三叉路口。直行往牡丹，左往十三層，一些山友研判為昔時燦光寮舖古道。

　　又一刻鐘後，經過一片開墾地，抵達一座有應媽廟。此廟建於清同治9年（1870年），外形類似小土地公廟，並有小亭子。

　　此後，再出發循產業道路下山。十分鐘後，接小柏油路。右上至三貂村慶雲宮，附近的村落叫定福，石頭厝和鐵皮屋十來間。廟寺旁邊有水源、廣場和戲台。

　　由慶雲宮旁的小柏油路下山，過一大橋，沿公路循溪邊行，約半小時可抵達牡丹車站。牡丹車站前有民宅之麵店一間，亦有雜貨舖，但十分寂寥、冷清，除了當地村人以及登山客，甚少人在此搭乘火車。2002年12月27日抵達時，正好是牡丹車站賣硬紙車票的最後一天，車站內多了不少買硬紙車票的年輕人。我亦買了牡丹至侯硐、牡丹至大華的普通車，各十一元留做此行之紀念。（1999.5＆2002.12.28）

烏塗窟、獅子嘴山縱走

（往八分寮、三爪坑山）
367M
往八分寮、三爪坑山
侯硐車站
十三層遺址
柴寮橋
烏塗窟山
427M
獅子嘴奇岩
395M
三貂嶺車站
碩仁國小
東校
往野人居
五分寮古道
土地廟
觀景台
合合瀑布
北宜線
基隆河
三貂嶺
平溪線
烏塗窟山

漫遊資訊

■行程

搭乘火車到侯硐車站，或三貂嶺站。

■步行時間

侯硐車站 __20分__ 柴寮橋登山口 __40分__ 稜線 __30分__ 烏塗窟山 __10分__ 獅子嘴奇岩

__30分__ 溪床壺穴區 __30分__ 五分寮古道岔路 __30分__ 三貂嶺車站

■適宜對象

青少年以上皆宜。

■餐飲

附近無餐飲，宜自備。

過去，我所知道的烏塗窟山就有三處，分別在大溪、石碇和新店。但這回要去的卻是第四個，侯硐的烏塗窟山，是四座裡氣勢最磅礡的一座。

搭乘7：56的莒光號，在侯硐車站下車。這班火車，我總是戲稱為登山列車，因為星期日的列車廂內總是站著滿滿的登山人和遊客。

麵店小憩後，朝空曠的柴寮老街走去。眼前即矗立著獅子嘴山深綠而雄偉的連峰。一時間，有點懷疑，要攀爬的就

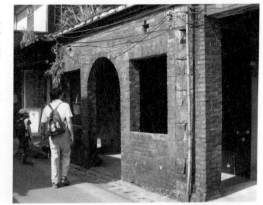

柴寮老街一隅。

是如此艱困的大山。但想到每回火車經過時，右邊山巒雄峙的形影，就是眼前即將攀爬的這一座，心裡還是難掩一陣興奮。柴寮老街短短一百公尺，幾乎都是紅磚屋和木屋，多半已經無人居住，只有三、二位老人露臉。好一幅煤礦業蕭條的荒涼風景。過了復興橋，遇見毫無乘客的「侯硐─瑞芳」808客運疾駛而過。

煤礦工人昔時洗澡的浴室。

　　接著，經過早年礦工的衛浴室。由鐵道下方的涵洞穿過，右邊是早年的柴寮橋，橋墩的字跡早已模糊。往前有岔路小徑，左邊是產業道路，右邊是石階登山小徑。我猜想，二條路是相通的，因為後來路上不斷有產業道路相連，直到獅子嘴山下。

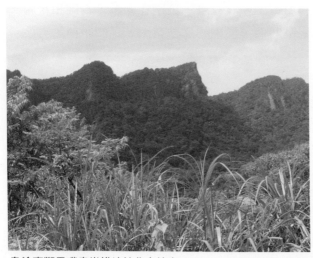

烏塗窟獅子嘴奇岩雄峙於北宜線旁。

石階旁每隔一段路都綁了不少登山布條，看來是常有人縱走的山路。仔細端視那石階，看似鋪設有好一段時間，絕非為登山客所鋪，而附近則有產業廢棄之跡。

　　未幾，抵達獅子嘴山的岔路。兩邊都有不少新布條。選擇右邊繞烏塗窟山。左

白鶴蘭

　　根節蘭屬，地生蘭。假球莖叢生，不顯著，上有數枚葉片。葉寬大，長橢圓形，基部收縮成柄，葉面有光澤，並有波浪狀縱褶。頂端密生許多白花，聚集成團；苞片宿存。花純白，開展。萼片近似，卵形至橢圓形。

　　白鶴蘭在台灣遍佈低海拔地區，常見於平地至八百公尺左右陰濕林下，於原生林、次生林、柳杉人工林或竹林中皆可見到。花朵雖稍小，但花數多而密集，相當具有觀賞價值。

白鶴蘭。

邊有早年砌平的廢棄產業平地，還有荒蕪的石厝，以及大菁等昔時產業。可見此區早年即有人家居住，唯無明顯水源。不久，又遇一岔路。試著沿左邊下行，抵達一家石厝農舍，一位老農夫正以杉木修建石厝土屋。旁邊還有不少廢棄的鐵道支架。老農說從這兒亦可通往獅子嘴山，但路較陡峭。他建議由烏塗窟山前行。

　　繼續往前，又遇見一家鐵皮屋農舍，旁邊岔路通往產業道路。那兒亦散落著一些石厝。過了一處崩塌的溪谷，上抵稜線。有一條岔路往右，通往八分寮山和三爪坑山，往左到烏塗窟山。

　　起伏的稜線上，冒出一種白色蘭花，應該為白鶴蘭。至少看到六株，看來是這種蘭花盛開的季節。

　　約莫二十分鐘，抵達烏塗窟山，視野不佳，有一三角點。在那兒享用中餐。再下行到獅子嘴山岔路，有一橫倒的舊木頭電線桿。由此，沒消多久即可攀上獅子嘴奇岩。此雄偉之山，兩面峭壁千仞，一面陡坡急落。岩上視野最為開闊，清楚眺及整個侯硐的基隆河谷。

　　續往下行，穿過隱密的森林。半個小時後，攀附短繩，沿壺穴的山

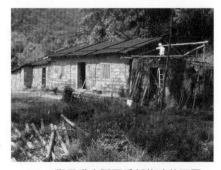

獅子嘴山腳下重新修建的石厝。

獅子嘴側面，山頭視野遼遠。

壁，降抵一條南北走向的美麗小溪流。溪流冰冷而清澈，棲息著大型的過山蝦和爬岩鰍之類的小魚。休憩一陣，再攀對岸壺穴岩壁上行，進入桂竹出現的森林，未幾再過一條小溪。緊接著山巒起伏，偶有零星之崩塌地。又看到好幾株杉木廢電桿，研判這是條舊保線路。

　　約莫走了半個多小時，抵達和五分寮古道交會的小徑。這段下山路，一路無石厝，只有零星的竹木產業，不如柴寮橋上山的環境，充滿拓墾的況味。

　　五分寮小徑過去是運煤的廢棄輕便道。往五分寮方向，小走一段，就是遠眺合谷瀑布的觀景台，那兒有一土地公廟，廟前即舊道。接著，再往三貂嶺車站趕去。十來分後，經過廢棄的碩仁國小。續行，抵達三貂嶺車站。

　　許久未見，車站旁的號誌樓更加死寂了，想及曾經寫過的一首詩，似乎也只能添增它的荒蕪。搭乘2：03的平快車回家，無冷氣，一路流汗，數度從夢中驚醒。二個兒子聊三國演義，講得十分興奮，毫無疲憊之意。（2002.7.20 晴）

三貂嶺車站，多半只停電聯車和平快車。

無耳茶壺山、燦光寮山縱走

草山 714M

往草山

燦光寮山 739M △

草山134屯樽

草山屯偵樽600M
高�152.33

往九份樹梅坪

半平山 715M

無耳茶壺山 580M

寶獅亭

朝寶亭

勸濟堂
関公神像

所有橋

黃金神社

無耳茶壺山、燦光寮山

往九份

金瓜石

太子賓館

漫遊資訊

■行程
由高速公路下濱海公路，至水湳洞煉銅廠，往右有彎曲的公路，上金瓜石派出所停車場。或搭乘基隆客運，由瑞芳經九份到金瓜石，班次多。

■步行時間
金瓜石 __40分__ 朝寶亭 __40分__ 無耳茶壺山 __30分__ 半平山 __30分__ 岔路口 __20分__

燦光寮山 __25分__ 草山高分33 __40分__ 黃金神社 __10分__ 金瓜石車站

■適宜對象
青少年以上為宜。

■餐飲
金瓜石地區有餐飲店，宜自備。

春初時，最想要攀爬的是燦光寮山了。這個冀望源自於有一天，從牡丹車站下車時，無意間的邂逅。那天我走在牡丹街上，被它遙遠的高聳和亮麗的孤獨所吸引。這個角度，我深信是遠眺這座北方大山最壯觀的位置，任何山友從這兒遠眺時，相信應該也會和我一樣，萌生同樣的情愫。

那時我也早已知道，燦光寮山是最北的一等三角點大山。後來翻查資料，更清楚，

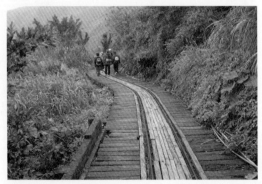

金瓜石昔時的運礦輕便車道，如今變成枕木步道。

鐘萼木。

鐘萼木

落葉性喬木，為奇數羽狀複葉，長約三十公分，互生。小葉三至六對，對生，橢圓形或長卵形，先端漸尖，基部歪斜，背面蒼白色，總柄基部膨大。總狀花序頂生，花略不整齊；花萼鐘狀，被柔毛；花瓣五枚，粉紅色，倒卵形，著生於萼筒，緣有疏毛。朔果木質，種子表面紅色。近年始在東北角海岸山區和陽明山國家公園記錄，數量不多。

它還是紅星杜鵑的家鄉。一些山麓上，可能還生長著奇特而詭異的豔紅鹿子百合，稀有的原生特有植物鐘萼木，以及南五味子等等。這些條件都共構了燦光寮山一個輝煌而獨特魅力的生態光譜。

此外，險奇的半平山連接無耳茶壺山的磅礡氣勢，以及金瓜石山腰的黃金瀑布、黃金公路、黃金神社，還有山下的黃金城堡（禮樂煉銅廠）、黃金海，更塑造了這一串火山群落主峰的雄峙和傳奇風景，吸引著我無端地嚮往。

話雖如此，想要享受這樣的環境，恐怕還得挑對時節，學會忍受著芒草景觀的單調和乏味。或者是換一種角度，以不同季節的心情來體驗這座山頭。

無疑地，選擇一個風和日麗的春天和秋末，應該是最適合旅行的時日。至於，嚴寒的冬天和炎熱的夏天，彷彿走入極地的環境。奉勸山友和健行者，盡量避免在這二個季節到來，以免壞了對這座山的美好印象。

著名的本山五坑礦道，位於前往無耳茶壺山的路上。

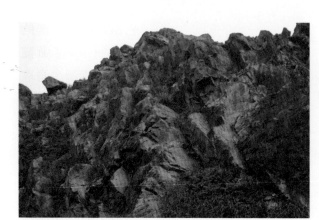

無耳茶壺山路上的岩石奇觀。

搭車抵達金瓜石後，選擇從勸濟堂方向，慢慢往上爬，順時針繞一大圈。此小鎮三年一大變，一些時日未來，就顯得生疏。只有山色依然。過了祈禱橋後，右邊有一綠色石階扶梯的捷徑。由此令人不喜的石階上山，可銜接原先從水湳洞走上無耳茶壺山的碎石子舊路。沿途有四座觀景涼亭，都是由一位金瓜石長大，事業有成，回饋鄉里的許朝寶老先生所建。當登山者健行疲累，正想歇腳賞景時，就會出現一座可遮風蔽雨的亭子，每座亭子的柱子還依眼前風光不同，題上詩詞，增加健行的情趣。

石子路旁盡是詭異、閃爍的山岩，伴和著荒蕪而乾燥的芒草。這些岩石裡有黑雲母、角閃石、石英安山岩、黑曜石等等，有興趣者不妨拿個放大鏡研究，應該有著不同於以往的發現。但是一些新堆積的岩石，明顯受到矽化作用，變成堅硬的硬質岩──石英石。若撿拾細看，許多小石子都閃著多樣顏色的微點光芒。

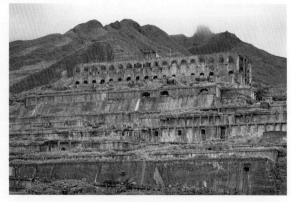

金瓜石著名的濱海地標，禮樂煉銅廠。

無論從何角度遠眺，皆巍然雄峙的基隆山。

　　過了朝寶亭後，一條孤獨的山徑，直上無耳茶壺山。這座山頭是九份和金瓜石最明顯的地標之一，和基隆山齊名。經常遠遠地就看到它，奇險的裸岩山頂，崢嶸地倚在半空。

　　最後一座涼亭是寶獅亭。從那兒眺望無耳茶壺山山頂，彷彿童話故事裡，一條小山徑，通往高聳危崖的城堡。或如古詩所云，「雲縈九折嶝」。

　　有關這座金瓜石的指標山頭，當地曾流傳著一句俗諺：「茶壺無耳、金瓜無蒂，台灣才沒有出皇帝。」所謂「茶壺無耳」指的就是無耳茶壺山（580M）。它屬於基隆火山群。從草山公路遠眺此山，就像是一座沒有提把的茶壺。但若從水湳洞仰望，又像是一頭猛獅，因此也稱為獅子岩山。我在九份其他山道旅行時，不論從何角度，這座山一直是辨識方位的重要地標。

　　一路走上無耳茶壺山的小路，或者是站在山頂上，都能清楚地俯瞰金瓜石的美麗山景。不同的位置，浮動的更是相異的山光海色。這些美景也隨

無耳茶壺山一景。

半平山山頂視野遼闊，稜徑只鳥道一線。 擁有一等三角點的北台大山——燦光寮山。

著季節變化而有著璀璨的風貌。喜愛研讀這兒發展歷史的人，眺望的視野，也難以侷限於眼前的風景。它經常冒出各種可能的符號，包括了現場各種採礦形成的村落特色和礦業設施，也涵蓋了那些沒落的、廢棄的、荒涼的，以及流動於這座山脈的新電影、後現代旅遊之類人文藝術的活動軌跡。如此文化論述都已是這座山脈不可分割的一部份，並且和這座山脈的自然生態環境密合，構成金瓜石和九份的獨特風格。

　　大部份人上抵無耳茶壺山的洞口後，往往就折回。殊不知，洞口裡通向另一個天地。下了危巖崚嶒的洞口，再小心上爬，上抵稜頂旁後，有一繩索提供膽大者再攀繩，爬上茶蓋頭上的石頭頂峰。

黃金城堡和黃金海

　　黃金城堡為一十三層的製煉廠。濱海公路水湳洞附近的海面，俗稱陰陽海。這兒因金瓜石地區土質含有大量的黃鐵礦之類的物質，再經長年累月的風化，分解成酸性和銅、鐵等離子，形成了陰陽海的奇特景觀。1980年代末，台金公司已經停止採礦，但這一現象依舊存在。

　　如果從這兒要去半平山，接下來的路更大有玄機。山友必須再鑽過岩壁的窄小山洞，鑽到另一邊。廝磨過這個窄小山洞，彷彿穿過時光隧道，進入另一個世界。之前的無耳茶壺山是一般低海拔的登山步道。這兒卻彷彿進入了高山世界。眼前一條孤獨、瘦

紅星杜鵑

燦光寮山因紅星杜鵑很多，被山友稱為紅星杜鵑的故鄉。此種杜鵑常見於陽明山國家公園。根據山友林宗聖的記錄，「菜公坑山頂近北側、枕頭山北側及西側山谷、七星山南峰一帶及七星溪谷、大屯溪古道上的大屯溪和小觀音山火口緣、竹子山及竹子溪皆有其蹤跡」。紅星的花期自3月下旬至4月下旬不等。葉大、厚革質、反凹是特徵。花期時，它是杜鵑裡唯一多朵花（八、九朵）聚成繖狀。因葉內面散佈著紅褐色小點，因而名之。和烏來杜鵑同列為瀕危珍稀植物。

小的芒草稜徑，陡然下落，一直逶迤到半平山。稜徑一邊是萬丈的翠綠山谷，一邊是如火柴盒般細小的金瓜石村鎮。而正前方，半平山，山勢嶢崢，卻像是巨鯊露出一排尖銳的牙齒，迎接著我們。

走到稜線時，再回首遠望無耳茶壺山，它不再是一個精緻的小茶壺，反而像是一個陡峭、高峻的孤獨山峰。突立在稜線之尾。更像是一道高遠的山門，隔開二個世界。

這條高瘦的芒草稜徑走得十分辛苦，芒草、栗蕨、濱柃木、杜鵑所構成的迎風稜線，很容易就割破衣物。半途時，半平山彷若雪山北峰碎石坡的景觀，山勢嶙嶙，亂石矗矗。芒草小徑則像是箭竹林的小路。跌撞走至攻頂的山腳，眼前是一條落差達三十公尺的險峻聳壁，唯有靠繩索輔助，方能攀登而上。

上了半平山山頂後，再沿著稜線，蹣跚六、七分鐘，終於抵達了梯型水泥柱的山頂（無基點）。這兒是半平山海拔最高的位置（715M）。通常，到這兒如果無風，最適合用餐，一邊眺望周遭景色。從這兒下瞰，對面有衛星氣象台的草山和南邊的燦光寮山（739M）鼎足而立，形成金瓜石火

通往黃金神社的山道。

山群的大三角。

從山頂繼續往下，一路上仍舊是草木蔓發的芒草小徑，大約半小時，上抵產業道路。往左旋即有燦光寮山的小徑露出。雖然生病，很累了，但想到前幾日在牡丹街下看到它

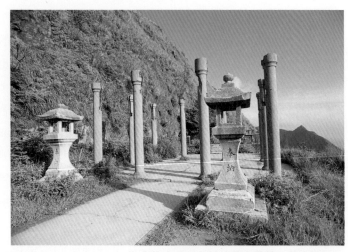

遊客往金瓜石必訪的著名景點，黃金神社。

的雄偉氣勢，還是鼓舞自己，循徑而上，大約半個小時即抵達。這是北台灣最北的一等三角點大山，周遭山頭崢嶸相連，婉約如畫，實乃九份諸景最嫵媚之位置。

山頭到處可見稀有的紅星杜鵑灌叢。有些山友上此山，主要便是挑它來拜訪。但我來早了一點，葉叢間的芽苞才準備盛開。

從這兒再回頭遠眺半平山和無耳茶壺山。半平山接連著無耳茶壺山的稜線，繼續以不同角度的魅力，展現了大開大闊的巍峨氣勢。那種雄偉和壯闊，豈是北台灣其他山脈可以匹配。再回首來時路，更有著自己居然走過的難以想像心情。同時，油然浮生一種親切，彷彿對金瓜石的認識，透過這樣的攀爬，有了更深刻的感動。

回去的路，沿著產業道路，走至草山高分33的電線桿，右邊有下坡的山徑，繼續往下約半個小時，接一石階步道，漫行至神殿般空靈而肅穆的黃金神社，再怡然走回金瓜石車站。（2001.3）

南子吝山、石梯坑古道行

往瑞芳　南子吝山196M　南雅漁港　P　仁愛橋　往龍洞

162M

半平山

半平崎嶺

陸軍山角石碑

攔砂壩

石梯坑古道

石梯古棧

甘薯嶺294M

330M

隧道

石厝

空地叉路

往和美

大正元年土地公

苦命嶺428M
(紅毛山)

草山729M

北勢坑產業道路

往九份．燦光寮山

往南草山

南子吝山越嶺石梯坑古道

■行程

搭乘基隆客運，或國光客運至南雅；或自行開車，沿濱海公路到南雅。

■步行時間

南雅 **40分** 南子吝山 **70分** 陡峭岩壁 **50分** 370公尺小山頭 **30分** 石梯坑岔路

10分 山洞隧道 **5分** 岔路土地公廟 **40分** 溪谷岔路 **20分** 第一處渡口 **20分**

攔沙壩 **10分** 仁愛橋

■適宜對象

南子吝步道，少年以上為宜。自南子吝山起無石階，青少年以上為宜。

■餐飲

南雅漁村土地公廟旁有一家雜貨店，販賣釣具和飲料。

一、南子吝步道

　　清晨六點從台北出發。七點左右，還未駛入濱海公路，瑞芳隧道前的公路上，已經開始塞車。可怕的星期六早上，週休二日的結果。

　　過了金瓜石、水湳洞、陰陽海，未幾即抵達南雅。南雅，古時北部平埔族「三貂四社」中的一個聚落，舊稱「南仔吝」。據說是湳仔轉名而來。湳仔的意思為淋水之急，表示此地雨水多。每年9月到翌年3月，此地受東北季風的影響，大多瀰漫在煙雨濛濛之中。

　　在南雅停車場下車，走到安檢哨觀看南雅漁港。小小的漁港停了十艘海釣船，港口的防波堤上是鏽紅色的小燈塔，左邊則是油車停靠提供

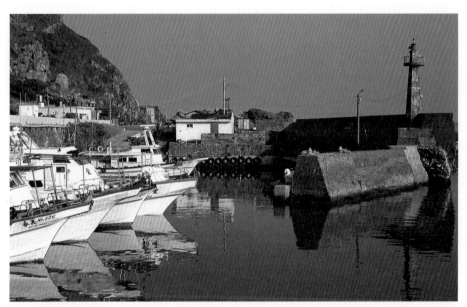

沒落的南雅漁港。

油料的小水泥房。這座港口原本是漁民停放捕魚船的位置，如今漁業枯竭，捕魚困難，多半以供遊客海釣為主要生意。尤其是夏日之夜，夜深後，亮著集漁燈的船逐一駛向外海。

　　漁港有通道穿過濱海公路到村子裡，首先映入眼簾的是南雅橋。以前

南雅海岸地形特色

　　東北角海岸北起南雅，南至宜蘭北關，全線依山傍海。除了鹽寮、福隆一帶是海積地形的綿延沙灘，全都是海蝕地形為多。這些地理岩層軟硬層相間，加上長年處於東北季風的強風巨浪侵蝕下，海岸線呈現灣岬羅列、奇岩嶙峋的特殊景觀。

　　南雅一帶海岸山勢險峻，海崖及海蝕風化岩最為發達。此區岩層稱為大埔層砂岩，海岸岩塊的垂直節理甚多，順著節理受風化侵蝕作用，形成針狀或柱狀的「岩峰」。在東北季風多風多雨的影響下，砂岩中的節理易受雨水侵蝕及風化，造成岩石內含鐵的礦物氧化，形成氧化鐵的帶狀花紋。隨著岩層的節理，或軟硬不同，而有不同的侵蝕速率。通常，節理面及岩層鬆軟的部份，最易率先受侵蝕而崩壞、掉落。漸漸地，在岩石外表產生凹凸不平，加上風化作用，岩石的色彩，遂有深淺不同的改變，形成外型奇特的岩石，因而被稱為「霜淇淋岩」。

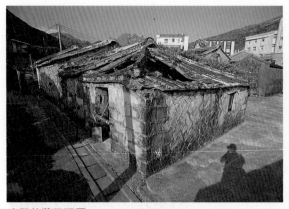

南雅的舊石頭厝。

的公路由此經過。接著是土地公廟，以及裝飾輝煌的南新宮。後者供奉三府千歲，是本村虔誠的信仰中心。王爺是早期海上漁民和商賈最倚重的守護神。在沿海的港口裡，王爺府的地位如同媽祖。南新宮凝視著大海，保佑著出海人平安回來。

　　南新宮旁邊是日治時代的國語講習所，以前村人學日本話的地方。南雅一帶過去土地都屬於林姓家族所有。村子裡有二家頗具代表性的三合院，都是當地大戶。其中一間擁有閩南式屋瓦雙燕脊，外有護牆。南新宮旁邊的這一戶護牆特別厚，牆壁還設有槍眼，並建有高於一般房屋的碉堡式樓房。村子裡面那一家三合院，外觀和建築較為講究，住著老村長林九班的後人。

　　林九班是當地最富有的人，據說南雅地方的土地大部份是他的。1890年，馬偕醫師來東北角傳教時，林九班曾經慷慨地捐出土地興建教堂。這塊土地以及地面上的木屋，如今依舊是準備給教會使用的，只是這座教堂卻久無十字架和牧師的到訪。從窗外往裡

曾經準備做為基督教長老教會禮拜堂的老房子。

面觀望，屋內空空如
也，只有一些簡單的活
動中心應有的設施。

　　從教堂的空地可以
遠眺半平山和無耳茶壺
山。它們的組合像是一
頭老恐龍低伏，且躬著
歷經滄桑的背脊。走上
教堂後的小徑，有人稱
之為「猩猩岩步道」。
為何有這個稱呼，猜想
是從這裡看著村子旁的

遠看類似猩猩臉部的南子吝山。

大山時，猶如看到一隻巨大趴伏著望海的猩猩之臉。

　　村子裡絲瓜花盛開，到處黃花點點，遮蓋了空地有限的小菜圃。一
條淺溪從山谷緩緩流下，從容地彎入榕樹散落的小村子。這一隅，石頭
厝還有幾間，但大部份已經是公寓房子。小村子尚有百來戶人家，早年
恐怕也不脫這樣的戶數。過去，在交通不便、環境有限下，想必全部都
以海上捕魚為生，很少利用山裡的作物。只是，早年移民這兒的住民，
勢必得選擇有溪流的開闊山谷定居。在東北角岩礁海岸的小溪流山谷，
遂成為定居的必要選擇。然後，以此為基地，長期向海洋乞討生活。東
北角許多小漁村諸如鼻頭角、龍洞坑等，想必也都是如此生活著。

　　沿著步道上山，只有些許山谷旁的小空地有一些菜畦。大部份菜園
集中在谷地較平坦的地方，種植絲瓜、地瓜和蔬菜。小溪流量十分有
限。約莫一刻鐘，跨過溪，往猩猩岩的方向走去，山上盡是芒草。

　　這是一條廢棄許久的產業道路。坑洞四處，埋有一些涵管。愈往

山勢龐然險奇的半平山。

上，芒草愈密，筆筒樹集中在溪邊，往往是小小的、低矮的一株。野薑花則泛著枯黃的葉子，可能是許久未落雨之故。但縱使下雨，想必也是相當乾涸的。山頂偶而有細葉饅頭果、野桐等海岸常見植物的小喬木，其餘盡是蔓發的芒草。若非遠方的半平山和無耳茶壺山在南方矗立著，愈發清楚、雄偉，誘引著人前往，我著實不想再多跨前任何腳步。

清晨八點，明媚的陽光照射下，我已經揮汗如雨。約莫半小時後，上抵稜線。分叉點有一塊岩石，刻有紅字，向左往苦命嶺，向右往南子吝山。後者又稱為大埔尾山，如此稱呼，乃因為這兒過去是金瓜石埋葬往生者的大埔尾之故。猩猩岩則是現在之稱呼。

以前攀登和美山時，就注意到苦命嶺，而且知道它是一條龍洞人到金瓜石的必經之路。苦命嶺之稱呼想必是當時人走到這塊稜線頂，四顧茫茫、天氣又熱下的無奈怨言吧！我走到稜線此端，不免有

南雅山新鋪的，通往南子吝山的石階步道。

同樣的心情了。下回有機會,也該去拜訪看看。

轉向右邊,約莫再走十分鐘,抵達了大埔尾山之頂,高不到二百公尺(196M)。遠眺和俯瞰海岸,景致帶著恢宏壯觀的綺麗。但天氣實在炎熱,待不過幾分鐘,就匆促下山了。或許,秋高氣爽的季節比較適合徒步。(2001.8)

二、石梯坑古道

南子吝山山頂有地理座標說明。

這是第三回到南雅漁港,準備實踐走完石梯坑古道的心願。

這個期盼至少等了半年,一則東北角經常下雨,要不就是天氣太熱。鑑於前二回的經驗,我必須謹慎地算準時間,最好是春秋時日,或者是冬天的溫暖陽光下,才適合在此活動。

小村子西邊已經鋪設一條枕木和石階混合的步道,通往南子吝山。我和幾位老友,帶著孩子們,仍按過去的猩猩岩步道走上山。經過村子時,一位啞巴村婦好心地比手勢,告訴我們走錯路了。原來,她建議我們走新步道。但我未採納,等到沿舊步道上山,這才發現過去的舊路已經消失,居然接到新的枕木和石階混合的步道。這條新步道,有涼亭供遊客休息,遠眺海岸和漁村景觀。上到山稜線時,陰陽海和附近煉礦的場區亦能俯瞰。

石階路讓人充滿不快,急切地想走完。天氣不熱,我們輕鬆抵達。如果像上回那樣大熱天,恐怕走到這兒就大感吃不消,遑論繼續前行。

抵達南子吝山頭前,有一條不明顯的稜線小徑,那是通往石梯坑古

道的唯一路線。但南雅村民很少走這條路線，多半從仁愛橋，直接沿石梯坑溪上溯，走到金瓜石等地區。這條稜線目前是登山人的縱走路線。

不過，沿途還是看到一些廢棄的土甕和駁坎，半埋藏在芒草中。可能，這兒過去應該也有些產業。根據過去的口述歷史，這山上原本也有些林木，但因一場火災，形成今日短草稀疏的景觀。

南子吝山的草原彷彿高山箭竹草原環境。

我們好像走在高山箭竹草原上。一路幾無登山布條。半小時後，摸索到一處高崖的絕壁。對面是險峻，挾帶雄偉氣勢的半平山，半遮在雲霧裡。從這一角度，山勢嶢屼。那高險，彷彿是青康藏高原的某一大山。而下方，有些廢棄的工寮、水泥平台和電線桿，應該是早年提煉金礦的廢棄建築遺物。山谷最下方，因堤壩阻擋，壩前形成一清澈的水潭，實為半平溪。水潭往上的溪流，從二道高聳的山壁間瀉出。水流豐沛，有些地方還出現銀白的水瀑景觀。拎出望遠鏡細瞧，突然間，想起了號稱東北角第

台灣胡頹子

胡頹子屬植物多不耐陰，直立蔓狀或攀緣在其他植物體上，生長環境在海岸灌叢、山坡地、林緣、路旁、開闊地等乾旱貧瘠的環境。分佈在低海拔（一千公尺以內）的有：台灣胡頹子、蓬萊胡頹子、藤胡頹子、菲律賓胡頹子、太魯閣胡頹子、鄧氏胡頹子。在北部最常見的是台灣胡頹子，攀緣灌木，偶直立。幼枝銀褐色。葉革質，倒卵至倒披針形，或橢圓至狹橢圓形。長四～十一公分，寬二～五公分。花白色，單生或二～六朵成總狀。果卵形，長一公分左右。特有種。北部平地不多見，但北海岸和東北海岸山稜線為優勢植物。東海岸原住民孩童喜歡摘來當果實。登山人常視為救急的野外蔬果。

一大瀑的半平溪大瀑布，猜想那侷促山谷一隅的銀白之水瀑，八成就是它了。

　　此後沿絕壁緩行，小徑貼著一連續高低起伏之稜線，不斷地往上陡升。但這條小徑被灌叢和芒草覆蓋，山友甚少行走後，變得模糊不清。我們必須辛苦地鑽在芒草中，忍受著芒草、灌木之戳刺。艱苦地緩步了好一陣。所幸，初時路程兩邊景觀大好，彌補了這種割傷和刺痛的折磨。再則右邊的半平山氣勢磅礴，猶若中央山脈廣遠、高聳的馬博拉斯山，讓眾人驚豔不已。同時間，南雅漁港彷彿被群山推擠到海洋交界的位置，像一顆明珠，橫陳在北邊的蔚藍海洋上，提供了微妙的探路情愁。

　　在芒草稀疏的前半段，我還注意到了鬼鼠的巢穴，此外也發現了鬼鼠的糞便。這是第一次在東北角看到的。黃褐色的橢圓形糞便，長約一公分半。數量還不少，分散在百公尺的小徑上。

　　在大突岩前的稜線，芒草都長及自己的腰際，但孩子們幾乎都埋沒在芒草中，抱怨之聲比以往任何時候多了許多。過了大突岩後，山勢更陡，芒草愈加蔓發，連大人也沒入芒草叢。整支隊

草原現場拍攝到的鬼鼠。

鬼鼠

　　台灣體型最大的鼠類，頭軀幹長二十～二十五公分，尾長十九～二十五公分，體重可達一公斤。背部暗褐色，腹部灰白色，體毛剛粗，愈接近尾端背毛愈長，尾部粗壯鱗環明顯，比體長略短。

　　其習性善挖地穴居，分佈於中、低海拔的開墾地、農田區、草生地。夜間活動，雜食，喜食作物的根莖部位，破壞性強，經常造成農作物及造林地重大損失。花東地區常有捕食，通稱大山貉。糞便暗黃色，長約一公分半，南子吞山稜線草原一路上不少。

鬼鼠，台灣體型最大的鼠類。

石梯坑古道上的土地公廟。

伍不時因迷路，在荒徑裡等待，以及探路。布條十分稀少，每每要走個半百公尺，才依稀發現一條舊徑。可見，許久未有人到來，或者是芒草長得太快，遮住了路徑。我們在草浪中緩慢前進。前面的人以雨傘舉高，讓後面的孩子知道前方的人在哪裡。

　　在此行進間，注意到了一種有趣的植物，胡頹子。至少看到三棵。有些長出橢圓的青澀果實。這種植物過去在陽明山的魚路古道、富士古道等地都見過，但竟會在海岸邊的荒涼山稜線出現，可見其在北台灣山巒分佈相當廣泛。

　　好不容易上抵三百七十公尺的小山頭，樹頭有牌子指示往左，前往石梯坑。翻過此一山頭後，林子開始出現，躲開了芒草的糾葛，大家的精神開始好轉。從早上九點到此一小山溝已中午。我們倚坐於山坡享用午餐。此一山溝明顯有駁坎和竹林等產業，面積還不小。循此，再往上行，經過幾株樹身赭紅、高大的小葉赤楠，沿稜線抵達一處明顯岔路。往左通到石梯坑古道中途，往右上稜線，通到草山。

　　採右線行。繼續在稜線上行走。未幾，急陡地下切左邊，抵達早年採礦之山洞。此洞長達十公尺，通往另一邊多芒草的山腰。猜想此山洞為當年開採台車經過的路線。繼續循此台車路線，走在森林裡。又五分鐘，抵達岔路空地。往左邊到草山。一百公尺前，有一小土地公廟，大正元年（1911年）的，證明了此一山徑為昔時之古道。此一小土地公廟依舊古樸，頂蓋雕刻有屋瓦，兩邊石柱對聯書寫著：「福正自有德，氣定通神明。」再僕僕前行，大約半小時，銜接草山的產業道路。這山路

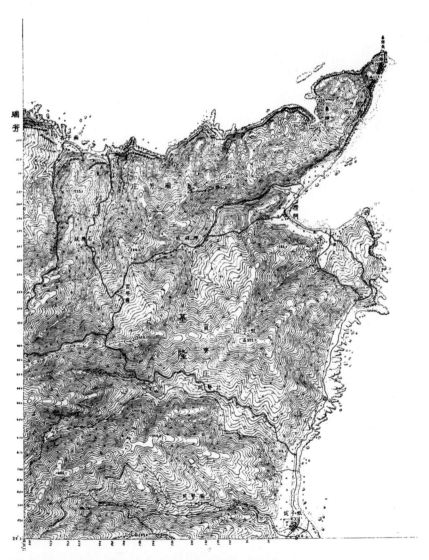

1921年《台灣地形圖》將東北角海岸線幾條舊山路，諸如南子吝、石梯坑、龍洞坑、北勢坑溪都標示出來了，連龍洞的二條古道也畫出（如紅線標示）。

交會口看似平常，但若從1921年《台灣地形圖》綜觀，歷史意義就非同小可了。原來，當時出現於地圖上的北勢坑溪山路、石梯坑山路、南子吝山路、撈洞坑（龍洞坑）南北二山路，最後均於此交會，再通往百年前開始繁華的金瓜石。而這些早年蔚集於北台林壑的山路，晚近則為山友熱中踏查的古道。

岔路左邊即通往仁愛橋的石梯坑古道。未幾，經過一處石頭厝遺址，周圍遍長竹林。一路走在陰涼而隱密的森林小徑，平坦而舒適，夏天走在小徑上勢必暢快無比。當年走往九份等地時，這樣的山路應該不致感覺路途遙遠吧。

走了一段路後，山徑開始呈Z字型，逐漸接近石梯坑溪溪邊。這條山溪溪水豐沛，甚而有些澎湃。Z字型最底部，有一處涉溪的岔路。過了溪，繼續往前通往苦命嶺。（可參考「和美山苦命嶺」）

若不過溪，繼續走古道。中途有一空地，銜接另一條自三百七十公尺來的山路。另外，右邊涉溪有一條古道，遇著一大正時代的永安祠小廟後，翻越山嶺，可以通往龍洞坑。半小時後，下切，抵達第一處涉溪岔路口。若不下切，續行山腰，照樣抵達仁愛橋。很難想像，在東北角的隱密山區竟有如此瑰麗而陰森的山溪，兩岸又是林木蔥蘢，望之蔚然而深秀。此後，過溪三次，再過一攔沙壩，抵達仁愛橋。這時路上開始有產業駁坎的遺跡。在第二次和第三次間，還有一攔沙壩和巨大的水管。水管的溪水明顯地提供給南雅村民使用。

石梯坑溪雖未流經村子，但因緊鄰在村子不遠的另一山谷，不僅提供了飲水，同時也因山谷森林的綿長，成為漁村的山林產業，並成為村民通往九份的山城和其他東北角各地的古道。可惜，仁愛橋旁邊的百年古厝，因橋面擴充，被拆除了。我們彷彿少了一道，開啟石梯坑古道的大門。（2003.1.20）

鼻頭角步道

鼻頭角灯塔

軍營

枕木步道

望月坡

福霊宮

新興宮

鼻頭漁港漁巷

往瑞芳

瞭望亭

龍洞角琉牌

鼻頭国小

稜半步道

往九雀山

鼻頭隧道

稜半公園

往龍洞 澳隆

鼻頭角枕木步道

漫遊資訊

■ 行程

沿著濱海公路前行,過了水湳洞就可看見鼻頭角,再過鼻頭隧道即抵達。

■ 步行時間

過了鼻頭隧道,從龍洞海洋公園步道旁邊小徑往前走,約莫五分鐘後至起點。

步道起點 __40分__ 瞭望亭 __5分__ 望月坡 __20分__ 燈塔 __20分__ 稜谷陣地 __30分__ 鼻頭漁港

■ 適宜對象

少年以上皆宜。

■ 餐飲

鼻頭漁港附近有二家海產店,旅遊指南推薦的是阿珠老店。

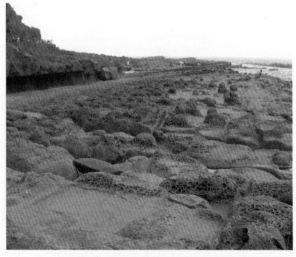

鼻頭角,做為一個雪山最北邊角落的小小山,回首遠眺雪山支稜的山脈時,那是我最喜歡的觀賞台灣山脈的位置。在台北近郊的山區,它更是南望時,不可或缺的視角。從這個角度,我迅速地感受到山脈綿長,崢嶸相連,雄偉而龐然的魅力。

鼻頭角海岸是閱讀海岸侵蝕地形的最佳教室。

過了鼻頭隧道後，左邊即為龍洞公園。此一公園係私人民營，進入得收費。若不買門票，可由旁邊小徑進入。沿此路線，約莫五分鐘，進入海蝕平台的景觀區。有一回，我帶小朋友到此自然教學，竟被公園的民營機關誆騙。他們說到海岸平台非得經過他們經營的公園。回家後，去信向東北角

鼻頭角步道適合岩礁海岸植物的自然解說。

風景區管理處大加撻伐，管理處才在小徑特別標明路線指示圖。

如果有一個早上的時間，我很喜歡從這兒出發，沿著岩礁海岸旅行，走到燈塔，再繞向鼻頭角山頂，橫過岬角，下抵漁港，在阿珠老店享用午餐。

在此一海岸，不妨先了解鼻頭角形成的過程。首先出現的是大片開展、延伸的黃色岩壁。這是構成鼻頭角的主要岩層——鼻頭層。岩層上除了低矮的林投，幾乎都是全裸的岩石。

這裡的海岸景觀，述說著六百萬年前的各種海底祕密。當年生物活動的痕跡、貝殼化石等等，都可以在岩層發現。繼續前行，還有交錯的岩層。交錯的岩層通常發生在水流快速的濱海、淺水地帶。

海蝕地形

在海蝕平台受到海水不斷侵蝕的形成過程裡，平台上的景觀也起了變化。隱藏在岩層中的「結核」硬石塊露出地表，形成蕈狀石和蜂窩石。岩層上被擠壓出來的裂縫則被海水浸蝕出又深又長的海蝕溝和豆腐岩。這些都是典型的海蝕地形。

由岩壁傾斜角度來看，可以推論出當時河流相當急湍，因而沖刷、堆積出大片砂岩。往山上涼亭走時，中途若往下眺望，下面便是大片完整壯觀的海蝕

鐵炮百合。4月左右開花，生長環境亦是向陽地帶。中坑溪梯田上的百合，純白無條褐紋，即為鐵炮百合。

平台。豆腐岩、蕈狀石、蜂窩石、海蝕溝等奇妙的岩礁海岸地形都在這裡出現。

從海岸有二條路，或續走海岸小徑，或步上山腰的步道。如果由石階走上步道。隨即抵達一座涼亭。涼亭視野開闊，可以俯瞰整個海岸的景觀。從涼亭回頭眺望，鼻頭國小寂寥如碉堡。校前一戶民宅，生長著金花石蒜。

過了涼亭，整條路上密生著林投。夏天時，紅色果實纍纍垂掛著。4、5月時是鼻頭角最美麗的時候，因為山壁上長滿了鐵炮百合，射干也開始迸出紅點的花朵。而石板菜也開始冒出黃色的花朵，讓整個岬角好像舉辦盛宴般的熱鬧。

半途有一塊綠草如茵的斜坡小階地，有人稱為望月坡。天氣好時，許多人喜歡在那兒徜徉。小階地也是瀏覽岩岸植物生態分佈的最佳地點。台灣蘆竹、山欖、脈耳草和紅楠等都會邂逅。沿著步道走，漂亮的射干依舊在山坡現身。但是，鐵炮百合似乎比往年少了許多。

走至燈塔處就必須回頭，這座北邊的燈塔屬於管制區，並未對外開放。它在日治時代

適合遠眺海洋的望月坡。

建立，原本是一座六角形鐵造燈塔，後來毀於第二次世界大戰。北方三小島若隱若現，在更北方的海洋上。

日治時代設立，1970年代重新建造的鼻頭角燈塔。

　　回頭，約五分鐘，再抵達岔路時，不妨走鼻頭角稜谷步道。這條新設立的步道，鋪往鼻頭漁港的村子。

　　此條新路，稜線上皆鋪有石階，步道旁還有過去的砲台遺跡。從稜谷高地回頭遠眺，視野最為壯觀。層層高大的山巒，一峰又一峰地羅列，愈翻愈高，愈高愈闊，形成渾厚而蓊鬱的綠色山脈，不禁教人再次讚歎起台灣山水的綽約。

　　下山的路則鋪設了許多枕木步道。山谷裡是一片可以避風的森林。也許，山谷無風，有些陰濕，竟形成東北角海岸少見的濃密林子。昆蟲不少，我們期待看到的大白斑蝶也特別多。有一回，經過時，看到七、八隻集聚在步道翱翔，來回逡巡，形成美麗的蝴蝶集聚奇景。當然，其他蝴蝶也不少。至於鳥類，更不遑多讓，許多冬候鳥在過境時，往往選擇棲息此地稍事休息。春秋季時，相信可以看到不少奇特的鳥種，一如野柳岬角。

　　鼻頭漁港的福靈宮後，原本有一條狹窄的登山小徑，相當陡峭，過去山友，常以此線，冒險攀爬到北岸。新步道出現後，那條路線也消失

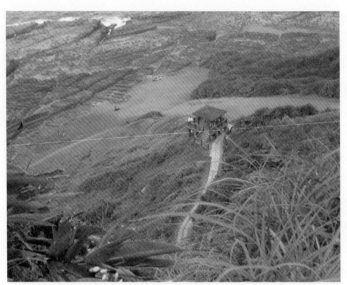

鼻頭角步道有稜線步道、山腰步道和海岸步道，可依自己的喜愛選擇不同的散步路線。

在濃密的草原裡，只剩下少數登山地圖，猶虛畫著。

鼻頭角漁村沿著灣澳形成狹長聚落。早年只有漳州人遷入，逐漸聚集成小漁村。1979年以前，從台北到此只能騎機車到來。1979年以後，濱海公路出現，大卡車、遊覽車開始進來。漁村因應遊客的需要，出現了商店、餐飲店，傳統漁村因而改變了風貌，成為北台灣重要的旅遊景點。

登山步道出口有一處洗衣水槽區。原來，過去鼻頭角村漁港附近用水，主要便是由此取得。如果水源不夠，還會從不遠前的古井汲取。如今上游谷地有些開墾，溪水有些污染，使用者很少了。

步道走向村子出口，有一間座東向西的媽祖廟——新興宮，緊臨著漁港。此廟是村子的祭祠中心，建於1799年。二百年間共修建六次。農曆3月媽祖誕辰，全村家家戶戶都會參與祭典，整個村子特別熱鬧。由港口更進去，港仔尾旁邊即福靈宮土地公廟，此外還有幾間落寞的石宅，見證了此一海岸開發的人文歷史。村子裡到處都在賣石花凍，一杯二十元，淡酸之甜味如同野生的愛玉。（2002.6.27）

南雅山

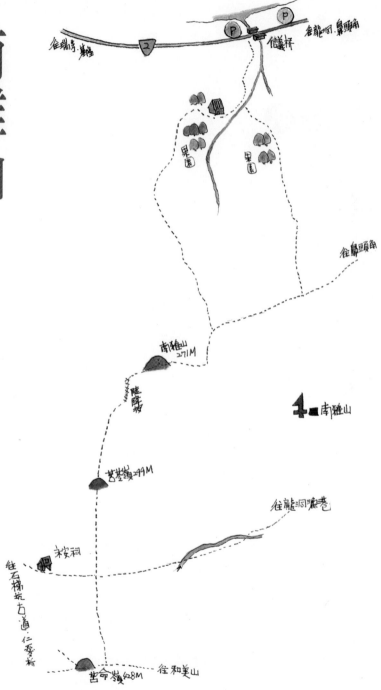

■行程
　由高速公路下濱海公路，在信義橋下車，登山口於信義橋前。

■步行時間
　登山口 **10分** 小屋岔路（往左） **30分** 稜線岔路 **30分** 南雅山

■適宜對象
　青少年以上皆宜。

■餐飲
　附近無餐飲，宜自備。

南雅山位於北部濱海公路，緊貼著海岸，過了南雅漁港就快抵達。把車子倚靠在信義橋橋頭前的停車場。登山口就在對面的石階上，一開始攀爬，感覺有一股大山迫近的壓力，彷彿隨即要凌晨攻頂般。

　　一般地圖上並無南雅山之名，這是登山人自己稱呼出來的山頭，海拔不高（270M），亦無三角點。一處平坦的山頭，座落於自草山延伸至鼻頭角間海岸山脈的稜線上。但從這兒的高點鳥瞰，東北角海岸氣勢恢宏，把這兒視為一座山頭，自有其登山的意義。

　　登山口佈告牌提示小心虎頭蜂。有一條溪水自岩壁汩汩流出。這股水量很細小的清澈山泉，勉強提供一些山芋生長著。周遭步徑上有厚葉石斑木生長著，盛開著白花。

　　一上山立即地勢陡峭，山谷對面，有一個懸空在山壁中的磚牆，究

厚葉石斑木

　　別名革葉石斑木，也稱厚葉石斑木，薔薇科。開花期 2～4 月。常綠小喬木或灌木。樹枝叢生，樹冠圓形或近圓形；小枝光滑。葉叢生小枝端，厚革質，倒卵形至倒卵狀長橢圓形，全緣或上半部有疏鋸齒，略反捲。圓錐花序，頂生，花白色。球形梨果，成熟時藍黑色。分佈於台灣北部濱海。

厚葉石斑木。

竟是如何蓋的？是不是曾有人在此做靈修？頗耐人尋味。十來分鐘後，抵達一處岔路，往右有一間臨時民宅，裡面住了二、三位阿美族人。他們在這兒墾地，養了雞和火雞，同時種植了一些作物，諸如小米、玉米和柑橘等。他們似乎很怕人由此走進去，干擾了生活。在我們詢問時，指向左邊的小徑。登山圖上告知的也是這條，但後來事實證明，右邊也能抵達。

　　由左邊下了溪，或許是清晨早來，四、五隻大白斑蝶，緊附在苧麻上休憩。我們靠得很近，它們亦毫不畏懼。過了小溪溝，翻過陡峭的山徑，再走一小段路，隨即看到，山路旁邊有黃藤栽植。看來也是他們的農作。日出而林霏開，接著再往前，又有柑橘、檳榔和芭樂。但我很懷疑，這兒面向東北季風，海水鹽味重，除了黃藤，農作能成功嗎？山路上還看到二、三株自生的走馬胎。

　　一路陡峭而濕熱，在筆筒樹和稜果榕等樹林下，辛苦地爬上了稜線。稜線到處是尖銳而多刺的懸鉤子、菝契，要不就是芒草，非常之不舒服。這或許是東北角的山巒，尤其是位於稜線之處的山徑，山友往往

大白斑蝶

　　大白斑蝶為台灣產斑蝶中最大的一種，多出現在海岸附近的低地，但不棲息於較高的處所，多分佈於台北附近至恆春半島的海邊。繁殖地一般是海岸邊樹林中的空地或荒地，在這些地方可以經常見到數隻或十數隻的大白斑蝶四處飛翔。大白斑蝶幼蟲的食草為夾竹桃科的爬森藤，生長在海岸附近的叢林內。

大白斑蝶。

視為畏途之主因。唯一值得安慰的是，看到許多胡頹子果實成熟了，黃熟的果實充滿甜味，只可惜卵形的果實不及一公分長，不足果腹。

　　稜線中途，有些空地適合遠眺山下的海岸，海景尚稱壯觀。循稜西行，下降至二、三十五公尺處，巧遇三、四株竹柏幼苗。再右轉上山坡，跌撞地抵達南雅山，山無基點。只能在旁邊一角，勉強找出一點俯仰周遭視野的空間。由此到苦苓嶺約一個半小時，我原本打算由此再往前，循龍洞坑古道下山。但一下山，發現周遭芒草密覆，有刺有勾的植物更加緊密，而且山路呈七、八十度的大斜坡。這樣險急下降的山路，對其他山友無疑是相當可怕的折磨，基於健行以愉悅為要，只好放棄原先的計劃，按原來的山路回去。中途，在一處岔路，左邊有

爬森藤

　　夾竹桃科爬森藤屬，枝條光滑。葉革質，卵狀橢圓形或長橢圓狀橢圓形，先端具短尖頭，基部銳尖或圓，側脈四～六對；葉柄長一～三公分。花黃色，成繖房狀聚繖花序。果長橢圓形。大白斑蝶幼蟲的食草。生長於海岸附近的叢林內，幼蟲便蟄伏其上，其蛹除了懸掛在藤蔓上外，還會附著於食草附近的他種植物之上。葉子上有褐色斑點，多半為大白斑蝶幼蟲啃食葉背所留下的痕跡。

小徑下山，我研判會通到阿美族人的山屋。一對山友從這兒下山探看。結果，他們比我們更早回到山下。根據他們的描述，那條路開闊而平坦，比我們上山的山徑好走多了。

　　東北角風景區管理處有一份遊憩評估報告曾建議，此地三百六十度，均可極目千里，如果建大型觀景亭台，其景色優美，北部諸山，無出其右者，附近山坡可規劃為大型旅遊設施，甚至建造登山纜車，開發潛力雄厚。我覺得，這個建議恐怕言過其實，徒然壞了這兒的原始，形成另一種浪費。再者，隔壁的南子吝山已經有登山步道，視野更為開闊，實在不需每個山谷皆如此仿效。讓它繼續孤獨、疏離於此吧。（2004.2.29）

竹柏

　　羅漢松科；別名：南攻竹柏、恆春竹柏、台灣竹柏。台灣原產，零星分佈各地。北部山區山稜線偶而會發現。中喬木，樹皮光滑。葉橢圓狀至卵狀披針形，長三～九公分，寬〇‧八～二‧五公分。優良園林樹種。日本人極愛種植於庭園間，視為托福、吉祥之樹種。

龍洞岩場步道

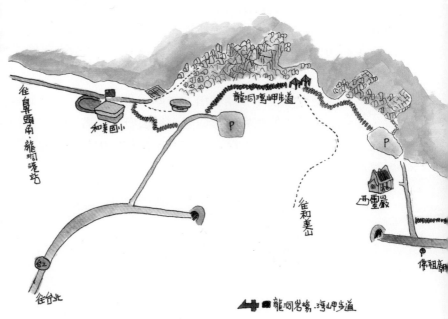

往鼻頭角・龍洞漁坊

和美國小

龍洞灣岬步道

P

往和美山

P

西靈巖

往台北

佛祖廟

龍洞岩場・灣岬步道

■行程
　　走濱海公路開車到隧道北口，左邊小徑進入即抵達停車場，左右皆
　　有石階可抵達岩場。或由南口海洋公園前往。

■步行時間
　　龍洞南口海洋公園　**10分**　西靈隱寺　**15分**　瞭望台　**25分**　和美國

　　小分校　**20分**　岩場

■適宜對象
　　成人以上為宜，若欲參加攀岩活動，宜由專家領隊。

■餐飲
　　附近無餐飲，宜自備。

龍洞遊客服務中心

龍洞
南口海洋公園　往福隆

80 年代前，濱海公路尚未開通，住在和美、澳底地方的人，如果要北上到鼻頭角，唯有經過撈洞。撈洞即今之龍洞。當他們北上到蚊子坑時，當時在南邊的隧道口附近有二條山路，一條要翻越隧道上方的山巒，下抵鼻頭角。另一條路得繞行龍洞的海崖。

　　翻越山巒這一條，只在1921年《台灣地形圖》（見217頁）出現過，後來幾無人提及。海岸這一條迄今仍被人所熟知。猜想過去走的，大概也是這條。但他們要如何由此狹窄的臨海山路，經過龍洞險峻而驚悚的海崖呢？想到龍洞附近高聳的海岸奇景，我不免浮生很大的好奇和嚮往。

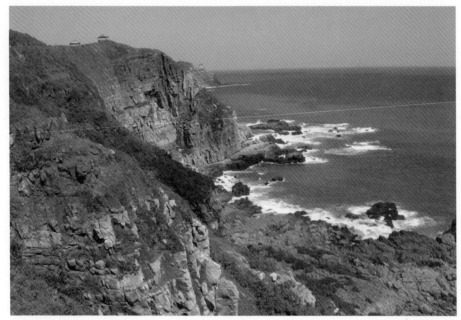

龍洞海岸一景。

　　只可惜，多數遊客到此，只知道這兒有一座海洋公園，不會想到這一海岸古道的意義非凡。無論如何，一抵達南口海洋公園，多半會看到北邊座落著一對土地公小廟，福祠堂和福德宮，並且注意到山腰的西靈隱寺。

　　我的漫遊多半是從兒開始，先爬一段階梯，再進入古道小徑，體驗那龍洞的雄偉和險絕。一個人來到這個海岸，若不到此親臨這現場，實不知東北角之

龍洞

　　龍洞位於鼻頭角與和美之間，海岸地形如蟠龍蜷曲纏繞，從龍頭到龍尾如一道弧形，形成洞穴般的港灣，因而以「龍洞」稱呼。

　　龍洞岬因有陡峭的四稜砂岩岩壁，屬於東北角最老的岩層，約有五千萬年，岩質最為堅硬。經過長期海浪侵蝕和風化作用，龍洞岬的岩石，經常會看到斷層擦痕、斷層痕、斷層角礫石以及小斷層的出現。這些地理景觀的變動，集體形塑出一個雄偉而壯麗的自然風景。登山人也知道，它是台灣北部規模最大的岩場。

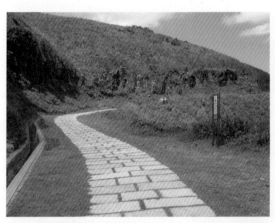

龍洞古道雖已消失於新石階步道之下，但老一輩的當地人仍清楚記得這條舊路線。

壯麗，誠為北福爾摩沙海岸之第一奇。

如今這條古道又重新鋪設石階，沿著海崖繞到和美國小分校去。如果和鼻頭角山腰的環形步道相較，這兒的開闊和崢嶸，印象更教人深刻。相較於北國地區冰川的峽谷，這兒亦不遑多讓，但險峻中，鹹味的空氣中，還多了一股亞熱帶慣有的暖意，以及溫煦。這是在北國異地旅行難以提供的。只是健行時最好戴頂小帽，不要在早上九點以後到中午這段時間來。還有秋天和春天時最為允當，其他時間，可要多考慮風向和氣溫了。

走到中途的涼亭時，左邊有一條從和美山來的小徑。石階步道的盡頭是軍營的大水塔。偶有老鷹在此飄飛，如風箏起落。下了小徑後，沿著柏油路走一小段，又有石階路穿過一段海岸森林，直下到海邊的和美國小分校，即龍洞國小。當然，你也可以直接開車到此，再由此穿過亂石堆和林投林。只是沒有古道的洗禮，彷彿少了開胃菜。

數量稀少的老鷹。

從鼻頭角到龍洞岬這一段的海灣，是一處斷層陷落形成的海灣，地圖上叫龍洞灣。這處海灣本身因無河流帶來足

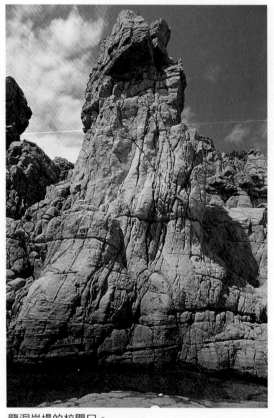

龍洞岩場的校門口。

夠的泥沙，沙灘並未出現。反之，海蝕平台和海階台地兀自發達。

　　走在這段海岸岩石紛亂堆疊的經驗也十分奇妙。亂石堆下，海岸常見植物群落隱藏其間，諸如白水木、黃槿和細葉饅頭果等，長年躲避海風的吹刮。旅人則彷彿走在樹冠層上。在亂石上，起起落落，上上下下，終於抵達這片白砂岩的岩場。

　　這處長達一公里的岩場，攀岩的人喜歡戲稱為「學校」。第一個高聳的岩壁即被稱為校門。緊接著，再越過崎嶇的亂石和窄小的岩階，裡面還有三十公尺到百來公尺的險峻海崖台地。攀岩者琅琅上口的「蠟燭台」、「龍脊」、「大熊座」等壯觀的岩壁，逐一出現。不妨猜猜看是哪幾處？

　　通常，除了攀岩的朋友，這裡較常出現的人是磯釣者。他們往往孤獨地站在危崖邊，靜靜地握著釣桿，面對大海。很少遊客會走到此。

　　第一次去時，曾經遇到一次不小的危險，因為不清楚潮汐，經過幾處台地斷崖後，未料準海水漲潮的速度。要折返時，回去的路線被海水

阻斷了。我陷在台地上，不知如何是好。於是，繼續冒險往上攀爬，攀上幾處近乎八十度的危崖。所幸帶了手套，尚能爬上岩壁。再靠著山友殘存的登山繩，安然而幸運地攀上高處。再沿著山腰下來，費了一番辛苦，返抵校門口。

你若是對「攀岩」毫無所知，又有懼高症等情形，還是遠觀即可。這是一個危險性相當高的所在，我不太鼓勵健行者貿然前來，尤其是小朋友。若要走訪，最好配備一些登山攀岩的基本用具，諸如攀繩、手套和攀岩帽等，且參加攀岩協會。（2001.4）

龍洞岩場擁有各種奇形怪狀的山岩。

和美山苦命嶺

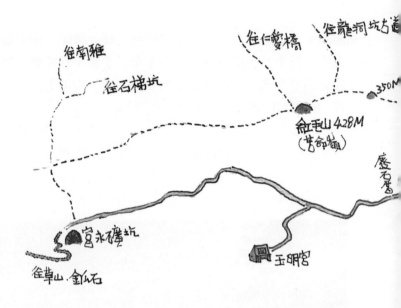

往崎雅
往石梯坑
往仁愛橋
往龍洞坑古道
350M
紅毛山428M
（苦命嶺）
磨石磨
宮永礦坑
玉明宮
往草山・釘石

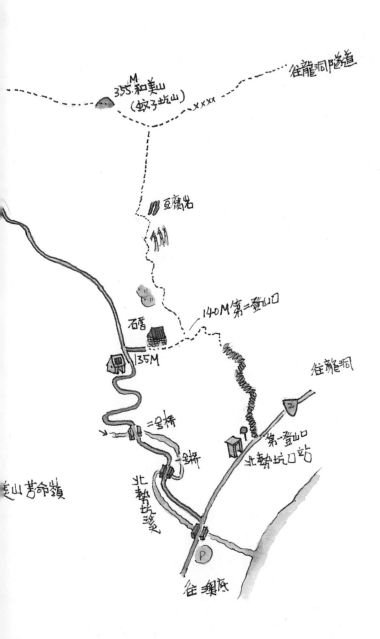

往龍洞隧道

355.M 和美山
（蚊子坑山）×××

豆腐岩

140M 第二登山口

往龍洞

石厝

135M

二号橋

三号橋

第一登山口

北勢坑口站

走山芳命嶺

北勢坑溪

往澳底

漫遊資訊

■行程

若由濱海公路前往,過了龍洞後,在北勢坑站下車,旁邊即登山口。或搭乘基隆客運抵達。

■步行時間

一、

第一登山口 **20分** 石厝 **40分** 和美山 **75分** 苦苓嶺岔路 **5分** 苦命嶺 **40分**

石梯坑溪岔路 **60分** 仁愛橋出口

二、

350M前岔路 **30分** 廢棄石厝 **15分** 土地公 **5分** 石厝 **18分** 第一登山口

■適宜對象

青少年以上為宜。

■餐飲

附近無餐飲,宜自備。

大約在二年前,就想攀爬和美山(355M)了。那時在登山地圖,因為看到另一個別名,蚊子坑山,因而決定來瞧瞧。猜想取此名字,當時勢必有人在此被蚊子叮得很慘吧。

第一次來時,卻未找到登山口,車子直接開到和美小村,然後不知何因,竟走進了南勢坑。但也因為這個意外的旅行,拜訪了美麗的南勢坑溪小徑,並且對位於北勢坑溪北邊的和美山有著更熱切的想望。

北勢坑溪有一條過去的古道,可能要沿著溪邊才會發現,那兒有一座斷橋。如果按登山口的石階步道拾級而上,並無探勘之樂趣。但初次造訪,還是按部就班,先了解此一山頭和周遭的關係。況且,我對苦命

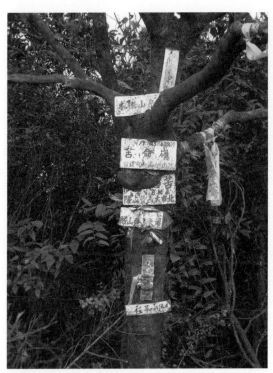

貼滿各種登山步條的苦命嶺。

嶺的命名也深感好奇。

第一登山口就在候車亭旁邊。一條古老的石階往上伸入樹林中。石階步道不短。二十幾分鐘後，才抵竹林山徑，有匾額狀的木刻路標指向和美山。此為第二登山口，附近有一棵白雞油，也看到香果、食茱萸，顯見此山局部地區和東北角海岸的樹種略有差異。同時告知了某一住家產業活動可能的足跡。果然，左邊有小徑通往一間百年古厝。相對於龍洞與和美村附近的海洋產業，由附近的山林產業，我大膽研判，古厝主人是少數在此繼續靠傳統山作生活的人。

接著再往和美山的方向。途中，出現一些仍在耕作的梯田，果園和竹林也仍有人在管理。猜想都是這家人的園地。小徑旁邊有簡易的土堤小水圳，引山上之水泉。梯田邊的石頭有不少顆都含有化石。之後，經過一處溪水切割後乾涸的河床，一如海岸豆腐岩，長約百公尺，算是此間最精彩的自然景觀。

未幾，抵三岔路口。左邊約六、七分鐘即可上和美山。右邊小徑往東，通往龍洞岬。此路漫長而陡，一路無遮蔭，走來頗辛苦，適合風和

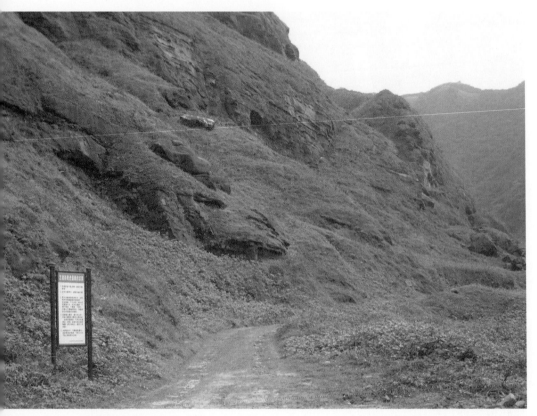

石梯坑古道出口山谷一景。

　　日麗的日子。東北角風景區管理處規劃了此一路線，做為認識東北角的森林和海岸的重要步道。和美山是一處芒草包圍的山頭，往山下鼻頭角燈塔和龍洞眺望，視野極佳，亦無遮蔭處。

　　和美山山頂有一個土地測量用的三等三角點。早年，北濱公路未開通前，岳界前輩多從瑞芳走苦命嶺過來。近年轉而從北勢坑登山口上山，繞O型線下山，往返時間為四小時，算是短程的徒步旅行路線。晚

近，又流行從龍洞坑古道溯溪而上。

　　離開和美山頂，再度進入陰翳的樹林中。約半小時，左邊出現一明顯岔路。這條小徑下行約半小時，下抵一間廢棄石厝，銜接北勢坑產業道路，再回到百年古厝。這條產業道路，或許也是早年通往永富煤礦和金瓜石的舊路吧。如果要走O型步道，不妨從這兒下山。抵達苦命嶺前五分鐘，遇見一條有些隱密的岔路，通往苦苓嶺、南雅山和龍洞坑古道。

　　但一般的登山地圖並未畫清楚。走到苦命嶺時，看見往仁愛橋和石梯坑的下山路線，還以為這條才是正確的山路。

　　苦命嶺，又稱紅毛山（428M），有著一般山頂少見的平坦、寬闊，低矮的林子又密覆良好，非常適合午餐、休息。頂部有一棵大株的金毛杜鵑盛開，豔麗異常。從苦命嶺下仁愛橋，過了半小時，仍未找到苦苓嶺鞍部岔路。事後研判，在苦命嶺之前的岔路就應該走下山，才有可能遇見龍洞坑古道的小徑。這回錯失，不知何時才能再到這兒探尋。想到春天時，無法以步行將此一古道和石梯坑溪相連接，不免有些遺憾。

　　下抵石梯坑溪上游源頭。石梯坑溪九芎樹非常多，駁坎產業亦不少，顯見南雅村民過去常使用此溪谷，不只是做為一條古道，除了靠海為生，以及取用石梯坑溪的水源之外，此地村民想必還常利用此間的山林資源。

　　抵達九芎林空地，溪溝乾涸，路標標示多處方位。另一條由南雅直接下到石梯坑的小徑，在此和土地公廟下來的小徑相遇。這兒是一個大十字岔路。左邊還有一條不明顯的山路，越過石梯坑溪後，直上苦苓嶺鞍部，和大正時期的永安祠小廟相會，再銜接到龍洞坑古道。

　　如同上回，再往前約十分鐘，路分二條。一條繼續往前抵達攔沙壩，另一條下溪谷，過三次溪後，抵達攔沙壩。二路皆可通往仁愛橋。
（2003.3.1）

福卯古道

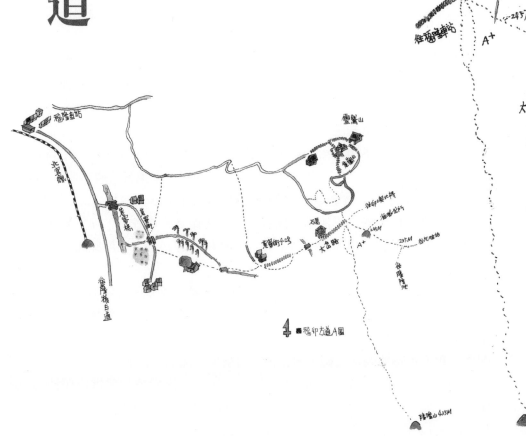

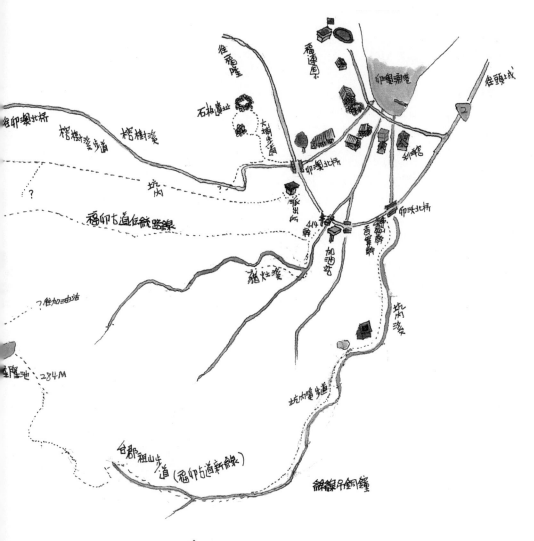

福卯古道 B圖

漫遊資訊

■行程
位於台2線濱海公路上，過了福隆後，約半個小時車程即可抵達。

■步行時間
一、

卯澳加油站 **100分** 荖蘭山鞍部 **15分** 石屋 **35分** 荖寮9-2號 **25分** 荖寮橋 **30分** 福隆車站

二、

卯沃北橋貢寮幹441幹 **90分** 隆隆池 **30分** 荖蘭山鞍部 **70分** 卯澳加油站

■適宜對象
青少年以上為宜。

■餐飲
福隆火車站旁有福隆便當等餐飲，若由福隆到卯澳漁村，宜自備。

大概在半甲子前的夏天，有一回颱風帶來大量雨水，卯澳山區的三條溪作大水，幾乎摧毀了這個東北角最偏遠的田園。

卯澳地區的居民被迫放棄了山上的耕地，移回卯澳漁村，或者轉遷到鄰近的村落，過著半漁半農的生活方式。後來，漁撈產業日漸凋零，人口外移更加嚴重，這兒更加沒落了。1979年北部濱海公路通車之後，更進一步加速了卯澳年輕人口的外流。這時無論海邊或是山上的田地，更是荒蕪殆盡。沿著濱海公路，我

拎著福隆便當到車站販售的店家。

們隨地就發現了這個人文敗退、滿目蕭然的梯田風景。

反之，在未受到強力干擾下，經過了半甲子的自然生態演替，卯澳山區再度形成茂盛的天然次生林林相。晚近社區營造意識興起，卯澳地方的有心人士在文史追述的過程裡，不免重新燃起了對山上生活的諸多懷念。

昔時村子裡最有錢的吳家樓房石厝屋。

如今，在漁村後，平均不到三百公尺的山巒裡，好幾條山林步道，重新被規劃出來。當我們緬懷這個鯨魚曾經常出沒的小村，遊賞古樸的石厝之美、海岸的多樣人文風物時，也不得不重視這個具有深度的內山意涵，以免誤會了這個漁村，彷彿如東北角海岸各地，幾乎是單面向地靠山吃海。這些步道提醒我們，靠海吃山也曾是這個地區早年自給自足的經濟生活方式。

以前山友抵達卯澳，認識漁村後山區的登山方式，主要是靠著福卯古道的縱走，這條路也有人稱為隆隆古道

卯澳漁村

卯澳漁村，又叫福連村。翻開旅遊導覽，要找到這個地點，乃至閱讀到詳細的資料，都不容易。只有在一些較深入探討東北角環境的專書，才會提到村落的狀況。綜合這些書的印象，卯澳是唯一仍保有石頭厝的漁村聚落。內容不外是村落潔淨，民風淳樸。

卯澳雖然靠海，但在日治時代，甚至到戰後初年，濱海公路還未開闢，對外的通路只有一條未鋪柏油的石子路。漁民要出外，只有靠雙腳走到福隆火車站。當時住在卯澳的小朋友也必須走五公里的路到火車站，再搭車到雙溪上學。直到1965年，才有基隆客運行駛福隆到馬崗（三貂角燈塔下）之間。交通不便下，物資也貧困，那時的卯澳必須自給自足，村落周遭多半種有水田。濱海公路開通後，稻子容易進來，這些依山傍海的狹長稻田都廢棄了，形成公路旁荒廢的草原景觀。福卯古道則是山間的小徑，往昔多是在山區耕作農夫所走的路線，百年前可能也被卯澳地區的人所利用，1965年後就較少人行走。又十年，大颱風後，連農耕的住民也下山時，那兒就更荒涼了。

卯澳漁村一景。

或卯澳古道。說法不一，路線也有二種。據說最傳統的登山口在卯澳北橋，公路派出所後方。另一種認為，由加油站前的小溪溝進入，才是正確的舊路。還有一條在卯沃北橋（亦有稱為卯澳橋）西側，至少那兒還有一座土地公廟。

　　但晚近社區規劃三條登山步道的名字都未在過去的登山指南和地圖出現過，都是依據過去地方的典故而取名的。三條路，分別是坑內溪步道、榕樹溪步道和台郡祖山步道。

　　坑內溪步道（亦有稱為「福卯古道新線」）在利洋宮後方。榕樹溪步道在卯澳北橋右側（北邊）的榕樹溪旁邊，最後通往荖蘭山鞍部，還包含了一條探索更早住民的大埔石板步道。台郡祖山步道（部份和坑內溪步道合併，又稱「福卯古道新線」）則是山友也提到的派出所後方那一條福卯古道。但山友走福卯古道是往西北，前往福隆小鎮。台郡祖步道卻是往東南，銜接坑內溪步道。這或是一條早年卯澳地方農民的內山產業小徑吧。根據當地文史工作室人員的經驗，近年因颱風頻繁，山道經常破壞，除了早年的福卯古道外，其他路

婦人在村子裡曬石花。

清晨時婦人在豬灶溪清洗漁具等物
品。

清晨村婦在榕樹溪浣洗衣物。

線多半又隱沒於森林間，走
來較為辛苦。

　　我來此鯨魚小村已經四、五回。最早一回，登山口位置是豬灶溪右
側，加油站旁邊的小徑。此條山道即目前山友最常提及的古道。入山的
電線桿是貢寮幹#414。此位置在卯澳村濱海公路上，加油站旁西邊二十
五公尺處。這是藍天登山協會紙上登山導遊書裡古道的指示路口。

　　看到登山口草叢茂密，我研判，這絕非一條大眾路線。恐怕是登山
人才會前來。

　　探問古道旁的當地警察，他的印象裡，別人來此登山都是去年的事
了。但是，我還是決定帶著十幾位五、六年級的孩子，還有三位媽媽，
冒著一個不認得路途的小小危險，翻過茖蘭山到福隆火車站。我們想試
著體驗早年卯澳人從山區走到福隆的情形，藉以更加清楚地認識早年卯
澳生活上的特殊性。

　　清晨，我帶孩子們先在漁村裡走逛，探看那些荒廢、殘存的舊石
厝，寧靜而古樸的漁村景象。轉而再沿著榕樹溪上行，二、三婦人在洗
衣坑浣洗衣物。公路旁的那棵銀葉樹下，殘留了不少果實，讓我們欣喜
地攜帶入山。

綜觀卯澳小村居於偏遠而封閉的海邊一角，峻嶺阻隔在前。要前往福隆，除了海邊的小徑，最近的山路，只有翻越荖蘭山鞍部，百年前，想來它應該也是卯澳前往福隆的主要路線。

銀葉樹葉子和果實。

另一個登山口就在剛剛下車的派出所旁邊，那兒有一個茅草搭成的牌樓，後來才知是台郡祖登山步道的入口。

上了加油站登山口，隨即就是狹窄的泥土路，草叢茂密，久未有人跡，旁邊偶有竹林。左邊有一條小溪流。走至一處岔路，左邊過溪到一處墳墓區。繼續往前，再抵一處岔路。我原本打算依自己的經驗，繼續沿溪往前，事實上那條路也比較寬廣（如果沿溪行，研判應該也能抵達隆隆池）。但是，小朋友提醒我，右邊上山的小路標，貼有指示牌。

於是，改而往上攀爬，上抵一處相思樹的稜線。中途散出不少山棕果實成熟的清香味。稜線上相思樹多半被砍伐，有一棵遠方的松樹上，藏著枯枝的大巢，由於先前看到大冠鷲飛出，我懷疑是它的巢位。隨即又走入密林。腳下都是隱密、蔓發的芒萁，必須靠登山布條辨認路線。後來，在一處稜線的林子，一位孩子突然發現開花的山黃梔花朵十分甜蜜。大家快樂地享受著山黃梔的花朵美味，暫時消卻攀爬山路的辛苦。

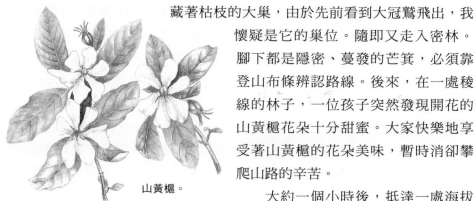

山黃梔。

大約一個小時後，抵達一處海拔

利洋宮為新福卯古道出發處。

約二百三十五公尺的岔路口。繼續往前，必須轉向右邊的小徑；此後小徑轉為寬廣好走，直抵六條山路的大岔路。路邊有不少駁坎的痕跡，顯見整座山都有舊產業的活動。二百三十五公尺岔路，左邊的小路是通往先前溪邊的路徑，事後查看地圖。同時，銜接到隆隆池。

　　如果由「福卯古道新線」繞遠路，必須經過加油站，在卯沃北橋貢寮幹441產業道路登山口進入。循溪邊平坦的小徑漫行，不久遇到石壁。隨即出現一小而古老的土地公廟，晚近又重新砌補。溪水就在旁邊，靜寂地流過。此後泥土路消失，變成木條鋪陳整齊的土階路。約莫十來分，上抵一處天然小型水壩。從壩邊樹枝小橋登上壩頂，有些外來遊客在此戲水。涉水至對岸，再循木條土階而上。

　　踉蹌半小時後，其間數度越溪澗而過，此段山溪潺潺，巨石嶙峋，景觀從容有致。此後，抵達嶺線起點，左右都有路跡，往左邊不久即抵達一處高點的雜木林，無路無景。取右循嶺線北走，數分鐘後即沿山腰繞行雜木林中。

　　又半小時，忽焉抵達傳說甚奇的隆隆池。這是一個規模不大的山中水池，池水不多。池內有稜有角的石頭倒是不少。當地人稱作三角埤，是個自然小湧泉。當年，經過先人整理過後，除做為農田灌溉外，還供

大埔石板步道

　　第一條開發的步道為大埔石板步道，步道由榕樹溪右側牌樓進入，進入牌樓即向右轉進。不到半公里，有一聚會石板區與燒炭區分岔點，向右轉即到達聚會石板區。本區範圍長度九十七‧五公尺。場中有一座三層石板排列的開會場所，石板塊共計一百零二塊，門前有二石柱，分別左高一百零八公分、右高一百一十二公分。年份尚待專家查證，但至少有百年之久。有興趣者或可推敲，當時居住在這裡的原住民為何要做這個三層的「建築物」？向左轉，為前人燒炭區，又稱為烽火台。由烽火台前行繞回步道接口。

給附近住家的民生用水。後來年久失修，目前只有少量的污水，水質已不適合飲用，勉強可做為洗手的用途。我還在那兒發現過水蛭。

　　在到達隆隆池之前，有七處石頭堆，曾有山友以為這是祭祠之地。這裡的地勢很平坦，以前是種蕃薯的地方，隨著耕地的廢耕，逐漸由芒草佔據整個山頭，再來就是放牛吃草的地方，幾十年後才蔚成目前的林相。

　　若從隆隆池往西行，隨即有一岔路，可下抵漁村，我懷疑初次由加油站旁古道進入，若沿溪續行，就是這條山路。繼續往前，隨即來到一明顯岔路，往左上，抵一大榕樹，不遠處有石龜、石椅等休息區。若回到岔路繼續往前，循右邊山徑下行，就和先前的路線相疊一起，都通往荖蘭山。

　　在六條山路的大岔路口，此處荖蘭山鞍部，綁有許多登山客留下的布條，也有木製路標，還有地圖看板。這是福卯古道的中途歇腳處。西沿枕木步道下福隆，南去隆隆山，北達靈鳩山無生道場。此外，還有一條往東北的小徑，也通往卯澳，猜想是榕樹溪小徑吧。

　　我們要下行的枕木步道多半已經腐朽。在陰鬱的林子，映照出一種特殊的滄桑美感，似乎青綠為森林的一部份。

位於登山口的荖寮街土地公廟。

茗寮街的水田風景。

枕木步道盡頭是一間廢棄的石屋。這條大概是福卯古道的主要道路了。古厝之前，還有一個漂亮的大石板，鋪成溪溝上的橋墩。繼續往下，都是在美麗的密林前進。大約走了半個小時後，遇見看似古道的石階路，此處有茗寮高分13電桿，有一小段長滿青苔，滑溜但曲線優美的古老石階。

石階盡頭，一間紅色鐵皮屋，茗寮9之2號農家，左側有小路沿溪行。這段沿小溪的產業道路，兩邊山谷，秀麗而開闊，好似某一世外桃源之角落，鳥聲起落不斷。野薑花則茂密地生長。如果是7、8月來，山谷間想必充滿清香。

接近登山口有一座隱密的土地公廟。那種居高臨下的俯瞰姿勢，儼然明示了此一小徑之重要。出了登山口，茗寮產業道路，一路逶迤出美麗的水田環境。由此跨過茗寮橋，如田園詩人般地滿懷喜悅，沿鐵道，愉快地走到福隆火車站。日後，遂有一詩〈火車〉，描述此間田園風光的綽約。（2000.5.12 & 5.19）

茗寮街登山口。

新草嶺古道

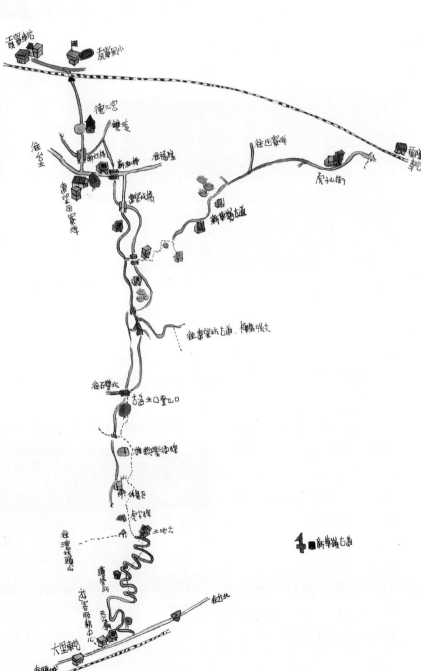

貢寮車站　貢寮國小

德心宮　雙溪

往台北　明灯橋　新興橋　往福隆

遠望田寮洋

往田寮洋　福隆車站

虎子山街

新草嶺古道

雙溪城橋

往遠望坑古道．桐嶺坑支

往石壁坑

古道北口登山口

雄鎮蠻煙碑

WC

休息區

虎字碑

往潭坑頭山　土地公

派出所

商客服務中心

參觀　鐵牛北

大里車站

往頭城

新草嶺古道

漫遊資訊

■行程

可開車由平溪走北38，再至雙溪接縣道102到遠望坑，再至福隆車站。或由台2線走濱海公路，亦可搭乘火車到福隆車站。

■步行時間

福隆車站 __5 分__ 虎子山街隧道 __40分__ 田寮洋街28號 __5 分__ 遠望坑38號 __15分__

跌死馬橋 __15分__ 遠望坑古道入口 __60分__ 啞口 __60分__ 天公廟 __5 分__ 大里車站

■適宜對象

少年以上皆宜。

■餐飲

福隆車站前有餐飲，諸如福隆便當、鄉野便當等。

開車抵達福隆。先到福隆車站購買便當，準備帶到山頂當午餐。這是為何不走貢寮古道，轉而選擇縱走新草嶺古道的重要理由。

車站左邊是福隆月台便當，右邊是鄉野便當，菜色相近，聲譽亦相當，都非常適合帶到山頂享用。當然，車站前還有其他便當店，以及剉冰的餐廳。此外，你也可以繼續買7-11的「福隆便當」或者「奮起湖便當」，便利商店就位於台2線省道上。

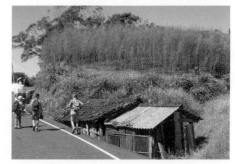

虎子山產業道路的桂竹林和農用小木屋。

新路線必須經過鐵道下方的涵洞，銜接虎子山街。初始，虎子山街有幾間民宅，之後一路上都是桂竹和菜畦、果園的產業，以及海岸次生林。

一路上，山藥產業特別豐富，路旁有美麗的桂竹，以及低矮的木頭老屋。未幾，走上近山嶺的稜線。一路明顯的只有柏油產業道路一條。

田寮洋街梯田景觀。

緩上小坡，左右皆有岔路。左邊是虎子山古道路線。右邊有二條非常明顯的道路，第一條通往濱海公路，第二條通往虎子山土雞城。只要按著雙白線柏油路，以及指標前行，就不會迷路。相較於從貢寮出發的舊路線，新路線在稜線和山頂，視野開闊許多，適合遠眺周遭大山和海岸。

走到田寮洋街31號時，遇到美麗梯田。景物和暢，遼闊之感更加擴大。這兒仍以水牛耕作梯田，旁邊有些荒廢的石厝。產業以種植山藥、絲瓜、茭白筍和桂竹為主。柏油路終點為田寮洋街28號，無人的石厝住宅。

在此一終點，遠眺貢寮方面山景最是美麗，遠方的雙溪和貢寮以好山好水的景致，

田寮洋街上的農夫。

遠望坑

昔時草嶺古道之主要入口，位於雙溪下游，源自南方山地的坑谷中，今屬於貢寮鄉穗玉村的一部份。原為凱達格蘭平埔族遠望坑社所在地。文獻裡曾提及：「下嶺（三貂嶺）牡丹坑有民壯寮守險，於此護行旅，以防生蕃也。頂雙溪下雙溪，過渡為遠望坑民壯寮，迆北轉東草嶺，卜嶺至大里簡民壯寮，則山後矣。」

清楚地座落著。整個濕地白色的野薑花盛開，花香不時飄送。

石厝前有一小徑指示，進入林子，抵達竹林精舍前，右邊又有一土徑，經過隱密水塘，再穿過桂竹林。出口左邊為遠望坑38號無人住宅。再過橋即草嶺古道的產業道路。此段行程從車站至此，約五十分鐘。緊接著是草嶺古道的舊路線。

過了橋，右轉即草嶺古道往跌死馬橋的方向。前方小池塘中，有一土地公廟。再往前，一個轉彎後，又一土地公廟，前有開闊之梯田。不同位置的土地公職司功能各異。這二座似乎都是護守產業之神。梯田已經不種稻，除了一塊保留著茭白筍田，這時節都翻平為淺淺的水塘，飼養田螺。旁邊的農家草葫已無稻草成堆，只剩下中間的木柱和鐵絲。

以前草嶺古道旁有許多種植水稻的梯田，主要是為了生活上的自給自足。二十多年前，初次攀登時，古道小徑不過一人寬。如今交通便利，居民就不用自己種稻了，有些田還會用來種經濟價值高的茭白筍。田螺原本是台灣各地水田和小溪流常見的蝸牛，以前的人常捉來炒食。晚近，這些環境都被外來種的福壽螺侵

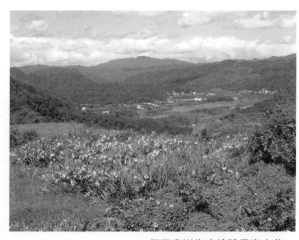

從田寮洋街底遠眺貢寮山谷。

位於山腰的雄鎮蠻煙碑大石。

入，田螺逐漸稀少。有鑒於此，這裡的農家刻意保護和飼養，希望它們能帶來新的經濟收入。

再往前，經過一處圓拱石橋，進而一處叫百姓公的有應公小廟寺；四、五年前經過時，還露出骨甕。現在大概害怕觀瞻，竟整個封閉，只剩下香爐。

及至跌死馬橋，插入右邊溪床，回顧拱橋之形。這座橋已有百年歷史，過去是一座簡單的木橋，由於橋身光滑，傳聞曾經有馬匹落水而亡，故而稱之。現在橋墩和拱橋皆重新建設。

大約一個半小時後，抵達遠望坑古榕樹入口。一棵近三人抱的九丁榕屹立古道旁。同時，旁邊有巨石層層羅列，再加以林蔭茂密、溪水清澈。例假日，時常集聚許多流動攤販，形成一個騷動的小市集，宛如回到百年前古道的熱鬧。

從此地開始，古道一路緩緩上坡，時而密林遮日，時而視野開朗，地形變化比先前複雜許多。對面則有一條山路互通，大概是通往遠望坑山的山路。接近稜線時，過去曾有二葉松林成排，形成枯木擎天的景象。現在已被略為蓊鬱的林相取代。

經過傳說有仙人駐足的仙跡岩之後，抵達赫赫有名的「雄鎮蠻煙」碑。它是二塊彷

鞍部休息處。

雄鎮蠻煙碑

據說當年清朝台灣總兵劉明燈北巡至此（1867年），遇有大霧瀰漫，難辨方向。又聽說蠻煙瘴霧危害過往旅客，乃題字刻碑鎮壓山魔。此碣座南朝北，刻於二顆彷彿崩裂之大石上，周遭樹林環繞。字體渾厚堅實，周邊刻有樸拙的浮飾。規模之大，全台無出其右。

彿突然出現於路邊草叢的大石，奇怪地並列著。上面就書寫著那四個斗大而醒目的紅字，和四周的自然景觀相較，變得突兀異常，充滿魔幻寫實的情境。

這裡的山林是海岸林和低海拔森林的混合種。譬如前者路邊最初有細葉饅頭果，接近草原時，濱柃木就增加了。溪邊則以水冬瓜和水同木居多。紫珠、筆筒樹、白匏子等也相當常見。逐漸接近草原時，蝴蝶逐漸增多，以冬天為例，端紅蝶、青斑蝶和黃蝶最多。在清朝旅人來往這條古道的詩詞裡，除了芒草外，不少詩的內容也都提到蝴蝶。在險惡之地，有此微小動物之觀察敘述，頗耐人尋味。進入芒草原區時，右邊有一處寬闊的野餐區。快抵達稜線鞍部，刻有「虎」字的石碑出現路邊。前年，「虎字碑」還重新修築，如今又恢復過去的原貌。

重新修砌的虎字碑。

據說，這個「虎」字係當時劉明燈總兵取自《易經》「雲從龍，風從虎」的意涵。題「虎」字是為了鎮風。後來，更有一說，當時草嶺曾有惡鬼藏匿，使過往旅客或移民舉步維艱，乃有「虎」字之題。

溪水在此和古道逐漸分手。古

虎字碑

虎字碑近古道埡口，周遭芒草林立，亂石疊疊，相當顯著。碑文只一個草書體大字──虎。蒼勁有力，氣勢生動。此碑立於清同治6年（1867年），相傳劉明燈巡行經過這裡時，轎頂突然被一陣狂風吹落，便取《易經》「雲從風，風從虎」之意，立「虎」字碑，以鎮風暴。再者，據說，劉明燈喜愛揮篆行書，生前曾經撰寫一公一母二「虎」字於石碑。公虎目前在台北市博愛特區內，母虎就在草嶺古道鞍部附近。

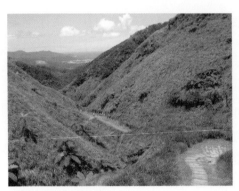

從草嶺嶺頂下瞰古道。

展望台和福德祠

　　埡口附近風勢強烈，尤其是冬天吹東北季風時，經常形成淒風苦雨山路難行的情景。縱使溫煦的春夏季，附近山頭也幾乎只有五節芒生長，偶有筆筒樹或紅楠穿插其間。

　　從這裡展望，視野良好，可遠眺太平洋和龜山島，乃至整個宜蘭東北海岸大里附近環境全景。埡口上的福德祠則是古道上最著名的一座，早年庇佑路人相當靈驗，迄今仍香火不斷。

客棧遺址

　　最近，根據當地耆老的說法，早期旅人從宜蘭出發，到基隆、台北休息，約要二日的路程。古道沿途因而有人開設客棧。由台北往宜蘭的旅人大多會在過虎字碑後的大里客棧過夜。宜蘭往台北的旅人多在遠望坑一帶的客棧停歇。宜蘭的叫大里客棧。清末時，因經營者亡故而停業。後由外地人整修做為居家使用，先後遷入的有盧姓、江姓，和劉姓居民。多以養豬或種蕃薯為生。民國60、70年間，最後的居住者因移居他地，老客棧便荒廢至今。

　　靠台北縣的客棧叫粉倌客棧，位於貢寮鄉遠望坑草嶺古道入口南麓，這座客棧並無正式名號。只因老闆娘名叫黃粉，一般人便稱為粉倌客棧（「倌」，早期對女人的尊稱），也有人稱之為「三貂過草嶺大飯店」或「遠望坑大飯店」。二地目前皆只剩下倒塌石垣，以及殘缺的短牆和屋基。

道進入鞍部，遠望坑溪順著草嶺山頭的山谷溯回源頭。這時兩邊山坡盡是芒草，偶而有筆筒樹零星佇立。草嶺、芒路之名皆由此而來。

　　上抵鞍部，又有修飾精緻的福德祠，從百年前就在此矗立，庇佑路上的旅人。旁邊還有遠眺風景極佳的觀景台。

大里地區的客棧遺址。

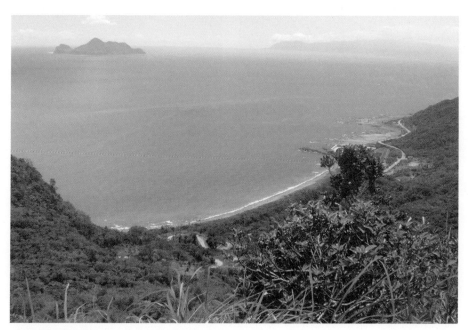

從山頂遠眺龜山島。

大部份山友都會上台鳥瞰，一如百年過往的旅客，遠眺龜山島，並興思古之幽情，感受太平洋浩瀚的風貌。

　　右邊長滿芒草，最高的山頭是海拔六百公尺初頭的草嶺山。體力健者還可以跨溪，順旁邊的石階小路繼續往上，爬上頂峰。再前往此間的名岳，灣坑頭山，辛苦起落，大約三個小時的路程。峰頂不僅視野更加開闊、壯麗，下行的古道全景也能大致鳥瞰。

　　下了鞍部後就是宜蘭了。一路是急速的石階下坡，這兒也屬於海岸林和低海拔的混合森林。在東北季風吹刮下，不僅有相思林，也生長著水同木、菲律賓榕、水冬瓜、紅楠、山黃麻、血桐、九芎和細葉饅頭果等。

林務局的工作站位於古道上。

鞍部上，香火依舊鼎盛的百年土地公廟。

　　半途有百年前住宿的客棧遺址，目前剩下石欄和殘垣。根據自己的走訪經驗，台灣山區的古道，很少有客棧，登山的人都是隨地找個可以就寢的樹洞或岩洞安身。古道上會設有客棧，足見這古道的重要性了。

　　其實，整條淡蘭古道上也有好幾處過夜休息的地方，因為旅程漫長，像暖暖、雙溪、貢寮等小鎮，

大里天公廟

　　大里簡稱「大里簡」，可能是取自平埔族社名的譯音，又俗稱草嶺腳。附近沿岸奇石林立，海潮湧動，故有「大里觀潮」，乃「蘭陽八景」之一。

　　慶雲宮，即俗稱的「天公廟」，主祀的是玉皇大帝。每年農曆正月初9日「天公生」都有極隆重的祭典。這裡的神像據說是18世紀末，吳沙率眾開蘭第二年，有一漳州人慕名攜神像前來歸附，在草嶺結廬。1904年改名慶雲宮後，經過多次擴建、整修，方有今天的華麗外觀。1979年濱海公路通車後，成為全台最大的天公廟之一。

都提供了旅客投宿的地點。相信這間客棧是古道上前往宜蘭的最後一間。

　　接著是一處眺望太平洋的觀景亭。不久，抵達林務局管理所後，又有一段石階路。這段路的山坡。前年來時，訪問林務工人，他們正將原生樹種諸如紅楠、樹杞等砍伐殆盡，改種烏心石，好奇怪的護林思維，有機會當向主事者好好請益。

從北宜線火車遠眺龜山島。

　　過去許多古道踏查者都認為，現今草嶺古道上，百年前的遺跡風貌早已蕩然無存，看到這塊原始森林景觀的消失，相信感受會更為強烈。

　　緊接著是產業道路。最後一站，接近香火鼎盛的天公廟時，大葉雀榕和榕樹各自矗立。天公廟又稱為慶雲

東北角風景區管理處服務中心前的虎字碑，此為新設立之石碑。

宮，已經有百年歷史，廟後有許多石碑等古蹟，彷彿述說著古道之種種滄桑。這些古碑遺跡現在都特別保護了。

　　天公廟旁邊是東北角風景區管理處的服務中心，目前跟隨時尚，擺起了咖啡座。但星期假日，竟無人在販賣，也無遊客。由此再往前約五分鐘，即大里車站。下午時，火車有三班。1：37為平快車。接著是3：35的平快車和4：53的電車。這樣的泊車時間，已經維持好一個年代，可以寫入草嶺古道史的某一小節裡，分析觀光旅況。吾人乃刻意記錄，做為歷史見證。（2002.9）

龜壽谷古道

福隆車站

龜壽谷22號

21號

遠望坑古道

內龜溪

龜媽坑古道
（龜壽谷古道）

265M

古厝

250M

林大合祖厝
遠望坑街19號

遠望坑
204

如心昔聚落

王公聚落

福隆山
473M

大湖崙山
489M

內寮地氨路 385M

隆嶺環東 431M

頭城橋街 549

石城車站

■行程

由台2線濱海公路或北38前往，亦可搭乘火車至福隆車站。古道入口在右邊百公尺
處的涵洞小橋，走上龜壽谷街；若開車可由左邊涵洞，左轉前往。在龜壽谷街30號
附近岔路，走左邊狹小之產業道路。開車約十分鐘抵達簡姓人家民宅，龜壽谷街22
號。此一小段亦可走路前往，由於多半在林子裡，十分舒適。

■步行時間

龜壽谷22號 __45分__ 中心崙 __20分__ 龜內溪 __40分__ 大湖窟山 __40分__ 曠地岔路 __40分__

遠望坑20號 __40分__ 梯田石厝 __10分__ 龜壽谷22號

■適宜對象

青少年以上皆宜。

■餐飲

可至福隆車站買鄉野或福隆火車便當。

福隆便當的菜色大抵七～九道菜。內容如下：滷蛋半個、香腸、雞捲（宜蘭特
產）、高麗菜、鹹菜、豆干、菜脯（蘿蔔乾，布袋農會推廣的客人仔菜，白色蘿蔔
乾，沒有曬太陽，不會變褐色）、一片瘦肉、一片五花肉。

百年前，在東北角山區，有一位著名的土匪叫王石頭，到處打家劫
舍，擾亂治安。迄今許多當地老一輩的住民仍由祖父輩口中，清
楚記得這位地方惡霸的事蹟。他在東北角山區流竄的行徑，也成為我在
此古道健行時，最常跟孩子提及的綠林人物。

這回縱走的龜壽谷古道，根據地圖研判，可能會經過王石頭當年藏
匿的石厝。龜壽谷古道是岳峰古道探勘隊最近一、二年在此區探查出來
的重要山路，讓山友更清楚此地鄉民百年來拓墾的生活產業，以及和草

遠望坑大土匪——王石頭

清末時，三貂社、宜蘭一帶常有土匪出沒。他們不事生產，專門結夥搶劫。其中最出名的一位叫王石頭（根據龜壽谷22號簡姓老先生的口述，還有一位大首領叫曹仔田），專門為害遠望坑一帶山中居民。每逢收穫季節，便結夥前來打家劫舍，能帶走的都帶走，不服從者往往被綁在椅子上。居民所飼養的豬隻，往往被當場宰殺，分塊帶走。或綁走豬公帶回去交配。他們每每呼嘯來去，行蹤飄忽，居民因無力抵擋，只能眼睜睜任其宰割。龜壽谷一帶也常遭到他們洗劫。遠望坑一帶居民只得配合他們，成為他們的「同路人」。後來，王石頭為逃避清朝官兵追捕，特別闢建了一條東北角越嶺石城的山路，便於進出東北角與宜蘭一帶。

遠望坑一帶多盜匪之說，連文獻上都有記載。日本兵初來台時，房屋旁若無農作梯田之環境，往往被視為是盜匪之徒，一律焚毀。據說當時為何會火燒遠望坑山谷當地住家，主因即在此。龜壽谷當地因都從事生產，周遭是梯田，日本人知道是良民，就未採取如此措施。

根據龜壽谷當地老人的記憶，王石頭和曹仔田一夥盜匪，在日本人來台後沒幾年就被日本兵逮捕，捉到雙溪變電所附近處以死刑。那兒後來蓋的房子都賣不出去。我後來查詢，在《台灣日日新報》的記錄上也看到以下的資料：

1899年5月～8月（第四本）
11/17 雜報 王石頭等 死刑宣告 頁420
11/21 島政 死刑宣告——王石頭 頁440

嶺古道的關係。關於王石頭的盜匪行徑，他們也做了一番翔實的調查。

我們選定的出發地點在福隆車站，並且購買車站前的鄉野便當做為中餐。但到底車站右邊的福隆便當好吃，還是左邊鄉野便當好吃呢？這是每次要走附近古道，山友攜帶中餐時，一直爭論未停的問題。這次的答案是購買鄉野的人比較多。但翻開便當比較，兩邊的菜色完全一樣。

光是找到龜壽谷街22號，少說就花了半個小時。最初竟誤走到荖寮和田寮洋的方向。後來又繞回車站，從虎子山街的涵洞進去。隨即左轉，沿龜壽谷街前往，再從龜壽谷街30號住家附近找到一條深入森林的隱密小徑，直抵22號空地。那兒有五、六戶石厝，都姓簡。祖先到此定居有七、八代。

龜壽谷舊名龜媽坑，因古時有高齡老人，綽號龜媽。去世後，居民以其暱稱為莊名。此區最早在清道光年間，有漳州魏姓人士率先開發，定居於龜壽谷溪下游一帶。晚到的簡姓人家則深入中游地區，依原鄉墾殖方式從事山耕。

中心崙聚落。

岳峰古道隊在訪查當地居民時，曾經聽到一則往年的故事。謹摘錄如下：據說在清朝時，簡姓人口多達百戶以上，由於人丁過剩，部份族人遷往宜蘭發展。後來，宜蘭地區鬧水災，又有七十多人遷回龜媽坑居住。此後一度發生瘟疫，連續死亡二十多人。那時莊內正在進行工程，挖設屎礐（糞坑），根據地理仙的說法，因為挖屎礐受到詛咒，才招致這一橫禍。居民採信這種說法，急忙將糞坑回填，才了結這場災難。

我們抵達簡姓住家時。幾位姓簡的年輕人正在攀樹，拎著網在捕捉一群圍聚在樹幹上的蜜蜂。其中一位壯漢竟未帶頭罩，赤腳上樹去捕捉。我們看得目瞪口呆，簡直不敢相信這等絕技。

22號農家前有石階上山，就是當年古道的路線，但眼前仍是水泥小徑，據說有一財團原本想在此郊山開闢高爾夫球場，因而先建了此一水泥山路，後來因經營不景氣而放棄。沿水泥路上山，不過十來公尺，隨即就在右邊看到登山口的指示標。岳峰古道隊在此釘了木樁，將龜壽谷古道規劃出東西線。

由東線進入。一進登山口，隨即走入隱密的桂竹林環境，左邊有幾條岔路銜接到設定的古道路線。此一古道，我覺得倒像是一條村與村的聯絡小徑而已。儘管岔路不斷，所幸，登山布條明顯，循布條而上即可。一路微緩上坡，尚稱平坦，而且逐漸開闊。此外，上空有密林遮空，陽光雖炙，走來卻相當清涼。不久，左邊有山溪潺潺的聲音傳來。原來接近內龜溪了。

　　約莫半小時後，過一小支流。周遭都是駁坎的梯田環境。緊接著再過水量豐沛而美麗的內龜溪。頗富中國庭園景觀之姿，又夾雜原始粗疏的自然氣息，讓我有了一個認知的定調。原來台灣森林美麗溪流的典型樣態，大抵便是這樣細膩而略帶著粗獷的風味。這是其他地區少見的。

　　過了溪，駁坎梯田的環境更加開闊，顯見此地早年開發了相當大片的面積。隨即又抵達一處森林的空地。那空地周遭生長著野薑花、蕁麻科植物等，讓人研判是一個水塘，可能因水乾了，逐漸陸化，形成草原。過了空地，連續的石厝屋出現。原來，抵達了中心崙聚落。這處聚落周圍環繞著不少竹叢，聚落石厝約有七、八間，都已傾圮。空地旁還有一排高大的老榕樹成列，後方即是剛才看見的大水池。根據岳峰古道隊的調查，石厝裡面曾經發現四部流籠絞盤機，精美古甕六只，黑松汽水瓶無數。竹叢邊還有石磨與石臼。

　　岳峰古道隊在此聚落最大的發現，是一座古墓。那古墓是由六、七塊石片簡單堆成，後面有微凸的小土堆。墓上有金銀紙，因而可研判清明時節，還有聚落的人回來祭拜祖先。

　　我們正在對照、尋找這些遺物時，一隊獵人帶領著十來隻獵犬匆匆經過。他們是專門來此打山豬的。背上都有簡單的午餐，肩上也垂著無線電對講機。另外，手上持著打山豬的棒棍，刺刀則繫在腰際。他們似乎不太願意多說話，甚至急著避開我們。一位山友對他們的行徑十分熟悉。他研判是來自內湖的一群獵人，每次禮拜天都出來獵捕山豬，做為休閒活動。

　　上回去陽明山內寮古道，專門為找山豬

獵山豬獵人的裝扮和武器。

山豬

山豬即台灣野豬，夜行性的動物，但也會在晨昏時活動。雌野豬會與未成年的小豬成群活動。雄野豬則單獨活動。只有在交配季節才會去找雌豬。

和家豬相比，野豬有突出的鼻子，尖銳的獠牙，耳朵也特別小。由於野豬喜歡用它長長的鼻子深入土壤拱地覓食；它們喜歡吃樹根或芒草的根；經過它覓食的地方，就像被犁過的鬆軟田地。

除了拱地外，野豬還喜歡在潮濕的泥濘中打滾。除了沖涼外，同時也可以藉機弄掉身上的寄生蟲。

只要有野豬出沒，通常會形成一些小水池或沼地。要找野豬，得先找到這些小水沼。由於野豬擁有靈敏的嗅覺，而且擁有強大蠻力。許多人便把獵山豬視為一項極高的挑戰。

一般山豬看到有人時，大都會快速離去，並不會主動攻擊人，因此，如果不是專程上山打山豬，巧遇山豬時，最好的自保方法就是退而避之，寧可繞道，也不要去騷擾它們。

的遺跡而不可得，這次不期而遇，頗感興奮。分道揚鑣後，繼續往前行，經過一處牛柱圈，路面出現一明顯山溝，似乎是為了保護聚落而加以開鑿的避水渠溝。到處仍是廢棄的梯田遺跡。一路也聽得到獵犬的吠叫聲，時近時遠。後來，有一陣連續的興奮吼叫，猜想是捉到山豬了。

再度抵達內龜溪。此時山徑已斷，沿溪上溯，循布條前進。經過十字路口的岔路，右邊應通往龜壽谷古道西線，左邊通往福隆山。按指示牌繼續前進，奔向大湖窟山。未幾，走上大湖窟山稜線。大湖窟山（489M）有一基點，但茅草茂密，高過人頭，視野甚差。勉強可見到旁邊的福隆山，略矮（473M）。

大湖窟的稜線上有岔路，下抵鞍部的草原。那兒可通往石城和虎子山古道、大湖窟古道。我們未循那路下山，而是由西邊稜線的小徑下行。此路頗陡急；未幾，遇見一條小溪溝，亂石矗矗，研判是大湖窟溪支流源頭的水域。還未抵達草原即遇見岔路，大夥兒在此有些迷途，無法判斷正確位置。眼看時間來不及搭乘下午的火車，遂放棄通往石城。直接右轉，沿龜壽谷古道西線回家。

啟程時，正好遇見一位登山客揹負大背包出現在小徑上。他從虎子山古道上來，走了三個多小時。沿平坦的小徑走了約四十分鐘後，看到山豬打滾的泥沼地，還有磨牙的樹幹。抵達一條山溪和茶園時，再度碰

見了獵人和獵狗群。我走在前頭，聞到一股乳酸之香味，懷疑他們已經捉到某種獵物。會是麝香貓嗎？許久未聽聞這種動物的記錄了。這群獵人似乎是從山溪下來，不想和我們碰頭。在我們抵達前，匆匆離去。

這時，我們經過一處隱密的小徑，林子裡有數間石厝。有些山友根據訪查，懷疑這兒也是王石頭的窩居處。附近有二、三處茶園，卻無梯田之環境，頗符合大家對這處石厝之認定。

根據《台灣日日新報》的記載，王石頭大約在1899年就已經處死，而且照龜媽坑簡姓老阿公的口述，「絕子絕孫」。但我注意到窗戶有鐵柱，門檻有鐵栓，屋內鐵皮屋塌落，甚至有SUNTORY的酒瓶，顯見三、四十年前這兒仍有人居住，而且種植了茶葉。岳峰隊寫這兒是遠望坑20號，但未看到屋牌。

龜壽谷古道黃藤相當多，西線尤其豐富。過了王石頭住家後，不時看到周遭有茶園環境，但無梯田產業。清朝時，噶瑪蘭通判姚瑩所著的《東槎紀略》（1821年）裡，有一篇＜台北道里記＞提及：「藤極多，長數十丈，無業之民，以抽藤而食者數百人。」1896年日人佔領台灣第二年，伊能嘉矩旅行到此，除了引述姚瑩的記載，他在《台灣通信》裡也觀察到，「這裡的山地居民過去以抽藤為業，但是山上的藤條已被採光了，山地被廣泛地開墾的結果，便得所謂抽藤為業，已成歷史的陳跡。」但從我的觀察，顯然山區的黃藤還不少，或是，如今又逐漸恢復了。

又一刻鐘左右時辰，我們抵達虎子山古道岔路。循右續行，過一山溪，抵達一處開闊地，旁邊為一間石厝，石厝

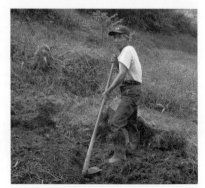

在龜壽谷田地耕作的簡姓老人。

旁還有一大石槽。周遭亦是梯田
環境，有一處正在種植青蔥。

由此再往上，又是開闊之田
地。一位老人正在放火燒田，準
備種植匏仔。下方即為龜壽谷22
號之住家。老人姓簡，已經七十
多歲，非常爽朗。我向其詢問王
石頭的事蹟，他也講了許多。

最後，再引一段伊能嘉矩的
話，做為此次古道健行的結語，

位於田寮洋的遠望坑老街，此一殘存於80年代
的街景已經消失。

或許我們對王石頭的行徑，以及此間的認識，可經由這一百年前的敘
述，更加深刻地體會。此外，依年代推斷，說不定伊能提及的土匪群，
就是王石頭了。（2003.2.21 晴）

10月8日從頂雙溪出發。昨夜聽說離開這裡幾日里處的村落，有三十
多個土匪出現，人心惶惶，在嚴密的警戒聲中，我們借宿於漢人的破屋
裡。我們經由下雙溪，而來到遠望坑。史上記載三貂與遠望坑之間，有防
蕃的隘寮，行旅都由隘勇護送。由此我們開始攀越草嶺。翻越草嶺的山
路，只有三日里長，而且已經有我們陸軍新開的寬路可行，雖然不能說不
危險，但攀行不怎麼困難。接近嶺頂時，新路與舊道會合了。這裡有一塊
大石，約六尺長，石面平滑，刻有草書體的「虎」字，筆勢雄渾，右側刻
著「同治六年冬」，左側也刻著「台鎮使者劉明燈書」等幾個字。這是由
台北進入宜蘭的越嶺道在修復的時候，所建立的歷史紀念物。附近沒多遠
的地方是嶺頂，也就是基隆郡與宜蘭郡的分界線。

——1896年9月伊能嘉矩《台灣通信》（楊南郡譯）

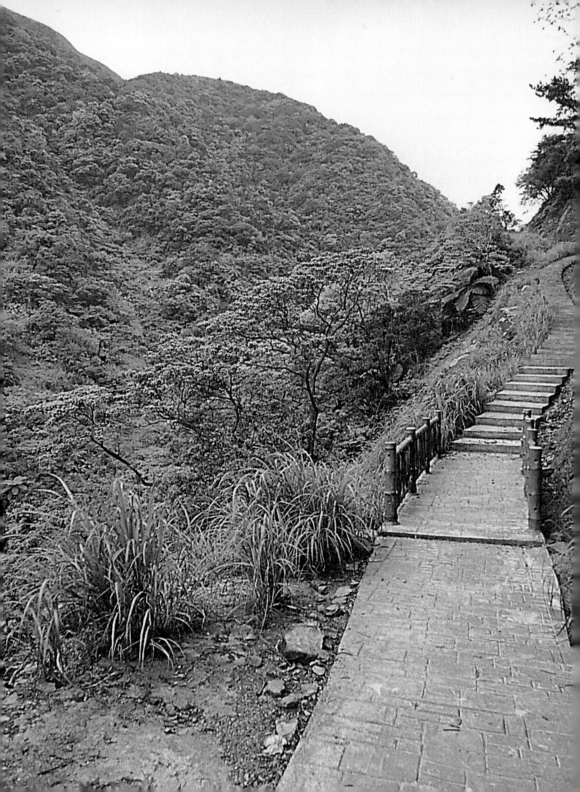

雙溪貢寮線

貂山古道

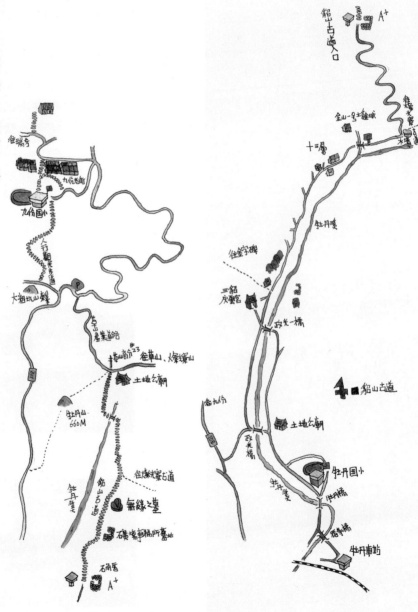

■行程
開車可由北38，從平溪至雙溪，再到牡丹。或由瑞芳走侯牡公路到牡丹。最好的方式是搭乘早班莒光號或自強號火車抵達雙溪，再由雙溪轉搭普通車和慢車到牡丹。

■步行時間
牡丹車站 **5分** 牡丹國小 **30分** 十三層 **5分** 水塔 **30分** 古道登山口 **30分**

土地公廟 **20分** 102公路出口 **5分** 小金瓜露頭 **40分** 九份

■適宜對象
青少年以上皆宜，唯路程遙遠，幾無遮陰。

■餐飲
九份附近多餐飲，牡丹車站附近只有一家麵攤。

仍跟上回前往牡丹石笋尖的行程一樣，從台北搭乘7：56同一班次的莒光號抵達雙溪。然後，等候下一班西行平快車，抵達牡丹站。

這一班9：23的平快車，坐椅是陳舊的綠色皮套，橫、直皆有。車廂頂上架設著轉動的老式電風扇，不停地繞圈。搭乘的旅客稀疏得只有四、五人，高興選哪一個車廂都可。最重要的是，車子很慢。透過窗戶，兩邊風景慢慢流轉，雙溪到牡丹的蒼翠田園，保守而老舊，仍然停滯於60、70年代，但這正是我想要的，淳樸的綺麗。

再度由牡丹車站出發，這次是對準燦光寮山的方向行去。出了收票站門，再次注意到那張久遠時代的空襲地圖。這回仔細看了，發現地圖上有貨運的鐵道在目前車站鐵道旁的旁邊。可是，出了站卻未發現這條鐵道。於是，到票口詢問。唯一的站務員，大概是站長吧。他回答我，

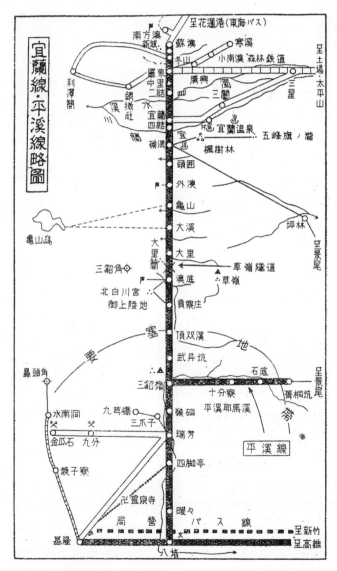

1930年代宜蘭線和平溪線簡圖。

先前確實有一條煤礦的輕便鐵道，將山谷裡的煤礦運送到車站旁。車站旁平坦的空地，地勢較低，是裝運煤礦的地點。煤礦在此由大型火車廂裝載，銜接到縱貫線上，再向北行駛。但二、三十年前煤礦沒落後，就不再裝載了，進入牡丹溪山谷的輕便鐵道也逐一消失。十年前，這條連接縱貫線的鐵道也被拆除。

站長所言不虛，後來翻讀友人洪致文所著《台灣鐵道傳奇》，更確知牡丹站是一座折返式車站。正線的坡度較陡，火車可

以直線通過。但是，停留的貨車必須折返入貨運月台內停放。1991年貨運月台才停用。這段陡坡即著名的「牡丹坡」。一般長型的大貨車，例如水泥車，在此需要加掛一節柴電車頭當輔助機車，推上三貂嶺。

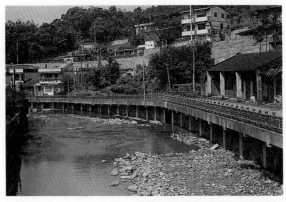

瀕臨牡丹溪的牡丹小鎮街景。

沿著牡丹街行去，燦光寮山在街道盡頭巍峨高聳著。想到這回就要對準它前去，竟是一陣莫名的興奮，因而加快了腳步。行抵福壽橋時，右邊的山坡地發現了不少廢棄的鐵軌，猜想就是當時拆除的吧。此後，一路平緩順著牡丹溪，直到十三層。

過了牡丹國小後，牡丹溪已經在左側，這兒有牡丹國小的親水步道。接著便一路都是水泥產業道路，失去了踩踏泥土的樂趣。所幸，車輛稀少，有點像是在鄉間遊蕩。一路上可見野薑花林立，夏秋之交想必是個芳香的地點。過了政光一橋後才發現，牡丹溪左右的公路皆可到達此地。下回若有機會，我會選擇左邊的路線，那兒似乎人家較多，但車輛更少。過了橋有二條岔路，旁邊

十三層

雙溪地區金礦產地在牡丹坑附近，與金瓜石、九份同屬安山岩地質的接觸地帶，和瑞芳、金瓜石同稱基隆三金山。由於蘊藏豐富礦產，湧入大批人潮來此採煤、挖金，把整座山坡開闢成十三個層面，每一個階梯上均有不同的利用方式，有的蓋成宿舍，有的做為洗礦場，有的做為堆機具的地方。遠遠望去，整個山坡彷若十三層階梯，故而取名之。據云，當年繁華熱鬧景象足以媲美九份。

十三層歷經人們貪婪地開採，主礦脈很快地挖空。隨著礦藏的掏盡，居住於十三層的過客紛紛求去，徒留現今十多戶居民，在牡丹溪潺潺流水聲與廢棄礦坑的伴隨下，守著十三層，守著牡丹溪。

貂山古道入口即有詳細的解說牌。

的樹上有山友藍天隊的牌子。一條往上銜接三貂慶雲宮。此一百年小村，左邊有小徑，循此下去，再遇岔路。若左轉往狹窄之山徑上行，過一有應廟，就銜接了著名的金字碑古道，翻到三貂嶺去了。

右邊繼續踏步，沿平坦的水泥路到十三層，才是貂山古道入口。再往前，一群工人和挖土機正在牡丹溪溪床施工，兩旁立起卵石的高大河岸，方法頗新，似乎是最近倡議的生態工法。

左邊有一些往山上的小岔路，對面的河岸則有二、三間礦產的石厝舊屋和煤坑廢墟。這條產業道路為何如此平緩，我研判是鋪設輕便鐵路運送煤礦的原因。不久，抵達了落寞的十三層社區，路邊有十來間舊屋和公寓。一位老嫗直盯著我的一舉一動。

彎了個小彎，晃抵金山1號的土雞城。再過一條橋，此後乃崎嶇的產業道路，一般車輛難以開進來了。旁邊豎立有警告牌，內容如下：「本地區係停採中之礦區，處處留有舊坑道與露天豎井，非常危險，嚴禁擅入。」旁邊卻有登山者補充之黑色筆字句：「新步道已竣通，別怕。」

遇見水塔岔路後，右邊為燦光寮舖古道入口，尚在探尋中。此回先選擇左邊上行。辛苦

貂山古道旁邊有昔時醫務所的遺址。

的陡坡，偶有竹林。相思樹不少。俄然半小時過去，抵達古道立碑和解說處。解說牌旁邊有二間草木深綠、屋牆傾圮的石厝屋。石厝主人姓簡，正帶著一家大小回來修理瘡痍滿目的家園。此後是石階步道，不少落石和磚瓦崩落。由此到樹梅坪金山土地公廟，需要半小時。

解說牌上說明著：「貂山古道」緣於日本明治31年（1889年）因溪流中發現砂金，繼而溯源自瑞芳樹梅坪山直至雙溪牡丹坑山發現金脈，自此採礦者趨之若鶩。先後築造運送礦產之輕便道路，興建礦務所、醫療站等設施。此路亦成為先民往來瑞芳、九份與雙溪、牡丹，從事買賣、工作所

無緣之墓至少有四種故事版本。

無緣之墓

　　從解說牌上的石碑我抄錄了以下四則文詞華美的故事，但如文中末語，不知哪一則是真實的故事，謹供讀者參考：

　　「無緣之墓」碑記：「故老相傳，此碑緣由下列數端：一、日據時代，一日籍採礦技師奉派來台時論及婚嫁女友，相約二年返鄉後共訂鴛盟，卻一去杳無音訊，其女友幾經波折，嘗盡風霜來台尋找，抵礦區，獲悉其男友已因病別世，悲慟之餘乃豎此碑，以為懷念，黯然返鄉。二、相傳日本明治35年間，有一日籍採礦工程師，愛上本地一名女子，於是返鄉稟告父母，徵求同意後，回台欲予迎娶，其愛人竟已病故，傷心欲絕遂立此碑而歸。三、日本明治35年間，有二日籍人士，相偕來到雙溪尋找礦脈，不料一摔落山谷，重傷而亡。其地點竟是礦脈所在，另一人有感於人生無常，無意開礦，攜同伴骨灰歸返日本，此時死者妻子亦來台尋夫，獲悉夫婿惡耗，即欲回日本接其夫婿骨灰，時值九月，淒風斜雨，半途感染風寒，加上傷心過度，竟而病故。事後，當地居民有感於此位日本女性的堅貞，在其病倒之處立『無緣之墓』石碑，以為感念。四、日據時代，有日本人到此地淘金，金未採到，卻傾家蕩產，於是立碑而去。上述諸說，孰者為是，已難考據，惟識者辨之。」

必經之路。昔時行人絡繹於途，同時亦營造出似真似幻、浪漫之山中傳奇──「無緣之墓」的故事。本古道全長約二千七百公尺，三五好友相邀漫遊於步道之中，除可鍛鍊身體以外，在芳林幽谷中，亦可領略青山草浪之美，引發思古之情懷。而以春臨大地之際，山崖之間杜鵑、鐘萼等繁花盛放，美不勝收，尤值玩賞。墨客騷人題為「貂山春色」。詩曰：「策杖邀朋步野垌，三貂拾翠路瓏玲，嵐光旖旎陽光白，柳色婆娑草色青；大好春山爭綺麗，無邊金谷鬥芳馨，是誰能繼王維筆，來奪乾坤入畫屏。」

　　這解說牌將貂山古道的由來說得甚是清楚，還來一番頗具文采的吟文弄墨，就不用多作贅述。倒是我想補充輕便鐵道之事。原本以為只有煤礦，想來金沙恐怕才是更為重要的礦產吧！至於解說中提到的「礦務所醫療站」和「無緣之墓」，也是想要前來一探之目的。這解說牌還點到了一個極欲目睹的植物，就是鐘萼木。春天正是這種台灣特有植物在此和紅毛、金毛杜鵑競逐、盛開的季節。

　　先抵達礦務所舊址，左邊只剩下步道旁的一排石牆。右邊較空曠的平地，幾間石厝深埋於潮濕的水同木、姑婆芋和芒草等植物所形成的荒煙蔓草間，不易察覺。若非步道旁設有解說牌，實無從發現起。解說牌上，繼續以感傷的文言文敘述著：「昔日礦務所係供採礦者辦公、休息及礦業產物堆置轉運中心，並成立醫療站提供採礦者及鄰近村

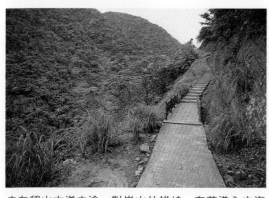

走在貂山古道中途，對岸山林雄峙，有若進入中海拔的山道。

民看病服務。原建築多用青石疊砌而成，間以磚塊興建，當時想必宏偉廣闊，現已荒煙蔓草，雜木成林。墻傾壁圮，人事全非，實有令人不勝今昔之比而發噓唏之嘆哉！」

山頂的土地公廟，是數條山路的交會口。

　　如此窄小的腹地竟有此醫務建築，可見當時之繁榮了。繼續往前，未幾，抵「無緣之墓」。「無緣之墓」曾激發老友吳念真撰寫電影《無言的山丘》的劇本。它即位於步道旁用石塊堆砌而成，一顆豎立之大石上頭，有紅字書寫著「無緣之墓」的斗大字樣，旁邊亦有解說牌。從欄杆空地往下眺望，清楚望見迤邐的牡丹溪河谷和雙溪平原。石階步道由此往下，無疑是最美麗的俯瞰之地。再昂首往前，山巒嶙峋，少說有五層之多，形成古道嵯峨、路途迢遙之情境。

　　這時山高水峻，春天的牡丹山在左手邊的山谷對岸，形成繁華而蔥蘢的森林。我知道，翻過這山頭就是芒草稀疏的東北坡，因而更感喜歡。石階步道在山腰，牡丹溪上游卻在險崖峭壁之下，可能高達二、三百公尺落差。水聲潺潺自綠色的森林間流出，彷若是在中海拔森林步道散步。

　　緊接著，辛苦地攀爬，注意到山壁上殘留著舊時電線桿遺跡，而且是少見的雙桿佇立。好不容易上抵嶺頂的樹梅坪。為何叫此名，是否因為這兒有樹梅呢？尋思著，赫然看見著名的金山土地廟座落在停車場旁。從這兒有三條路線，右邊的泥土產業道路通往金瓜石、草山和燦光寮山。上回3月初時，攀爬燦光寮山，曾經從那兒的小路下到金瓜石。

綺麗迂迴的102公路。

左邊偏中間的碎石子路，蜿蜒通到102公路，續行至小金瓜露頭，從那兒亦可循石階下九份。最左邊的一條大概是到牡丹山了。一條芒草間的小徑，沒入荒煙間，唯入口繫有飄動的登山布條。

　　沿中間的石子產業道路往前，一個轉彎就看到基隆嶼座落的番仔澳海洋，右邊為無耳茶壺山，山勢險阻的半平山亦聳立在東邊。中途，有一處觀景平台，鳥瞰下面的102公路，九份美麗而迂迴的陡峭山路，全然充分展現。約莫二十分鐘不到，抵達102公路，再往上走至小金瓜露頭。由此循石階而下，再走半個多小時，疲憊地抵達九份老街。（2001.3.31）

燦光寮舖小徑

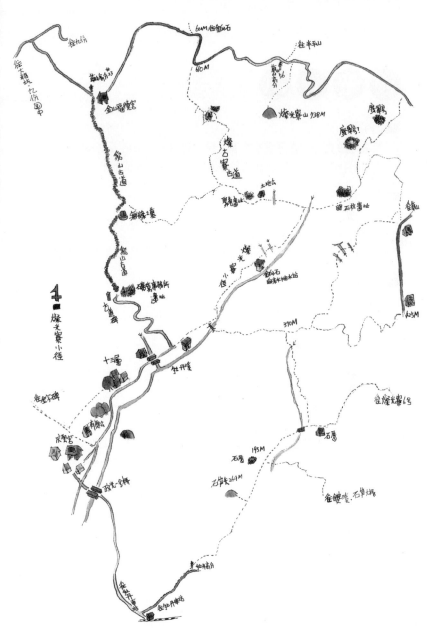

漫遊資訊

■行程

開車可由北38，從平溪至雙溪，再到牡丹。或由瑞芳走侯牡公路到牡丹。亦可搭乘火車到牡丹車站，再走到三貂慶雲宮，或直接開車到十三層。

■步行時間

三貂慶雲宮 **25分** 十三層 **15分** 貂山古道岔路 **10分** 水壩 **50分** 金瓜石抽水站 **60分** 牡丹溪岔路 **5分** 石柱遺址 **5分** 燦光寮舖 **80分** 370M **30分** 十三層

■適宜對象

青少年以上為宜。

■餐飲

附近無餐飲，宜自備。

> 衡嶽開雲舊仰韓，我來何福度艱難。
> 腳非實地何曾踏，境涉危機亦少安。
> 古徑無人猿嘯樹，層巔有路海觀瀾。
> 敢辭勞瘁希恬養，忍使番黎白眼看。
>
> ── 楊廷理〈上三貂嶺〉（19世紀初）

三度入蘭陽平原任官的楊廷理，經過三貂嶺的經驗少說五回。但最教人好奇的是，他是否有走過燦光寮舖古道？是否在雙溪北邊的山區，曾經指派兵丁和墾民修築過另一條銜接燦光寮舖古道的山路？

我們準備從三貂慶雲宮出發，這兒是金字碑和燦光寮舖二大古道交會的小村。住持說此宮已經有上百年歷史。它和牡丹慶雲宮常被外界人

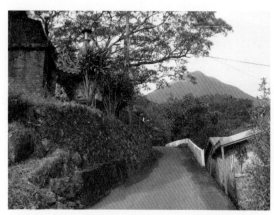

位於金字碑古道和燦光寮舖古道交會點的定福小村。

混淆。後者位於進入牡丹村的巷口，分屬不同村。

三貂慶雲宮供奉玉皇大帝，以及一些常見的觀音等神明。我們在廟前歇腳時，裡面的住持和村民正恭敬地請出神明，忙著清潔祂們身上的衣物，準備即將到來的出巡。

慶雲宮廟前有一棵大榕樹和鞦韆。我坐在那兒稍事休息，思索著金字碑古道和燦光寮舖古道間的微妙演變和互動。廟前有四、五間舊屋，包括了幾間舊石厝。廟旁，沿坡地而上，還有十幾間房屋，形成一個台地聚落，叫定福。

或許，我可以如此定位，19世紀中葉時，定福是燦光寮舖古道和金字碑古道交會的地點。二大古道交會後，再通往草嶺、隆嶺等古道，通往宜蘭。由廟旁左邊小徑下行，迅即左邊又有一條柏油小徑，往上走銜接金字碑古道（或謂三貂嶺古道），約十來分鐘，抵達一有應公祠。再往前，不久即遇到傳說中的三貂嶺舖石牆廢墟。

古道在此分成二條，一條繼續往上，此即著名的金字碑古道，通往侯硐。一條

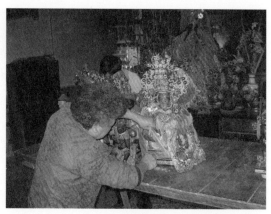

準備出巡的三貂慶雲宮神像。

三貂村慶雲宮

大里天公廟的分靈。慶雲宮所在的三貂村，村民大都以採礦為生，是個礦業村落。礦工的生涯很危險且不安定，在礦工的心理上需要一位守護神，而玉皇大帝在道教的神祇上地位最崇高，符合礦區居民的信仰需求，再加上當地在建廟之前，居民常到宜蘭頭城鎮的大里慶雲宮膜拜，因此三貂慶雲宮便從宜蘭大里慶雲宮割香而來，同樣奉祀玉皇大帝，名字也叫慶雲。

向右延伸，銜接燦光寮舖古道和日治時代的貂山古道。但向右延伸之古道，從網路資料所知，除了岳峰古道探勘隊外，目前尚無山友健行。

晴朗的冬之晨，站在定福，遠眺著雄偉的燦光寮大山，以及綺麗的草山，心裡洋溢著難以述說的愉悅。想到即將走上這一區的古道，心情更湧上很大的滿足。

一如走貂山古道時，我繼續沿著通往十三層的產業道路前進，穿過煤礦坑、柚子園，抵達了十三層。當年之燦光寮舖古道在此又和產業道路相會，沿牡丹溪進入了隱密的森林。

過了水泥橋，未幾遇見左邊的貂山古道。所有登山布條都指明往那兒前進。但這是一條太陽出來時，非常酷熱的山徑。我很慶幸不用再重複同樣的經驗。繼續沿牡丹溪前進，循著隱密的小徑進入。入口有一蓄水池，接著有一連續小菜畦。之後，全部是潮濕而隱密的山林了。約莫十分鐘，抵達一處小堤壩。未看見任何一張登山布條。沿溪尋找了一陣，在左邊看到岳峰古道探勘隊的布條，那兒有一條不明顯的山徑，緊貼著牡丹溪。

此路明顯地許久無人行走，小徑上幾乎快被草叢覆蓋，必須不斷地撥開

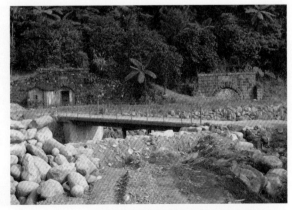

位於牡丹產業鄉道路上的舊煤礦坑口。

草叢或灌木、藤條。不過，路況平坦，有些地方相當開闊，明顯地符合郵遞古道的平緩條件，但我研判更可能是條荒廢的產業道路，甚至只單純地做為前方抽水站對外的交通。後來，再對照地圖，古道似乎在此溪對岸。那兒和前些日子「牡丹雙溪石筍尖山道」的健行有些牽扯，我在繪製此間地圖時，比對這一條古道的複雜性，想到快走入這處荒涼而森林陰翳的土地，體驗荒野無限的快樂時，那種情境之喜悅，城市的物質再如何富裕，著實都無法取代。

燦光寮舖古道歷史

古道之形成似乎在清朝年間就出現，姚瑩在＜台北道里記＞中提到：「楊廷理新開路東，因其路迂遠，人不肯行，故多由此舊路（即金字碑古道），云：嶺上即高，俯瞰雞籠在嶺東南，海波洶湧，觀音、燭台諸嶼、八尺門、清水澳、跌死猴坑、卯鼻諸險皆瞭然如掌，蓋北路最高矣。」姚瑩之形容和現今踏查時所見幾乎景觀相似，也和事實大抵吻合。嘉慶年間還派汛兵駐守燦光寮塘（嘉慶13年），並有燦光舖（嘉慶20年），補遞兵勇往來樹梅坪、土地公廟之間通往柑子瀨舖山徑。道統年間時，九份才有聚落。可見當時行走者不多。1893年，小金瓜露頭被發現之後，三貂方面來淘金者眾多，古道才逐漸利用。但是隨著戰後礦產枯竭，古道才為人所遺忘。

此地研判是早年的產業道路或小徑。一路上，繼續只看到岳峰古道探勘隊的布條，並無其他隊伍的。可見此路仍在探查階段，它無疑是岳峰古道探勘隊探查燦光寮舖古道的附帶收穫。燦光寮舖古道的調查則是他們晚近最精彩的成績。

前不久，我也在《北縣文化》讀到文章，才興起到此一遊的樂趣。在這份報告之前，我們對燦光寮舖的概念，只能憑著文獻史料，勉強想像，卻無法說出接連淡蘭古道的某一奇怪的疏失部份，或者在地圖上明確地點繪出路徑之大概樣貌。但現在這疑惑經由這一批野外山友現場的努力爬梳，可能找到了當年和過去60、70年代的歷史路線，把這一空白添補回來。

從蓄水池水源地走約一個小時後，抵達金瓜石抽水站。這間看似平民的小屋，規模不小，正方形的水泥房子，裡面有數具馬達和大型水

管。屋外，還有崗哨守衛著。二、三十年前，因為金瓜石地區缺水，牡丹溪水量大，所以在此設立了抽水站，將水打上，翻山運送到金瓜石。目前此站已經廢棄，無人管理，屋頂長滿了蕨類。

　　繼續往前，小徑上不斷地密生著草叢，攀藤和枝條到處橫斷，布條二、三百公尺才出現一個。天空陽光炙熱，但森林裡相當潮濕而涼快。先過一筆筒樹斷橋，再辛苦過一支流小溪。未幾，再橫跨一條大溪流。此時古道出現岔路。但我們疏忽了右邊的，先走左邊的小徑。結果，不斷地在溪溝裡前進，開路，且沿著溪尋找布條。直到後來，完全找不到，又遇見斷壁和亂石矗矗。看來，最近又有一些風雨，造成了溪邊的山路阻斷和改變。但看四周，不免想及柳宗元的＜永州八記＞：「……竹樹環合，寂寥無人，淒神寒骨，悄愴幽邃。」還真有那般神似。這才放棄通往樹梅坑和大崙腳的企圖。

　　回到溪邊岔路，看到森林裡又有一條隱密於林，先前疏忽了。我研判，急欲尋找的燦光寮舖古道可能在此。於是，由此進入，未幾遇見採煤之廢棄橋墩、機器、纜繩和「大同牌」馬達，橫陳在古道旁。隨即，一棟大石厝出現在前。石厝裡面還有木板屋和塑膠屋頂之設備，同時有電力設備之裝置。可見曾經被二度利用，至於目的為何，猜想是採集農作物吧。大石厝旁邊即梯田之景觀。時日湮遠，早已蔓出隱密的灌木林和竹林。沿著森林和梯田的石階上行，瞬時抵達了此行的目的地——燦光寮舖。舖前有一畦枯萎之野薑花林，顯見有陣子這兒很潮濕。此舖依山面谷，當年若前面是梯田，應該是視野開闊之地。舖的周遭以石牆環繞。石牆前是長方形空地，彷彿練兵之廣場，裡面又有石厝之屋。屋之後則有山溝隔一防濕防潮之允當距離。之後，又是梯田和林子。

　　2002年時，岳峰古道探勘隊做了一番詳細而生動的敘述：「在石厝聚落後方，有石階沿溪流上行，繞過梯田，我們終於到達了大正15年

（1926年）陸軍測量部，五萬分之一地形圖上所標示的燦光寮聚落，也發現了這條古道上最重要的遺址——燦光寮舖了。」

　　緊接著，岳峰古道探勘隊的作者們又有精彩的描述：「乍看之下，這棟建築不同於一般住家，規模較大，格局像營房，石壁已倒了半截，可看出是不甚講究的虎皮砌所砌成，這可能是士兵而非師傅的手工之故吧！長方形的建築，一半是房間，一半是操場，房屋共分為五間，中間房較大，二邊各有相等的兩小間，呈一條龍形式。房前為一操場式的空地，有石牆圍繞，面積與房屋相等。整體建築長十九‧六公尺，寬五‧三公尺。看起來，有可能是燦光寮塘，也有可能是燦光寮舖。」

舖遞

　　台灣的郵政始於明鄭，稱為舖遞。清朝治台後，依照傳統，應該設有驛舖及舖遞二種郵遞的方式。但台灣缺乏馬匹，所以只設有舖遞而無驛遞。舖遞的距離因地而異，一般以十里，十五里，二十里，六、七十里不等設一舖。舖遞設有舖兵，提供步役。每一舖的舖兵，約二至四名。如果遇緊急軍務，則在重要地點設立腰站，等戰役結束後再裁撤。

　　早年北台灣重視北海岸之防務。淡北之淡水、雞柔山、金包裹、雞籠四站舖兵九名，由彰化縣支給工食。嘉慶20年（1815年）裁汰改設，仍存四站，添舖司四名。其舖兵原設九名，又添七名，共十六名，統歸淡廳支給工食。以下為重要之四舖：

一、艋舺舖，北距錫口十里。舖司一名、舖兵四名。
二、錫口舖，北距水返腳十五里。舖司一名、舖兵四名。
三、水返腳舖，北距暖暖二十五里。舖司一名、舖兵四名。
四、暖暖舖，北距柑仔瀨十五里。舖司一名、舖兵四名。

　　嘉慶20年添設三舖，共添舖司三名、舖兵十二名，歸淡水廳支給工食。以下為三個淡蘭古道上的三個舖：

一、柑仔瀨舖（一名楓仔瀨，即今之瑞芳），北距燦光寮十五里。舖司一名、舖兵四名。
二、燦光寮舖（研判即今燦光寮舖古道上），北距三貂嶺十五里。舖司一名、舖兵四名。
三、三貂嶺舖（研判即今三貂慶雲宮上之古道），北距淡、蘭交界遠望坑五十里。舖司一名、舖兵四名。

　　清光緒元年（1875年），台灣的海防日趨重要。清廷派欽差大臣沈葆楨，來台處理海防等防務。他將舖遞改為站書館（或稱民站），並分為總站、腰站、尖站及宿站等。二年後，台灣府設立文報局，負責台灣與大陸間的文報收發與經轉。福建巡撫岑毓英到台灣後，再度增設基隆文報局，後來改為台北文報局。

　　光緒14年（1888年），巡撫劉銘傳仿照西洋郵政，革新台灣郵政，在清代國家郵政開辦以前，便以站為基礎，創設了台灣郵政總局，總局設在台北大稻埕，下設正站、腰站、旁站等，成為台灣新式郵政的開端。

　　這一廢墟確實不像我在附近觀察的一些石厝之長相。此外，在姚瑩＜台北道里記＞（1821年）中敘及三貂嶺後云：「下嶺牡丹坑有民壯寮守險，於此護行旅，以防生番也。」此民壯寮是否也有可能呢？

　　岳峰古道探勘隊所發現的是否為當年之燦光寮舖，還是一般農夫之石厝，或許還未有確切定論。但若逆向思考，此地如不是，真正的燦光寮舖又會在哪裡？攤開現今的地圖詳觀之，還真找不到適當的可能地點，做為它和三貂嶺舖、柑仔瀨舖，相對呼應之大站。不論如何，率先發表此一古道的重新踏訪，提供了無限遐想，把這一、二百年前的歷史情境帶回現今，岳峰古道探勘隊的功勞，值得給予最大喝采。

　　一邊漫遊時，我再度想起19世紀初楊廷理三次來台（1787年、1807年、1809年），五度經過此地，進出蘭陽平原的旅行（1807年）。當時，楊廷理翻越三貂嶺後，所走的路線，似乎以隆嶺古道為主，而非一般認定的草嶺古道。日後又再拜讀到登山專家楊俊哲在《歷史月刊》發表＜楊廷理古道與淡蘭古道＞一文（2003.7），繪製了一張地圖，將燦光寮舖古道旁邊一條通往三叉港的山路命名為「楊廷理古道」，並研判＜台北道里記＞中提及的，「在楊廷理新開路東，因其路迂遠，人不肯行，故多由此舊路云」，所謂「舊路」就是這條繞遠的山路。這個大膽研判頗具創意和可能，值得山友和台灣史喜愛者重視。很顯然，這兒仍有許多歷史謎題和證物，像時時環繞山谷的山風霧雨，遮掩得山岳潛形，林壑迷離，繼續困惑，也繼續吸引著山友不斷地前來。（2003.1.26）

■參考書籍

楊俊哲、陳岳＜燦光寮舖古道──清代嘉慶年間的淡蘭郵傳古道＞《北縣文化》75期

岳峰古道探勘隊＜燦光寮舖古道──清代嘉慶年間的淡蘭古道＞《歷史月刊》9月號

（176期）

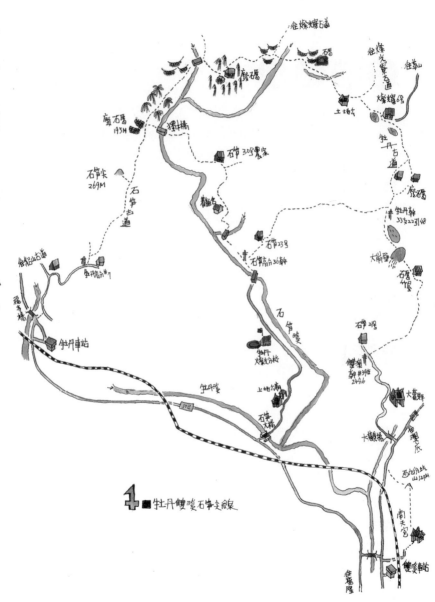

牡丹雙溪石笋尖山道

漫遊資訊

■行程

開車可由北38，從平溪至雙溪，再到牡丹。或由瑞芳走侯牡公路到牡丹。最好的方式是搭乘自強號或莒光號火車抵達雙溪，再由雙溪轉普通車和慢車至牡丹。

■步行時間

牡丹車站 **45分** 石筍尖 **20分** 石厝岔路 **20分** 小橋 **50分** 土地廟 **5分** 燦光寮6號 **10分** 岔路 **25分** 牡丹幹33支22引48 **5分** 大崩壁 **10分** 竹屋石厝 **50分** 大觀寺 **40分** 雙溪車站

■適宜對象

青少年以上為宜。

■餐飲

附近無餐飲，宜自備。

對一個喜愛健行的人而言，火車穿過三貂嶺後的牡丹，是另一個遼闊的漫遊家園。

對號車多半要靠站的雙溪車站，則是此地旅遊放射狀的中心點。攤開手邊掌握的登山地圖，仔細查對；或田園之旅，或登山涉水，或賞鳥觀虫，少說有六、七條好路。

但是第一次抵達雙溪，站在月台上，或者是徘徊在車站前的中華路，向四周望去時，最先注意到的山，竟是南邊有著鮮明涼亭的一座小山頭，蝙蝠山。

為什麼叫蝙蝠山？原來，它伸開時，整個山形像一隻飛行的大蝙

蝠。這一座展望視野良好的山頭，清楚地俯瞰周遭的貢寮、福隆海域和山巒環境。假如抵達雙溪，只想隨意輕鬆地散步，我會選擇，這條來回大約一、二個小時的山徑。

從雙溪來的平快車，彎入了牡丹車站。

但是，我最嚮往的一條路線是從牡丹車站繞到北邊山谷的石筍尖線，再走回雙溪車站。所以，我必須繼續待在雙溪車站，再買十一元的普通車或電聯車，回到對號快車幾乎不停靠的牡丹站。

回程的火車上，往東邊的石筍尖山巒望去時，似乎無啥大山的氣勢，只是一片片貌不驚人的小丘相連。但是，走過後，才大感吃驚。雖然未有超過三百公尺的山巒，它卻是一條充滿各種自然撞擊力量的山徑步道，讓我對這條雙溪牡丹線的旅行，帶來難以想像的好感，以及想要繼續深入其他路線的欲望。

從牡丹車站走下時，高聳於牡丹街上遠方盡頭，有一座特別高大而雄偉的嶔屼山頭。那就是著名的燦光寮山，台灣最北邊，一等三角點的大山。從這個角度，更能感受它的明亮和雄霸氣勢，也更能體會為何會有如此之地名。

走到福壽橋前，右邊有一條石階，就是到石筍尖的路線。若過了橋，繼續往前，有一條寬敞的產業道路可以通往貂山古道，順這條古道，可前往九份和燦光寮山。我未過橋，轉而走上石階，沿溪前進。

手上有二張影印登山地圖，都是中華山岳藍天登山隊張茂盛先生繪製的。1997年和1999年秋天時，他和友人似乎都來踏查過。二張地圖

遼遠而雄偉的燦光寮山，右為草山。

略有不同，一開頭的路線就有明顯的改變。原本，它是條產業泥土路，現在鋪有良好的柏油。循路往前，乃逶迤之鄉間小路。抵達牡丹村18鄰岔路右轉，經過一些次生林環境和柚子的果園，再抵另一個岔路，牡丹高分#8。按登山布條往左邊的小路上行，沒幾公尺，明顯岔路

指示往右。自此山路進入密林和桂竹林的世界。

　　桂竹林是這兒的重要農作物，以前其實並未栽植廣泛。後來，因為不再栽植，任其恣意荒蕪。未料自行蔓延下，形成大片景觀，侵奪了多樣次生林的環境。東北角許多開墾的山坡地似乎都是如此一片片的桂竹林環境。

　　當地農夫在桂竹林間開闢一些空地，栽植蔬菜。在桂竹林間，單調地走了約二十分後，方才進入山鳥啁啾的次生林，偶而可見相思樹。從牡丹車站算起，大約四十分鐘，抵達石筍尖。石筍尖海拔不到三百公尺，卻是這兒最高的位置，山頭展望不佳。選擇一棵小樹爬上眺望，勉強能看到燦光寮山的身影。從竹林裡，只能隱約看見燦光寮山。

　　過了石筍尖後，下山的路似乎是一條乾溪溝。但逐漸潮濕，漸而有野薑花林密生，小溪流出現。猜想夏天時，這兒的谷地是相當漂亮的秀麗環境。溪邊有一些石塊堆砌的駁坎。可見這裡的山林早有產業，只是多已荒廢。涉過一些溪水，過了野薑花林，抵達無人居住的大石厝。偌

野薑花。
雙溪代表性野花，
夏天開花。

大的石厝屋，少說有二十坪，二門二窗規模有致，卻爬滿了青綠的攀藤植物。

　　過了大石厝，眼前有二條山路，右邊的往下至石笋大橋。左邊的路繼續進入野薑花林，路雖泥濘，卻相當平坦，且沿著溪邊的林子。能夠沿著平緩的林溪走路，一直是最喜愛的路線之一。我原本就打算朝左邊的，更加欣然前往。仔細注意，周遭依舊是廢棄的產業駁坎，不斷地出現路邊。這裡是牡丹溪上游的某一條小支流。溪水清澈而豐沛，樹林更是蔚然深秀，讓我懷念起陽明山的平林坑溪、大桶湖溪古道，這些陽明山較少人知、隱密而風光綺麗的景點。在某種非國家公園的公領域意義來說，我更覺得這兒彌足珍貴。

　　又過了二條溪，低矮的野薑花林叢間，溪水汩汩冒出，陰涼而濕冷。跨過二道溪溝後，抵達陰濕的小石橋。這兒的景觀更集大成，林木陰翳，鳥聲喧嘩。小憩一陣，跨過小橋後，上了山坡，又有三、二間無屋頂之石厝，位於廢棄的駁坎田地上，周遭都是竹林產業。其中一間不大，稍為遠離主屋，不過三、四坪，研判是給水牛居住的。小路在石厝旁，繼續往上，偶而出現石階。再度跨過一些溪溝，最後是一條三、四公尺寬的大溪流。四周依舊是廢棄的梯田，面積相當廣大。大溪流周遭大塊石頭堆砌成河堤，工程浩大。不免懷疑，這兒過去的產業活動相當活絡，

古道上的水泥橋。

古道上殘留的古厝。

只是因了經濟不景氣，開墾者後來都放棄了。後來我遇見燦光寮6號的主人，追問後才知，此一大溪流是一條界線，兩邊分屬不同人的田產。過了大溪流後，再度遇見一間大石厝。山路繼續開闢於過去廢棄的梯田小徑上。最後，經過一條長滿青苔的石階山路，鑽入細密的隱密竹林，抵達了一座小福德祠。

　　稍事休息，再往前，一條明顯的岔路。左往燦光寮舖。依地圖指示往右邊，忽有一天然水池亮身。在這裡要注意，水塘左邊有柵欄小徑。跨過柵欄，上行，抵達一間二樓的現代農舍，前有大水塘。此地為燦光寮6號，海拔三百九十公尺；整條路線上，目前唯一有人定居的農宅。

　　主人在前面的山坡養了一群豬，以柵欄圍圈，任豬群在山坡上活動。農宅主人說及先前的石厝，乃其過去祖先居住的地方，應該有七、八十

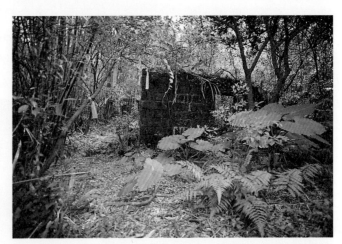

此一線山徑上殘留著不少荒廢的石厝，顯見早年廣泛開發的梯田環境。

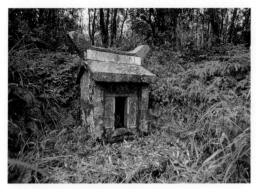

接近燦光寮6號的土地公廟。

年。後來相對於城市的繁華，生活無以為繼，遂紛紛求去。以前種植有地瓜、水稻和竹子，自力更生。除了桂竹，山路上還有一種擋風的竹，一叢叢，叫pa hma竹（我習慣稱為拍海竹）。這種稱呼和陽明山地區一樣。從這兒，左邊有一條上山的小柏油路，可以走到南草山，若開車到九份約半個小時。

主人知道我要繼續往前，極力勸阻。原來，前面路況似乎出了問題。不過，他還是好心地提醒，沿著木頭的電線桿一路下去。我不以為意，跨過臭味薰天的豬寮。眼前是一條寬闊的山路，並不如想像難行。寬闊時，有點類似保線路。心裡不免揣度，主人恐怕是不希望人經過吧？

不久，抵達一處岔路。右邊急陡而下，

穿山甲

又叫台灣鯪鯉和川山甲，為台灣特有亞種。

棲息地分佈從低海拔山麓到二千公尺高山。中低海拔分佈尤多，常棲息在曾遭干擾過的森林或開墾地附近的雜木林。原始闊葉林也有分佈。尤愛好較乾旱地區。唯因捕獵壓力大，數量銳減，現已極為稀少，不易發現。

它是一種完全適應掘穴營生的異獸，晝伏夜出。全身除腹面、臉部及四肢內側外，披滿鱗甲。頭尖、耳小、尾根粗大，四肢短壯且前爪極為發達，全體成紡錘形。體背中央鱗列十五～十七片，全身佈滿稀疏粗毛。主要以白蟻為食。沒有牙齒，完全以伸縮自如、作用靈巧的長舌深入蟻穴粘食，且善於爬樹，有時以前爪勾住樹幹，以螺旋方式攀樹。牠的嗅覺甚為敏銳，而視覺與聽覺則較為遲鈍。由於前爪退化為劍形，長達五、六公分，如此必須以前腳腳背行走，但卻能以極快的速度掘穴。

它們挖掘的洞穴常深達二公尺以上。洞穴呈斜位，穴口直徑約二十～三十公分。多半為獵食所挖，少數為巢穴。居住的洞穴通常較為隱密乾燥，在北台山區經常可見。穿山甲春天時交配，一胎僅產一子，幼獸跟隨母獸的生活期相當長，在母獸外出活動時，會攀附在尾根之處。當母獸以捲曲姿態禦敵時，也會將幼獸包在其中。穿山甲能捲成堅固的球形，以硬鱗禦敵。

我繼續選擇左邊的路線。結果，發現泥濘不堪，野薑花林立，中途遇見一間荒涼的石厝，很難想像，從前有人在此潮濕環境定居。路況有些糟糕，彷彿勉強重新開過。好不容易和原先的路會合。繼續往前，再遇一條明顯岔路。這岔路右邊是一條往下的保線路，想必一定寬敞好走，卻不是預定要走的路。有些不捨地放棄它，進入箭竹林的環境。赫然發現，左邊有一個大湖泊，可是張茂盛先生的地圖裡並未註明，先前的小湖和小溪溝都繪了，這麼大的湖泊怎麼會漏了繪製呢？

不免感到奇怪。再往前，離開箭竹林，又猛然發現，眼前竟是一個土石流過後、山崩的山谷，滿目蕭然。腳下已經沒有山路了，往前方圓一百公尺，都是黃濯濯的泥土和小碎石，山路已經不知去向。先前依賴的藍天隊或其他登山隊的登山布條，都未再發現。我用望遠鏡搜尋對面的山谷，亦無路標可尋。開始有些後悔，未聽從農宅主人的勸告。頭一次強烈迫切需要登山布條的幫忙。

踟躕一陣，考慮著是否要由保線路下山。難怪那兒綁了特別多的登山布條。現在，我也想通，為何會有那一個湖泊出現。猜想這湖泊是一個山谷的堰塞湖，一如九份大山的。之前，我曾經在報紙讀到這則新聞。好像是晚近象神颱風造成的，這也難怪，張茂盛的地圖並未註明。

決定繼續冒險往前，穿過土石流形成的碎石坡。小心地攀爬過

佇立著杉木電線桿的舊保線路或產業道路。

雙溪最金碧輝煌的建築，大觀寺。

後，試著爬上和先前平行的林子，希望看到小徑。結果，一上去，發現竟是另一小塊土石流的惡地。突然間，想到了六、七年前，在斯馬庫斯古道遇見山崩的經驗。那兒是一千公尺的高山，沒想到竟在這處不到三百公尺的地點又遇見了。既然爬過來了，我只好繼續繼續往前，希望快點找到小徑的路跡。再仔細尋找周遭是否有路標，結果毫無線索。眼看天色暗了，氣象局又說明天有寒流。我有些著急，繼續往前，竟是在密林裡打轉，一路都是陡坡，手割傷了好幾處。

吐了一口氣後，心頭大喊，罷了！決定放棄，走回岔路，循那好走的保線路下山。回頭抵達斷崖邊時，突然間，猛抬頭，看到上方林子有一條藍色小布條，掛在一棵小樹枝頭上。當下，興奮地往上攀爬。果然是登山布條。仔細辨認，似乎是用撕掉的手巾做的，可見之前也有登山

人來過，吃了不少苦頭吧！

　　再往上爬，看到更多的布條在林子間，美麗地晃動著。一條幽深的山路也在眼前開展。上抵山路，我重新走回頭，檢視土石流的現場，這才發現斷掉的山路是往上爬的，而非平行。這次的經驗倒是很好的教訓。同時，我也發現，有人用伯朗咖啡的空鐵罐，掛在樹枝上，讓登山者知道山路的接續位置。只是，這樣的標識太不明顯，我特別取下先前山徑上的藍色布條，掛到這兒。

　　掛完後，隨即加快腳步趕路。小徑上有許多穿山甲的土洞，而且都是新挖掘的，土堆不僅新鮮，黃澄澄的，腳印還在，洞口還有蒼蠅飛舞，彷彿它仍在裡面。此外，小徑上還有一些像漏斗般的小土坑，看來疑似鼬獾用吻端製造的。

　　隨即，我抵達一處竹籬笆圍成的石厝，木門深鎖，顯示有人居住。沿石厝下山，繼續有杉木電線桿的保線路，十分寬敞，但是路上長滿雜草。由此下山，約半個小時，抵達柏油路面的產業道路，杉木電線桿消失，換成水泥電線桿。

　　再往下行，抵達建築雄偉、彷若此地圓山飯店的大觀寺。後來，從雙溪回首，它雄偉地座落在北邊的山腰，儼然是這山谷的最大地標。由大觀寺下山，沿102甲走個半小時，輕鬆地回到雙溪車站。雖然不是山路，但一路是豐腴的田園山水，頗覺得愉快。如果你有體力，不想走公路看溪水，我會建議你，沿102甲抵達鐵路隧道下的涵洞時，不妨取經左邊山路，爬上土地公廟，翻過五份隧道，再穿過竹林，登山上西九份坑山（129M），上面有一個小小的圖根點。接著下鞍部，過涼亭，抵達廟寺輝煌的南天宮；再過地下道到車站搭車。由土地公廟回車站，不過四十分鐘路程。（2001.3.6）

雙溪蝙蝠山

往柑腳
双溪橋
平林溪
往貢寮

双泰產業道路
平林橋
牡丹溪
泰和橋
泰和煤礦古厝
明天宮
電力公司
仙亭
觀亭
蝙蝠山253M（日本山）

中華路
排雲

雙溪火車站
基督教教堂

雙溪國小
往福隆

4 雙溪 蝙蝠山

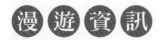

漫遊資訊

■行程

開車可由北38，從平溪至雙溪。或由瑞芳走侯牡公路前往。或搭北宜線火車至雙溪
火車站，再沿中華路，過雙溪橋，續行太平路、中山路至逸仙風景區牌樓登山口。

■步行時間

火車站　__30分__　明天宮　__30分__　蝙蝠山山頂　__30分__　明天宮

■適宜對象

少年以上皆宜。

■餐飲

只有雙溪街上有海鮮餐飲，火車站前有麵攤、雜貨店和一間便利商店。

出了雙溪車站，站在中華路路口時，遠遠就看到蝙蝠山山頂，露出
觀景亭的翠綠山頭（252M）。以前坐火車經過雙溪時，都會見到
右邊車窗外山頂上，豎立著一座塑像的這座孤峰，知道它又有一個很政
治的山名，叫逸仙山時，攀爬
的好奇更加萌生。

　　沿著中華路朝南走去，有
一、二家食品店面擺售著傳統
口味的大囍餅，大概是此間的
特產餅食。彎了一個街道，先
到古意盎然的打鐵店拜訪。裡
面依舊有風爐、打鐵機器。許
多舊物懸掛在灰黑的土壁。從

從月台上即可遠眺蝙蝠山。

雙溪的老打鐵舖。

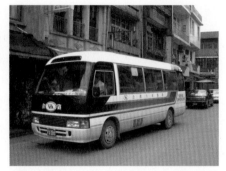

從火車站出發的台汽小客運，主要前往柑腳城和頭城。

門面至裡頭，它仍然以舊時的打鐵店風貌存在著，形成整個雙溪少數殘留著古早風味的店家。

　　隔壁還有一家打鐵店，但多了些許現代感，毫不吸引人。除此，先前還有一家米店，仍舊沿用過去售米的舊木箱，店面還販售著雜貨。另外，再往前走，太平路上的巷子還有一家米店，也是同樣的情景。此外，我還看到一家傳統手工的豆腐店。

　　這幾種老店面的殘存，正好敘述著雙溪的特色。基本上，早年這裡還是一個農耕為主的小鎮。不過，可別小覷了雙溪文風之鼎盛，著名的「貂山吟社」就是在此誕生，如今又有社區營造的詩人節，重新形塑這個小鎮。

　　半小時的街景走完，過平林橋

蝙蝠山

　　蝙蝠山（252M），山頂有一圖根點。這座小山氣勢雄偉地盤據在雙溪南方，是一個鳥瞰雙溪全景，以及貢寮福隆方向山谷和海岸的最佳地點。同時，亦能遠眺燦光寮山和草山。環顧周遭三、四公里內，亦無比其更為高大之山頭。

　　蝙蝠山曾經叫枕溪山，但二、三十年前，也很政治地被稱為逸仙山，山頂有一座孫中山的銅像，而且還有〈禮運大同篇〉的文章刻在基座上。但基石背面則有蝙蝠山歷史的由來簡述。

　　當地人以閩南話稱為「日婆山」，由於其險要地勢，清朝末年，日本人登陸北台灣，準備佔領時，在此曾經遭遇村民盤據蝙蝠山做為要塞，強勢抵抗。村民還在不遠的苔谷坑襲殺日本兵數人。二、三十年前，蝙蝠山是附近重要的登山遊樂區，如今已經沒落。

後，遠眺對岸昔時內陸港口的風景，一棟古樸的砂岩二層樓別墅，以及旁邊蓊鬱的老樹，彷彿把那百年前內陸河港的繁華留住了。吾人不禁想起一首噶瑪蘭人黃學海文采飛揚的詩作〈雙溪途中作〉：

下雙溪接頂雙溪，兩岸秋風槲葉低。
莫道漁船無泊處，桃花三月認前隄。

作者乃淡水廩生，1837年拔貢，詩成之日當離此不遠。昔時停泊漁船，詩人吟詠的美麗河港邊，如今停棲了不少夜鷺、小白鷺和翠鳥，猶若白頭宮女，各自孤伶地在追思早年的盛景。

再順著雙溪交會口而下，抵達了「逸仙山風景區」牌樓。登山口的明天宮祭拜關公。這個乾淨的寺廟後，右邊鋪陳著狹小的水泥石階小徑。

這是一條O型步道，登山口有不少菜畦田。由右邊的新路上山，旁邊有一條清澈的小溪溝，溪水汩汩。大熱天，那充沛的聲音，令人暑氣全消，還會聯想到雙溪山林水源的豐裕。

周遭的植物相當豐富，除了人工栽植的山櫻花、大菁、黃藤、冷青草，這時開白花的魚腥草也引起我的注意。只是，一路上都是石階，地面濕滑。有的地方還相當陡峭，若非林木充滿深邃的蓊鬱之感，攀爬的滋味一定相當難受。

過了逸仙亭，旁邊有電視轉播站。繼續往前，林中無大樹，零星散落著桂竹林，並

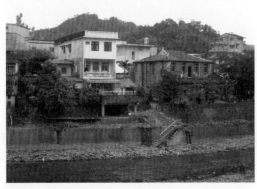

雙溪口昔時漁港的停泊處。

醜陋的舊登山水泥小徑。

無明顯產業跡象。喘噓抵達山頂，只見觀景亭旁有一個圖根點基石。走上三層樓的觀景亭，鳥瞰四周。

往西北看去，整個雙溪鎮和旁邊的大片公墓區面積幾乎相等，這片好山好水就被這一地區瓜分大部份。高遠的地方則有大觀寺，更遼遠則是燦光寮山和草山。往北則是貢寮地區的山谷，福隆海邊也隱然可見。水山迷離，青翠如玉，雙溪蜿蜒而優雅地迤邐其間。東南旁則是山林山路嶙嶒堆疊，彷彿綠色之大海。

在那兒待了許久，看一班班北上的火車穿過山洞抵達雙溪，或者是從牡丹方向南下；站在此享受著火車傳來輕遠的鳴聲和快駛而來的震動，竟有奇妙的旅愁共鳴。

山頂東北邊有一些涼亭的措施和廁所，都已經廢棄許久。隱密間，左邊還有小徑，通往泰和橋。但我要走的是傳統路線。順著東邊一條日曬不足，明顯陰森的石階路往下。路面較先前陡急。整段路面

從蝙蝠山下眺雙溪山谷。

似乎年久失修，有些地段的路基毀壞了。不過，接近山腰時，路面變得平緩，林木比先前更加茂盛，走起來更是喜愛。中途，記錄到台灣藍鵲四隻，一點也不怕人。路旁除了觀海亭外，每隔一段路，還有一些空地闢建了石椅。可惜，這些石椅似乎久無人用，都荒廢了，佈滿濃厚的青苔。其實，它看來比先前一條路更有規模，似乎較早開發，而且是過去附近遊客旅遊的景點。

貂山吟社

雙溪舊名頂雙溪，是蘭陽古道上的一個中繼站，昔年當地有大小客棧十餘家，文人雅士經常在此走動。由於與外界接觸頻繁，也帶來文化的高度發展，文風鼎盛，並有綿延漢學。1917年（大正6年），三貂地區賢達許貴豬、周景文、連文滔、蔡清揚、周士衡等人，為求殖民地的台灣，仍能保存祖國文化，遂發起「雙溪吟會」，組成「貂山吟社」，藉此綿延漢學，並推行詩學教育。它和九份「奎山吟社」、基隆「大同詩社」，合稱「鼎社」。晚近，當地文史工作者還推動「雙溪詩人節」延續此一傳統文化，藉此機會切磋、吟詠，讓詩文愛好者交換聯誼心得。

猜想70年代煤礦業發達時，這兒是當地鎮上居民郊遊的重要景點。

基督教長老教會內，教堂重築紀念碑。

當地「貂山吟社」的詩人們相信亦在此吟詠過。後來，煤礦歇業，人口外流，加上新的旅遊區不斷開拓，這兒較少人前來，遂逐漸沒落了。

這樣荒涼倒是樂得我放慢腳步，欣賞著周遭的林木和花草，直到走回明天宮，竟有些意猶未盡。回去時，我繞另外一條路到雙溪國小，拜訪這個歷史悠久的老校，以及馬偕醫師到來時設立的長老教會。在此小駐，往南回眺蝙蝠山，更清楚了然，它為何叫蝙蝠山了。原來它展翅欲飛的「日婆」形狀，由這個角度，最能明瞭。（2001.6.1）

田寮洋小徑

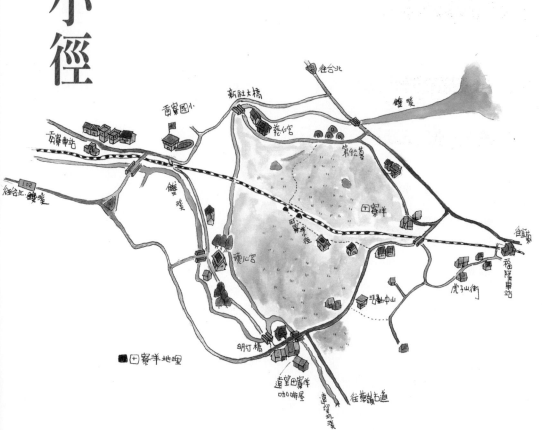

漫遊資訊

■行程

由台2線濱海公路或由平溪，經十分走北38前往，亦可搭乘火車至貢寮或福隆車站。

若走福隆，可從車站穿過小巷，由左邊百公尺處的涵洞小橋，右轉走上虎子山街。約一公里半，遇大岔路右轉到102縣道控子陸橋，再走約六百公尺到108公里路標處，約田寮洋35-1號民宅對面，有一條岔路。由此沿田寮洋36號農家前小路下去，即田寮洋小徑。

一般傳統路線從貢寮國小走到草嶺古道，經過德心宮、過明燈橋，左轉過土地公廟，繼續沿102往前到田寮洋農家。進入小徑賞鳥，出第九公墓，再經由慈仁宮過新社大橋，沿公路走一公里路回貢寮國小。

■步行時間

貢寮國小　__30分__　明燈橋　__20分__　田寮洋農家　__40分__　慈仁宮　__30分__　貢寮國小

田寮洋農家　__50分__　福隆車站

■適宜對象

少年以上皆宜。

■餐飲

可到福隆車站買鄉野或福隆火車便當，或至貢寮買便當、餐飲。

福隆便當的菜色，請參考東北角線的「龜壽谷古道」。

大概在1990年左右，北部濕地環境逐一消失時，北台灣的賞鳥人就開始注意到，田寮洋這塊半開墾半濕地的開闊平原了。

這塊方圓近二公里平方的低漥環境，除了北宜線鐵道自中間橫切外，只有一、二戶農家，在102縣道邊角矗立。整個環境的荒涼，彷彿

位於102縣道和草嶺古道入口的遠望坑土地公廟。

仍保持著百年前馬偕醫師、伊能嘉矩到來時的荒野景觀。

放眼望去，水田、旱地、池塘和草澤，在這裡廣闊地錯落著，周遭則包圍著層層相連的丘陵。更重要的是，北台灣第四大河，最乾淨的雙溪，蜿蜒到這一處近出海口的地方時，沿著田寮洋低矮的濕地，來了一個近乎一百八十度的大彎曲，再緩緩出海。地理如此迂迴，田寮洋遂形成一個豐富而多樣的濕地環境。

這一地理也吸引許多鄉間留鳥棲息，各種候鳥和迷鳥經常結集、過境於此。賞鳥人更將此當做重要的觀鳥景點。通常，一趟旅行下來，少說都有三十種以上的鳥種。春秋賞鳥季，記錄四十種，更是稀鬆平常。觀諸北台的自然環境，能夠記錄到如此多鳥種的地點，一時還數不出幾處可比擬的地方。

以前攀爬草嶺古道，或去福隆、卯澳等地區時，我也愛繞道，抽空在這兒賞鳥。個人賞鳥記錄裡，有些較特殊的鳥種，諸如楔尾伯勞、黑頭翡翠、笠蓑鷺，以及一些較特殊的水鳥，都是在這兒記錄的。幾位熟識的老師像黃淑玟等，過去也在貢寮的小學和中學執教，帶動附近社區的住民保護濕地，宣

昔時遠望坑老街，現在為賞鳥朋友經營的咖啡小築。

導生態理念。我和她們亦有斷續
聯絡，對這塊濕地，感情自然特
別深刻。

　　十幾年來，賞鳥人前往田寮
洋的傳統路線，大抵是循二百多
年歷史的草嶺古道開始的。賞鳥
人在貢寮火車站下車後，熟悉路
線者，往往會到對面雜貨舖買個
飲料和食物後再上路。晚近福隆

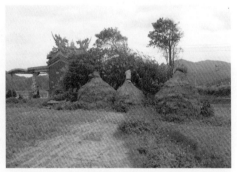

田寮洋土地公，後面堆積了一些草蒴，見證
了此地為稻田的環境。

便當熱賣，這兒也賣起貢寮便當。經過短短的街衢，走至貢寮國小後。
右邊小坡，有一走下北宜線的涵洞，此即古道路線。清澈的雙溪則流到
國小前，開始了它的美麗蜿蜒。

　　由此一路，即可看到鷺鷥科鳥類、翠鳥、家燕、鶺鴒和伯勞等鳥
種，在溪邊活動。二百多年的老廟德心宮，位於鮮明的平地中途。傳

丹頂鶴。
大型鶴科鳥類，
曾經於2004年
出現於田寮洋。

說，劉明燈總兵曾在此過夜。開闊的廟前常有
農民曝曬稻作和蘿蔔等。這些農作都是從田洋
寮收割過來的。我往往會在這兒滯留一陣，和
經常集聚在此的老人聊天，或繞到廟後的百年
老榕樹林觀望。再沿產業道路出發，依次經過
綠竹、蓮霧和楓樹林子。冬天時那兒也常有特
殊的林間和灌叢候鳥。走到橫跨雙溪的明燈
橋，有經驗的旅人也懂得在此瞭望。這一個山
水相連、綠野平疇的瞭遠位置，常是發現特殊
鳥種的地方。

　　接著抵達草嶺古道入口，遠望坑。原本，

這裡有一排亭子腳老街，可惜如今拆除了，蓋了一些新房子。最邊角一間叫「遠望田寮洋」，現在是間咖啡花茶店。主人曾任教貢寮中學，十幾年前來到這兒，就愛上這裡，後來更成家立業於此。她常帶附近的孩子自然觀察。最近，丹頂鶴便是她在自然教學時，率先發現的。由遠望坑，再沿102縣道健行一小段，抵達鐵道前，隨即進入田寮洋小徑。

最近，我則採取另一條較少人走的新路。由福隆車站下車，先買個福隆便當或鄉野便當，準備中餐時享用。穿過巷子，由左邊的涵洞，沿著虎子山街產業道路健行。這條山坡路線是美麗的鄉間小路，丘陵地有桂林，平地有菜畦、果園、野薑花濕地和梯田環境。一路亦是林鳥不斷，蜻蜓蝴蝶翻飛。中途還會經過虎子山街的小村落。經過風衝矮林後，來到控子陸橋的岔路，再由此沿102縣道或鐵道，即可抵達田寮洋小徑。

我會建議，喜愛賞鳥或健行者，何妨採「雙站之旅」由貢寮走到福隆。先走草嶺古道，進入田寮洋，再銜接到虎子山古道，抵達福隆車站。或反向而行，由福隆車站走虎子山街產業道路到田寮洋賞鳥、野餐，再走到貢寮車站。相信這樣的路線是最為平緩舒適，看山看水亦看海。

好了，進來的路線描述結束。現在來談最精彩的田寮洋小徑了。從108公里路標的小徑進入，隨即有農家。再往前是一座土地公廟，和遠望坑遙遙相對。北台灣的荒野，若有什麼特色，田間產業的土地公廟特別多，應該是重要特色。除了廟和農舍

田寮洋水田的山腳。

外，眼前盡是遼闊的水田，一畦畦地交錯著。邊緣則以草澤濕地和旱地為主，那兒種植著茭白筍、蕃薯和山藥。

北部天氣較涼，水田往往只有一期稻作就休耕了。再生稻殘存的水田，成為鳥類覓食的豐饒環境，鷸科、鷿科和鶺鴒科鳥類多半棲息在裡面。

過了涵洞，風景更加瑰麗。水田、草澤和林澤交雜，遠處還有雅致而秀氣的低矮山巒，在迷濛山嵐間，蒼綠翠微層層疊嶂，連綿不絕。寒冬細雨之日到來，特別感覺，好似席德進的潑墨山水畫，溫暖而潮濕的低冷色調。

雁鴨科在這時起落更多了，常大群劃過天空，帶來熱鬧的騷動。水牛則和牛背鷺群在草叢裡悠閒地走動。此外，還有些水田和果園已經荒廢多時，成為荒涼的濕地，野薑花和五節芒等野草成為優勢植物。也有野生的過溝菜蕨等植物，吸引農婦定時來摘採。產業道路旁還有小溪流出現，或許有一、二隻翠鳥棲息那兒。至於，秋雞出沒的林澤，稀有的穗花棋盤腳，應該是在那一帶殘存著；當這種植物在各地濕地滅絕時。此地蓊鬱和陰暗所隱藏的生機，相信這種殘存，當不只此一種。

若論最近發生在此的大事，無疑是七十年來首度出現的丹頂鶴，選擇了這裡渡冬。經過咖啡店主人的發現，整個貢寮鄉的人都

穗花棋盤腳

玉蕊科，又名水茄苳或細葉棋盤腳，適生於沼澤地。常綠喬木，枝下垂。葉長卵形或倒披針形，叢生枝梢，鈍鋸齒緣或波狀。雄蕊多數顯著，有紅色和白色二型。果實呈紡錘形，長三～四公分。總狀花序垂懸於近枝端的葉腋，長可達五十公分。夜晚開放，具濃烈氣味，藉以誘昆蟲前來授粉。外果皮光滑，中果皮富纖維質。能飄浮於水，藉海洋傳播。分佈於熱帶亞洲及太平洋諸島，台灣北、南端海岸均可見其生長。

濕地目前罕見的穗花棋盤腳。

知道這隻大鳥到來。許多賞鳥人、觀光客和貢寮當地鄉鎮的市民都趕來探望。村裡的壯丁也自動組成巡防隊，不時地在附近巡邏。刻意要觀賞的人，繼續保持一個遙遠的距離，讓它能安心地棲息。

對村子的人來說，丹頂鶴是他們多年來護守這塊草澤地最大的回饋。丹頂鶴飛來告訴村子的人，這是一個適合渡冬的好所在。我去觀賞時，村裡的老人幾乎都知道，這隻鳥棲息在哪個位置，而且樂意帶我前往。他們為丹頂鶴的存在感到驕傲，這是過去賞鳥時較少遇到的情況。以前，碰見當地人，詢問大鳥時，往往一問三不知，或者漠不關心。

田寮洋的優美鄉間小徑，最後通抵第九公墓。由此再往左邊，不一會兒就抵達慈仁宮。這一小廟供奉著媽祖。以前舉辦平埔族返鄉活動時，都在這兒進行儀式，緬懷祖先到此的艱苦拓墾。小廟旁邊住家，噶瑪蘭三貂社最後一任頭目的後裔，仍生活在那裡。

我也愛佇立在新社大橋，等待翠鳥或稀有的鷺鷥科出現。漲潮時，橋下偶而會有捕魚的小船上溯進來，讓我回想起昔時。早年雙溪魚量豐富，曾經是凱達格蘭族的重要漁獵場域。漢人到來，更利用舟楫之便，靠著雙溪水運，搭載旅人，運送大宗貨物，自雙溪下抵出海口靠近龍門村的舊社，再換乘帆船轉運各地。上溯回程的小船，往往會載運日用品回雙溪。當時的航路，最遠達現今上林村的曲尺溪潭。

這樣的水陸和草嶺古道結合，曾經讓上游的雙溪鄉成為一個商家林立的熱鬧大鎮。往來台北、宜蘭的旅客都在那兒打尖住宿，翌日再結伴趕路。上一個世紀初，1930年代以後，北宜線鐵道貫穿，採煤洗煤造成水源污染。河運的榮景才告沒落，古道也不再是要道。

我如是佇立大橋，回顧昔時之繁華，再眼見一個自然環境保育的成功，供我愉悅地漫遊，不禁充滿感激。（2003.12.18）

后番子坑溪

番子坑108号

往內平林山

仙公廟 68号

往大平林山

煤車小徑

93号

御恩埠

後番子坑福德宮

后番子坑溪

■ 后番子坑．內平林

東內平林山
122M

伯公祠

往外平林

往雙溪

內平林

派出所

往菜鋪庄

雙溪（平林溪）

往台北．柑腳

上林橋

上林國小

漫遊資訊

■行程

自行開車走北102縣道在十分轉北38到外柑村,再往前約二公里抵上林國小,亦可搭乘國光汽車客運,由雙溪火車站到后番子坑站或上林國小。

■步行時間

一、

上林國小 __5分__ 派出所 __10分__ 電了公司 __20分__ 神農橋 __20分__ 后番子坑10號

二、

神農橋 __10分__ 仙公廟 __80分__ 大平林山

■適宜對象

全家大小皆宜。

■餐飲

附近無餐飲。

從平雙隧道出來的北38公路,最新的地圖並未畫得清楚,只以虛線處理,害我在上林國小停車時,誤以為平和橋就位於北38上,竟忘了推測在內平林的舊街。

　　走到內平林派出所旁邊的岔路時,一輛國光小客運從舊街彎出來,其實也暗示了平和橋可能位於那裡,但我仍迷糊地走在寬敞的北38,直到看見上林橋時,才恍然驚醒,這裡仍是雙溪主流。但我繼續往前,從茶花莊對面的鄉間小徑左

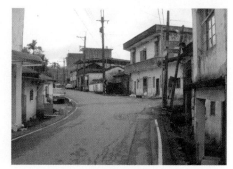

安靜而落寞的內平林老街。

彎，過了新寮子橋，走進了內平林老街。只是，這裡已經是另一端的街頭了。

　　這街頭入口有一座新式的石碑聳立著，但碑座下有一座並不顯眼的，保持砂岩古樸原樣的石造土地廟，必須由旁邊一條堆滿廢棄物，相當窄小的小徑，方能進去。小廟香火依舊鼎盛，兩邊對聯刻寫著：「福增千載祿，神佑萬家春。」這是早年進入內平林村的真正地標。土地公廟的樣式，彷彿也暗示了，這一老街的情況和某一種念舊的堅持吧。

　　往前不久即平和橋，才知道后番子坑溪生態工法的整治，還在上游的山谷，而非老街旁邊的溪岸。老街旁邊的溪岸仍是過去的水泥工法，只有旁邊一條新橋，仿過去的洗石子，頗有新意。折回老街，循右邊紅磚屋兩旁荒廢的27巷進入，那兒是唯一通往后番子坑的小路。

　　窄小的農家產業道路，兩邊有各種蔬果。抵達岔路民宅39-1號，牆角栽植著海州常山，以及一些香草植物，顯見主人的雅興。這小房隔壁，一間長方形、大而斑駁的暗灰色棄屋橫陳著。細瞧之，竟是一間電子股份有限公司的廠房。當然，它不是現在的科技業。那是二、三十年前，加工區類型的工廠，在採礦結束後那幾年，曾經在此提供一些就業機會，造福過村民一陣。廠房後方，有一草長及腰的石階，深入竹叢間。拾級而上，及一古樸的砂岩方形石

完全按生態工法整治的后番子坑溪。

厝，看似做為祭拜的小祠，但裡面並無神像，只存供桌。石厝小祠延伸出來，一座擁有大遮雨棚的戲台。此一戲台興建於民國70年。顯然也是用來拜拜、請客用，但似乎已經荒廢許久，許多桌椅都深鎖於戲台後的倉庫。足見二十年前，這兒仍保持一定的熱鬧，和礦

生態工法的卵石護坡一景。

業、加工業都有關，也見證了小村最後的繁華。

　　沿此再循山谷進入，后番子坑溪除了常見的低海拔林相，兩邊顯然有不少油桐花。4月底了，遠方一團團亂雪般的花朵錦簇著，小徑則不斷地有花瓣墜落。今天一路從平溪過來，看見油桐花的機率不高，還誤以為，過了平雙隧道後，油桐花恐怕更加稀少。結果，大出意料之外，彎入這山谷才知，油桐花都隱藏在裡頭。

　　原本只是想來看看現今最熱門的生態工法整治，未料竟能遇見油桐花盛開的景觀，而且是在雙溪地區，真教人驚喜。若從花朵的盛開程度研判，恐怕是我在北部看到油桐樹最為密集的山谷了。奉勸山友，日後要欣賞油桐花，若不想和多數遊客湊興，不妨到這兒健行，相信亦能飽覽花色。

　　約莫十來分，遇岔路，循右邊栽植九芎的小徑，下抵后番子坑溪。整治後的山谷小溪，果真有一番精緻美景，河岸綠草如茵，小徑鋪了卵石，兼有拱橋和涼亭等等，流露庭園的雅致，更彷彿都會公園。

　　當然，最重要的還是溪岸的整治。這條溪和大屯溪是目前台北縣最早以生態工法完成的二條溪之一。但大屯溪以當地大塊溪石堆疊為主，

整治粗獷而工整。后番子坑溪卻顯得細膩、精密許多，短短不過三、四百公尺，溪岸的護坡和石坡的復育都展現了一番精心安排。木樁、石塊和土石包的堆疊等等，皆按一般之生態原則和護坡之理念；溪岸植物的栽植，主要以野薑花為主，一些蕨類和野草為輔，顯然也合乎此間生態物種。

　　但當我抬頭環顧周遭山巒，看到一、二處山崩後復甦的綠色山坡時，難免反覆思索著，這一番小區塊的精緻，是否禁得起颱風和山洪的考驗。前幾年，后番子坑溪因山洪爆發造成山坡地崩塌，以及原來水泥護岸的潰堤，形成附近很大的傷害。最近才以現今流行的生態工法，結合科技新知，重新整治。這種以永續生態的經營，護治一條溪的美好理念，晚近引起外界相當的重視。在媒體上，我亦拜讀了不少稱許的聲音。

　　原本也是想來學習的，但在實際場地觀看，不免憂心。在原始山谷的環顧下，整條溪的鋪陳未免太過於精巧，隨便一個颱風到來，都可以

溪邊近百年土地公廟，典雅而古樸。

輕易摧毀現有的成果，甚至把辛苦整治的河岸基礎全部打翻。恕我冒昧直言，現在的精心規劃和經營，真有點類似小時，幾名孩童一時興起，夢想著在溪邊興奮地打造一個土堤圍堵溪水，引導它的流向，但沒二、三下，溪水就湧出，衝垮我們製做的土堤。不知為何，后番子坑溪的未來讓我聯想到如此的荒謬情景。為何不依著過去溪岸森林的樣子去想像和建構，同時保持泥土小徑呢？保持自然原始的樣子，似乎一直被我們視為疏忽和怠惰，缺乏管理。這個觀念若不扭轉，生態工法再如何修改、精

山芙蓉。
低海拔常見的樹種，秋天時開花。

進，我都還是非常懷疑真正的效果。

唉，姑且不管，4月底了，走在平坦的溪邊，竟能遠眺著兩岸茂盛的油桐花，這份溫暖的快樂，可非其他地區所能享受到的。

過橋，沿步道旅行，兩邊目前主要栽植著山芙蓉和欒樹。先去拜訪1922年（大正11年）的土地公廟。小廟門聯刻了一對詞，呼應了現場的環境產業，「福田宜種稻，正氣自通神」。廟旁即有些廢棄的梯田以及過去涉溪的古道。那廟相當古樸，仍是早年砂岩的潔淨，但被香火燻得廟壁黝暗，更顯其歷史的珍貴。小廟上頭多建了一片水泥護棚，上面有捐贈銀兩的鄉民姓氏。我研判此山谷住戶，多半姓簡和林。

先走上林村20鄰，旁邊有九芎林和廢棄的梯田環境。抵達番子坑9號石厝，石厝大門深鎖，看似已無人居住好一陣了。筆筒樹身散亂一地，也有烤肉的廢棄物。再往前上坡，有一條往山上的岔路，研判是過去上內平林山和平湖森林遊樂區的稜線舊徑，自然也可通抵十分寮。

下方是仍在耕作的梯田，一個老人駕著水牛在犁田。現在為何還犁田？原來，處理成休耕狀態的田，可以領錢。犁田的人是番子坑10號李家八十三歲的老祖父，目前的鄰長。

休耕

根據新聞報導，2003年時，農委會擬議將2004年第一期作休耕種植綠肥給付標準，由每公頃四．一萬元提高為四．五萬元。這是為了穩定台灣加入世界貿易組織後持續低迷的糧價所祭出的政策。提撥二十億元農產品受進口損害救助基金，以每公斤十六．六元的成本價，擬收購第二期稻作約十二萬公噸的餘糧。

農委會還表示，考量稻穀保價收購金額增加後，農民又一窩蜂地跑去種田，不配合政府休耕計劃，該會才趕緊決定配合餘糧收購措施，針對明年第一期稻作休耕種植綠肥的給付補助，提高為四千元。

耕田的水牛，後面跟著二、三十來隻鷺鷥。牛背鷺和小白鷺、中白鷺皆有。另外，還有一隻水牛在旁觀望。如此二甲田休耕、除草，保持能種田的狀態，可向政府領二十多萬。這是山谷附近唯一還在耕作的水田，其他都已經廢棄。

　　番子坑10號，是山谷最後一間房子，係一石厝三合院。牆壁上掛了不少捕捉動物的獵具。李家的一位兒子剛好在院子內工作。跟他聊天，這才知，七十多年前，其父親十來歲就到這兒，從事護林的工作，因而在此落地生根。除了豬肉偶而要到外面買，他們養魚、餵雞、種菜、耕田，一切在山谷裡自己來。牆壁上的獵具則用來捉鬼鼠和果子狸。但果子狸已經許久未見到了。

　　再往前，原本有一間房子，現在已經廢棄，山路也消失，以前有數百名礦工進入後面的礦坑挖烏金，賺錢。山谷很熱鬧。水田附近原本還有條山路，穿過水田。以前軍隊行軍，由此翻山入平湖森林遊樂區，再走到十分寮去。

　　我忘了問老鄰長是否叫李智實。二十年前，后番子坑土地公廟蓋建水泥護棚時，此人是捐贈銀兩最多的人。回到橋邊，再走上林村18鄰，過一岔路，往右經過一石厝，他們正在處理角菜、桂竹筍等。抵達仙公廟，有一群東南工專的學生選擇在那兒露營。再

角菜。早年濕地環境常見的重要蔬菜。

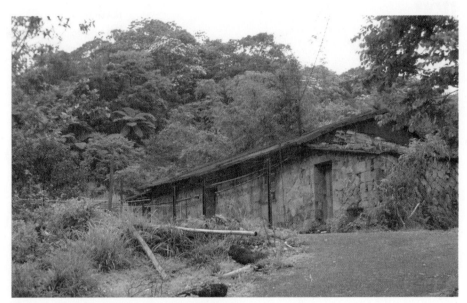

隱匿於山腳間的9號石厝，教人欽羨田園生活。

往前抵達番子坑6號石厝，屋前即茶園，仍在採收。

　　過了橋，有一條產業道路繼續往上，但旁邊有一條平坦的泥土小徑，循溪邊平行進入山谷。6號住家的人拎著一些食物進入，我們跟著進去，未及跟上，卻發現這是一條挖礦的小徑，路上仍有一些柴車和礦具，以及廢棄的鐵軌。過了溪，山路繼續深入山谷，不知通往哪裡，亦無布條。地圖上指著上了稜線岔路，左右分別為內平林山（430M）、大竹林山（304M）。眼看即將落雨，遂結束漫遊，退回后番子坑溪邊用餐，繼續欣賞兩岸瑰麗的油桐花林。

　　但我也忘了探詢，早年的上林國小位置到底在哪裡？回程時遇到一位老先生，這才知，原來電子零件工廠就是以前學校的舊址。三十幾年前，賣給了電子公司，成為廠房。（2004.4.26）

柑腳泰平古道

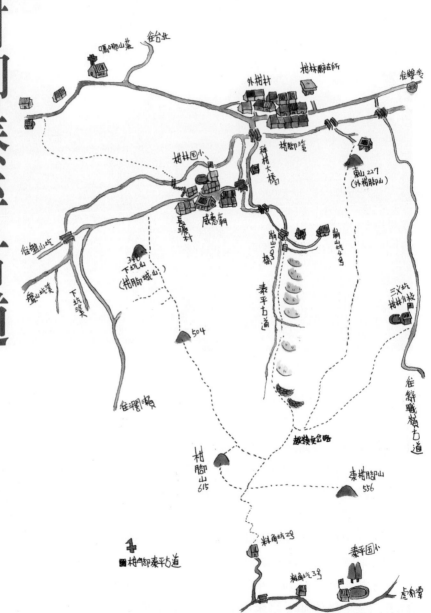

嗄嘮山莊　往台北

外柑林　柑林辦苦所　往雙溪

柑林國小　祥柑大橋　柑腳溪

威惠廟　東山 227（外柑腳山）

長源村

往盤山坑　崩山坑橋　崩山坑4号

盤山坑美　339山 下坑山（柑腳城山）　泰平古道

下坑溪　三叉坑柑林分枝

504　往辭戰嶺古道

往潤區　越嶺步道略

柑腳山 615　東柑腳山 556

柑腳泰平古道　料角坑2号　泰平國小

料角坑3号　虎豹潭

漫遊資訊

■行程

自行開車走北102縣道在十分轉北38到外柑村，或直接開車到崩山1號橋空地。亦可搭乘國光汽車客運由雙溪火車站到長源或外柑村，再走往崩山坑。

■步行時間

外柑村 **15分** 崩山坑岔路 **20分** 崩山1號橋 **70分** 廢棄工寮 **25分** 越嶺點岔路 **20分** 登山口 **30分** 柑腳山 **70分** 料角坑2號 **15分** 泰平國小 **5分** 虎豹潭

■適宜對象

少年以上為宜。

■食宿建議

柑腳村不論外柑腳或長源，都只有雜貨店，並無其他餐廳。北38路上的嗎哪山莊（長源村內柑腳16號），係一教會山莊，提供食宿。電話：(02) 2493-1244。

由十分寮到雙溪，每次從暗長的平雙隧道出來，看到山下的美麗溪谷，以及雄偉的柑腳山、北豹子廚山等山巒連綿於前，我就禁不住想停下車觀賞。一邊期許著，改天一定得到這兒攀爬，一了遠眺的某種失落。更何況，翻過這些山巒之後，我最心儀的北勢溪、灣潭溪就在那兒。

但是從哪兒起頭上山，最能如

從北38遠眺柑腳城。

雙溪發源地

　　北台灣最完整清澈的美麗溪流——雙溪，發源於雙溪鄉長源村中坑。一路上匯集落在山林，或湧出地表的水，逐漸形成柑腳溪的上流。此一山溪終年水量豐沛、流水湍急。發源地枋山坑山高度雖僅海拔六百七十六公尺，但坡度陡峻，流水下切力量極大，區內山澗密佈。柑腳山是其東邊下坑溪的發源地之一。其中，左邊另一發源地的盤山坑，早期公路未開，雙溪居民必須由此翻山越嶺到平溪，以山高路險、行旅困難而聞名。目前這條山路已經築好大半產業道路。自長源村盤山坑以下到柑腳，沿途低海拔闊葉林原始茂密，筆筒樹處處叢生、人煙稀少，僅有幾戶人家，遺世獨立地生活。盤山坑溪和下坑溪會合為柑腳溪。長源村以柑腳溪流終年源源不斷而得名。

　　柑腳溪過和平橋，有三叉坑溪交會後，匯入平林溪，行約一公里到外柑腳，折向西南流經上林、平林一路東流，再到雙溪村，與另一條支流來自三貂村的牡丹溪相匯，成為雙溪。

　　願呢？有一回，研究地圖和資料後，決定了從柑腳出發。那兒有一條泰平古道，過去是柑腳通往泰平的越嶺路線。

　　車子抵達外柑村後，直接駛過祥柑大橋，開往長源。其實，這段山路更適宜踏青。一路都是綺麗的田園景觀。未幾，左邊有一土地公廟。再漫行百來公尺，抵達錦成橋，橋前有岔路。過了錦成橋就是長源村。遠看果真有「城」之味。往昔叫「柑腳城」，想必與此地理密切相關。其實，在錦成橋之前，過了土地公廟後不久，彎道處就有一條典雅的狹小舊橋，通上長源村，但長滿青苔的橋面甚小，只能通行人。

　　如果不過錦成橋，左邊有一條產業道路通往崩山坑（注意不是往中坑、下坑的盤山坑，此線在長源西邊的山谷）。

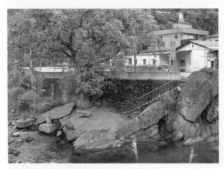

雙溪上游，祥柑大橋下一景。

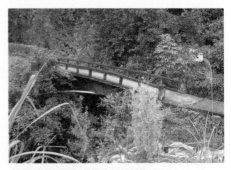

昔時進柑腳城的瘦小水泥橋。

崩山坑小路，勉強通小車，繞過幾座無名小橋後，抵崩山1號橋。過此橋，右邊有空地和一座老水泥橋，此即泰平古道。再往前，左邊有一土地公廟，叫聚和宮，1911年「辛亥年立」的，離現在也接近百年了。前方一百公尺有二、三戶人家。其中一間石厝屋，崩山坑4號，姓蔡，在此已經住了上百年。

泰平古道入口崩山坑的土地公廟。

柑腳城小志

長源村及今天外柑村的一部份，過去被稱為柑腳城。整個範圍包括了雙溪河上游柑腳溪（平林溪上游）南岸的山區。其實更早時，柑腳城叫品腳城，日治以後才將品改為近音字柑。品即懸崖之意，同「崁」。主因為附近地理環境三面環繞著柑腳溪和其支流，河岸懸崖陡起，背倚柑腳山和柑腳城山，居高臨下。這種形勢猶如城寨。

1850年（道光30年）8月漳泉分類械鬥。漳人據此地勢之利，擊敗了來自西方石碇堡的泉州人。1857年（咸豐7年）9月時，宜蘭坪山土匪吳厝率眾數百也曾盤據此地，四出抗奪，後被清軍掃蕩。1970年，附近內柑腳又因採煤而繁榮。如今煤礦已沒落，居民多漳籍賴、江、林、陳姓，從事種植水稻、農作。部份為煤礦工人後代。

據傳品仔城的開闢者叫賴佛佑，城內最重要地標為威惠廟，奉祀開漳聖王，這是本區村民信仰和精神寄託的所在。此廟創建於1868年（同治7年）。如今廟寺旁到處橫陳著柱珠、古物和石柱等重要遺跡。目前品仔城的住家建築大抵環繞著威惠廟和柑林國小。過去熱鬧時，廟前左邊的一排老式二層樓住家雜貨舖，一排亭子腳陳列著各地運來的雜貨，吸引了中坑、下坑等地的礦、農民到此採集，熱鬧時常多達上千人在活動。如今煤礦業沒落，人去樓空，只剩下老人閒坐在在改建的亭子腳。目前，只有一家石厝的柑仔店，在右邊街角，以三、四十年前的樣式擺售著雜貨，窗口仍保留擱板，擺著芒果乾和梅乾。

目前，二村約有三百八十戶，村內多為老人與小孩，年輕一輩大多外出工作，無外來人口。民眾均以種植經濟作物諸如檳榔，以及外出打零工維生。山藥和竹筍為重要農作物。平林溪的另一支流，三叉坑溪，到了夏季，常成為游泳及烤肉的重要地點。

今日的柑腳地區包括長源、外柑二村，雖然威惠廟在長源。但目前對外的交通以柑腳溪北岸的外柑村為主。由外柑可通達雙溪和平溪。雙溪車站有客運抵達長源和更裡面的盤山坑。

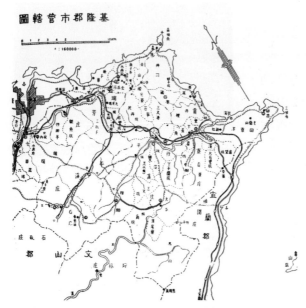

圖轄管市郡隆基

從1934年日治時代基隆郡市管轄圖，可看到柑腳附近和平溪一帶的交通要道情形，好幾條本書健行的古道都畫在裡面，泰平古道亦清楚繪於其中（紅線標示）。

一位原住民剛好由泰平古道走出來，左手殘缺，腰際掛了開山刀。他和我們打招呼，原來受僱於羅東林管處，到這兒來造林，已經在此住了十幾天。

過了小橋，出現許多菜畦，此後，左邊一路是廢棄的美麗梯田，右邊是平緩而清澈的小溪和野薑花叢。此一地理景觀，讓我想起了和美的南勢坑溪。只是後者有一種乾燥和開闊。這兒卻密佈著潮濕的風味，兩邊山谷的森林更加蓊鬱，而且梯田的面積明顯遼闊許多。沿溪繼續走了十來分鐘，抵達一處寬廣的梯田。

先前原住民提到的工寮，座落於此。竹架簡單地架成三角形，上面披掛著條紋布帆。帳棚下四、五位原住民工人，正在休息。衣服和被褥曬在外頭，裡面只有簡單的廚具。他們採集了許多植物，大概是當藥草。回來時，他們正在溪邊釣魚，對我展示採集的山葡萄根莖。

原住民以竹子搭臨時生活的營帳。

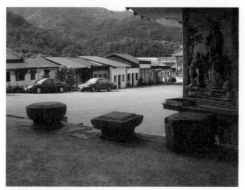

從威惠廟看向村子。

　　繼續沿溪邊前進，再過一舊橋，駁坎的梯田環境並未消失，九芎樹不少。旁邊小溪的清幽也讓人懷念起虎豹潭的北勢溪。這時山徑沿著小溪慢慢上升，天氣雖然炎熱，但在密林下，十分清涼。石階及石板逐漸增加，多半長滿了青苔，非常濕滑。此後，一路緩升至越嶺點、柑腳山登山口，都還有石板和石階，可見此路早年常有住民往來利用。

　　進入森林以後，古道繼續在溪邊，因為濕滑，容易跌倒，步行速度變緩。旁邊依舊有廢棄的產業駁坎，石階遺跡不時可看到，竹林亦然。此外，路旁樹腰粗及人的二葉松，高大的香果樹、柚子樹等也是研判此區人為活動的證據。一直到越嶺點，都還看得見竹林和駁坎，足見當時山區的開墾相當深入。由於一路也有大菁，我懷疑草叢裡恐怕還藏有大菁的染料池。後來，走到登頂往下坑山的岔路口，周遭還有茶葉殘株，可見當時茶園都上抵了柑腳山頂峰。接近山頂的位置，還有一棄置的水泥紅柱解說樁，更證明了此區很早就有大眾的登山活動。

　　有人認為，這條路為日治時代往來泰平村及柑腳城的古道，應為北宜古道的一支線。從產業活動的深入，以及後來在長源村的探詢。根據1934年「基隆郡市管轄圖」，我亦確信，早年此地應為走動活絡的重要孔道。長源

昔時泰平古道石階，多已附滿青苔。

山薑

又稱日本月桃（*Alpinia japonica*）；薑科，月桃屬。最早可能是一種中國植物，最先被日本人描述。在月桃這一屬可能是很短小的植物，不到半公尺高，葉子深綠，葉子有些許短毛，尤其在葉下。這種植物或許是月桃家族裡最能容忍寒冷天氣的。春天時開出白紅條紋的花朵。

辭職嶺古道

辭職嶺古道昔稱大樟嶺，位於魚行村丁子蘭坑、外柑村四分子與泰平村交界處，在雙泰公路開闢前，是雙溪通往泰平必經的唯一步道。前往北勢溪一定經過。如今開車前往泰平，半途之嶺頂即可看到土地公廟和登山口。嶺頂海拔約四百五十公尺，是雙泰道路最高點，也是雙溪、泰平之間中心點，可遠眺貢寮、福隆一帶景色。

辭職嶺古道山勢陡峭，古道崎嶇難行。以前，行人走到嶺頂，多半氣喘如牛，而在此稍做休息，再繼續前進。過去，泰平當地人下山到雙溪，一定經過。1971年暑假，三位台北師專畢業生分發泰平國小任教。報到當日由雙溪徒步至此，已經筋疲力竭，由於尚須翻山越嶺前往任教之泰平國小。他們感慨前途艱辛，次日決定返回縣府教育局請辭。大樟嶺因而被稱為辭職嶺。雙泰公路開闢後，辭職嶺古道除登山者外，已經無人行走而荒廢，鄉公所為了便利登山人士，近年撥款修建，鋪設了水泥板路階。

村威惠廟前是最熱鬧的市集，吸引附近山區居民到此採買。

由崩山1號橋出發，約一個小時，抵達一座倒塌的鐵皮屋工寮，根據羅東林管處請來造林的原住民口述，這工寮大概是二、三年前他們搭蓋的。他們在這兒種植肖楠和烏心石。由此再上去，除草後的溪谷，二種樹都種植了不少。

柑腳城內的柑仔店，仍然擁有擱板，雜貨齊全。

再走了半小時左右，抵達古道的越嶺點，右上往柑腳山及東柑腳山。左邊有二條岔路，最左的一條，往前隨即有岔路，左邊通往東山，右邊的可能通往大埤三叉坑柑林分校。至於原先中間的一條通往何處，並未註明。

在此岔路，我發現了不

柑腳山山頂有一水源地基石。

少開著淡紅色花朵的山薑。它們生長在林子下，小徑旁。後來沿著下坑山的稜線也遇見不少。這種植物在其他山頭，都未特別注意到，此地明顯地特別多。

朝柑腳山前進，不到半小時抵達登山口。登頂約半小時，遇一條往下坑山岔路，如前所述，有一些茶樹殘存著。上柑腳山，登一假頂點，再下鞍部，遇水泥紅柱，研判是水源解說牌遺物。接著，抵達柑腳山（615M）主峰，除了一座二等三角點的基石，還有一座雙溪水源地的基石，和三角點同等大小。遠眺勉強有些許視野，可望見平雙隧道出口。

原本打算從下坑山（柑腳城山）的山路下山，走O型路線回去。但沿下坑山的稜線過去，還未走半個小時，已經陷在懸勾子和芒箕的林海裡，登山布條多半消失。認路困難，而且必須不斷地開路前進，手臂割傷不少處。最後，只能眼看著下坑山在前，公路在下，卻不得不黯然撤退。

我看過一些山友走柑腳山的記錄，多半也想由此切下雙坪產業道路，希望能攔到便車，回到柑腳，但他們遇到和我類似的狀況。有些山友硬闖，在此吃了很多悶虧，要不

柑腳城跨越溪澗的灌溉用水圳。

1960年代末,由外柑村沿碎石子路,走往柑腳城教書的愛樹人,廖守義老師(左邊肩書包者)。

在柑腳國小任教的廖守義,在這兒孕育了自然觀察教育的理念,和校長劉心瀅合照(1968年)。

柑林國小

柑林國小創建於1919年3月,當時取名為雙溪公學校柑腳分校場。1923年3月31日改為柑腳公學校。1963年改為上林國小。1957年成立三叉坑分班。1970年才改今日校名。現今學校的牆壁繪著台灣藍鵲。此一台灣特有種,附近特別容易記錄。我在泰平古道旅行時,來回都記錄了好幾回。

這是一所沒落礦業的山區小學。礦業興盛時期學生數曾高達九百人,隨著礦區的沒落,目前全校學生五十人不到。雖然迷你,但設備齊全。由於受地形限制,校地係處於二條小溪會流的山坡稜線上,因校地狹且長,腹地又小。

就是迷路,被灌叢的植物割刺得相當嚴重。所幸,此地離泰平村料角坑2號農家不過一個小時路程。由2號農家再下山,行抵料角坑橋,再左轉,經過料角坑3號雜貨店,不久便到了泰平國小。這條路,先前走北勢坑溪曾經拜訪過,遂未再走訪。直接折返崩山坑,在梯田的溪邊享受清涼而舒服的溪水,躲避炎熱的下午。

一邊憩息時,不禁想起愛樹人廖守義老師。60年代末時,廖老師曾經來到偏遠的內柑腳(柑腳城),在柑林國小教學。那時也常愛到處遊獵。猜想這條古道應該也拜訪了,而且上過柑腳山吧。回家後,掛電話探詢,果然當年有一回,他和同事即由內柑腳出發,經由泰平古道,走訪泰平國小。再由那兒,沿辭職嶺古道走到雙溪,整整走了十二公里路。(2003.4.20)

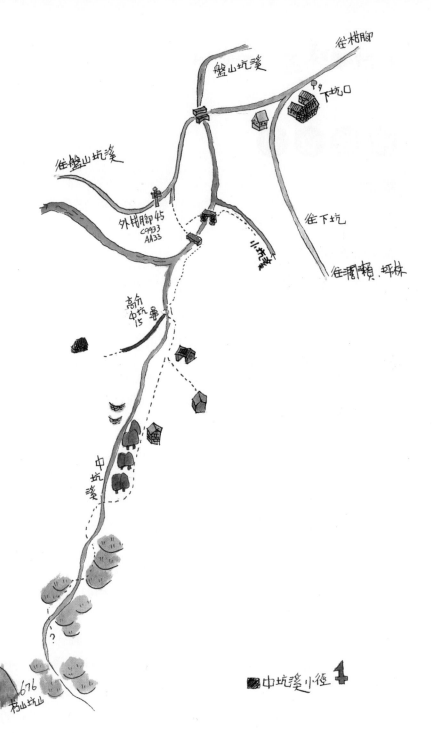

中坑溪小徑

往柑腳

盤山坑溪

下坑口

往盤山坑溪

外柑腳45
C9933
AA33

往下坑

小坑溪

往灣潭、坪林

高介
中坑
15

中坑溪

中坑溪小徑 **1**

676
枋山坑山

■行程

　自行開車走北102縣道在十分轉北38到外柑村，搭乘國光汽車客運由雙溪火車站到長源或外柑村，再坐往盤山坑，於下坑口下車。

■步行時間

　下坑口 **10分** 電線桿柑腳村45 **20分** 電線桿高分中坑15 **10分** 土地公 **40分** 梯田

■適宜對象

　青少年以上皆宜。

■食宿建議

　柑腳村不論外柑腳或長源，都有雜貨店，但無其他餐廳。北38路上的嗎哪山莊（長源村內柑腳16號），係一教會山莊，提供食宿。電話：(02) 2493-1244。

　　由中坑溪通往枋山坑的山路，已經許久沒有山友記錄，在目前出版的登山地圖裡也看不到這條山路的虛線。但二十多年前，它還是山友偶而會走訪的山徑，或者是古道吧。前些時，在闊瀨的黑龍潭健行，那兒還註明了一條古道前往雙坪產業道路。那古道上了稜線後，其實便銜接了中坑溪小徑。

　　根據過去的登山史料研判，這一條山路更早時，無疑是柑腳地區居民通往闊瀨的一條古道。旁邊的小坑也有一條相似的舊徑，只是如今它們都已經遭到荒草淹沒。

　　車子過了柑腳城（長源村），繼續往前約五分鐘，抵達岔路的下坑口。小型公車不僅開抵這兒，還駛進內盤山。岔路左邊有一條小徑往小坑，右邊即往盤山坑。岔路上有一戶石頭古厝農家。下車去探詢，沒有

人影，但家門未鎖，二隻土狗出來迎接。這兒到了星期日似乎都是這樣的空蕩，往前二家再探詢，也沒有人在，大門都敞開著，可見民風之淳樸。

後來，一位自盤山坑路過的農夫告知，地圖上林務局管理所的位置，並不在公路，而是位於中坑溪溪邊。原來，必須再由往盤山坑的公路走，過了盤山坑溪的一座小橋後，往前約五分鐘，一處大彎崩塌地，左邊有一急斜小徑，下抵崩山坑溪。我記錄了小徑入口處的電線桿，「高分外柑腳45c9933aa33」，不知為何編得如此繁複，像電腦密碼般。

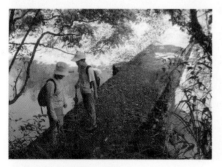

台灣藍鵲。

入口處下方隨即有一涵管橋。走在前方的小兒子隨即發現一對台灣藍鵲，就在他前方六、七公尺處跳躍。一路上，我已經記錄二、三回，數量似乎很頻繁。柑林國小以台灣藍鵲做為校鳥，畫在學校的牆壁上，確實是有道理的。

站在涵管橋，發現下游深潭的隱密山林裡，還有一座古橋，橋墩二座仍是砂岩建的，相當具有規模。轉而好奇地前往探視，過了此一水泥橋，隨即有石階，廢棄的水圳，並有水槽等廢棄物。還看到羅東林管處的巡視信箱。繞個圈，沿著小坑溪走，走未百公尺，眼前隨即被高大的芒草叢所遮蓋。可見這條山路已經久未人行，可能整條山路都消失了。

前往下坑溪的舊水泥橋。

回到涵洞橋，沿著泥土的產業道路往上，右邊的盤山坑溪築了大型的攔沙壩，許多人在那兒釣魚。晃眼間，抵達岔路和中坑溪交會口。電線

羅東林管處

　　林務局下設羅東、新竹、東勢、南投、嘉義、屏東、台東和花蓮等八個林管處。在北台灣旅行，最容易看到羅東和新竹二個林管處林區的工作站。過去，我旅行過崩山坑、中坑溪、火燒寮，乃至瑞泉古道等地所看到的，都是羅東林管處管轄的範圍。羅東林管處管轄範圍，由北至南分別有：文山、宜蘭、大溪、羅東、太平山、南澳、和平等林地。新竹林管處管轄範圍，由北至南分別有：烏來、大溪、竹東、南庄、大安溪、大湖等林地。

桿上寫著「高分中坑15」。右邊鋪有水泥產業道路，通往農家。沿左邊泥土的產業道路，遇一鐵門，旁邊有低矮及膝的福德祠，興建日期已經模糊，但看來年代湮遠的形容。此後，一路平坦的山徑上都是野薑花和颱風草。右邊沿著中坑溪是大片柚子林的產業。林下大概非常潮濕，好幾隻腹斑蛙的聲音傳來。

　　走了一段路，產業道路埋在亂石堆中。一條臭青公在那兒憩息。越過亂石堆，山徑變窄，野薑花和芒草依舊林立，阻擋去路。半小時後，行抵一處舊駁坎，無法上去。乾脆越溪，繼續走了一段路，又越溪，抵達開闊的梯田環境。遠方有幾隻水牛不斷地觀察我們，瞪了好一陣，才悻然離去。

　　梯田上有幾株鐵炮百合正在盛開。梯田非常潮濕，山壁不斷有泉水滲出，形成汨汨小溪。早年若用此山泉水灌溉，那稻米一定非常香醇。遠方有一座山矗立著，依地圖方位研判，應該是枋山坑山。經過幾處梯田後，選擇了一處漂亮的溪邊和梯田草地，坐下來享用午餐。

　　眾人用餐時，我還嘗試過溪繼續往前，發現前方繼續有不少梯田環境，而且比這兒的還開闊。但山徑隱密，被水牛踩得稀爛，並不好走。未幾，放棄繼續上溯的可能。回到用餐處，剛好遇見一對男女著溯溪鞋，一路溯

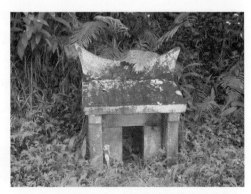

中坑溪山路上廟身斑駁的舊土地公廟。

溪上來。兩相遇見，不禁都嚇了一跳，未料到竟有人走這條隱密的山路上來。後來探問，才知他們已經來過一回，繼續往前可走一個小時。但前方除了有面積更大的梯田，並無任何住家。至於此路往哪裡去，他並不清楚。

回家後，翻讀謝永河的《北部郊山踏查行1》〈枋山坑山的新途徑〉一文，找到了如下的敘述。很明顯地，1982年時，他和友人曾經誤闖過此地，接著再度重訪。兩回都提及一條闊瀨過來的古道，同時也提到梯田等內容，很值得參考：

「岩石裂縫水泉湧出，清涼可飲。既有水源必有溪流，隨山坡下降水量越多。於是避離深淵急流，時走左岸，時而行右岸，又過一小時。見到下游溪邊毗連片片綠地，形成大小不整齊的梯田，以為有田就有人耕作。但田埂小徑上月桃叢生，阻塞前途。不得不有時下田有時下溪找路，遇到溪水盈流，穿靴過溪。如此這般經過幾十畝田地，結果依然是有田無人。」

在梯田裡，他們一行也遇見水牛，「山邊是似路而非路，不管是溝渠，是水坑窪地，還是潭泥，都當做路踩進。兩人的腳步或快或慢，及至跨過牛欄，不久就碰到七、八頭水牛放牧田地。野牛見到人很驚奇，人見野牛也無害怕。牠們盯住這兩條大漢，作立正姿勢……」

前輩岳人生動精彩的敘述，有待吾人學習。雖說是繼續追尋的山路，但我對這兒的隱密，只想把它當做一個郊遊的地點。不若看待泰平古道那樣，急著從柑腳翻山越嶺到闊瀨去。（2003.5.10）

烏山古道

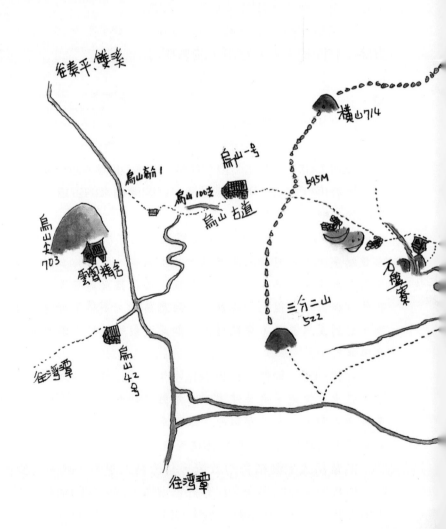

往泰平、雙溪

橫山714

烏山嶺1　　烏山一号

烏山100支

烏山古道

595M

烏山大
703

雲聖精舍

三分二山
522

萬歲寮

往灣潭

烏山42

往灣潭

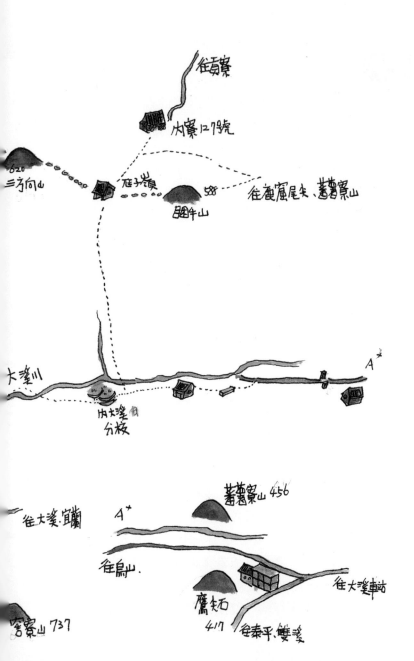

■行程

由平溪、十分過平雙隧道，走北38至雙溪；至雙溪高中右轉往貢寮方向時，右邊隨即有一往泰平和虎豹潭岔路。下坡相當明顯。由此再往虎豹潭約十一公里，開車至少還要半小時左右，至虎豹潭。然後，再開車約十分鐘，可抵達雲霄精舍。或可搭乘火車到大溪車站，由此出發到大溪川，單線來回。

■步行時間

雲霄精舍 __40分__ 烏山1號 __30分__ 稜線 __60分__ 內大溪聚落遺址 __20分__ 石盤寮瀑布岔路 __15分__ 石盤谷 __60分__ 涉溪 __35分__ 土地公廟 __15分__ 柏油產業道路 __15分__ 水源地土地公廟 __20分__ 大溪公園停車場

■適宜對象

路途遠而險，具有攀爬經驗之青少年或大人為宜。

■食宿建議

附近無餐飲，宜自備。

烏山古道的存在早自清朝時，便生動而翔實地提及，道光年間的《台灣府輿圖纂要》即載有一條由頭圍通往黃總大坪的路徑：

「……黃總大坪者，當人力未及之時，棄為荒埔；迨道光年間，有黃千總始招佃入其地。……路由頭圍北關內土名外澳仔，登山至外石硿嶺，轉北五里為內石硿嶺，越嶺東北支分小路一條，七里至烏山溪尾寮，則為黃總大坪矣。其間土地平曠，田園溝渠流灌，阡陌交通。唯僻處偏隅，經由之路雜沓，叢叢險僻，難容輿馬。」

石硿嶺即今外澳一帶，黃總大坪約今雙溪泰平村一帶。從此文即清

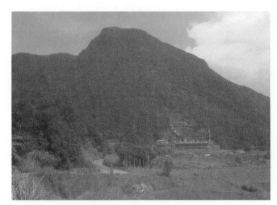

回望烏山尖和雲霄精舍。

楚看出烏山古道的大致頭尾。1904年《台灣堡圖》時，更詳細地按著地形畫出一條鮮明山徑，自柑腳庄到料角坑、泰平，再到烏山，接著又越嶺到大溪去。

　　只可惜，這條古道的歷史晚近較少被山友提及，這個原因或許跟二十年前一個小小變化有關。那時山友來此爬山時發現，泰平村已在興建一條產業道路，準備由泰平通到大溪，這條路已經勉強能通機車，但因山洪等原因，尚未真正開通。烏山古道雖是相當重要的生活路線，但這等狀態下，就注定要被多數人遺忘了。

　　後來，等這條由泰平到大溪的柏油路開通後，沿途

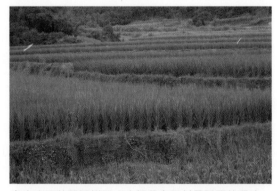

烏山尖下的開闊梯田，大概是泰平村最開闊的環境。

古道必經的烏山1號石厝。

烏山村、內大溪村的生活果真有了改變，尤其是沿著大溪川山谷的梯田，這些烏山古道旁邊的水稻和茶園，幾乎都放棄了。住民也移到山下的大溪居住。此一狀態是登山前輩謝永河先生他們在此翻山越嶺時，遇見的一些情形。那時他們多半坐火車到大溪車站，由宜蘭出發爬山。

如今我們登山時，機動而方便多了。從台北開車，經過平雙隧道到泰平雲霄精舍，約一個半小時。

雲霄精舍前有一片美麗的梯田景觀，或許是從泰平產業道路進來後，最為綺麗、開闊的一片。我們從這兒出發，但一開始步行就走錯路了，竟從右邊「烏山幹#106」的產業道路繞平緩的山路，進入杉林。但這一錯誤也讓我意外地回望到烏山尖（703M）巍峨雄峙的壯麗景色。

進入杉林後，這條路有挖土機正在開拓，或許下回去，山路都已經鋪上水泥。直到電信局電線桿「烏山100支28」桿的岔路，才和原來的舊路相逢。舊路應在470M岔路，從「三叉坑高分125」進入。

抵達烏山1號石厝屋時，已經走了約一個小時。若按一般登山隊走的梯田小徑，從精舍左邊舊路進入梯田小徑，應可減少半小時的摸索。

烏山1號是間此地典型的石頭厝，已經

仙草。常見於屋邊和田埂間的藥草植物。

大溪川和石盤寮瀑布

大溪川是台灣二條以川為名的溪流之一。另一條是高雄川，即今之愛河。但若以現今地圖上仍可見到名字的溪流來說，大溪川是唯一的一條。石盤寮瀑布位於大溪川上游的一條支流，屬斷層性的四稜砂岩。岩盤堅硬，瀑高二十餘公尺，海拔約三百公尺，流幅寬而綺麗，景觀原始而綺麗，但不容易抵達，路途亦艱險。

長期無人居住，廢棄的蜂巢有許多蜜蜂和長腳蜂，周遭果樹茂密，還有荒廢的仙草。在此休息一陣，隨即由右邊小徑，穿過隱密的草叢，沿小溪上行。天氣悶熱，一路卻在蓊鬱而陰濕的森林裡。遇見台灣藍鵲群，聒噪地越過林空。旅行到雙溪附近山區，除了走燦光寮舖古道外，幾乎每條路線都會遇到台灣藍鵲。

沿著濕滑的溪溝前行，約半小時後，抵達稜線。檢視腳踝，有三個人，包括我，都有一、二隻螞蝗附腳。

稜線是個大岔路，往左到橫山，往右去三分二山。直行到石盤寮瀑布。直行下山，一路較為乾旱，中途遇到一些長腳蜂的巢。密林駁坎的遺跡到處可見。約莫一小時後，抵達一處路旁有二、三棟廢棄石厝的聚落，駁坎梯田範圍甚大，研判是昔時內大溪最北邊村子的遺址。當地村人都已經搬移到山下的大溪居住。

悶熱中，踉蹌下行，過溪用餐，檢視腳踝，繼續找到一些螞蝗。用完餐後，再往前，沿狹小之岩壁前行，旁邊即大溪川之支流，經過一土地公遺址，周圍有雜草小樹圍住，不易發現。屋頂已經消失，內壁寫有福德正神，清晰可見，供台仍在。未幾，來到瀑布岔路。下行約三、四分鐘，美麗的石盤寮瀑布堂皇出現，水勢尚稱豐沛。建議以後若有山友來此，可在瀑布旁用餐，清涼舒適。

虎頭蜂的勢力範圍

在戶外，不小心進入虎頭蜂的勢力區時，要保持安靜，絕對不能驚慌。遇到巡邏蜂出現時，最好緩緩蹲下，盡量不要觸碰到四周的花草樹木。等虎頭蜂的警戒緩和之後，再緩緩離開蜂窩。萬一已經被蜂螫了，切記不要驚慌亂叫，也不要奔跑。首先抱頭趴下，最好以蹲著走的方式，安靜地離開。根據專家的說法，虎頭蜂攻擊人類時，可以追逐一百公尺遠。如果用奔跑的方式，只會吸引更多虎頭蜂的追逐攻擊，非常危險。

上游的大溪川充滿原始風味，自然生態豐富。

又辛苦地往前一陣，抵達石盤谷前，遇到一崩塌地環境。大夥兒在此排隊，逐一以繩索攀繩而下。這時二隻虎頭蜂飛到一位隊友的頭髮上。猜想是洗髮精之味道，吸引了這二隻虎頭蜂。大概是被叮了，這位隊友頓時大叫：「虎頭蜂！」

我在後頭壓陣。看到這種情形，抬頭看到一棵前方的樹幹上，十來公尺處，掛著一個虎頭蜂的黃土巢，似乎新築不久。我隨即喊叫，要大家蹲下來，盡量不要移動。這位隊友旁邊的先生機伶地將飛來的二隻虎頭蜂打死，未讓這二隻虎頭蜂有機會通報不遠的蜂巢。幸好，他打死了二隻巡邏蜂，要不，虎頭蜂若散發費洛蒙，群體飛來攻擊，事情就麻煩了。主要是往下的石盤谷，是一個瀑布斷崖，必須再攀繩而下。萬一眾人此時遭到虎頭蜂追擊，勢必無路可逃。我事後想到此事，不免冷汗直流，也幸虧大家機警地蹲伏，安靜下來，減低了虎頭蜂攻擊的可能。

眾人逐一下了崩塌地環境後，我們在石盤谷休息。這是一處美麗的平底大石，溪水淙淙而過。由此再沿斷崖攀繩而下，沿溪跳石，抵達了大溪川交會處。在此，少說有一、二百隻的青帶鳳蝶、淡黃蝶和端紅蝶等，集聚在一處灰色的岩壁，吸食氯化鈉。一位隊友靠過去

各種蝴蝶集聚溪邊吸食氯化鈉。

拍照，驚起蝴蝶群，在山谷漫天飛舞。哇，那景觀真是美麗而獨特。在北部山區尚未看過如此蝴蝶聚集的場面。在南部，也只在美濃見過而已。

走馬胎

多年生直立草本或亞灌木，莖中空，上部分枝，無毛或僅幼時被毛。葉長橢圓形至倒披針形，不被毛或僅下表面被疏毛。葉基下延，有時具葉柄，具有耳狀物。頭花多數，頂生，排列為金字塔形的圓錐花序。心花黃色。多半分佈於低海拔森林邊緣。東部和中部都有普遍記錄，唯北部數量不普遍。

走馬胎。石厝屋旁經常可見的中藥草植物之一。

　　觀賞完後，沿大石過溪。原本準備沿溪上溯，走烏山古道越嶺路，前往三分二登山口。未料，按著指示牌，仍無法找到清楚的路線，卻是繞回往大溪方向的越嶺路。荒煙蔓草下，時間不允許拖延了。只好沿溪下行，循烏山古道舊路不斷前進。這是一般山友縱走的山路，卻非我事先安排的行程內容。

　　此後，經過密林和開闊的草原，不斷地看到周遭都是開墾後廢棄的田地。路途開闊時，一路也清楚看見溪對岸左邊，三方向山（620M）高聳著，有些地圖上亦稱為大溪山，有別於右邊的窖寮山（737M，大溪山）。

　　涉過大溪川兩回後，抵達大溪分校廢墟。現在僅僅剩下溪畔一片美麗之大草原，風景綺麗，成為適合露營的好地方。過了分校後，在路徑旁邊，我和山友注意到一種叫走馬胎的植物。北部很少見，據說中部人採此植物根莖燉煮豬肉的尾冬骨，風味絕佳。

　　再往前有一岔路。左邊邂逅了另一條百年古道。此舊路可過大溪川上至柑子嶺、

大溪國小

　　大溪國小於1918年4月1日成立，為頭城公學校大谷分校，僅設一班。後來因學生人數日漸增多，1922年獨立為大谷公學校，1945年改為台北縣頭城大谷國民學校，1946年再改為大溪國民學校，1950年改為宜蘭縣頭城鎮大溪國民學校。為適應實際需要，便利兒童就學，又設立分校三所，分班一處。除龜山分班於1954年獨立，梗枋分校與大里分校亦於1968年和1973年分別獨立，後來，龜山國小與內大溪分校先後撤銷。

台灣絨螯蟹。

直額絨螯蟹

　　台灣特有種，亦稱「台灣絨螯蟹」。唯體色偏青，旁邊有二撮毛，所以俗稱青毛蟹。主要棲息在東部宜蘭大溪川以南，至屏東八律溪以北的大小溪流中。每年的3到5月份是盛產期。春雨過後，雌雄毛蟹在河口對抱產卵。小蟹在海中等到背甲成長到〇‧五公分後，才溯溪回游，約二、三年後成年。達仁鄉排灣族每年4月都舉行「毛蟹祭」，預祝來年豐收。

三方向山。以前，這是一條通往內寮、貢寮的山路。越嶺的地方叫尪子嶺。稜線上有一座古意的土地公廟。由此下至內寮產業道路末端農家「貢寮鄉內寮街127號」。

TICK

　　TICK，壁蝨之英文簡稱，一般人也稱為狗蝨或八腳蟲。它是一種行不完全蛻變的蜘蛛綱生物。所謂不完全蛻變，意指壁蝨從卵至成蟲階段中，不會有不同型態的幼蟲以及蛹的階段。

　　壁蝨的一生，依不同種類可能只需要一種動物當做宿主，但也有可能需要二種或三種不同的動物當做宿主才能完成生活史。活動季節在春秋季。它們靠吸血為生，附在寄主身體上。這是重大疾病傳播給人類和寵物的關鍵因素。壁蝨會傳播萊母病、巴貝西蟲病等。若經過潮濕的森林和溪溝後，宜仔細注意身體，看看是否有螞蝗外，也可能有這種在陰濕地方棲息的虫子。萬一發現時，宜用鉗子夾出，傷口小心清理乾淨，下山後再讓醫師檢查為宜。不過，喜愛登山的朋友也不用太擔心。個人在北台灣走了二、三百條山路，也只這次在朋友身上發現一次壁蝨的記錄。

　　取右續行，約莫十來分後，又抵達一座土地公廟。接著過石板橋，接柏油路盡頭。附近大溪川有不少遊客在溪邊戲水。乾淨清澈的溪水，突然讓我想起此地特有的青毛蟹。取右，循公路下山。美麗的梯田景致依舊斷續出現。抵達水源地的柵門，旁邊有一土地公廟，內有溫熱水供應。很少土地公廟內設施如此周到。

　　轉了一、二個大彎後，蕃薯寮山和鷹石尖之間，龜山島漂亮地橫陳在太平洋上。由東北角群山遠

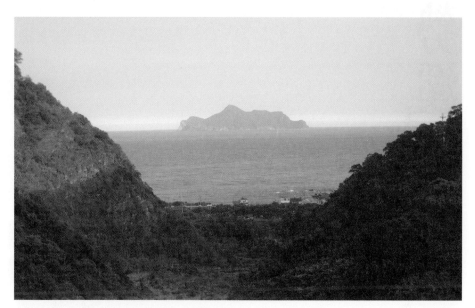

從內大溪出來，正好目擊最近距離的龜山島。

眺，這是此島離台灣最近、最漂亮的距離了。

在外大溪村子前休息時，一位隊友檢視腳踝，竟看見一隻TICK，壁蝨。它習慣貼在腳部的皮膚上。山友都知道它會在傷口下蛋，讓皮膚潰爛，甚至傳染萊母病。大夥兒急忙再檢視，所幸都未再發現。虎頭蜂、螞蝗，再加上壁蝨，以及迷路，真是辛苦的行程啊！

這時，一位老阿公騎著摩托車下山，載了此地著名的仙草下山。我知道這兒的明山寺有一處仙草園，二十年前山友即記錄。猜想那仙草園還在，他是從那兒摘採下來的。這兒離雲霄精舍十二公里長，我們在此攔車，回雲霄精舍取車，四人共花費五百元，再開車回來接友人和小孩。載我們的年輕人，老家正好在內大溪，他爸爸就是讀大溪分校畢業的學生。（2003.7.13）

北勢溪古道

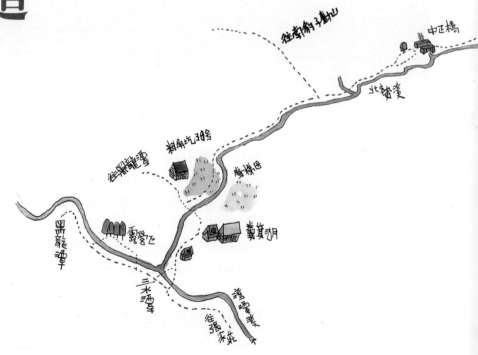

中正橋

往南新村進坑山

北勢溪

樹角坑溪口

往黑龍潭

蕃薯田

蕃薯湖

黑龍潭

雲鶯坑

三水潭

往張家莊

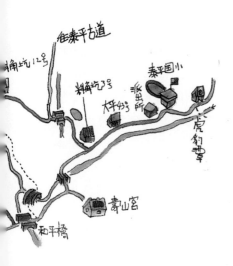

■行程

由平溪過平雙隧道，走北38至雙溪，至雙溪高中右轉往貢寮方向時，右邊隨即有一往泰平和虎豹潭的小岔路。下坡相當明顯，由此再往虎豹潭約十一公里，開車至少還要半小時左右。

■步行時間

料角坑3號　**30分**　料角坑12號　**5分**　料角坑19號　**20分**　中正橋石碑　**50分**　料角坑38號民宅　**5分**　箕湖石厝　**10分**　灣潭溪　**10分**　黑龍潭（或張家莊）

■適宜對象

青少年以上皆宜。

■食宿建議

附近無餐飲，宜自備。料角坑12號提供民宿和縱走北勢溪古道與灣潭古道之嚮導。
電話：(02) 2493-4563。

在土地公廟拜拜後，從著名的虎豹潭風景區前，繼續沿著雙泰產業道路出發。經過了70年代建築風貌的泰平衛生室，只剩二名校工的泰平分校，以及一個人上班的典雅派出所。派出所前有野薑花

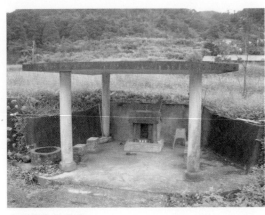

虎豹潭土地公廟。

盛開，花香四溢。其實，這時節整個雙溪野薑花都在盛開。雖說秀麗小巧，遠遠地望著，兒子卻戲謔道，好像到處都是衛生紙。

來到大平43號石厝，前面有廣闊梯田，目前休耕中。石厝裡一位老人家出來和我們照面。他姓呂，家族在此已經有百年歷史，從祖父時代就在此生活。不曾去過闊瀨，但對北勢溪古道略有所知。他建議從料角坑雜貨店上去。後來，對照地圖，並非我原先預定的路線。

我們跟呂先生聊了好一陣。這兒的稻田原則上一年一季，因為北部氣溫比較低，稻穗不易熟。從這兒走到雙溪約三個小時，過去他們經常擔米下山賣，再擔貨物上來。

抵達料角坑3號雜貨店。產業道路在此分叉。往右上山通往料角坑。若繼續沿左邊公路，半小時車程可通到灣潭，甚至到宜蘭的大溪去。

走在料角坑的路上，先經過一處蓊鬱的舊水塘，池面多蓮花。對面池岸有公墓。再往前行，過了料角坑橋，往左邊產業道路續行。右邊緩坡上

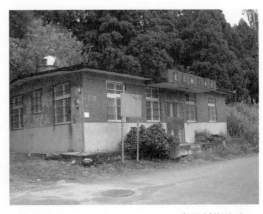

泰平村衛生室。

行，可通往泰平古道。但初次來踏查，不免疑
惑是否走對了。若由地圖研判，北勢溪仍在左
邊，心想縱使走錯，只要方向平行，待會兒應
該還是會碰頭。後來，果然證實了。

　　對照地圖才知，在料角坑3號時，應該繼
續沿左邊走。再走不遠，約莫十分鐘，有一壽
山宮，前面係早年北勢溪古道的舊和平橋。橋
右邊有一小產業道路，可通往中正橋。

　　我們繼續走在料角坑新的道路上。沿著美
麗蜿蜒的北勢溪前行，不時有深邃的潭面在灣道出現，溪邊有不少人釣
魚，潭裡也不時有碩大的苦花，翻出銀白的肚面。隊伍裡幾位釣客看到
如此的溪魚情景，早已按捺不住，不想繼續前行。

　　未幾，來到料角坑12號。這兒有一片開闊而平坦的田地。眼前有三
座新穎的公寓大樓並排，圍聚了一堆人。原本以為是婚喪喜慶，接近了
才知，竟是外來的遊客，昨晚在此住宿。那並排大樓是民宿。住一晚，
一間五百元。主人也姓呂，和大平的老人是親戚。有些山友常來此健
行，請他們嚮導，由北勢溪古道繞灣潭古道，健行至灣潭國小，再接駁
回來。

　　當時，我拿出地圖和他對照，他舉出保成橋就在前面梯田下方，但
是路面已經毀掉。我試著下去尋找，沿著新建的河堤，找到了過去立於
河道中的廢橋墩，上面長著茅草，有二組五條石板仍完好，鋪向對岸。
但是再往前已經沒有小徑。過去的山路已經被野薑花叢深埋。但保成橋
這邊有一條小徑通往溪邊，猜想可通到和平橋附近。這條應該是過去的
古道了。我們剛才走的是最近十年才開通，鋪上柏油的料角坑產業道
路。

> **泰平國小和駐在所**
>
> 　1989年時泰平國小已經廢校，只剩下二名校工，屬於雙溪國小分校。泰平駐在所管轄範圍包括了整個鄉七個地點：張家莊、烏山、溪尾寮、大平、灣潭、料角坑、後寮子。後寮子位於過了辭職嶺後不遠的地點。最偏遠的張家莊必須由灣潭走過去，約二個小時。或者開車，由柑腳、闊瀨進去。

保成橋前方的山路已斷。

料角坑
　　雙溪鄉泰平村之一部份。在雙溪鄉南部邊陲位置的山區。為新店溪支流北勢溪的上源地域。往昔在此坑谷中，採伐木料加工為角材之地，故而名之。

　　退回產業道路，繼續往前，遇岔路。走右邊，貼著北勢溪。這時路面已經無柏油。過了五分鐘左右，翻過一小山坡，抵達料角坑19號。此屋前小路有登山布條。詢問一下才知，原來登山人如今走的是這條，由屋前小徑走往和平橋，或者，從那兒上來。

　　循此再往前，遇到岔路。左邊一斜坡小徑即北勢溪古道。約莫三、四分鐘，進入森林。又過十五分鐘，溪水嫋嫋間，抵達了中正橋。走到橋前，一條北台灣健行時見過風景最是瑰麗的溪流，終於在我面前浩蕩地開展。兩岸森林蔥蘢而蓊鬱，溪水則以緩慢之遼闊，婉約地流過我腳前之平坦河道。我站在岸邊，被這小河泱泱的綽約，震懾了許久。二十年前北勢溪會成為北台灣露營和健行聖地，光此一片

隱密於林子裡的和平橋。

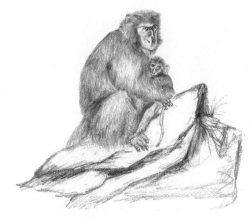

台灣獼猴。
北台灣原始森林常見的哺乳類。

段，我即可體會。

　　抱著再遇美麗風景的期待，忐忑不安地續行。我們轉而注意到旁邊小溪上的中正橋。對這個已經被庸俗化的橋名，雖未充滿嘲諷之心，但不免一開始會忽視。這時再細看，眼睛卻為之一亮。眼前又是座和先前保成橋一樣，橋墩基座形式相似的石橋。只是石板已經被沖毀一半，散落橋下的溪床。沖毀的都以幾根樹枝簡單綁

中正橋半毀，以竹子輔助，橋邊（左）立有石碑。

著，充當橋樑。

　　小心走過後，右邊一座半人身高的石碑豎立著，字跡已經斑駁不清，但大致讀到，捐贈造橋者之名。同時，註明著，除了中正橋外，包括保成橋等共三座，都是當地料角坑和糞箕湖地區的人一起捐錢建造的，好讓在北勢溪行旅的人容易往來。

中正橋旁邊的石碑。

　　建橋的歷史在民國55年，離現今近四十年。1960年代，當時的雙溪和柑腳是熱鬧的煤礦小鎮。此地山區的人一定常擔稻米等山產到山下的鎮上交易。只是居住此地的人並不多。後來，在糞箕湖詢問石厝的老人，整個糞箕湖山區亦不過十戶而已。

　　除了雙溪、柑腳外，當然坪林老鎮也是採購物品之所在。不過，由料角坑到闊瀨已經四小時，再到坪林恐怕得走上雙倍長的時間，非得一天一夜之趕路。或許，只有糞箕湖的人還會做此選擇。

　　此後，沿著溪流之古道，連綿約二、三公里之遙，深潭不斷，溪水緩慢奔流，形成罕見的大河氣勢，平緩、優雅而從容。未料到在海拔幾近三、四百公尺的山區，竟有如此平地之山河，而且近年幾未在各地的報導中被描述出來，著實教人不敢相信。

　　古道多平坦的開墾台地，如今都遮掩在

北勢溪

　　南半部的北勢溪流域約在今泰平村一帶，地形上屬雪山山脈北段向西北延伸的丘陵，海拔在三百公尺以上，河域地表泥質粉砂岩抗蝕力強，沿河床形成陡壁。長土層不厚，亦少平地。農田僅分佈在河階上。大部為一季稻穫區，二穫不易。北勢溪在泰平村內分為泰平溪和灣潭溪二支，其中灣潭溪流域，位置近雪山山脈主脊，海拔在六百公尺以上，對外交通不易。

林鵰。
北勢溪不難記錄的
稀有猛禽。

林鵰

　　大型猛禽類。嘴灰色，先端黑色，蠟膜黃色。飛羽黑褐色有許多灰褐色橫帶，初級飛羽底面基部顏色較淡，尾黑褐色有許多灰褐色橫帶；附遮密生羽毛，趾黃色；爪黑色，爪彎曲度甚小，爪形由前看，由外趾、中趾，而內趾逐漸加長，此為辨識上的重點。

　　棲息於海拔二千五百公尺以下森林地帶，主要以鳥類、蜥蜴、蛙類等為食物，也會偷襲其他鳥類巢中的蛋及幼鳥。在台灣為稀有留鳥。早期面臨極大獵捕壓力，而致族群稀少。

森林隱密的環境，但應可研判為梯田和相關的產業。一邊走著一邊享受美麗的景觀，全然地陶醉在這段行走中。興奮之餘，更希冀著下一回能到另一線的灣潭古道走訪，把整個區域的北勢溪上游全盤認識。

　　在抵達糞箕湖前，古道右邊有二條山路，皆不明顯，猜想都是通往南豹子廚山的小徑，只是都未有路標。這段路，又過了三處有明顯橋墩遺跡的小溪，以及一處平坦的溪澗匯流點。再上下起伏，跨越過一小高地和崩塌環境後，接近了一處平坦開闊的草原。對岸也是。其實，在小徑上看到牛糞時，我已經研判，附近該有梯田的環境。果然，眼前的梯田愈來愈開闊。沿著河邊，北勢溪則轉換成另一種明亮的風景，銜續著美麗和浩蕩之氣勢。天空遠方，山巒線則有猛禽掠過，那姿勢讓我想起林鵰，我記得幾位資深的鳥友，常沿著泰平到大溪的產業道路來去，他們在此常記錄這種罕見的猛禽。

　　遠方有一間民宅，後來在溪邊找不到往前的路時，越過草原到那民宅享用午餐。此一鐵皮屋門牌為料角坑38號。由此推算，從料角坑3號到此，少說應該有二十多戶散落在廣大的山區。只是多半集中在前面的產業道路。

用完餐，再往前，遇一泥土產業道路。路分為二，一條上山，另一條往北勢溪。往右的山路，我猜想，可抵達黑龍潭露營區。

我們選擇往溪邊的路，這是傳統的登山涉溪路線。溪床有大石可跳躍而過，亦有人涉深水及腰的溪床而過。隨即遇到一間百年石厝，裡面住著一位老嫗和中年男人，家裡

大平

雙溪鄉泰平村之一部份。在雙溪鄉南部邊陲，地當新店溪支流上源北勢溪南側的山區。據傳清代曾有一位黃姓千總，夜夢三貂地方有一塊平原未墾，乃行軍抵此，發現此一塊高亢平坦地，故取名為大平。此地居民多數務農，主要以出產洋菇和木耳著稱。

有電。他們說這兒整個山谷叫糞箕湖。石厝前有土地公廟。再往前，又邂逅一有應公廟小祠。約六、七分鐘後，大溪橫阻在前。原來是灣潭溪和北勢溪交會處。若涉溪而過，那兒叫三水潭。其實，糞箕湖也叫三水

美麗浩蕩的北勢溪。

潭。因為是雙溪交會
處，又叫雙溪口。旁
邊百年的土地公廟，
即雙溪口土地公廟。
二、三十年前，這兒
就是著名的露營勝
地。從那兒路再分二
條，往右到黑龍潭，
約十分鐘。往左到張
家莊亦差不多時間。
然後，再銜接灣潭古
道至灣潭國小。

雙溪通往泰平的辭職嶺古道入口。

　　在1977年出版的《北台灣100個露營地點》，看到一張簡圖，把這
幾處想知道的地方都描繪出來，而且還記錄了一條由坪林經灣潭到宜蘭
外澳的舊路線。當時的戶外記者施再滿所編的旅遊書《台灣大風景區4
——旅遊篇》，還有不少山友都曾報導附近水域的人文風景、溪釣和露
營情形。但80年代末期，山友似乎逐漸忘卻這處古道。後來的登山地圖
和報導，也未再清楚且深入地敘及，給予新的定位，殊為北台郊山描述
之一大憾事。

　　眼看天色已黑，再想到還有灣潭古道之行，遂放棄涉溪。回頭
後，在保成橋和釣魚的山友會合。回程的路，急了點，約一個小時初
頭，就趕到保成橋了。回家後，從電腦裡查到一則有趣的簡訊，台灣最
昂貴的電線施工就在這裡。北縣泰平村高山裡的一戶農家，台電為了替
這家人帶來光明，裝設二十二公里長的線路，足足耗費了七百二十萬
元。（2002.10.2）

烏來坪林線

直潭山

往花園新城
順天禪寺
末福路
495M

往赤腳蘭山

素
515M
590M
直潭山 728M

往台北
坤
吉春寺

三龍山
352
四分子產業道路

下龜山橋
369巷

新店溪
屈尺橋
臣光亭

古墓石厝

直潭山
下龜山橋

往烏來 南勢溪
壯勢溪

■行程

從台北搭乘新店烏來客運至民壯亭下車。或自行開車前往。

■步行時間

民壯亭 **90分** 古墓石厝 **90分** 直潭山 **90分** 長春寺 **10分** 二龍山 **20分** 民壯亭

■適宜對象

青少年以上為宜。

■餐飲

附近無餐飲，宜自備。

渡溪越嶺到粗坑，路上頻聞機器聲；

洞達烏來從地闢，源通屈尺儼天成。

這首詩節錄自1910年代左右，詩人謝石秋撰寫的〈庚申孟冬偕友遊粗坑發電所〉。遠在烏來還沒有客運通車（1947年）以前，大抵都是這樣，早年攀登直潭山只有二條路線，分別由小粗坑和伸仗板進去。上述的詩即可看出當時的旅人和遊客，前往小粗坑發電所的路線，便是由新店渡溪，抵達小粗坑參觀。

舊時小粗坑登山路線

謝永河先生曾經在名著《北部郊山踏查行2》＜直潭山、二龍山＞一文裡提到一段令我以前就十分著迷的敘述，和直潭山不無密切之關係，想必謝先生也有此同感，才把它放入直潭山紀行的敘述裡。1998年時，為了重訪英國人韓威禮的烏來之旅，我也曾經走過一小段，小徑略嫌髒亂，由於新烏路出現，似乎已經被登山人所遺忘，這段話如下：

「昔日往烏來車道未開通以前，前往龜山、火燒樟、烏來等方面者，須經過新店及小粗坑兩次渡船，然後由小粗坑發電所前行，費時半小時（約一公里）到伸仗板。山路崎嶇但不陡也不峭，這條在幾條路線中是最早也是最近的。」

然後，再沿伸仗板前往屈尺等地。

　　等往烏來的山路通車後，大約在三、四十年前就逐漸出現一條由民壯亭攀登的新路線。於是，我們也拜讀到如下有關直潭山的迷人形容：

　　聳立於新店溪東畔，即北勢溪與南勢溪合口之東北方。為貢寮新店山稜，西南群峰之最，俯視東北群巒，山勢陡削，巍峨沖霄，姿容險峻，有高山之氣魄。

　　　　——林蔡娩編《登山手冊》〈直潭山〉台北市登山會（1970）

　　民壯亭就座落雙溪口的新烏路旁，下立老廟，上設新祠。此小亭即面對著北勢溪和南勢溪的交會口，成為台灣史裡的重要隘口。民壯亭即民壯公廟。根據早年前輩山友謝永河先生的敘述，清朝嘉慶年間，北台灣有三派拓墾。一派以吳沙為首，另一派為「漳、泉、粵」三個族群，還有一派晚到者，最沒有實力，叫民壯派。民壯派後來保護吳沙派系有功，等吳沙過世，吳沙派系便允准他們進入各個山區屯墾。雙溪地區最早即由民壯派所拓墾。有一回，七個人出外耕田，不幸遭泰雅族襲擊，全部罹難，遂埋葬於此亭下，並立一有求必應之小廟。柱有對聯：「民生未竟猶追念，壯志已酬常顯靈。」當地人覺得神明屢屢顯

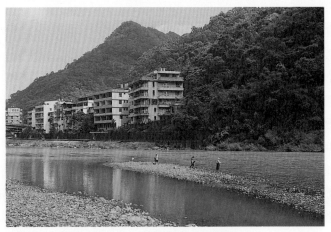

從南勢溪和北勢溪交會處，仰望雙溪口和二龍山。

民壯亭舊廟，座落於新烏路旁。

靈，常來拜拜。

站在雙溪口，遠眺二溪浩蕩交會，我不免想起《淡水廳志》（1871年）。儘管清朝還未野心勃勃地和此區的泰雅族全面作戰，但這時的台灣史文獻已經對這個位置的周遭環境，有些認知了。從山勢地理的角度，最初細讀一段篇章時，我就有種地理震撼的新鮮感受：

內湖溪，其源出鹿寮窟。西流、南會升高坑，北會萬順寮坑，西北至內湖陂，過石門，西南至石壁潭，南會青潭溪。青潭溪之原有二：其一來自石槽，西過火炎山，西南過熬酒桶山，曰北勢。溪水性至冬亦溫。其一發湯頭社山，東流西會咬狗寮、尖山坑，南會桶後溪，過熬酒桶山曰南勢。溪水性盛夏亦冷。由南勢會北勢，北至屈尺西過較場埔，至下石厝；北過直潭，東至青潭；東北至赤涂嵌；北過暗坑仔尖山，至秀朗社，與內湖溪合流，出港仔嘴北東至艋舺。

文中提及的熬酒桶山應為大桶山。內湖溪則為景美溪，而青潭溪即新店溪。雙溪口四季冷冽，文獻亦指出，主要是南勢溪寒冷，北勢溪溫暖交會的結果。

從文獻中，我們亦注意到，火炎山、熬酒桶山、湯頭社山、暗坑仔尖山等早年的山頭之名。在當年還難以深入泰雅族的山區，除了少

民壯亭新廟的石獅。

從大桶山遠眺直潭山。

數頭人外，最多只能抵達民壯亭時，漢人如何研判山勢地理，清楚地描述這些山頭和溪流的位置，確實頗堪玩味。無論如何，從這段歷史當可了解百年前各支流名字，以及當年沿岸的聚落，還有地理生態。

　　我為何如此看重此一敘述，原來自這一文獻後，還有一件史實值得特別敘述，這也是報告此山攀爬前必須交代的。19世紀末葉時，這兒成為泰雅族屈尺部落最後和漢人的疆界地標。在1885年時，過了雙溪口就是屈尺部落的領土。劉銘傳的士兵只能鎮守在民壯亭和龜山這邊的河岸。1895年時，日人伊能嘉矩等就是由此深入烏來山區。之前，清朝時也只有一位英國駐淡水的稅務司官員，叫韓威禮，曾經深入。

　　登山口在民壯亭往下龜山橋的方向。由新烏路二段438巷對面小巷

進入，經481號右轉，再經467號上石階。

　　有些腳健登山人喜歡選擇由民壯亭為大縱走起點，由這兒走上直潭山，再沿稜線健行二十五公里，痛快地翻過七個山頭到北宜公路去。一般登山者還是以三、四小時的登山為宜。

　　上了登山口石階後，一路上主要為開墾的農耕地。冬天時，附近可以看到許多山上遷移下來的冬候鳥，諸如紅山椒鳥、白耳畫眉、紅頭山雀、烏鴉等，異常熱鬧。過了開墾地為竹林，大約走個半小時後，開始進入林木茂密的森林。此時，山路主要是沿著保線路。中途遂有高壓電塔。過了一處溪澗後，隨即離開保線路，沿著登山布條走上稜線。

　　這是一個相當潮濕的森林，往左可遠眺大桶山的大鼎之形。山路上不時出現開紫花的大菁，前人堆聚的岩石駁坎也有數處。從登山口算起，約莫一個半小時後，發現一個廢棄的石厝屋，大約有十來坪，分內外厝。旁邊另有一古墓，面對雙溪口。墓碑上有安溪，書有考妣劉氏之墓，或許是石厝主人的母親吧。

　　這時平緩的山路上有茶樹遺跡三、二棵。加上「安溪」一詞，顯然當時住在這兒的人以種茶為主，祖先來自福建安溪。安溪乃當時福建閩南人遷入台灣最早的族群之一，也是人數最多的一縣。繼續往前，多半是窄狹的稜線，研判石厝主人由民壯亭上來的可能性較高。

　　不過，緊接著，附近有少數栽植的杉樹林和香蕉林。繼續遇見高壓電塔二座，接近直潭山的最後一座，視野最佳。清楚遠眺翡翠水庫下方。接近主峰時，出現一明顯岔

直潭山山頂為觀測翡翠水庫的重要雨量站。

路，往右走路線較短，十來分可上抵主峰。主峰有雨量站、氣象站等設備。這是一座二等三角點的大山（728M），視野良好，可俯瞰直潭方向的山谷和新店溪。

說到此，姑且再論直潭山的特色。攀登這座熱門的郊山山頭，我曾經在網路上拜讀到一位山友頗具見地的論述，但忘了作者是誰，原文也丟失。這位山友以雪山山脈的大視角，提出一些攀登此山的意義，我整理後，大致再爬梳如下：

一、它是觀測翡翠水庫的重要雨量站，同時為二等衛星點。

二、百年前這兒是重要的界山。從這兒跨過北勢溪（新店溪左支流），就是泰雅族南勢社群的家園。從清朝劉銘傳時代，漢人發動軍事戰爭，搶奪泰雅族人家園起，到日治時代日本軍警的進駐，此地設立一系列的銃櫃和隘勇線，分別出現於直潭山、暗寶劍山（678M）、赤腳蘭山（642M）、石碇後山（669M）、中嶺山（625M）。此外，礦窟溪北岸的塗潭山（508M）和獅頭山（858M）也依樣畫葫蘆。獅頭山的山頂還有一座19世紀末日本統治者的理蕃紀念碑（詳見後「獅頭山」）。

三、直潭山是雪山支稜最靠近北邊的大山，一邊為原始森林，一邊卻是開發嚴重的新店社區。此一現象無疑是環境分界的重要山頭。

四、新店溪以中級山和郊山聞名。從這裡環顧四周的新店溪，一百公尺以上的山約有八十餘座，從最高的北台第一山──塔曼山（2130M），以迄碧潭周遭諸小山，群峰如鯨族，展現了山巒環繞，以及台灣人文地理文化多樣的特殊性格。

從直潭山往北有二條路線，一條往赤腳蘭山，另一條通往二龍山。下二龍山的路線相當陡峭，不時要

劉銘傳。

日治時代建立的小粗坑發電所。

靠輔助繩索下山。這是一條瘦脊高聳的小山路。往左邊可看到直潭山的側影，這時才能真正感受到直潭山的雄偉。如果從大桶山的方向看，只有秀麗之感，而從民壯亭的方向，感覺不過是一個蕞爾小山，毫無攀爬的成就。

　　約二十分鐘後，遇見一十字岔路。繼續往前（往左到新店）過了茶園後，繼續在稜線，中途有一石厝的方形小屋，約三、四坪，由於位置居高臨下，並不大，我懷疑是早年的銃櫃，而這條稜線就是隘勇線。

　　經一小時後，抵達長春寺。循此產業道路下行，一路寬敞無啥景觀，只有經二龍山（304Ｍ）時，順便上抵山頂遠瞧青潭和台北盆地。二龍山曾是以前著名的登山要點，當時登山人都從小粗坑經伸仗板前來。現在交通方便了，竟淪為尋常小山，乏人聞問了。（2001.2）

大桶山

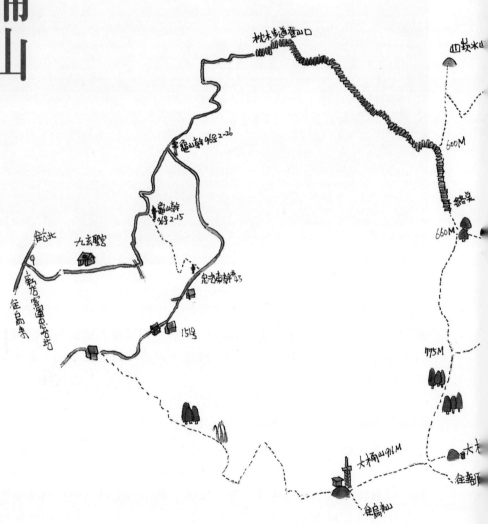

枕木步道登山口

四塊水山

亀山幹 96號 2-26

600M

鞍部

亀山幹
96號 2-15

660M

往北

九玄聖宮

忠方南幹45

往白馬寺
新店富掌忠治

151号

775M

大桶山 916M

大板

往南

往烏来山

4 🔺 大桶山

漫遊資訊

■行程

從台北開車，由新烏路轉龜山桂山路進入，在桂山路197巷口，四崁水128-2水泥幹的岔路口往右轉上山，走一段約十一分鐘的狹小柏油路，抵達登山口。另一條山路可搭乘新店客運在忠治站下車，若開車可由產業道路，直接開抵枕木步道登山口（210M）。

■步行時間

一、

登山口四崁水128-2幹 **40分** 775M稜線岔路 **20分** 大桶山 **20分** 茶園岔路 **30分** 登山口

二、

忠治站 **15分** 龜山幹96號2支15 **30分** 枕木步道起點 **45分** 枕木步道終點 **35分** 775M稜線岔路

■適宜對象

青少年以上皆宜。

■餐飲

附近無餐飲，宜自備。

從台北盆地的任何一角往北看，一定會看到七星山和大屯山群峰雄峙。它們是台北盆地北方的明顯地標，大家多半已經十分熟悉。但從台北盆地往正南方看去會有什麼呢？如果仔細瞭望，看似相似的群山之間，你會發現有一座特別暗黑，像一座突起的大鈸之鍋底、圓丘形的大黑山，和獅頭山的鷹肩形山頭，鮮明地矗立在南邊的群山間。它就是台北往烏來路上，赫赫有名的大桶山（916M）。看久了，難免會興起想去攀爬的小小壯志。

等到後來閱讀了淡水廳同知陳培桂所編撰的《淡水廳志》（1871年），如此描述大桶山時，我的興致更加高昂：「青潭溪之原有二：其

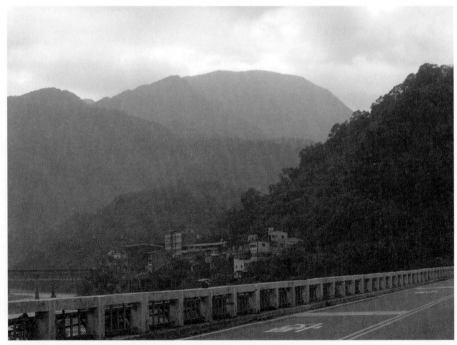

從下龜山橋遠眺大桶山，山形如桶，最為明顯。前為四崁水山。

一來自石槽，西過火炎山，西南過熬酒桶山，曰北勢。溪水性至冬亦溫。其一發湯頭社山，東流西會咬狗寮、尖山坑，南會桶後溪，過熬酒桶山曰南勢。溪水性盛夏亦冷。由南勢會北勢，北至屈尺……」

大桶山東峰總督府圖根補點。

　　熬酒桶山即大桶山。有一回，颱風即將抵達前夕，各種山形歷歷在目，視野亦特別遼闊。從台北城遠眺南邊的山區，彷彿一張清朝的古地圖推開於眼前，一座座古山名呼之而出。這時我更能從漢人的立場，了解他們對大桶山周遭山川的認知。只可惜，後來的人對郊山的疏忽，又對文獻史料的習焉不察，竟將《淡水廳志》裡的熬酒桶視為大霸尖山，此後竟一脈抄寫，以訛傳訛地，誤傳了半個世紀。完全漠視了熬酒桶山就矗立在南勢溪和北勢溪間的事實。

　　一般攀爬大桶山有二條路線。典型傳統路線從忠治站（桶壁社）下車，或直接開車到碧鳳宮登山口（210M）的岔路，再循枕木步道而上。另一條由新烏路至龜山，過萬年橋，由桂山發電廠旁邊的桂山路進入，此一山路為局部O型路線，路程短，少了竹林景觀，自然風貌卻瑰麗許多。個人有兩回冬日時都是從桂山路前往，從登山口，一路景觀猶如中部溪頭風貌，有別於北台諸山，特別以此為著墨重點。

　　抵達產業道路登山口（480M）前，經過了三、四棟民宅。最前一棟是桂山路206號。他們在這兒少說都住了五、六十年。有一位老婦人還跟我說，孩提時都是走路到龜山上學，平均走一個小時，回來更長達一個半小時。

以前，這兒最早種植茶葉，後來改為柑橘，現在又局部有茶園的景觀。根據文獻的記載，19世紀末，大約在1885年時，龜山小學附近的南勢溪和北勢溪口，仍是泰雅族屈尺部落和漢人拓墾的疆界線。劉銘傳的士兵主要鎮守在民壯亭這邊的河岸（參見前「直潭山」）。漢人進入桂山路、四崁水這兒拓墾，大抵是在這個世紀初以後，日治時代的事了。

再從登山口（550M）出發，又經過一棟民宅，接著穿過柑橘園、茶園，往前是芒草叢生的開墾地，隨即就是陰森的杉木林。此後一路在杉木林間往上爬升。天空彷彿被杉木林所支撐出來，幾乎無其他闊葉林木。林下十分陰濕，多半是冷清草、觀音座蕨和大菁的世界。大菁正開花，成為最醒目的植物。偶而才有鴨腳木的花朵。等上抵大桶山的稜線，還有一種奇特的地面植物叫山奈，長出紅色豔麗彷彿菌菇的花朵。那紅色之鮮豔，猶如鮮血滴在白雪的強烈。

杉林下相當潮濕，幾無鳥聲，只偶而聽到繡眼畫眉、頭烏線和小彎嘴。天空有紅嘴黑鵯、烏鴉和大冠鷲。在登山口處，兩回來都聽到藪鳥的鳴叫。此山或許是北台灣最容易記錄藪鳥的地方。

大桶山山頂的雨量氣溫偵測站。

中途，跨過一處溪澗，大抵是杉林最漂亮的一段，也最像溪頭的林徑風貌，卻沒有溪頭林子的人工味。一個台北人若懷念溪頭的景觀，不妨到這兒來走走，沐浴在森林浴裡。這兒的杉木有一種接近天然的風味，減低了我對杉木林單一生態環境的偏見。

大約過了中途，再過一條杉木橋後，約五分鐘上抵稜線。由岔路算起約四十分鐘走到。稜線右邊轉往大桶山枕木步道，由此往下走，在杉木林和竹林間穿插，約一個半小時可下抵新店客運忠治站。

往左邊，繼續走在杉木林裡。有一回攀爬時，正巧大雨後，路面非常泥濘，不易走動。大約二十分鐘後，抵達大桶山東峰（900M），往左沒幾步，看見一顆古樸的總督府圖根補點。繼續往前為落鳳山，路途相當長遠。

往右沿稜線走五分鐘，抵達大桶山，到處垃圾，非常髒亂。山頭有一三

大桶山山頂的氣象塔台。

等三角點，卻無遠眺的視野。很難和遠眺時那大鼎之形容聯想在一起。但山頂建有二座科學觀測的儀器站，分別為氣象衛星塔台和雨量氣溫偵測站。可見此山之獨特地理位置。

從大桶山山頂有另外二條岔路。一條往烏來山，路途陡峭而遙遠，雖然不到四公里，若中午出發，恐怕都得走到黃昏。另一條往忠治站，大約二小時可抵達，這一條路最近亦少有人走，芒草密覆，不容易健行。我還是往回走，選擇輕鬆享受風景和賞鳥的路線。回程時，由稜線直下，抵茶園頂（680M），經由茶園小徑回到登山口。如果由枕木步道下山中途，右邊有一條小岔路，通往四崁水山和大學的實驗林。年輕時，我常從文大鐵門的林道走進，在那兒尋找鳥類和蛙類。大桶山路線也是重要的賞鳥路線。（2001.1.8）

獅頭山

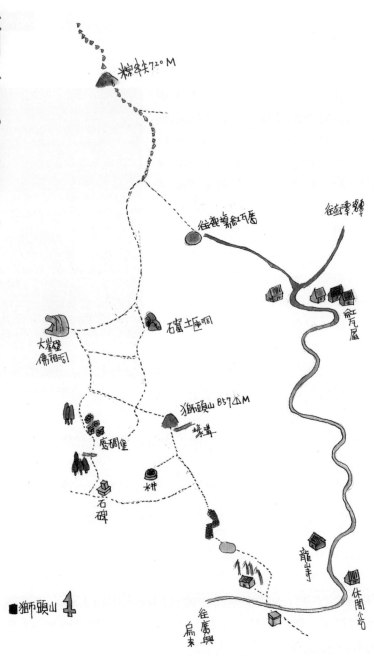

椿牛土720M

往越嶺紅石厝

往造草嶺背

石窟土匪洞

大崖壁
佛祖石

獅頭山857△M
壕溝

廢碉堡

石碑

龍山寺

休閒小站

往廣興
烏來

■獅頭山

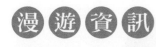

■行程

前往獅頭山的路線有四、五條，這裡是個人建議的二條尋常路線。

最輕鬆短暫的路線，過碧潭大橋，沿著新潭路一、二、三段，經直潭分校、塗潭里辦公處，至紅瓦屋土雞城。遇土雞城岔路，取左線產業道路繼續開車，盤旋而上，約十五分左右至龍山寺和休閒小站。從龍山寺再往前約二百公尺，遇一小空地，左邊為前往東獅頭山（猴洞尖入口），來回約需二小時。右邊往上即獅頭山入口，來回約需一個半小時。

另一路線，適合一日長時間健行。由紅瓦屋土雞城出發，過小橋，從右邊產業道路上山，經過新潭幹154電線桿，再經過新潭路三段30巷48弄路口，走西北邊的獅尾上山，此一坡度較為平緩，到獅尾約一小時。再由東邊獅頭下山。總共步行費時五個小時。

來此如無交通工具者，可由捷運新店站走過碧潭橋，由永業路口搭每小時一班的塗潭里社區小巴士進來。單程票價五十元，車名塗潭里2車。如人多，可預先去電塗潭里社區交通車，電話：0933136070、0937815685，安排車子。

另外，從安康路新安煤礦登山口也有一路線，但此山路現今較少人走，不宜貿然前行。

■步行時間

龍山寺登山口 **50分** 獅頭山頂點 **15分** 土匪洞 **10分** 佛祖洞 **15分** 舊碉堡 **15分**

紀念碑 **30分** 龍山寺登山口

■適宜對象

少年以上皆宜。

■餐飲

附近山腳有紅瓦屋餐廳（新潭路三段81巷1號，電話：(02) 2915-9673），龍山寺附近有獅頭山休閒小站。宜自備餐飲。

一、冬訪獅頭山

車過碧潭大橋，沿著新潭路經直潭分校，再一路沿著平坦的小路，經過塗潭里辦公處，抵達了紅瓦屋土雞城。此段迂迴的山路，遠比預期的漫長。我不由得想起半甲子前（1973年），登山

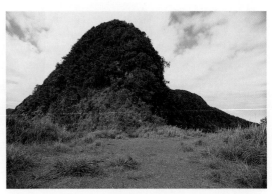

從獅頭山主峰前空地遠眺獅頭。

前輩楊極峰的描述〈插天山系（4）〉：

通往獅子頭山的石子路就是溯著這條溪而上，快的話兩個小時，慢則三小時才可走到路的盡頭。這兒原為一煤礦場，以前來此還有一些煤車來來往往的，近年來台灣煤業不振，經營不易，煤車也少見了。據塗潭里王里長說，現在只有山上還有一個礦坑在挖掘，唯一的礦場也大都利用纜車來運送，所以這條產業道路上半段比起三、五年前路基更壞……

到了最高的廢棄煤場，現在還有七、八戶人家居住，以種植茶葉和橘樹為生，生活清苦。

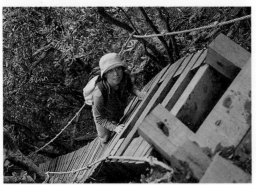

登頂的陡峭木梯。

儘管站在台北盆地南方遠眺南邊時，獅頭山（或稱獅仔頭山）已經站出高人一等的巍峨氣勢。但站在龍山寺後的新潭公路時，更能清楚感受到這座大山的磅礡，並且更加堅信其能成為一等三角點大山的理由。那山勢更不免讓我想起

硃砂根

　　別名：大羅傘、萬兩金。生長於中高海拔的林下。小灌木，全株平滑，莖粗壯。葉革質，長橢圓形或披針形，長七～十一公分，寬二～四公分，先端銳或漸尖，基部銳或楔形，邊緣具皺波狀或波齒。花期5月至6月，果期10月至12月。民間常用的中草藥之一。果紅甚美，優良之觀賞植物。

硃砂根。

日治時代台北高等學校的校歌，歌詞裡一開頭即歌頌獅頭山的巍峨。

　　我選擇這最簡短的一條，以漫步之心情，隨興而走。從龍山寺新潭公路的登山口上山，直接走上稜線，通抵三角點，大約四十分鐘左右的路程。約莫幾分鐘就上抵稜線，接著沿稜線而行。稜線上竟有茶樹遺株，顯見這兒早年即開發。這兒的海拔也夠讓細瘦的硃砂根活絡地生長，以前只在七星山附近才能看到它們。還有幾株，仍殘存著醒目的紅果。隨即經過一片桂竹林，接著是稜線的迎風坡原始林。稜線主要以大明橘、紅楠為主，也有烏心石之類成熟森林的樹種。

　　隨即走出森林，抵達芒草原空地。附近有許久未見的波葉山螞蝗。這是獅頭山主峰獅子頭前的大空地。由這兒仰望，整座獅頭山的樣貌完全展露，獅頭危岩險絕聳立，主峰的屁股則形成另一座渾圓的山頭。

　　上獅頭是一小小刺激的挑戰，先是一道幾近垂直的木梯子，約有十來公尺高，只要小心，應該都不難攀爬。接著又有二道。過去沒有木梯時，這是一段相當難以下山的路線。拜訪時，正好是冬末時期，岩壁上的馬醉木和林下的胡麻花都盛開了。

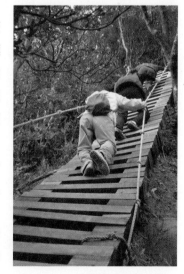

陡峭的木梯一景。

這二種美麗的植物在較高海拔的山區亦能發現，烏心石的細小白色花瓣也掉落滿地。上了獅頭，不妨多逗留一陣。這兒是獅頭山前峰，整座獅頭山視野最為開闊的地方，可以鳥瞰一百八十度。右邊的東獅頭山盡在視野中。而左邊的大台北華城、塗潭山、直潭亦在視野之內，乃至大台北盆地都清楚地攬在腳下。

金毛杜鵑。

從獅頭繼續往前，穿過林子，狹瓣華八仙不少。中途有一岔路，附近金毛杜鵑甚多。可惜這二種植物都尚未開花。二種植物盛開的春天，應該是獅頭山最華麗的季節了。左邊往竹坑山，大約走五分鐘，即抵達「防蕃紀念碑」。這是當年日治時代隘勇線的遺跡。烏來的幾座大山如直潭山、赤腳蘭山等也築有隘勇線。

往右邊繼續前進，有廢棄而傾圮的工寮，可能是聯勤測量所建的。另外有壕溝的遺跡，附近還有不少昆欄樹。

獅頭山為一等三角點，旁邊的樹木無可避免地會掛滿登山布條，儼然成為台灣登山文化的一種儀式。

北台一等三角點大山

全台一等三角點，首先是由日本人所測繪而得。國人於1979年時又重新整理之。全台灣共有九十一點。台北縣市地區僅有五點，新店獅頭山為其一。另四點為台北市北投七星山（1120M）、北縣深坑土庫岳（389M）、北縣樹林大棟山（405M）、北縣雙溪燦光寮山（738M）。

緊接著再往前，抵達三角點的山頂（857M）。附近掛了許多登山布條，視野不若獅頭開闊，也有些工寮鐵皮殘留。80年代初，登山前輩謝永河來此時，尚有一木台和小佛堂，如今都

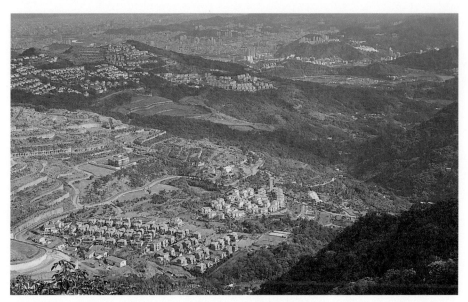

從獅頭遠眺，視野最為遼闊，圖中主要為大台北華城附近環境。

不復存在。從這兒沿稜線再往前，可前往串粽尖。（2001.2）

二、秋過獅頭山

　　此次再由龍山寺登山口出發。前來的路，不到二年已經巨幅改變，路上多了許多路牌和餐廳。擁有四棟紅磚屋的紅瓦厝，在對面增闢了文藝咖啡館的大型休閒空間。去年山水客吳智慶兄曾經在此舉辦獅頭山古道的步道踏查活動，找到日治時代的不少古蹟。

　　這回上了獅頭，隨即由岔路，穿過金毛杜鵑和小葉赤楠、大明橘組成的林子，直接走訪「防蕃紀念碑」。此碑下方最近的越嶺古道已經被重新整理出來。古碑遺址，碑文雖有些模糊，但依稀可辨，有人譯寫

「防蕃紀念碑」碑文

　　台灣總督府警視總長正五位大島久滿次篆頌獅仔頭嶺以南平廣坑一帶之地曾兇蕃狩獵之區而民人輒難入也明治三十五年十二月台灣樟腦拓殖合資會社得允准始製腦今此官因議定擴張隘勇線保護之乃明年二月一日起工爾來披榛莽里以七月二十日竣工此間董事者深坑廳警務課長永田綱明景尾支廳長雨田勇之進其他警部補五人巡查五十七人巡查補五隘勇二百人他廳應援巡查二十人閱日一百七十餐宿於風雨瘴癘進困厄之裡戰歿負傷或病死者雖不親睹今日前遂其志故錄其職姓名于碑陰永誌來茲

明治三十六年八月二十日

深坑廳長從六位勳六等丹野清撰並書

日治時代隘勇線旁邊的「防蕃紀念碑」。

之，豎立於前。此次特別注意文獻的記載。

　　碑文大抵敘述：1899年日警駐防獅仔頭山頂，為引進日商砍伐附近的樟樹林。1902年成立台灣樟腦專賣會社大肆開墾，並且深入附近泰雅族住地。同時設立隘線，架起鐵網，通電。阻隔泰雅族人進入。當時在獅頭山施工、駐紮之軍警約三百多人。此一舉動引爆泰雅族人捍衛家園，進行長達四年的抗日戰爭。1903年，日本政府為在此殉職的日警隘勇，設立了此一防蕃紀念碑。

　　此一稜線，讓我想起梁啟超。1910年時梁任公受林獻堂先生的邀請來台灣旅居講學，生活間曾有一詩提到此一事件，詩名即「隘勇線」——

　　　　聞道平蠻使，追逋竟未休；
　　　　網張隘勇線，器漆社番頭，
　　　　弱肉宜強食，誰憐只自由；
　　　　物情如可翫，不獨惜蒙鳩。

　　此詩後還有一原註如下：「日人方銳意犁掃土番，廣張隘勇線，戰略與名稱皆襲劉壯肅（即劉銘傳）之舊，今殆廓清無孑遺。吾遊台北博物館，見藥漬番頭纍纍然。」多麼生動、驚悚的見證，不愧為清朝大文豪。

　　由紀念碑陡下右邊的越嶺古道，一路穿過柳杉林緩行，抵達二山之間的一處小溪谷。溪溝有些許水源。循稜而上，一處小台地上，出現類似關卡的古堡壘。佔地約五十坪，擁有雙重防衛門、高厚石塊圍牆。兩側皆設有警哨喇叭形槍孔。前面坡下草叢，則留存了可以架槍砲的大戰壕數座。

　　繼續往前，發現一棵近似百年的白雞油。隨即是一條岔路。往下行，不少台灣根節蘭。此路接到視野展望開闊的佛祖洞，足以遠眺北二高鶯歌和三峽一帶風貌。此洞其實為一白色斷崖。有人在此設堂拜佛，下方有一條山路，陡急下落，不知通往哪裡。

　　繼續往前行，途經小獅岩土匪洞，此洞裡面有一長板石凳，可容納數十來人避居休息。當地耆老傳說，1897年抗日義民軍淪落成土匪，撤

獅頭山傳說

　　獅頭山和七星山、大棟山、土庫岳（望高寮）並列為北郊四大名山，分別為一等三角點。

　　獅頭山因特有的形狀如一頭盤坐的獅子，充滿一則生動的神話。

　　那一則神話和鄭成功有關。故事提到17世紀中葉，鄭成功來台時，台北盆地四周分別有四隻吞雲吐霧的怪獸盤據。一為三峽的大鳶鳥，二為大豹溪附近的山狗精，三為鶯歌的鸚鵡精，四即為獅頭山的獅子精。

　　鄭成功率領軍隊來揮劍除妖。首先，斬下鶯歌鸚鵡精的頭。死掉的鸚鵡化為石頭，成為現今少了頭的鶯歌石。第二個砲轟和鸚鵡精遙遙相對的三峽大鳶，一砲打中鳶鳥的下巴。現在的鳶山形狀即沒有下顎。大豹溪的狗怪看到後，嚇得想要逃走，但是被鄭成功一劍砍死，成為一座無頭的狗身巨石，橫陳在大豹溪上。由於獅頭山的這頭獅子並未作害，經由天上的玉娘下凡人間來求情，鄭成功在夢中以為是精怪踏雲到來，揮劍相向，玉娘不幸中劍身亡。身上流出白色血液，才讓鄭成功恍然發現錯殺好人。鄭成功遂放其一馬，將劍投潭，獅頭山得以保存。

　　事實上，獅頭山處常於雲霧繚繞間。這種雲霧繚繞的情況，民間傳說為獅子開始吐氣的情形。同治年間的《淡水廳志》即如此記載著山頂的情形。

獅頭山志

獅頭山，亦稱為獅仔頭山。此地過去是泰雅族屈尺（今烏來）、大豹（今三峽）二個部落的獵區。乾隆年間，漢人到此拓墾，在南麓建立了一個名為磺窟的聚落。漢人在磺窟興建石頭城，種刺竹、蓋槍樓、搭望寮，防止泰雅族人出草。然而，「番害」仍不時發生，某地曾有十三人的頭被砍走，身體埋在當地，留下「十三陵」（土堆墓）的舊地名。

清末，劉銘傳帶兵前來作戰，抓到屈尺部落的大頭目。但劉銘傳學三國時代諸葛亮把大頭目放了。後來，當地漢人與泰雅族交好、通婚，還設了「番學堂」讓泰雅族人來上課。

日據時代初年，全台武裝抗日，獅頭山一度聚集了幾千人，有漢人也有泰雅族，當時被日本人稱為「土匪」。後來，日本人將此山當做「理蕃」基地，開採當地樟樹。泰雅族一度攻入獅頭山，狙殺四十多位日本人及漢人，總督府派兵打了幾年才平定，因而豎立一座「防蕃紀念碑」。

日據時代晚期，日本發動太平洋戰爭，把東南亞戰場的英、美軍等盟軍戰俘送到台灣，並興建很多俘虜收容所。當時，日本人也在獅頭山紅瓦厝附近，以樹木、茅草搭建一座簡陋的收容所，關了三百多人。

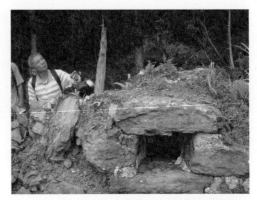

隘勇線上殘留的碉堡遺跡。

退前，曾經綁架一位親日商紳，關在此石洞內，束頭刑罰，再恐嚇勒索贖款。據說數十年前，當地人還在洞崖附近拾獲槍管。附近洞穴很多，最大可容納百人。很巧合地，符合文獻記載當年有義民帶領抗日民軍數百人，在此避居的說法。

緊接著，繞到獅頭山頂峰，再瞻仰一等三角基點。這回注意到，頂峰周遭設立的防蕃戰爭壕溝，基點後面，崖壁前完全利用天然岩溝加以人工修築。此外，北稜線上有一明顯的戰壕土溝，寬約一公尺。旁邊有鐵廠木寮屋殘跡。

再往前，右下方小徑不遠處的竹林中，仍保留昔日深山駐防，生活汲水所挖的深井。井口寬度近一公尺，深達五公尺多，井壁有鐵梯殘留。井裡仍有活水可供飲用。（2003.10.19）

拔刀爾山

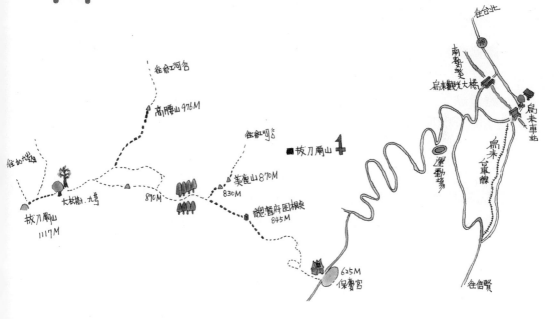

漫遊資訊

■行程

過了烏來橋收費站後，抵達烏來社區第一停車場，二條岔路，右邊為往保慶宮山路，尚有八公里路，十分寬敞，中型車可上。

■步行時間

去約二個小時，回來約八十五分。

保慶宮 _**40分**_ 總督府圖根點 _**7 分**_ 美鹿山岔口 _**35分**_ 高腰山岔口 _**34分**_ 拔刀爾山

■適宜對象

青少年以上為宜。

■餐飲

附近無餐飲，宜自備。

拔刀爾山，不只名字很泰雅，連山的地理也彷彿在泰雅族生活地圖裡最深的地方，不屬於台北。殊不知，此名係登山前輩謝永河譯自泰雅族人稱呼的Battle。但後來也有些地圖山名譯為巴特魯山。1970年《登山手冊》的〈途解〉則如此描述：

聳立於烏來蘭吼西北稜上。山名係山地語譯音，意謂藤帽子，形容山之形態。過去須一日半行程，現則明徑幽通，山稜林木茂盛，涼爽宜行……。

藪鳥。

這段敘述不只半甲子前如是，現在依然相似。如果從紅河谷附近的山路出發，想要一天抵達此山，那是相當嚴峻的挑戰，不是郊山的健行。想要輕鬆地漫遊，所謂「明幽徑通」，唯有從烏來保慶宮橫切過去。

大清早，站在保慶宮前，隨時都可聽見中海拔闊葉森林鳥類的鳴叫，有時是白耳畫眉，有時是藪鳥，感覺好像抵達了中高海拔的山區。

登山口小徑在保慶宮左邊，剛開始是一小段水泥小徑。沒幾十步路，就進入原始的森林。小徑上落滿烏心石的白色花瓣，彷彿在提醒我時節。偶有零星的杉林。黃藤數量頗多，而且不時可看到採摘的痕跡。

藪鳥

台灣特有種，俗稱蕃薯鳥。分佈於中海拔山區，在北部山區不易發現，或記錄其叫聲。往南自烏來起的中海拔山區較容易記錄。但個性隱密，只聞其聲者多，較少看到蹤影。

經常登山的山友會非常喜愛這種環境。它充滿一種野勁，比直潭山、大桶山都還原始。和陽明山的雍容、東北角的精緻更大異其趣。我

清晨時保慶宮前聆聽鳥啼，感覺已經有中海拔的氣氛了。

前往拔刀爾山，中途凹谷的大九芎樹。

必須強調，那是接近中海拔闊葉森林的那種狂野。

　　小徑旁出現不少山奈，詭異地從土壤裡冒出腥紅的花朵，我喜歡對孩子戲稱它為「貞子的眼淚」。貞子就是最近一部著名鬼片電影的重要人物。山奈是特有種，和野薑花同一棵，又叫南薑，是藥用植物，根莖夏秋冬可採做中葉。這季節山奈在大桶山、直潭山都非常多，多半集中在高一點的海拔區，有些乾燥的林子下。

　　下了高腰山，經過大岩壁的溪溝，進入陰濕而蓊鬱的凹谷。暗綠的空間裡，一棵大杉樹和九芎樹巍然聳立。在北部，這棵九芎樹是我所見過最大的一棵了。中空，棲滿山蘇花和攀藤，大到六人抱，儼然有神木的雍容。

爬了一段路後，抵達總督府圖根點，接著再往前抵達美鹿山登山口。自覺體力不佳者，不妨就走到美鹿山（869M）休息。從這兒登高望遠，看看雄偉的烏來山、直潭山和台北盆地後，就往回走吧。

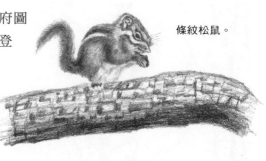

條紋松鼠。

　　繼續往前，下了濕地再上山，抵達高腰山1號岔路，接著是2號岔路口。從這裡往右為高腰山（960M），往左為拔刀爾山，都是接近半個小時左右的路程。兩邊卻有不同的展望。體力佳者兩邊都可走訪。

拔刀爾山擁有中央山脈那一類山頭的蠻荒視野，可惜不夠寬廣。

想要回頭瞭望台北北邊景觀者，選擇高腰山吧！我的目的是拔刀爾山（1117M）。這座三等三角點的大山，雖然只有南方的視野，卻擁有中央山脈那一類蠻荒的景觀。西南邊逐鹿山（1360M）、北插天山（1727M）、露門山（1418M）崢嶸在前，東南邊則有波露山、露門山隱然若現（1461M）。站在山頂時，遠離台北的快感，悄然襲上心頭，成為佇立時的最大愉悅。

　　吾人難免希望，有一回時間長些，能從這兒繞個大圈，走下紅河谷，體驗這山長途跋涉的健行滋味。（2001.1）

灣潭古道

灣潭古道

■行程

開車從雙溪往泰平村，過虎豹潭。繼續往前，約二十分，抵三分二，有一清楚岔路。左邊繼續走，過宜蘭縣界，往大里。右邊下聖寶橋，再過二個石龜橋，遇岔路，往左走。右邊為泰平17鄰。從聖寶橋起，約十五分鐘後，抵達灣潭橋，前方為泰平分校、泰平18鄰。旁有公共廁所，灣潭古道路線為泰平16鄰。

或由坪林走北42，抵闊瀨國小前，遇岔路時，走右邊過思源橋左轉，經黑龍潭至張家莊。

■步行時間

泰平分校 __10分__ 古道土地公廟 __60分__ 烏山19號 __25分__ 烏山10號 __5分__ 張家莊

■適宜對象

青少年以上皆宜。

■餐飲

附近有灣潭小吃飲料店，宜自備。

一、初訪

　　走完北勢溪古道後，鎮日懷念那美麗的大溪，經常翻開二萬五千分之一地圖，仔細地回顧著，看看是否有遺漏了什麼。一邊繼續凝視著灣潭溪，急切地想到溪旁的那條古道健行。

　　過了二個星期，終於獲得一天空閒的時間。這個季節，野薑花已經到了末期，不過，一路上仍聞得到花香。

　　從虎豹潭至灣潭，約二十分鐘路程，但中途走錯了，在一條岔路上

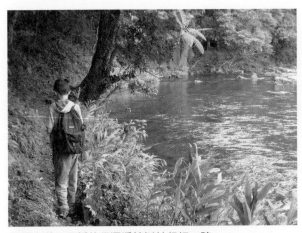

灣潭古道和平緩的灣潭溪蜿蜒並行好一陣。

繼續沿左邊的開闊公路前進，結果繞到大溪去。所幸中途及時回車，回到岔路，由右邊小徑下聖寶橋，再過二個石龜橋，遇岔路取左邊小徑，終於抵達欽慕已久的灣潭。

過了灣潭橋即為古道入口。不遠的泰平分校已經撤校許久，目前只剩下一間空房子。旁邊是間蓋了鐵皮屋的百年石厝雜貨舖，姓吳。他們有親戚住在張家莊附近。灣潭溪古道入口，旁邊有一座土地公廟。由分校再進去，更遠的另一邊山谷有一間石厝，據說也是吳姓人家的親戚。那兒通往尖石湖，或許昔日有山徑。當地人卻說已經無路了。

沿著古道前行，小徑保持在溪的左岸，不用跨河。灣潭溪以豐沛之水緩緩地流向北方，旁邊為平坦而開闊的小徑。我一邊走一邊讚歎，對北勢溪上游的美麗更加有深厚的認同。和我同行的除了自己的孩子，還有李文昆一家人。我們已經一起旅行多年。我所識的少年裡，他們的孩子李致緯是最具有「原力」的小朋友，但這時迷戀釣魚的樂趣似乎超越了對

灣潭古道上的土地公廟。

灣潭古道上仍有一些當地人祖先的骨
甕，持續被祭拜。

昆虫的喜愛。喜歡自然的小朋友，初戀總是昆虫，一過了少年階段，繼續執著於昆虫者幾稀。

看到眼前的灣潭溪，我跟他們感歎道：「能夠帶孩子一起來，看到這條美麗的河在眼前流過，真是生命最大的幸福。這比在學校上一整天課的收穫多太多了。」他們也點頭認同我的說法。但看到如此開闊的河流，李致緯急切地盼望，待會兒回來，一定要去取釣桿，到溪邊好好垂釣一番。

約莫十分鐘，遇見一座大土地公廟，裡面無神像。再往前行過一岩壁。岩壁下堆放著骨甕三、四個，附近還有燒金紙之明顯痕跡。

再愜意往前，連續過了三個小瀑布。第二和第三瀑布間，有一條上山的小路，猜想是到竹子山（822M）的路線。過了第三個小瀑布後，古道崩塌，往上走，腰繞過杉林。杉林下，台灣根節蘭開花，在柳杉林不少的山坡上，遇見三、四棵。那兒還有不少黃藤。過了杉林，再下行，抵達烏山19號，一間以石塊圍繞的三合院，旁邊還有小石厝和石欄等等建物環繞著。周遭則散落著不少老舊的器物。過了三合院，眼前橫陳著一片綺麗而寬廣的梯田草原。梯

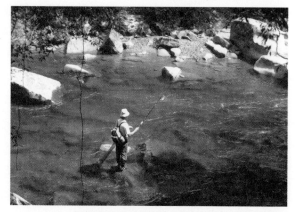

灣潭溪仍有少數愛好溪釣者進入山區垂釣。

田中間有一條蜿蜒的小溪流，自野薑花叢間沓沓流出，迂迴梯田，再從容地流向灣潭溪。小溪流上游隱密處，有間低矮的牛棚。

　　在山區，不曾見過如此遼闊而美麗的草地環境。李文昆一家人到虎豹潭釣魚無數次，都未深入到此地，看到這漂亮的風景，當場也傻愣許久。他決定，過年時到此露營三天二夜。在梯田休息一陣。隊友留在梯田下的灣潭溪邊活動。那兒有一灘深綠的溪水，叫夢潭。昔時北勢溪縱走時，這處溪邊是半途露營的重要地點。我和李文昆繼續往前。約莫半小時後，抵達烏山7至10號聚落。從這兒再往前，一大塊露營區空地，就是張家莊了。

黃魚鴞。

　　灣潭溪和北勢溪相較。周遭都是蓊鬱之森林。唯北勢溪蜿蜒而開闊，深潭不斷，如《大河戀》之場景。小徑沿著古道，相依相隨，沿途多廢棄之產業。石碑和古橋更增添了歷史感。灣潭溪水量則更為磅礡，氣勢浩大，近乎台灣中海拔山區。但古道時而遠離溪邊，較欠缺完整性。

　　不過，中途烏山19號附近的大梯田層次分明，比北勢溪更具庭園之景致。總之，二溪都是恢宏之大溪，但仍有不同之婉約和美麗。

　　一路記錄鳥種有河烏、翠鳥、灰鶺鴒、小白鷺、鉛色水鶇，比北勢溪豐富。二溪皆有零星的釣魚人，獨自面對大溪，享受大自然的溪釣樂趣。在北勢溪流域旅行，若由灣潭古道再往東行，可銜接外澳到宜蘭去。此一山路即昔時青年學子在70年代熱門旅行的越嶺路線。

黃魚鴞

　　台灣所有貓頭鷹中，體型最大的，體長約五十八公分，亦是猛禽留鳥中最珍貴、最稀有的一種，大多生活在海拔一千公尺以下近水域的叢林間。羽毛黃褐色，有灰色的縱文。頭頂上間豎著二叢角羽。雌、雄黃魚鴞的外貌很相似，只是雌黃魚鴞的體型大了些。由於翅膀上的飛羽邊緣有柔軟的絨邊，在黑暗中飛行不會發出聲音，頗利於獵食。黃魚鴞最喜歡吃魚，有時候也捕食青蛙、甲殼類、蜥蜴、鼠類及鳥類。瀕臨絕種。

山羌。

　　未幾，學哺乳動物的博士班研究生林宗以，在我的建議下，有一趟從闊瀨至外澳，二天一夜的旅行，充分地發揮了一位野外動物學者的觀察能力，記錄的動物也相當多，精彩如蜂鷹、柴棺龜、鼬獾、領角鴞、黃嘴角鴞、黃魚鴞、林鵰、山羌等。此外，他亦研判哺乳類方面應該有黃鼠狼、台灣獼猴、台灣野豬、食蟹獴、黃鼠狼、白鼻心、白面鼯鼠、刺鼠、灰鼩鼱、水鼩等，蝙蝠則有待調查。八色鳥、灰腳秧雞、黑冠麻鷺和灰林鴞都有可能出現。（2002.10.9）

二、補遺

　　天氣太熱了，決定到一處有豐盛溪水，又能避開人潮的地方休息。我和李文昆等友人，再度選擇了灣潭古道。但這回嘗試從張家莊切入。那兒山路迂迴、遙遠，但可順便探訪三水潭。

　　車子由坪林走北42，繞了一大段山路，好不容易切入往黑龍潭和中心崙的小路，先過一茶園和橫跨北勢溪的大橋後，左轉往中心崙，又繞了許久的山路，經過黑龍潭岔路，再過中心崙土地公廟，才抵達道路盡頭的張家莊。此地和黑龍潭

烏山19號聚落。

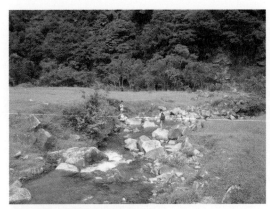

烏山19號旁綺麗的梯田和小溪。

烏山

今台北縣雙溪鄉泰平村之一部份。地當雙溪鄉偏南位置之山區。為北勢溪之上源地區，清代烏山莊包括三分二、大湖尾、灣潭仔等三小村。烏山地名起源於往昔遠眺此山，樹林茂密，類似黑色山嶺，故而名之。

一樣，小車要收費一百元，遊客另外還要付清潔費，卻無任何發票收據，真像地方惡豪和土匪，佔地為王，極盡敲詐之能事。

張家莊到處是蓮霧園，我們在蓮霧園下車，沿著往山上的產業道路小走一段，抵達灣潭古道入口。杉木電線桿寫著「烏山23支161號」。若沿產業道路繼續往上，須臾抵達烏山7、10號陳姓人家。隊伍往前，我先繞到烏山7號拜訪，遇見二位婦人。她們正在清洗和曝曬一種植物，俗稱腰只草。但這種俗稱腰只草的植物，不是我們熟悉的貓鬚草，而是小葉光滑的綠莧草。不知道為何也叫腰只草，它可用來煎煮茶水，治關節炎。她們在自家菜園種植。後來，送我一堆。她還強調，台北盆地的水是自來水，漂白過比較不好。這兒的溪水煮腰只草，較為有效。

重新走在平坦的灣潭古道，有著說不出來的興奮，滿懷於心頭的感恩一如初次從灣潭進來時一樣。中途有二處美麗而寬廣的深潭，都有小山路可下抵。約莫二十來分，抵達了梯田和一灣如下弦月的夢潭。友人已在那兒進行溪釣和探魚等

綠莧草（腰只草）。

活動。

　　甫放下背包，隨即在旁邊的沙地上，看到一種類似苧麻的野草叢，到處可見。葉對生，四稜柱，密生剛毛。葉片背略呈紫色。仔細搓揉，發出香味。猜想是製做山粉圓的山香，但更有可能是魚針草。若按這二種植物的分佈，後者的可能性較大。可惜季節早了一些，無法看到開花和蒴果，做為更準確的依據。

　　我去拜訪山腳的石厝屋。越過梯田間的小溪，原本水流不斷的小溪已經乾涸。石厝依舊無人，但明顯地不時有住戶回來。

　　在這兒休憩時，試著走上對岸的柳杉林。穿過後，眼前又是一片開闊的荒廢梯田。梯田旁邊有蓄水的土圳，早已乾涸、崩壞。田埂間到處有過溝菜蕨，明顯地缺水而幾近枯乾。

　　朋友用麵包，在溪裡面釣到一枝花、紅貓、闊嘴和石斑等，有些大魚接近二十公分，可見這兒的溪魚仍有早年釣魚者津津樂道的豐盛情景。友人釣到後，檢視一陣，隨即再放回原來的溪流裡。

　　回到張家莊露營區。沿著後寮溪下行，走約一刻鐘，抵達三水潭。接近三水潭時，看到左邊有一條岔路，疑似古道，後來還去試走，山路緊鄰山壁，往

> **山香**
> 　　學名：*Hyptis suaveolens*。又稱香苦草，別名山粉圓、狗母蘇、臭屎婆、香苦草、山薄荷、假藿香、黃黃草。一年生草本，莖直立，粗壯，分枝，揉之有香氣。單葉對生，荷葉柄，柄長〇‧五～六公分，被平展剛毛；葉片薄紙質，卵形。夏秋季開花，腋生，聚傘花序有花二～四朵，於枝上排列成假總狀或圓錐狀花序。生於林邊、路旁草地上、開闊荒地上，或栽培於庭園、屋旁。果實可做山粉圓。中南部較常記錄。

魚針草。

> **魚針草**
> 　　學名：*Anisomeles indica*。唇形科，別名假紫蘇、本藿香、抹草。分佈於台灣全境平野、山區。一年生或越年生草本植物，莖多分枝，葉對生，葉卵形，輪繖花序，花萼淺綠色，花冠粉紅色或淡紫色。花期夏至秋之間。果期冬季，果實為圓形小堅果，成熟時黑褐色。中藥用途，可用全草解熱、祛風、除濕、止痛。

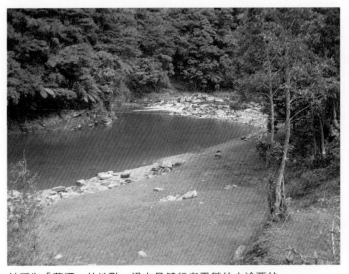

被稱為「夢潭」的地點，過去是健行者露營的中途要站。

下瞭望灣潭十分壯觀，果真是通往張家莊的舊山路。

三水潭雙溪口土地公廟依然健在，廟前的日治時代舊土地公廟和小石供桌也有人重新整理。好幾輛露宿於黑龍潭的越野吉普車抵達對岸。三水潭這兒最大的改變是，一條多孔涵洞的水泥橋出現了。它橫跨過灣潭溪，山友可以輕易走到糞箕湖和料角坑了。以前，跳躍過大石的有趣場景自然不再。至於，二、三十年前，如下的描述，更不可能出現了（2004.7.31）。

我們放下背包，在河邊休息，細想過河之對策，不久看見一位村夫揹著一個巨大的塑膠盆和魚網走過，在跟他打招呼時，小文的靈感又來了。她希望向他借來塑膠盆，把背包和一切裝備運到對岸，如此便可以解決目前的問題。

沒想到，那盆子不僅可以運送背包，連人坐上去猶有浮力。漁夫從容不迫地坐在盆中，隨波逐流地就在三水潭中撒起網來。⋯⋯⋯⋯

—— 宏捷《靈山秀水》〈北勢溪組曲〉（1977）

闊瀨古道

往雙溪、柑腳

豹子廚鳴

南湖山

往坪林

閣橋國小

往坪林

中崙崙 498
工物川

北勢溪

往張家莊

閣橋站道

往坪林

枓角坑

北郵溪

薑麻朝

閣站道

往張家莊

閣萊菁山

黑菜菁芽入口

三水潭

往張家莊

往張家莊

漫遊資訊

■行程

由台北木柵辛亥交流道開車，經過石碇至坪林，走北42，沿雙溪產業道路經過漁光、大舌湖至闊瀨營地（原闊瀨國小）。時間約一小時半。

■步行時間

闊瀨國小 __50分__ 闊瀨11號 __40分__ 鷺鷥岫 __5分__ 黑龍潭 __40分__ 三水潭 __10分__ 張家莊

■適宜對象

青少年以上皆宜。

■餐飲

闊瀨營地有飲料和食物。黑龍潭也有餐飲、露宿營地，宜自備餐飲。

> **黑龍潭**
>
> 　　自小客每輛一百元，機車每輛四十元。大車面議。過橋為西區，南區可至石鼻潭——猴洞潭——雙水潭——烏山——太平村、糞箕湖環山步道。東至停車場與枯溝。北至環潭步道——第二露營區果園——連接原始往雙溪和環山步道。提供帳棚、睡袋和鐵皮屋。
>
> 地址：漁光村鷺鷥岫4-1號
> 電話：(02) 2665-6038

根據1977年戶外生活雜誌《北台灣最佳去處》裡的登山簡圖，或者相似的報導，早年的北勢溪跋涉，從坪林老街起一直都是沿著左岸旅行，一直到三水潭附近，才越過北勢溪到右岸，繼續健行至灣潭。

> **坪林老街風味小吃**
>
> 　　在坪林當地出產多種好吃的茶製品，茶糕、茶羊羹、茶糖，還有茶做的牛軋糖。最特別的是茶粿，用茶和米做成綠色的軟米皮，用菜脯為餡，外型很像麻糬。這種蒸過的米食，有濃郁的茶香味。

可是，現在的登山地圖，除了漁光國小附近的河階還繪有登山小徑外，已經將自闊瀨國小後的古道和登山小徑的虛線畫在右岸。這個情形可能係受雙坪產業道路的影響，一些前段的健行古道路段消失。

如今要走這一段由闊瀨至三水潭沿北勢

闊瀨國小建校一甲子的紀念石碑。

荒廢的闊瀨國小操場,現今成為重要的露營地。

闊瀨國小

民國元年建校,民國60年(1971年)時設立建校石碑紀念。後因闊瀨人口不斷流失,且因公路開通,方便了,小朋友可到漁光國小讀書。1987年前廢校成為露營區。闊瀨和漁光仍有派出所。現在到闊瀨營地露營需要六十元,若十五人以下,還得八十元。

溪古道的路線,只得選擇過吊橋出發。

　　闊瀨國小校齡已經七十六年,因人口外流,在1987年停校。學校門口的草皮立有一石碑,見證了過去的歷史。石碑不只讓人想起這個學校早年的故事,還包括了這個地區的人文風貌和歷史變遷。現在闊瀨國小已經成為露營區,二年前小兒子還參加台北鳥會的活動來這兒賞鳥,因而感情特別深刻。

　　站在操場時,天空有三、四隻台灣藍鵲飛過,後來又看到二組。這一趟沿北勢溪的旅行,後來發現,台灣藍鵲竟是記錄到最多的鳥種,高達二十餘隻。溪邊則以河烏、翠鳥、小白鷺和灰鶺鴒為主。林鳥則以繡眼畫眉、山紅頭和頭烏線居多。此外,還有些高山下來的鳥類如鶯科和冬候鳥的叫聲。

　　沿學校後的階梯下行,過了闊瀨吊橋,往右邊是露營區。往左有一片苦茶林,經過

河烏。

柴棺龜。

下方的卵石灘地後，前方為翠綠的北勢溪。右邊斷橋，有一登山小徑緊貼溪流，非常狹小，頁岩鬆弛。沿著山徑愈走離溪愈高。小徑上有山菊和台灣馬藍開花，一藍一黃點綴著山路。

左邊溪岸到處是茶園，對岸的公路隱然若現，也聽見人車聲。這邊卻在蓊鬱的密林裡。小徑似乎已久無人行，後來又經過一處斷橋。接著，遠離了北勢溪水域，路邊出現一座骨甕石棚。穿過竹林，未幾又遇一山崩地，繞上而行。出口為「中崙幹49號2支19」牌，接一產業道路到一戶石厝鐵皮屋人家，門牌為闊瀨11號。

這戶人家門前有大空地和河邊營地。此外，小小的田畦種一些菜。旁邊還有苦茶油，但似乎已經廢棄。這時一位老婆婆走出來。她姓賴，今年七十二歲。身體相當強健，我和她聊起附近的環境和歷史。

賴婆婆原來是關西人，六歲時被送到山地闊瀨這兒當童養媳。當

坪林老街

坪林老街位於鄉公所旁邊，整個坪林的開拓就是由坪林發跡。老街以盡頭的保坪宮為中心，沿著兩側逐漸拓展，形成熱鬧的市集，長約二百公尺。保坪宮建廟迄今已經有二百多年。

坪林拓展之初，當地建築物都取用北勢溪的石材，就地敲打砌鑿而成。一進入老街，就看到一幢二層樓建築的古石板屋。這是早期文山茶行老闆王水柳的根據地。建築相當古樸，還有剪黏等雕飾物，透露著濃厚的閩南式建築風格。整條老街上還保有多家傳統的雜貨店，販售的商品多為農村用品，如烘爐、漁籠、茶籠、火爐、種子等，如今仍可在店內找到。此外，還有經營茶葉的老店，保留著早期壓製茶仔油及茶皂等技藝。

北宜公路成為重要孔道後，老街因為腹地有限，發展飽和，北宜公路坪林橋改建，坪林商圈外移逐漸褪去風華。隔著北勢溪，對岸為茶葉博物館，1996年開館迄今逐漸成為全國茶文化發展重心。

闊瀨11號農家的賴姓阿嬤。

從闊瀨國小吊橋下瞰北勢溪景觀。

時，山上人種稻米，有米吃，若仍在山下，家裡無法維持生計。

由於處於戰爭時期，生活很苦。豬肉管制有配給，殺豬得到豬槽，捉魚得有證件牌。日本警察很兇，在闊瀨約有四、五名警察，每天都來巡邏。稻米要分配給窮人家。她只在闊瀨讀到二年級就未再讀書了，忙著照顧雞、牛。山上日子苦，缺少油鹽。戰後在北勢溪捉魚，每次都捕捉到四、五斤。老家附近原本有四、五戶人家，如今只剩下一戶。她的住屋前空地，現在的樹林和營地，過去都是稻米的梯田。十幾人一家，好幾個壯丁在工作，並且有大水圳灌溉。三十幾年前一次水災，把大水圳沖走，就無法灌溉了，只好走到坪林買米。

從坪林到雙溪約八小時，闊瀨到外澳也是八小時，一早出去，回來時都已經晚上十時。到外澳時，都會揹薯榔染料到那兒賣，然後買一些海魚如四破回來吃。海魚比較便宜。同時，也買些鹽。另外，還買一些紅米，煮稀飯兼拌蕃薯簽。我問她有無見過水獺。她說，有一次收蝦籠時，一隻動物從籠旁竄出，好大，像一隻大老鷹，有羽毛，嘴勾勾的。我研判是黃魚鴞。

先前看到的石棚，是她母親的骨甕，以前埋在坪林公墓。十幾年前，取回放在

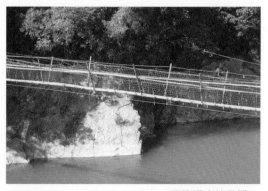

黑龍潭水管吊橋。

水獺

本種屬半水棲肉食動物，白天或夜晚皆可見其活動，但以夜間為主，棲息於溪流及其附近，善泳好潛，游動迅速，具有領域性，領域範圍大。行徑固定，築巢於水邊之土堤上，巢內常墊有樹皮及草葉，入口處於水面上、下均有。腮鬚的觸覺非常敏感，具有觸覺作用，可在泥水中或黑暗裡偵測出輕微的訊息，但主要以視力狩獵，肉食性，以魚、蛙、蟹、水禽及其他無脊椎動物為食，具有臭腺，突然受驚嚇時會釋出異味。原分佈於台灣全島沿海至海拔一千五百公尺以下之溪流附近，近年來西部地區已久不見活動蹤跡，而東部地區則僅太麻里溪等偏遠溪流有零星記錄。在北勢溪，當地老人皆熟悉這種水中哺乳類，但已二、三十年末見了，咸信已經絕種。

水獺。

古道旁，就近祭拜。產業道路旁邊有一小徑，可繼續向前到黑龍潭，路程約四十分鐘。休息一陣後，繼續上路。經過竹林和另一骨甕石棚，到處是杜英的落葉。走至一處高點，有人家架設的天線。循此下山，抵達鷟鷟岫3號石厝，他們正在釘裝蜜蜂箱。

緊接著，又經過二戶人家，屋前有小魚池和空地，養了不少石斑、土雞。小徑在此消失，繼續成為產業道路。走約五分鐘，抵達黑龍潭露營區。開車進去要收費。這兒有經營環潭步道的健行和露營的活動。

繼續沿產業道路邁進，中途有石階接一福德祠。祠前設有供奉石桌。祠邊接一老吊橋，但已經封閉。旁邊蓋了一座現代化的水泥橋，今年3月始通車。橋前頭有一登山小徑。我們未過橋，繼續涉溪，沿小徑前行。

結果，山徑愈來愈高，彷彿要爬上一山頂，但下方卻是深黑的黑龍潭。辛苦地繞到一處高點，又陡急下降到河邊平緩的灘地。那兒座落著雙溪土地公廟，前方有一產業道路，後

黑龍潭土地公廟。

來才知沿此上去可抵達張家莊。我在徘徊時，仔細搜尋，赫然發現前方的草叢有一低矮而老舊的土地公廟，廟前有供奉的石桌，和黑龍潭的相似。小廟前的草叢裡還有卵石石階，明顯地因河水暴漲而沖毀。

灘地有二條大溪會合，一處漂亮的大水潭，河鳥鳴叫飛過。取出地圖研究，這兒應該就是三水潭。右邊是灣潭溪，左邊是北勢溪主

二年前，三水潭還沒有涵管橋時，全部仰賴跳大石而過。

流。主流左邊突出的山頭近六百公尺，乃南豹子廚山。山腰有一明亮大別墅。上回走北勢溪古道就注意到了。由此跨過溪，就可抵達上回走過的糞箕湖石厝。

紅米

米乃五穀之一，可分為香米、大米、健康米（紅米或糙米）及糯米等類別。1906年，台灣總督府撥補助金給地方廳，推行「除去紅米事業」，將紅米視為雜草，清除田中紅米植株，令它不生產種子，以便得到純度較高的稻種。

如今現代人愈來愈注意健康，很多人都會考慮轉食紅米，而放棄經過精磨但營養價值不太高的白米，因紅米有較高的營養價值。早餐若能以紅米粥為主，可以降火，清腸胃，營養豐富。紅米有豐富的維他命，對腳氣患者更有幫助，假若不習慣紅米的味道，可以與白米相混煲粥。

回程時，跨過溪，走到黑龍潭營地，在一片良好的杜英林下。結果不到十分鐘，就回到橋邊，剛才繞山路險行，少說有半小時。黑龍潭也有一產業山徑可繞到糞箕湖，再接回三水潭。這條大概就是黑龍潭管理人員所說的環潭步道。另外，營地前還有一條明顯的產業山徑，被稱為雙溪古道，由此走山路翻過山稜坳，可到柑腳，約三小時。由此可上到雙坪產業道路，或接北勢溪左岸的古道，走回闊瀨。

走原路回去，結果花了一個小時初頭而已。（2002.11.10 晴）

胡桶古道

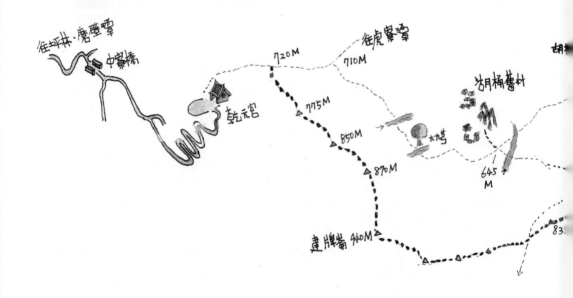

往坪林·磨壁寮
中寮橋
往虎寮潭
720M
710M
胡桶舊村
乾元宮
775M
850M
大九芎
870M
645M
建牌崙 440M
83...

■胡桶古道 ₁

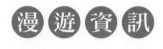

■**行程**

可自行開車，或在坪林探詢，包車前往乾元宮或闊瀨等地。
到乾元宮，十人座小型車約五百元。
由茶業博物館前的水德坑產業道路前往，經過磨壁潭，路邊
出現零星的石厝老屋，過順安橋，再過中寮橋，遇一岔路，
右往藤寮坑，往左為東坑。車子彎繞一陣，上抵一處台地茶
園。往前為東坑，右邊復有一陡峭山路可抵道教之乾元宮。
宮前停車場可停泊十來輛車子。

■**步行時間**

乾元宮 **30分** 虎寮潭岔路 **30分** 往胡桶遺址岔路 **5分** 廢墟

遺址 **20分** 胡桶鞍部 **60分** 780M **15分** 梳粧樓南鞍

我蹲在堅硬砂岩的牆垣之前，一邊又自腳下取出
一隻螞蝗，丟到旁邊去。同時，趁空隙，凝望
著這個百年前石頭堆砌的，一處曾經搬演野台戲的空
間。

　　幾棵巨大的榕樹從潮濕的石壁伸出樹身，彷彿數
隻巨手，遮住我的視野，繼續將百年前的歷史悲劇，
還有更早時這條古道上的商旅情事，全部給掩蓋住。

　　這裡是北勢溪溪谷的山谷凹地，當地人因為山勢
的形狀，叫這裡胡桶。胡桶村就在桶底的平地，北勢
溪上游的小支流由這兒淙淙流過，穿越了隱密而潮濕
的森林，流向虎寮潭。

如何處理螞蝗吸附

　　發現螞蝗正在吸血，不要用手扯。它會更緊吸附在傷口處，不願離去。縱使強硬拔除，口器還是會留在皮膚的傷口裡，引起感染，形成痛癢難忍的感受。最好的去除法，先朝它吐唾沫，或滴風油精等，也可用煙頭燙，讓它自行脫落。

　　螞蝗吸血後，傷口會血流不止。原來，它分泌了一種溶血素，讓傷口血液不能很快凝結。輕咬者，宜用碘酒消毒即可。重咬者壓迫血管上方，快速用清水把傷口沖洗乾淨並用棉籤拭乾，用碘酒對傷口進行消毒後，塗以類似雲南白藥的藥粉為宜。螞蝗咬過的傷口，大約一星期到十天方能復原，其間常會痛癢。

　　蓊鬱而潮濕，這是我抵達這個村子，最大的感受。這種無形厚重的潮濕，以及隨時都有螞蝗會侵入腳踝的不安，再加上歷史那著名而悲慘的胡桶屠村事件，讓我渾身充滿了不自在。據說，後來到過此的登山人，無論何時來，都是這種陰森森的感覺。

　　這天一大清早六點，就從台北東區開車到坪林，約一個小時抵達。很難想像，早年由艋舺前往宜蘭的人，同樣方向的路線，恐怕才走到六張犁，準備翻山到深坑呢。

　　在這趟旅行來到乾元宮登山口時，意外地遇見了著名的岳人黃福森；尷尬的是，我的椎肩膀突出仍在復健階段，無法隨他遠行到梳妝樓山去。他已經來此好幾回，對這條古道甚為熟悉。這條古道也有許多山友，多年一直在做田野調查，吳智慶、王志堅、岳峰古道探險隊的人等都有某一程度的認知。更早時，早在70年代，胡桶就是一個著名的爬山必經路線，那時日軍屠村的事件，就已廣為流傳。

　　目前，攀爬胡桶古道的山路有好幾條，但從台北前往，最普遍的路線是由乾元宮出發。廟前左邊小徑即為胡桶古道入口。路邊有木牌：「胡桶古道」指示。這條古道和一般登山小徑類似，並無特別明

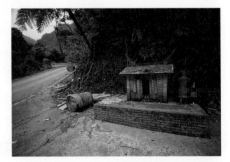

磨壁潭的土地公廟。

顯的路徑，顯示其為古道的特徵。

　　初始有一段芒草林，緊接著短暫的柳杉林。地下有許多新鮮的鼴鼠洞。之後，進入一段溪溝之小徑，草叢裡已有不少螞蝗。

　　進入林子裡後也殊少有鳥叫聲，那步道的感覺很像巴福越嶺古道。中途有三個小峰的岔路。第一個岔路前往建牌畣，有人工小池。第二個岔路，可前往虎寮潭。

「胡桶古道」小志

　　北宜古道大抵為清朝時，台北至宜蘭間的一條山路。

　　遠在清朝道光年間，即有泉州人從艋舺搭乘木筏沿新店溪、景美溪溯水上行，再接深坑溪上游，轉楓子林到石碇居住，因而漸漸形成種茶的村莊聚落。

　　一百四十年前，又有安溪人陳合興，進入坪林開發。部份村民更從坪林越過東南方山區的胡桶一帶，越過梳粧樓山，經鶯仔嶺山脈，抵達北宜公路的石牌。再由頭城方向的跑馬古道，沿礁溪進入宜蘭，此即早期的北宜古道。

　　胡桶古道即北宜古道的前段之一。當時的旅人行經梳粧樓山下的胡桶鞍部，都會轉進到下方的胡桶村休息。此一小村為清代旅人、挑貨客重要的中繼站。村內原有小市集和數十戶人家居住，除了商家外，其他村民在此種植大菁以製造染料。

　　另根據當地人口述，北宜古道的行程約需二天。當時村內有客棧、飲食店、雜貨店等店舖，非只是一般之石厝住家。目前殘存的古蹟裡，也有人發現梳粧台、銃櫃坪、古石洞門戶對聯等。

　　日治時代，胡桶一帶盛傳有抗日份子藏匿，正準備起義抗日。也有一說是土匪。日本軍警於是在西元1897年11月底，趁著村子舉行年尾廟會熱鬧之際，派遣軍警上山圍剿，屠殺當地村民，死亡人數達數百。這就是慘烈的「胡桶屠村事件」。此後倖存的村民四處流竄，形成散庄。同時，此一事件在日本人刻意封鎖，以及在村內大量種植樟樹後，就絕少有人敢再進入此區域。直到晚近二、三十年，山友的陸續拜訪，才重新揭開面紗。

　　另有一屠村之說，在日治初期，坪林附近有一地名「鼎底塢」，當時被指為土匪的義軍準備攻打台北府城，四處張貼告示：「大軍壹萬捌仟幾，戰贏佔領台北府城，戰輸屈守鼎底塢。」後來，義軍在6月大暑日，夜間偷襲，兵分八路，近處進攻，遠處火把齊明。自此以後，日軍即注意「鼎底塢」之地名，可能即胡桶也。

　　未幾，日本警察在虎尾寮潭，遭遇義軍突擊。大溪墘派出所亦遭突襲，日警死傷好幾人。爾後，耳空龜派出所也遭攻擊。自此之後，日本軍隊進入坪林，圍剿虎尾寮潭等山區。

　　1899年冬天，日本巡查帶領部隊進攻大胡桶庄，先查知有反抗軍潛伏在厚德崗庄，遂到此強打逼問庄民，遂追殺至大胡桶。抵達大胡桶庄時，適逢該地有廟會，食客比住戶人數還多，日警全村屠殺，幾不放過一人。

　　虎寮潭漁光國小附近，有一條產業道路和山路相接到此。我研判，早年的北宜古道是由那兒銜接過來。而石碇、深坑這些早年通往宜蘭的山道會沒落，諸如圳沽古道等，也導致了胡桶的沒落。

　　第三個小峰為一登高台地，海拔高約七百公尺。至第三個小峰時，高大的九芎漸多，更像十多年前走在巴福越嶺的情境。昨天下過雨，到處是各種色澤的菌菇。

　　一般人走至此約一個小時左右。緊接著，由此下坡可抵達一處小溪。跨越的小溪有一棵此間最大的九芎，一人勉強抱住，樹幹竟有山蘇花附著。一般九芎樹身光滑較少山蘇花攀附，小溪清澈、冰冷、流量豐沛。

　　過了小溪後，山路變寬，明顯感覺是一條大道。猜想早年之北宜山道就是這條了。不久，抵達一處岔路。左邊有竹林叢立，須臾間，下抵廢棄的胡桶村落。再往前可攀爬胡桶山，即梳粧樓山（888M）。

　　「胡桶」乃當地人所稱的「梳粧樓」，因為山中有地方形勢如湖畎盆地。清末時，村子住了十幾戶人家，有人口幾十人，都是生意人和家眷。台灣割讓日本後，日軍來到這處山間搜巡，名義雖為殲匪，其實是為了尋找抗日義士。

　　日軍到來那日，村人早已獲知，人心惶惶，胡桶的頭兄（一說是米商老闆）發起打醮。當日軍到來時，祭壇法會正在進行中。

　　日軍一入村，居民卻害怕了。有的逃之夭夭，有的避之遠遠。只有主祭者和道士既不

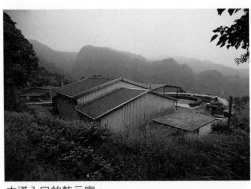
古道入口的乾元宮。

逃也不走，日軍看見道士穿著道袍，連吹法角請神，誤以為是發動抗日活動的前兆，於是發出一道格殺令。將三位道士和二位正副主祭者都格殺，來不及逃避的村民也遇害（一說全部）。以上說法，大致參考二十年前謝永河《北部郊山踏查行2》的內容。

我再走入村子裡巡行，高大的竹林叢生各處。這些竹子，既非刺竹也非綠竹、麻竹。而是實用、美觀的長枝

> **其他山線**
>
> 　　胡桶是個四通八達的山谷，周遭有好幾條山徑。除了先前提到的乾元宮，還有以下諸條：
>
> 1. 枋腳坑線：由胡桶古道前來至胡桶鞍部，直下三十分鐘可至柑腳坑高海家。高海家有柏油道路接往北勢溪，循闊瀨方向轉往坪林。
> 2. 梳粧樓連峰：由胡桶鞍部直下約五分鐘，右切小徑登上梳粧樓山，再沿梳粧樓頂等連峰（途中會經過梳粧樓鞍部），抵達劉中寮，由劉中寮循水泥道路至北宜公路之碧湖橋，返回坪林。
> 3. 北宜古道線：在胡桶鞍部，循右方小徑橫切（此路屬北宜古道已荒廢不堪的一小段），約三十分鐘可抵梳粧樓鞍部（860M，右循稜即是往梳粧頂連峰），越過鞍部往前直行，即是荒廢的北宜古道路段，最後應可接上北宜公路石牌附近，返回坪林。或續行跑馬古道出往礁溪。
>
> 　　以上三路皆不宜貿然攀登，專家帶隊為宜。

竹，隱隱透露村子過去的某一生活精緻。再仔細注意斷牆石壁，修砌得也比一般荒廢的石厝完好，細工雕刻頗講究。再者，中間房子還有石階。可見當時住在這兒的人生活或許簡樸，卻不因在此偏遠山裡而隨便了。

出發之前，我亦拜讀了《台北文獻》台灣史學者卓克華的＜淡蘭古道與金字碑之研究＞。在卓先生的報告裡，過往，台北由坪林通往宜蘭之古道，文獻上記載有三條。分別如下：

一、乾隆末葉：路名「文山東線」艋舺武營南門，經古亭村、水卞頭、觀音嶺腳、深坑仔街、楓仔林、石碇仔街、烏塗窟嶺腳、大隔門、柯仔崙坑、粗崛坑、仁里板、灣潭渡、鶯仔瀨、石磦坑、三分仔坑、頂雙溪、四堵寮、金面山分水崙（淡蘭交界）、嶺腳、礁溪街北、噶瑪蘭三結街。──出自《噶瑪蘭廳志》、《淡水廳志》

二、嘉慶中葉：路名「入蘭備道」由頭圍後山土地坑北行，經樟

胡桶古道入口。

崙、炭窯坑、統櫃、虎尾寮潭過溪、上大粗坑、過崙仔洋，至萬順寮、樟腳、六張犁，直達艋舺武營頭出口。——出自＜噶瑪蘭廳輿圖＞

三、光緒13年：劉銘傳開路。自淡水至宜蘭，經平林尾、樟谷坑、摩壁潭、倒吊子（碧湖）、四堵等地。—— 節自《劉壯肅公奏議》

我最感興趣的是第二條。編纂在《台灣府輿圖纂要》的＜噶瑪蘭廳輿圖＞。裡面「頭圍後山通艋舺小路」之書寫全文如下云：

蘭境開闢之初，曾議由內山增設備道一條，以防緩急之用。後以山路崎嶇，且路經生番地面，究非完善之計；故未果行。近年木拔道通，生番斂跡；頭圍新闢小路一條，山程九十餘里，可一日而抵艋舺。路由頭圍後山土地坑北行，越嶺十五里樟崙，東轉下嶺至炭窯坑。遠山西行十五里統櫃（此處最為險要）；樹木陰翳，障避天日。循嶺而下，穿林度石，八里為虎尾寮。西南行過溪，上大嶺八里大粗坑、四里崙仔洋。過溪，平洋三里石亭、六里枋仔林、三里深坑渡；倏然一片坦途。至萬順寮再上山崙，六里樟腳、三里六張犁。此去十五里，一帶大路，直達艋舺武營頭出口（自虎尾寮潭以下，皆西南行）。自有此一路捷徑，不特民間稍減跋涉之勞，而且省卻無數經營備道之費。其有益於地方者，正復不少。惟其地未經除治，不過僅容背負往來，輿馬亦礙難行走。

此文詳細地描繪了胡桶古道前後的地理，也成為今日山友走訪此區古道的重要文獻。從文末倒敘，文獻中的地點分別可判斷如下：

深坑渡即深坑，石亭即石碇，枋子村即楓子林，崙仔洋即大崙、磨

石坑附近。大粗坑則與今日地名雷同。至於虎尾寮，應即今之虎寮潭。而所謂「……西行十五里統櫃（此處最為險要）；樹木陰翳，障避天日。循嶺而下，穿林度石，八里為虎寮潭……」，指的正是胡桶的自然環境。

那麼「統櫃」呢？我再向山友黃福森請益。依他在此的經驗，此條北宜古道最近已經重新打通。當我提到「統櫃」時，他說在胡桶鞍部（高海家鞍部）看過「槍櫃」的牌子，那兒便是如此稱呼。但附近已經看不出任何遺跡了。「統」即「銃」，早年的「槍」也。

由統櫃再往前，有幾個地點更讓我有些困惑。「頭圍後山土地公坑往北行」，土地公坑即頭城北邊之福德溪，研判即福德坑。但炭窯坑和樟崙在哪裡，會不會是「鶯子嶺」和「南勢坑」？仍有待更深入的探查。

在此，登山除了可以拜訪胡桶村之外，若繼續往前，仍有一些古蹟值得走訪。由岔路口往前推進，右手邊有一條隱約不甚清楚的小徑，蹭蹬而上，通往梳妝樓山與梳妝頂之鞍部，緩上約二十分鐘，就接上了北宜古道上的鞍部點，且稱胡桶鞍部。這是北宜古道一處重要的轉腳點，相傳早年最多曾有五、六十人將貨擔置於此處，再進入胡桶村休憩歇腳。此胡桶鞍部置有大正11年（即民國11年）專賣局造林基石一支，附近即設有傳說的槍櫃陣地，藉以防止土匪之侵奪。可惜，我的脊椎無法支撐我的好奇，繼續追尋樟崙和炭窯坑的位置。只好等待他日身體健朗時，再來觀個究竟。（1998.08.9）

■參考資料
謝永河著《北部郊山踏查行》聯經　1982
王志堅＜胡桶古道七度踏查行＞《台灣山岳》15期
卓克華＜淡蘭古道與金字碑之研究＞《台北文獻》109期　1994.9
伊能嘉矩《台灣文化志》中卷

國家圖書館出版品預行編目資料

北台灣漫遊：不知名山徑指南 I ／劉克襄著--
--初版. -- 台北市：玉山社，2005〔民94〕
面；　公分. --（生活・台灣・人文；7）

ISBN 986-7375-24-6（平裝）

1. 台灣—描述與遊記

637.26　　　　　　　　　94000266

生活・台灣・人文 7

北台灣漫遊　不知名山徑指南 I

作　者・劉克襄

發行人・魏淑貞

出版者・玉山社出版事業股份有限公司

　　　　台北市106仁愛路四段145號3樓之2

　　　　電話・(02) 27753736

　　　　傳真・(02) 27753776

　　　　電子郵件地址・tipi395@ms19.hinet.net

　　　　玉山社網站網址・http://www.tipi.com.tw

　　　　郵撥・18599799　玉山社出版事業股份有限公司

主　編・蔡明雲

執行編輯・許家旗

版面設計・黃雲華

行銷企劃・魏文信

法律顧問・魏千峰律師

製版印刷・松霖彩色印刷有限公司

定價：新台幣580元

初版一刷：2005年2月　　初版四刷：2009年4月